영혼의 친구
반 고흐

Vincent

영혼의 친구, 반 고흐

글 · 사진 정 철
초판 1쇄 2021년 9월 10일
펴낸곳 인문산책 | 펴낸이 허경희
주소 서울시 은평구 연서로 3가길 15-15, 202호 (역촌동)
전화번호 02-383-9790 | 팩스번호 02-383-9791
전자우편 inmunwalk@naver.com | 출판등록 2009년 9월 1일 제2012-000024호

ISBN 978-89-98259-33-4 (03600)

값은 뒤표지에 있습니다.

Vincent van Gogh

빈센트 반 고흐의 삶과 예술의 여정

영혼의 친구
반 고흐

글·사진 정 철

인문산책

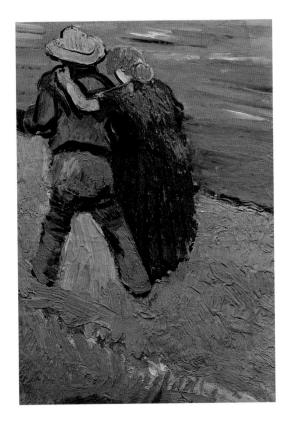

〈두 연인 Two Lovers〉
1888년, 캔버스에 오일
32.5×23cm, 개인 소장

일러두기

1. 외국어 고유명사 표기는 국립국어연구원의 표기 용례를 따랐다. 표기의 용례가 없는 경우에는 현지 발음을 따르되, 관용적으로 사용하는 이름과 크게 어긋날 때는 절충하여 표기했다.
2. 그림의 작품명은 〈 〉로 표시하였고, 몇 작품을 제외하고는 영어 제목으로 통일하였다.
3. 본문 이해를 위해 필요한 경우에는 표식(✛)을 달아 설명하였다.
4. 본문에서는 친근감을 나타내는 의미에서 '반 고흐'라는 성 대신에 '빈센트'라는 이름으로 칭하고자 한다.

빈센트의 발자취를 찾아 떠난 시간들의 흔적

우리는 초등학교나 중학교 시절 미술시간에 '후기 인상파'라는 말을 들은 바 있고, 그 대표적 화가인 '빈센트 반 고흐 (Vincent Van Gogh, 1853~1890)'의 〈별이 빛나는 밤〉이나 〈해바라기〉와 같은 그림을 미술 교과서에서 보았다. 빈센트 반 고흐는 설명이 필요 없는 너무나 대중적인 화가다. 평생 동생 테오로부터 생활비를 받으면서 살 정도로 당시에는 화가로서 인정받지 못한 채 매우 궁핍하게 살았던 이야기, 고갱과의 불화로 귀를 자른 이야기, 말년에는 정신질환으로 고통 받다가 결국에는 자신의 가슴에 권총을 쏘고 죽은 이야기, 그러나 사후에는 세계에서 가장 유명한 화가가 된 그의 안타깝고 불행한 일생은 우리들 가슴에 애절한 기억으로 남아 있다.

하지만 단순히 빈센트의 안타까운 일생 때문에 그가 그토록 오랫동안 우리들 기억 속에 남아 있는 것일까? 아니다, 분명 아니다. 좋은 작품을 만든 화가는 반드시 세 가지를 충족해야 하는데, 즉 그림에 대한 기본적인 테크닉, 정성, 그리고 독창성이 그것이다. 테크닉만 가지고 그리는 밥 로스라는 화가도 텔레비전을 통해 보았고, 한 작품을 평균 1년의 정성을 들여 그린다는 요하네스 페르메이르라는 화가도 들어봤으며, 피카소의 독창적인 그림도 많이 보아 왔다. 그런데 정식 미술 교육을 받지 않아 그림의 기본 테크닉이 훌륭하다고 할 수도 없고, 어떤 때에는 하루 만에 그림을 완성하기도 했다는

빈센트의 그림이 세계적으로 그렇게 높이 평가받는 이유는 무엇일까? 그것은 테크닉과 정성, 독창성을 뛰어넘는 그 무엇, 바로 자신의 영혼을 그림에 쏟아부었기 때문이리라.

필자는 직업상의 이유로 여러 차례 해외 근무를 하던 중 우연하게도 빈센트가 살고 활동했던 네덜란드(암스테르담)와 벨기에(브뤼셀), 프랑스(파리와 리용)에서 적게는 3년 많게는 6년 동안 일하는 행운을 누렸다. 그러던 중 어릴 때 머릿속에 새겨져 있던 빈센트라는 화가의 발자취가 하나둘씩 눈에 들어오기 시작했고, 언제부터는 의도적으로 그의 흔적을 찾아다니다가 아예 그가 머물렀던 모든 지역을 찾아가보겠다는 욕심으로 이어졌다. 빈센트가 태어난 쥔더르트에서부터 시작해서 부모를 따라 이곳저곳 옮겨 다닌 네덜란드의 각 지역, 벨기에 보리나주 지방의 탄광촌, 파리 몽마르트르와 남프랑스의 아를, 그리고 정신병원이 있었던 생 레미 드 프로방스, 마지막 혼을 불태운 파리 근교의 오베르 쉬르 우아즈까지 시간 날 때마다 찾아다녔다. 심지어 빈센트가 화가가 되기 전에 잠시 머물렀던 영국의 마을들까지 휴가를 이용해 모두 찾아내 답사했다.

빈센트가 지나간 거의 모든 곳에는 최소한 청동 부조가 건물 벽에 붙어 있고, 조각상과 기념관이 있는 곳도 적지 않다. 그가 살았던 건물이 이미 없어진 곳에서는 그의 흔적을 찾는 것이 쉽지 않은 곳도 있었으나, 몇 차례에 걸쳐 방문하면서 우연히 의외의 건물 벽에 붙어 있는 부조를 발견하기도 하였으니 어릴 적 보물찾기의 쾌감을 느끼는 시간들이었다.

필자가 마지막 해외 근무를 한 암스테르담에서는 '반 고흐 미술관'이 걸어서 20분 내외의 거리에 있었기에 셀 수 없을 정도로 미술관을 방문하여 빈센트의 그림을 보고 또 보는 행복한 행운을 누렸다. 또한 몇 점의 빈센트 작품을 소장하고 있는 '반 고흐 미술관' 옆 '암스테르담 국립미술관(레이크스 미술관Rijksmuseun)'과 '암스테르담 시립현대미술관(Stedelijk Museum)'에도 문지방이 닳도록 들락거렸다. 게다가 '반 고흐 미술관' 다음으로 많은 작

품을 소장하고 있는 '크뢸러 뮐러 미술관(Kröller-Müller Museum)'도 여러 차례 방문하여 감상하였다. 그밖에도 빈센트 작품이 있다고 알려진 곳은 기어코 찾아가 보려는 노력을 기울였다. 네덜란드에서는 박물관 카드(Museumkaart)를 구입(현재 64.90유로)하면 1년 동안 횟수 제한 없이 네덜란드 국내의 어떤 박물관도 입장할 수 있었기에 부담 없이 관람할 수 있었다.

그러던 중 필자는 틈틈이 빈센트와 관련된 여러 자료를 수집하고 수많은 인터넷 사이트에서 정보를 찾아내서 빈센트의 일대기를 정리하여 빈센트의 주요 작품에 얽힌 여러 이야기, 빈센트와 관련된 테마별 이야기, 그리고 지금도 끊임없이 보도되는 빈센트에 관한 일화 등 최근의 소식까지 정리하게 되었다.

당초 어떤 책자 발간을 위해 이렇게 자료를 정리한 것은 아니었다. 사실 국내에는 이미 수많은 빈센트 관련 번역서와 전문가들의 서적들이 발간되어 있고, 지금도 계속해서 출간되고 있는 중이다. 그럼에도 빈센트에 관해 종합적이고 객관적으로 기술된 책자가 의외로 적으며 현장감도 부족하다는 것을 느꼈다. 그러던 중에 주의의 권유에 힘입어 귀국 후 출판을 검토하였으나, 이미 유사한 책이 발간되었다는 이유로 번번이 출간의 기회를 얻지 못했다. 그러던 중 인문산책에서 흔쾌히 필자의 제안을 받아들여 주었다. (인문산책은 빈센트 반 고흐를 비롯해 당시 19세기 화가들에게 색조론으로 절대적인 영향을 미쳤던 샤를 블랑Charles Blanc의 《데생 예술의 법칙Grammaire des Arts du Dessin》의 한글판 번역서 《교양 서양미술》을 출판한 바도 있다.)

이 책이 나올 수 있도록 가족을 포함해서 필자를 격려해준 주위 모든 분들에게 고마움을 전한다. 또한 코트라(KOTRA) 암스테르담 무역관의 전휘재 팀장을 비롯하여 무엇보다 여러 차례 유럽 근무의 기회를 준 필자의 평생 직장 코트라에 깊은 감사를 드린다.

2021년 8월 정 철

차 례

● 저자의 말 … 5

1. 들판을 달리는 소년 … 13

2. 불안한 미래 … 35

3. 화가라는 운명의 길 … 79

4. 농민에게 마음이 가다 … 121

5. 색깔을 찾아서 … 171

6. 프로방스로의 여행 … 211

7. 고통의 나날들 … 313

8. 불꽃이 사라지다 … 355

9. 우리를 사로잡은 화가 … 405

● 참고문헌 … 448

♠ 반 고흐 유적 탐방

● 지도 … 10

1. 네덜란드 �췬더르트 … 18

2. 네덜란드 제벤베르헌 … 23

3. 네덜란드 틸뷔르흐 … 26

4. 네덜란드 헤이그 … 32

5. 영국 런던 … 40

6. 네덜란드 헬포이르트 … 42

7. 영국 람스게이트 … 49

8. 영국 아이즐워스 … 50

9. 네덜란드 도르드레흐트 … 54

10. 네덜란드 암스테르담 … 58

11. 네덜란드 에텐 … 62

12. 벨기에 보리나주 … 68

13. 다시 네덜란드 헤이그 … 110

14. 네덜란드 드렌테 … 117

15. 네덜란드 뉘넌 … 152

16. 벨기에 안트베르펜 … 164

17. 프랑스 파리 … 208

18. 프랑스 아를 … 302

19. 프랑스 생 레미 … 350

20. 프랑스 오베르 쉬르 우아즈 … 398

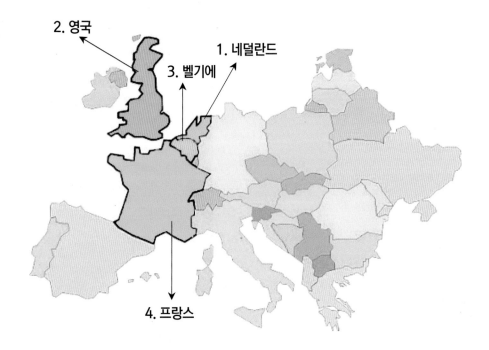

반 고흐의 발자취를 따라가는 여정

2. 영국

1. 네덜란드

3. 벨기에

4. 프랑스

❶ 네덜란드 쥔더르트 → ❷ 네덜란드 제벤베르헌 → ❸ 네덜란드 틸부르흐 → ❹ 네덜란드 헤이그 → 네덜란드 헬포이르트 → 벨기에 브뤼셀 → 프랑스 파리 → ❺ 영국 런던 → ❻ 네덜란드 헬포이르트 → 프랑스 파리 → 네덜란드 에텐 → 영국 런던 → ❼ 영국 람스게이트 → ❽ 영국 아이즐워스 → 네덜란드 에텐 → ❾ 네덜란드 도르드레흐트 → ❿ 네덜란드 암스테르담 → ⓫ 네덜란드 에텐 → 벨기에 브뤼셀 → ⓬ 벨기에 보리나주(와슴, 퀴엠므) → 벨기에 브뤼셀 → 네덜란드 에텐 → ⓭ 네덜란드 헤이그 → ⓮ 네덜란드 드렌테 → ⓯ 네덜란드 뉘넌 → ⓰ 벨기에 안트베르펜 → ⓱ 프랑스 파리 → ⓲ 프랑스 아를 → **프랑스** 생트 마리 드 라 메르 → ⓳ 프랑스 생 레미 → 프랑스 파리 → ⓴ 프랑스 오베르 쉬르 우아즈

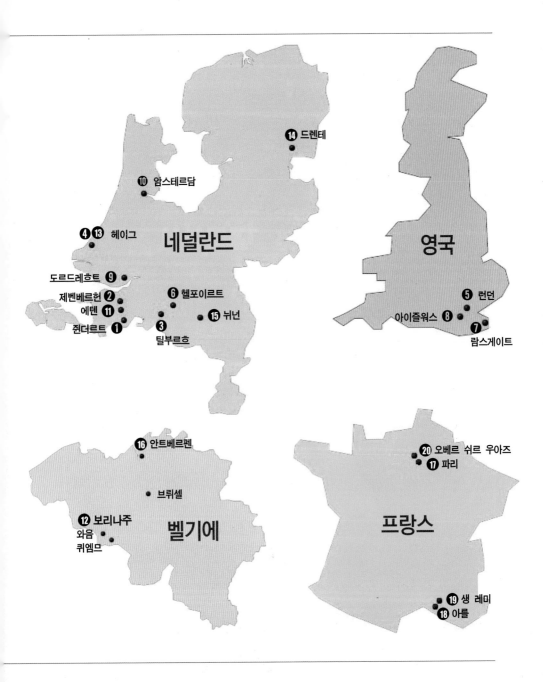

네덜란드

⑭ 드렌테

⑩ 암스테르담

④⑬ 헤이그

도르드레흐트 ⑨

제벤베르헌 ② ⑥ 헬포이르트

에텐 ⑪ ⑮ 뉘넌

쥔더르트 ①

③

틸부르흐

영국

⑤ 런던

아이즐워스 ⑧

⑦

람스게이트

⑯ 안트베르펜

브뤼셀

⑫ 보리나주

와슴

퀴엠므

벨기에

프랑스

⑳ 오베르 쉬르 우아즈

⑰ 파리

⑲ 생 레미

⑱ 아를

11

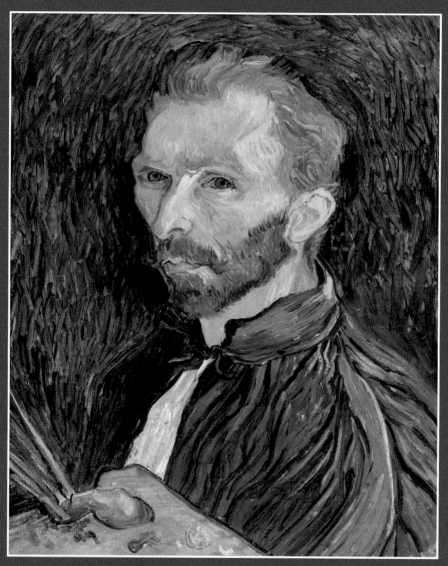

〈자화상 Self-Portrait〉
1889년, 캔버스에 오일, 55.7×44.5cm
워싱턴 국립미술관 소장 (미국 워싱턴 D.C.)

1

들판을 달리는 소년

"나는 빈센트가 어딜 가든, 무엇을 하든 항상 걱정이다.
그 아이는 특이한 성격과 독특한 생각, 인생관으로
어디에서도 오래 견디지 못할 것이다."

— 〈어머니가 테오에게 보낸 편지〉 1878년 6월 7일

어린 시절의 기억

형의 이름을 물려받아 태어난 아이

빈센트 반 고흐(Vincent van Gogh)는 1853년 3월 30일 네덜란드 브라반트(Brabant, 옛 브라반트 공국의 북쪽인 노르트 브라반트) 지방의 조그만 마을 쥔더르트(Zundert)에서 태어났다. 브라반트 지방은 전통적으로 신교보다 가톨릭이 강한 지역이었으나, 아버지 테오도뤼스 반 고흐(Theodorus van Gogh, 1822~1885)는 ✤칼뱅주의(Calvinism) 목사로서 고지식하고 융통성이 없어서 사람들은 그를 '작은 신교 교황'이라고 부를 정도였다. 어머니 안나 카르벤튀스(Anna Carbentus, 1819~1907)는 헤이그 법원 제본사의 딸로서 이 두 사람은 1851년에 결혼했다. 어머니는 대도시 사람으로 시골 생활에 어려움을 겪었고, 수채화를 그리기도 했으며, 글을 쓰기도 했다. 그들은 하녀와 요리사, 정원사, 그리고 여자 가정교사도 두었다.

두 사람 사이에 태어난 빈센트는 첫째 아들은 아니었다. 첫째 아들 빈센트 빌럼 반 고흐(Vincent Willem van Gogh)는 정확히 1년 전인 1852년에 사산아로 태어났고, 형의 이름을 물려받은 빈센트는 다행

✤ **칼뱅주의**
16세기 종교 개혁의 결과로 로마 가톨릭 교회에서 떨어져 나와 성립된 프로테스탄트(개신교)의 교설을 체계화한 프랑스 종교개혁자 장 칼뱅(Jean Calvin)의 이론을 따르는 사상.

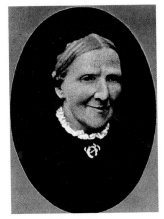

아버지 테오도뤼스 반 고흐　　　어머니 안나 카르벤튀스

히 순탄하게 태어났다. 이후 여동생 안나 코르넬리아(Anna Cornelia, 1855~1930), 평생 지극한 형제애를 보여준 남동생 테오도뤼스 (Theodorus, 1857~1891: 테오Theo로 불림), 여동생 엘리사벗 휘베르타 (Elisabeth Huberta, 1859~1936: 리스Lies로 불림), 여동생 빌레미나 야 코바(Willemina Jacoba: 1862~1941: 빌Wil로 불림), 남동생 코르넬리스 빈센트(Cornelis Vincent, 1867~1900: 코르Cor로 불림)가 차례로 태어 났다.

빈센트 가족은 쥔더르트 부근의 시골길을 자주 걸어 다녔는데, 이 는 장차 화가가 될 빈센트에게 자연에 대한 깊은 감성을 심어주었다. 특히 어머니는 빈센트에게 자연 사랑의 마음을 전해주었고, 그는 오 래도록 고향 브라반트의 자연을 생생하게 기억하면서 남프랑스의 생 레미(Saint Rémy) 정신병원에서도 기억 속의 고향 풍경을 그림으로 그리기도 했다.

아버지가 목사로 일했던 교회는 사제관에서 멀지 않은 곳에 있었으

며, 빈센트의 부모는 신교와 구교를 따지지 않고 마을의 환자들을 찾아다니거나 형편이 어려운 사람들을 찾아가 도와주기도 했다. 그들은 품위 있는 사람들로 자식들을 동네 아이들과 어울리지 못하게 했다. 1861년 1월부터 빈센트는 집 앞 시청사 옆에 있는 학교에 다니면서 읽고 쓰는 것을 배웠고, 어머니는 집에서 그림과 노래 등을 가르쳤으며, 특히 책을 많이 읽도록 했다.

빈센트는 자주 학교 수업에 빠졌는데, 부모는 이것이 동네 아이들 때문이라고 여겼다. 빈센트가 11세 되던 해에 부모는 아예 학교를 그만두게 한 후 아버지와 가정교사로부터 개인교습을 받게 했다. 빈센트가 이 가정교습을 어떻게 생각했는지는 알 수 없지만, 그는 혼자 있는 것을 좋아했고, 들판이나 숲길을 돌아다니면서 곤충이나 꽃, 빈 새 집들을 주어왔다.

 취재노트

빈센트가 죽은 지 35년이 지나 그의 명성이 어느 정도 높아졌을 때 베노 스톡비스(Benno J. Stokvis)라는 기자가 쥔더르트를 찾아가 빈센트가 과연 어떤 사람이었는지를 알아보기 위해 그를 기억하는 사람들을 만나러 다녔다. 그를 기억한 대부분의 사람들은 빈센트가 조용한 성격에 아이들과 놀기보다는 혼자 책 보는 것을 좋아했다고 했다. 건너편 식료품 가게 딸은 빈센트가 마음씨가 착하고 친절했다고 말했으나, 다른 사람들은 대부분 그렇게 좋게 평가하지는 않았다. 붉은 머리와 주근깨 많은 어린애로 옷도 아무렇게나 입고 다녔고, 동생 테오가 훨씬 더 명랑하고 성격도 밝았다고 말했다. 사제관에서 일했던 하녀 중 한 명은 빈센트가 형제들 중에 가장 성격도 이상하고 버릇도 없어서 종종 벌을 섰다고 이야기했다. 또한 빈센트가 드로잉에 특별한 재능이 있었다고 기억하는 사람들도 없었는데, 어느 목수의 아들은 자기 아버지가 일을 할 때 빈센트가 아버지 옆에서 종종 유심히 바라보고 있었다고 기억했다.

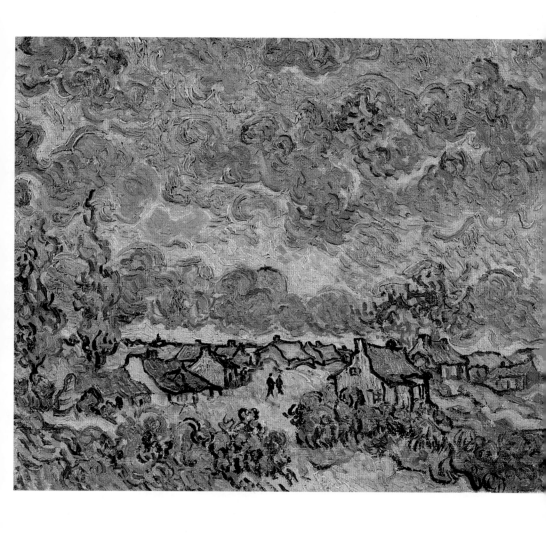

⟨시골집과 사이프러스 나무: 노르트브라반트의 기억
Cottages and Cypresses: Reminiscence of the North⟩
1890년, 캔버스에 오일, 29×36.5cm
반 고흐 미술관 소장 (네덜란드 암스테르담)

빈센트가 태어난 쥔더르트는 네덜란드 남쪽의 노르트 브라반트 (Noord-Brabant) 주에 속하는 조그만 마을로서 벨기에와 접경 지역에 있다. 노르트 브라반트 주는 네덜란드의 12개 주 가운데 하나로서, 빈센트의 아버지 테오도뤼스 반 고흐는 이 지역의 여러 곳을 옮겨 다니며 목회 생활을 했다. 빈센트가 어린 시절 기숙학교를 다녔던 제벤베르헌(Zevenbergen)이나 틸뷔르흐(Tilburg), 종종 부모 집으로 다시 들어와 얹혀 살았던 에텐(Etten)이나 뉘넌(Nuenen) 등은 모두 노르트 브라반트 주에 속한다. 빈센트는 후에 고향을 떠나지만, 항상 브라반트의 시골 풍경과 자연에 대한 향수를 잊지 않고 살았다.

차를 타고 쥔더르트에 들어가면 마을 입구 왼편에 동상이 보이고,

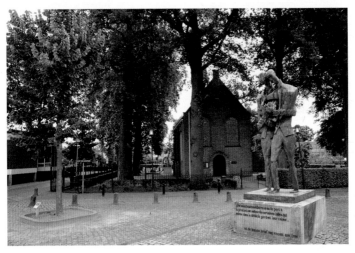

빈센트 아버지가 사역하던 교회 앞에 오십 자킨이 조각한 청동 조각상이 보인다.

쥔더르트 시청 건물과 광장

그 뒤에 있는 조그만 교회를 볼 수 있다. 이 교회는 빈센트의 아버지가 목회 활동을 한 교회이다. 빈센트와 테오의 따뜻한 형제애를 보여주는 듯한 청동상은 러시아 출신 프랑스 조각가인 ❖오십 자킨(Ossip Zadkine, 1890~1967)의 작품이다. 이 조각상 아래에는 빈센트가 테오에게 쓴 마지막 편지, 그러나 자기 가슴에 권총 방아쇠를 당길 때 가슴에 품고 부치지 않았던 편지의 한 구절이 적혀 있다.

"나를 통해서 너는 그림을 그리는 일에도 참여하고 있는데, 이 그림들은 어려운 시기에도 평온함을 간직하고 있지."

좀 더 마을 쪽으로 들어가다 보면 오른편에 시청과 그 앞에 조그만 광장이 있다. 이 광장 건너편에는 붉은 벽돌 건물이 보이는데, 왼쪽

빈센트 반 고흐 부모의 집

건물 입구 벽면에는 석조 부조가 있다. 이 부조에는 네덜란드어로 '빈센트 반 고흐 부모의 집'이라고 적혀 있고, 아래 팻말은 이 건물의 역사에 대해 다음과 같이 알려주고 있다.

"이곳에서 1853년 3월 30일 빈센트 반 고흐가 태어났다. 원래의 집은 16세기부터 내려오던 것이었으나 1903년에 허물어졌다. 새로 지어진 집에서는 1970년까지 목사관으로 이용되었다. 이 기념 석조 부조는 1953년 그의 탄생 100주년을 맞이하여 설치되었다. 이 석조 부조는 닐 스테인베르헌(Niel Steenbergen)이 만들었다."

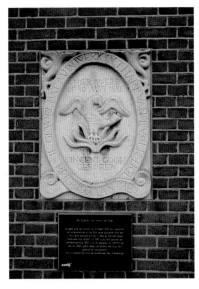

건물 기념 석조 부조

가운데 두 건물 사이로 들어가면 왼편으로는 오베르쉬 반 고흐라는 레스토랑이 있는데, 날씨가 좋은 날이면 이 레스토랑 안뜰의 야외 식탁에서 비교적 양호한 식사를 즐길 수 있다. 오른쪽으로 반 고흐 기념관 입구가 있다. 빈센트 반 고흐가 그려진 깃발이 날리고 있기 때문에 쉽게 이 건물을 찾을 수 있다. 시청 앞 광장의 아파트와 거리에도 빈센트 반 고흐의 이름이 적혀 있고, 감자튀김 트럭에도 빈센트의 〈감자 먹는 사람들〉이 그려져 있다.

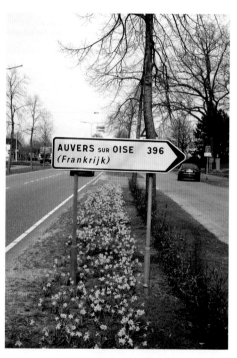

빈센트가 숨을 거둔 프랑스의 오베르 쉬르 우아즈까지
396킬로미터임을 알려주는 표지판

마을을 한 바퀴 돌고 다시 차로 빠져 나오자면 오른편 길가에 팻말이 눈에 띈다. '프랑스 오베르 쉬르 우아즈(Auvers-sur-Oise) 396Km'라고 알려주는 이 팻말은 빈센트를 좋아하는 사람이라면 왜 그것이 여기에 서 있는지 알 수 있을 것이다. 오베르 쉬르 우아즈는 1890년 빈센트가 숨을 거둔 파리 북쪽 근교 마을 이름이다. 이곳 태어난 곳에서 죽은 곳으로 가는 길이 거의 천리 길이다.

외로운 학교생활

1864년 10월 어느 비 오는 날, 열한 살의 빈센트는 부모와 함께 노란색 마차를 타고 쥔더르트에서 약 25킬로미터 정도 떨어진 제벤베르헌(Zevenbergen)으로 갔다. 이곳에 새로 문을 연 얀 프로빌리(Jan Provily)라는 사립기숙학교로 보내진 것인데, 이 학교에서는 약 30명의 젊은 신교 남녀 학생들이 공부하고 있었고, 빈센트는 그중에서도 가장 어렸다. 학교 건물 입구 계단에서 빈센트는 부모가 탄 마차가 멀리 사라지는 것을 바라보았을 것이다. 그는 완전히 버려진 기분을 느꼈을 것이다.

빈센트는 이곳에 있다가 이따금씩 집으로 갈 때는 정말 행복했었고, 아무 것도 배운 것이 없었다고 나중에 쓴 여러 편지 속에서 회고하고 있다. 그는 1866년 8월 초등학교를 마칠 때까지는 참고 기다릴 수밖에 없었다. 이 학교를 다니면서 프랑스어와 영어와 독일어를 배웠고, 때때로 드로잉을 그렸으나, 아직 특별한 예술가적 재능이 나타난 것은 아니었다.

1864년 얀 프로빌리 사립기숙학교 (왼쪽 가운데 건물)

제벤베르헌은 쥔더르트에서 북쪽으로 약 25킬로미터 떨어진 조그만 마을이다. 이곳에 빈센트가 11세부터 13세까지 약 2년 동안 다녔던 얀 프로빌리 사립기숙학교 건물이 Zevenbergen Stationsstraat 16번지에 아직도 남아 있다. 이 건물은 하얀색 2층 건물로서 필자가 2013년 9월 처음 찾아갔을 때에는 매매로 나왔다는 표식이 붙어 있었다. 입구에는 빈센트가 1864~1866년까지 머물렀다는 검은색 대리석 표지석이 붙어 있다. 이 건물은 마을 중앙 광장에서 각각 한 면을 차지하고 있는 가톨릭 성당과 신교 교회 사이로 난 길로 조금 들어간 곳에 위치하고 있다.

WOONADRES
VINCENT VAN GOGH
1864 - 1866

검은 대리석 표지석

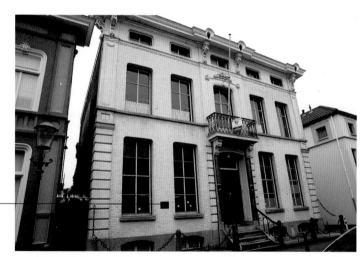

현재의 얀 프로빌리 사립기숙학교 건물

처음으로 드로잉을 배우다

13세가 되었던 1866년 9월부터 1868년 3월까지 빈센트는 틸뷔르흐(Tilburg)에 있는 국립중등학교에서 공부했다. 첫 학년에는 상당히 좋은 성적을 냈는데, 특히 외국어에서 좋은 성적을 보여주었다. 그렇지만 빈센트는 2학년 2학기 때 학교를 그만두고 쥔더르트 부모 집으로 돌아왔다. 그 이유가 향수 때문이었는지, 학교에서 무슨 말썽을 피웠는지, 아니면 부모가 학비를 낼 여유가 없어서였는지 전혀 알려지지 않고 있다. 어쨌든 그가 정식 학교를 다닌 것은 이것이 마지막이었다.

빈센트는 이 학교에서 네덜란드어, 프랑스어, 독일어, 영어, 수학, 역사, 지리, 기하, 생물 등 다양한 과목을 공부했다. 또한 주당 5시간씩 미술교육을 받으면서 처음으로 드로잉을 배웠고, '삽에 기대고 있는 두 농부'를 소재로 드로잉을 그리기도 했다. 이때 이 학교에서 그림을 가르치던 선생은 콘스탄트 하우스만스(Constant Huysmans)로 상당히 전향적인 예술가로 평가받고 있다. 그러나 빈센트는 후에 이 학교의 미술시간에 대해 거의 언급하지 않았고, 심지어는 그 학교에서는 아무도 원근법을 가르쳐주지 않았다고 불평하기도 했다.

틸뷔르흐에서 부모가 있는 쥔더르트로 가기 위해서 빈센트는 약 20킬로미터 떨어진 브레다(Breda)까지 30분 정도 기차를 타고 간 후 거기에서 다시 쥔더르트로 20킬로미터 정도를 가야 했다. 누군가 마중 나오지 않으면 걸어서 가야만 했다. 하루는 아버지 친구와 함께 틸뷔르흐에서 쥔더르트로 함께 여행을 하게 되었는데, 이때 아버지 친구가 빈센트의 무거운 짐을 들어준다고 하니 13세의 어린 빈센트는 "사람은 각자 자기 짐을 져야만 한다."고 사양했다는 일화가 전해지고 있다.

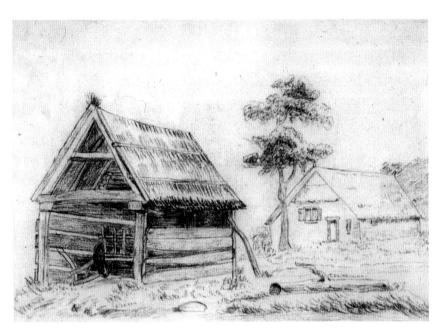

빈센트 반 고흐의 초기작으로 알려진 드로잉

〈헛간과 농부의 집 Barn and Farmhouse〉
1864년. 종이에 연필, 20×27cm
Scholte-van Houten Collection 소장

틸뷔르흐는 노르트 브라반트 주에 있는 인구 19만 명 정도의 비교적 큰 도시이다. 빈센트가 태어난 쥔더르트에서 동쪽으로 약 45킬로미터에 위치하고 있는 이 중소도시는 상업도시이자 2개의 신학대학이 있는 교육도시이며, 정교한 꽃 그림으로 유명한 코르넬리스 반 스파엔동크(Cornelis van Spaendonck, 1756~1839)가 태어난 곳이기도 하다. 현재 이곳은 드 퐁트(De Pont)라는 유명한 현대미술관이 있다.

빈센트가 이곳 중등학교를 다니면서 살았던 곳(St. Annaplein 19번지)에 새로 지어진 건물은 현재 상가로 이용되고 있는데, 이 건물 2층 벽면에는 빈센트의 청동 부조가 붙어 있고, 그 앞 보도의 벤치는 빈센

빈센트 청동 부조

빈센트가 중등학교를 다니면서 살았던 곳은 현재 상가로 이용되고 있다.

모자이크 벤치

트의 초상과 해바라기가 그려진 모자이크 벤치가 있어 눈길을 끈다.

빈센트는 13세였던 1866년 틸뷔르흐에 와서 빌렘 2세 국립학교 (Rijks-HBS King Willem II)를 다녔다. Stadhuisplein 128번지에 위치한 이 학교는 1866년에서 1934년 동안 현재의 시립박물관 (Stadsmuseum)으로 이용되고 있는 건물 안에서 운영되었다. 이 건물 안에는 빈센트를 기억하는 조그만 박물관인 'Vincents Tekenlokaal (빈센트 예술의 방)'이 있다. 2유로 50센트의 입장료를 내고 들어가면 입구에 빈센트의 두상이 있고, 그림을 배우던 작은 교실 안에는 책상 몇 개와 석고상들이 진열되어 있다. 실제 빈센트는 이 교실에서 하위스만스(C. C. Huijsmans)라는 유명한 선생으로부터 처음으로 드로잉을 배웠다. 현재도 이 건물에서는 컴퓨터 드로잉 등을 가르치는 학원이 운영되고 있다.

빌렘 2세 국립학교 위치

빈센트가 그림을 배우던 작은 교실

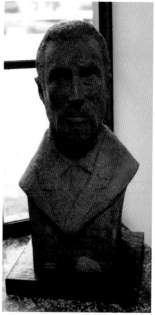

현재 시립박물관 내
'빈센트 예술의 방'에
위치한 빈센트 두상

구필 화랑과의 인연

빈센트는 1869년 7월까지 쥔더르트의 부모 집에서 살았는데, 이때 빈센트와 같은 이름을 가진, 흔히 '센트 삼촌(Uncle Cent)'으로 불린 삼촌은 16세의 어린 조카 빈센트에게 구필(Goupil & Cie) 화랑의 수습생으로 일자리를 알아봐주었다. 구필 화랑은 파리에 본사를 둔 국제적인 화랑으로서 센트 삼촌은 헤이그 지점을 열었던 사람이다. 빈센트는 헤이그 지점에서 일하게 된 것이다. 헤이그 화랑은 매우 고급스런 장식과 작품으로 꾸며져 지나가는 사람들의 감탄사를 자아냈는데, 빈센트는 이러한 화랑에서 일하는 것을 자랑스럽게 생각했다. 그는 이곳에서 작품 보관소에서 일하면서 구필 화랑이 전문으로 다루고 있었던 복제 그림을 포장하는 것을 포함해서 진열 및 행정 업무 등을 도왔다.

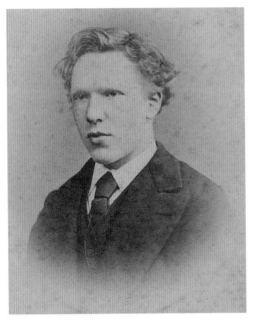

1871년 19세 구필 화랑 헤이그 지점에서 일할 때 빈센트. 빈센트는 이 사진을 브뤼셀 구필 화랑에서 일을 시작한 테오에게 보냈고, 테오는 아버지의 51세 생일을 위해 깜짝 선물로 보관했다. 빈센트의 모습을 담은 유일한 사진이다.

아버지 형제인 센트 삼촌은 어머니 여동생(이모)과 결혼한 사람으로 젊어서부터 비즈니스 감각이 뛰어나 그림과 인쇄물 판매를 통해 돈을 벌었다. 특히 당시 사진술이 급속히 발전해 유명한 작품의 복제품 인쇄가 가능해졌는데, 그는 이러한 복제품을 일반 대중에게 팔았다. 나중에는 파리의 구필 화랑 운영자인 아돌프 구필(Adolphe Goupil)에게 가게를 팔면서 헤이그 지점이 된 화랑을 운영하였다. 센트 삼촌

은 브레다의 저택에서 살았고, 여름이면 남프랑스 코트다쥐르의 호텔에서 보낼 정도로 호화스런 생활을 했다.

빈센트가 3년 동안 헤이그에서 일할 때 동생 테오는 며칠 동안 형과 함께 헤이그에서 지내면서 마우리츠하위스(Mauritshuis) 미술관이나 스헤베닝언(Scheveningen) 해변을 같이 다녔다. 하루는 두 형제가 레이스베이크(Rijswijk)로 이어지는 운하를 따라 걷다가 비바람이 세게 불어 풍차 안 카페에서 따뜻한 우유를 마시면서 서로의 형제애를 약속했다. 빈센트의 남아 있는 편지 중에서 가장 오래된 것으로, 1872년 9월 빈센트는 동생 테오와 평생 동안 이어질 편지 교환을 처음 갖게 된다.

1872년 9월 29일자 헤이그에서 보낸 편지. 빈센트가 테오에게 보낸 남아 있는 편지 중 가장 오래된 편지로 기록되고 있다.

테오도 헤이그를 다녀간 이후 1873년 1월 구필 화랑 브뤼셀 지점에서 일을 시작했는데, 이 소식을 듣고 빈센트는 크게 반기면서 여러 조언을 아끼지 않는다. 같은 해 5월 빈센트는 구필 화랑 런던 지점으로 발령을 받았다. 6월 런던으로 가기 전에 빈센트는 부모 집에서 쉬다가 파리로 가서 루브르 박물관 등 여러 박물관과 갤러리 등을 보고 깊은 인상을 받았다.

구필 화랑에서 일하면서 빈센트는 주로 프랑스의 ✤ 바비종 화파(Barbizon School)와 네덜란드의 헤이그 화파(Hague School)에 속하는 여러 화가들의 그림과 사진, 동판화, 석판화, 에칭, 복제품 등의 판매를 보조했고, 이를 통해 여러 다양한 화가와 작품들을 접하게 되었다. 또한 이 시기에 빈센트는 엄청난 독서를 했고, 헤이그 시립미술관을 찾아다니곤 했다.

✤ **바비종 화파**
자연과 전원생활을 사랑했던 자연주의파 화가들이 파리에서 멀리 떨어진 바비종 마을에 모여서 살며 전원의 풍경을 주로 그렸기에 바비종 화파라고도 불렸다.

〈헤이그의 비넨호프 스케치 Sketch of Het Binnenhof〉
1870~1873년. 종이에 잉크와 펜, 22×17cm
반 고흐 미술관(네덜란드 암스테르담)

　암스테르담에서 남서쪽으로 약 60킬로미터 떨어진 해안 도시인 헤이그(The Hague, 네덜란드어로는 덴 하그 Den Haag)는 역사적인 도시이자 행정 수도로서 여러 행정부처와 국회, 왕궁 등이 있고, 외국 공관들이 있는 곳이다. 또한 국제사법재판소와 만국평화회담이 열렸던 평화궁(Peace Palace, 네덜란드어로는 Vredespaleis)이 소재하고 있다.

　헤이그 시내에는 페르메이르(Johannes Vermeer, 1632~1675)의 〈진주 귀걸이를 한 소녀〉로 유명한 마우리츠하위스 미술관이 있다. 2년간의 보수 공사를 거쳐 2014년 봄 다시 개관한 이 박물관에는 렘브란트(Rembrandt van Rijn, 1606~1669), 루벤스(Peter Paul Rubens, 1577~1640), 얀 스테인(Jan Steen, 1626~1679), 프란스 할스(Frans Hals, 1580~1666년) 등의 그림도 전시되어 있다. 그리고 시내에서 조금 벗어난 헤이그 시립미술관에는 모네(Claude Monet, 1840~1926)의 〈수련〉을 비롯해서 몬드리안(Piet Mondrian, 1872~1944), 쿠르베(Gustave Courbet, 1819~1877), 시슬레(Alfred Sisley, 1839~1899), 시냐크(Paul Signac, 1863~1935), 칸딘스키(Wassily Kandinsky, 1866~1944), 그리고 반 고흐 등 유명 화가들의 그림이 많이 전시되어 있다.

　그밖에 가볼만 한 곳으로 구도시의 비넨호프(Binnenhof), 네덜란드 내 유명 건물들을 축소하여 전시한 공원인 마두로담(Madurodam), 이준 열사 기념관 등이 있다. 헤이그는 네덜란드가 자랑하는 철학자 스피노자(Baruch de Spinoza, 1632~1677)가 생의 마지막 7년을 보낸 곳으로도 알려져 있는데, 그의 무덤은 헤이그 시내의 조그만 교회 묘지

에 있다. 헤이그 시내에서 북서쪽 방향의 대서양 연안은 스헤베닝언 해변으로, 빈센트가 1882년 1월 헤이그로 다시 돌아와 화가로서 본격적인 습작을 시작했을 때 이 해변에서 모래바람을 맞으며 그림을 그리기도 했다. 그러나 빈센트가 1869년 7월 어린 나이로 구필 화랑의 헤이그 지점 점원으로 일하기 시작해서 1873년 런던 지점으로 가기 전까지 헤이그에 머물 때에는 화가로서의 그의 생이 어떻게 전개될지 본인도 전혀 상상할 수 없었을 것이다.

빈센트가 일했던 구필 화랑 헤이그 지점(Plaats 14번지)은 비넨호프에서 가까운 플라츠(Plaats) 광장에 있었으나, 현재는 커피집이 자리하고 있다. 그가 살았던 집의 주소(Lange Beestemarkt 32번지)에는 빈센트가 살았다는 표식은 없으나, 주민들에게 물어보니 포도나무가 입구를 장식하고 있는 3층 건물에서 빈센트가 살았다는 이야기를 들을 수 있었다.

19세기 당시 구필 화랑 헤이그 지점 내부

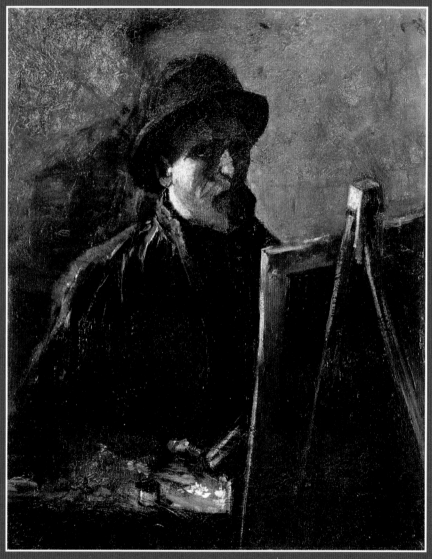

〈어두운 중절모를 쓴 이젤 앞의 자화상 Self-Portrait with Dark Felt Hat at the Easel〉
1886년, 캔버스에 오일, 46.5×38.5cm
반 고흐 미술관 소장 (네덜란드 암스테르담)

2

불안한 미래

"다른 사람들처럼 나도 우정을 나눌 수 있는 친구나
정을 주고받고 믿을 만한 동료들이 필요해.
나는 돌이나 철로 된 길거리 펌프나
가로등(목석) 같은 사람은 아니야."

— 〈빈센트가 테오에게 보낸 편지〉 1879년 8월 11~14일, 벨기에 보리나주

Vincent

선택의 기로

새로운 세상 밖으로

1873년 5월 빈센트는 구필 화랑 브뤼셀 지점에서 일하고 있는 테오에게 보낸 편지에서 "나는 월요일 아침에 헬포이르트(Helvoirt)를 떠나 브뤼셀을 거쳐 파리로 갈 거야. 브뤼셀에는 2시 7분에 도착하는데, 그곳에서 잠시 너를 보았으면 좋겠다."라고 적고 있다. 빈센트가 런던으로 가기 위해서는 이같이 브뤼셀을 거쳐 일단 파리로 가야 했다. 파리에서 빈센트는 센트 삼촌과 코르넬리아(Cornelia) 숙모를 만났다. 빈센트가 파리를 본 것은 이번이 처음이었다. 런던으로 가기 전에 호화스런 센트 삼촌 집에서 며칠 묵으면서 빈센트는 파리의 유명 박물관이나 구필 화랑 본사를 보았는데, 생각보다 훨씬 화려함에 깊은 인상을 받았다.

센트 삼촌 내외는 런던의 구필 화랑에 조카 빈센트를 소개시켜주기 위해 런던까지 동행해주었다. 파리에서 런던으로 가기 위해서는 우선 파리 생 라자르 역에서 기차를 타고 4시간 반 동안 달려 루앙(Rouen)에 도착한 다음, 다시 대서양 연안의 디에프(Dieppe)로 가는 기차로

갈아타야 했다. 이곳에서 영국의 뉴헤이븐(Newhaven)까지 하루에 한 번밖에 운행하지 않는 증기선을 타고 5시간 남짓 가야 했는데, 이 여정은 여름에는 상당히 쾌적했다. 그리고 뉴헤이븐에서 런던으로 가는 기차를 다시 타야 했다.

세계에서 가장 빨리 발전하고 있는 메트로폴리탄 중심에 도착한 빈센트는 여러 가지로 놀라움을 금치 못했다. 수많은 새로운 건물들이 들어서 있었고, 넓은 길과 지하철과 다리들이 건설되고 있었다. 길거리에는 수많은 행인들과 손수레와 마차, 합승버스(옴니버스)들로 넘쳐났다. 빈센트는 곧바로 중절모를 하나 사서 쓰고 시내 여러 곳을 돌아다녔다. 그는 많은 곳을 걸어 다녔는데, 수많은 신사숙녀가 마차를 타고 다니는 하이드 파크(Hyde Park)의 로튼 로우(Rotten Row)는 매우 인상적이었다. 빈센트는 일반적인 관광지에는 큰 관심을 두지 않았으나 미술관은 즐겨 찾아갔고, 공원과 아직 보지 못했던 공원 안의 나무와 꽃들을 유심히 보았다.

1873년 6월부터 빈센트가 일을 시작한 구필 화랑 런던 지점은 스트랜드(Strand)와 코벤트 가든(Covent Garden) 사이의 아주 번화한 곳에 있었는데, 당시에는 커다란 야채와 과일 시장이 있었다. 빈센트는 고객들이 거의 찾아오지 않는 창고에서 일에 몰두했고, 밤에는 테오에게 긴 편지를 썼다. 이때 쓴 편지 중에는 그가 좋아하는 화가들을 열거하기도 했는데, 그 숫자가 60명이 넘었다. 그 즈음 테오는 센트 삼촌의 주선으로 브뤼셀 지점에서 일을 시작하다가 빈센트가 일하던 헤이그 지점으로 전근했고, 숙소도 빈센트가 묵었던 곳으로 정했다. 이 소식을 들은 빈센트는 크게 반가워했다.

빈센트는 런던에 머무는 동안 세 곳에서 살았다. 첫 번째 숙소의 주소는 알려지지 않고 있다. 그곳에는 앵무새가 두 마리 있었고, 세

사람의 독일 음악가가 있어서 저녁에는 피아노를 가운데 놓고 노래를 부르기도 했으며, 빈센트와 저녁 산책을 나가기도 했다는 기록이 있다. 그러나 이 숙소는 조금 멀리 떨어져 있어서 출근하기 위해서는 템스 강을 오가는 증기선을 타야 했고, 집세도 비싸서 다른 숙소를 알아봐야 했다.

다음에는 브릭스톤(Brixton) 지역에서 좀 더 싼 숙소를 찾은 후 어설라 로이어(Ursula Loyer)란 여자가 운영하는 하숙집에서 묵었다. 그 여자는 자신의 조그만 학교를 운영하면서 선생도 겸하고 있었다. 처음에 빈센트는 이 숙소 여주인은 물론 특히 그녀의 딸 유제니(Eugenie)와 아주 잘 지냈다. 같이 크리스마스 파티를 가졌고, 정원에서 꽃도 길렀다. 빈센트는 정원의 여러 나무를 보고 자연의 아름다움을 발견하기도 했다. 그는 이런 감정을 여동생 안나에게도 알려주었고, 안나는 이에 영향을 받아 영국으로 와서 이곳에서 잠시 머물면서 직장을 구하기도 했다. 그러던 중 갑자기 빈센트는 야위어가고 점점 말수도 적어졌다. 빈센트는 유제니와 사랑에 빠졌던 것

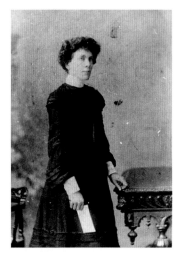

유제니 로이어

이다. 그러나 유제니는 이미 약혼자가 있는 사람으로 빈센트의 열렬한 구애를 거절했다. 이 일로 빈센트는 마음에 깊은 상처를 입게 되었다. 빈센트와 안나는 그 집에서 나와 새로운 숙소를 구했다.

1874년 여름 빈센트는 헬포이르트의 부모 집에서 몇 주일 간의 휴가를 보냈다. 빈센트는 동생 테오에게는 말하지는 않았지만, 가족들에게 유제니 이야기를 했다. 그는 7월 중순 여동생 안나와 함께 런던으로 돌아갔으나 외롭게 생활했으며, 일에는 큰 관심을 보이지 않고 많은 책들을 읽었다. 주로 종교 서적을 많이 읽었고, 비밀스럽게 성경을 네덜란드어에서 다른 나라 말로 번역하기도 했다.

같은 해 10월 센트 삼촌은 조카 빈센트를 잠시 구필 화랑 파리 본 사에 가 있도록 했다. 환경이 바뀌면 빈센트가 런던에서의 슬픈 추억을 빨리 이겨낼 수 있지 않을까 해서였다. 그러나 별 소용이 없었고, 빈센트는 연말에 런던으로 돌아왔다.

런던에 머무는 동안 빈센트는 대영박물관(British Museum)과 내셔널갤러리(National Gallery)와 같은 유명한 박물관이나 미술관을 찾아 다녔다. 이곳에서 프랑수아 밀레(Jean François Millet, 1814~1875)와 쥘 브르통(Jules Breton, 1827~1906)과 같은 농민화가를 포함해서 여러 화가들의 그림을 인상 깊게 보았다. 또한 박물관 가이드북과 잡지를 비롯하여 소설과 시 등 문학 작품 등을 닥치는 대로 읽었다. 특히 소설가 찰스 디킨스(Charles Dickens, 1812~1870)의 작품과 같이 가난한 사람들에게 연민이 느껴지는 책들을 좋아했다. 아직 화가가 되겠다는 생각은 없었으나, 웨스트민스터 다리와 같은 런던의 랜드마크에 대해 몇몇 드로잉을 남겼다.

쥘 브르통(Jules Breton,
1827~1906)
〈괭이를 든 젊은 농부 소녀
Young Peasant Girl with
a Hoe〉
1882년, 캔버스에 오일
52.3×47.2cm
반 고흐 미술관
(네덜란드 암스테르담)

❺ 영국 런던

　　1873년 구필 화랑 헤이그 지점에서 런던 지점으로 전근된 빈센트
는 몇몇 기숙사에서 살다가 같은 해 8월 어설라 로이어라는 여자가
운영하는 하숙집(Hackford Road 87번지)에서 묵게 된다. 4층의 일반
아파트 같이 보이는 건물에는 빈센트가 살았다는 팻말이나 부조 조각
상 같은 것은 붙어 있지 않으나, 'Flat 1-16 VINCENT
COURT'라는 명패가 입구에 붙어 있다. 그 길을 따라
좀 더 가보면 'Vincent's Yard'라는 표시판이 보이고,

'VINCENT COURT' 명패

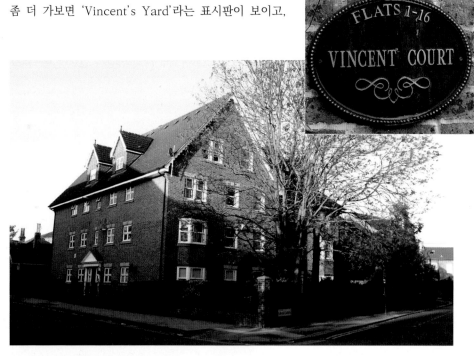

어설라 로이어가 운영하던 하숙집

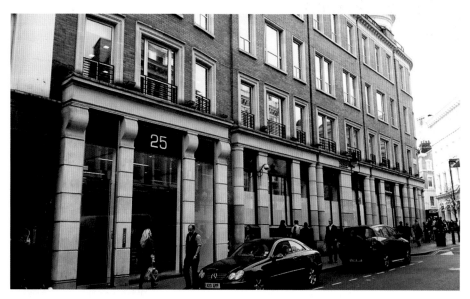

런던 베드포드가 전경

막다른 길 왼편으로 이 조그만 정원으로 이어진다. 이곳에서 빈센트는 1874년 10월까지 살다가 잠시 파리 본사에 머문 후 12월부터는 숙소를 핵포드 로드에서 멀지 않은 케닝톤 로드(Kennington Road 395번지)로 옮겨 다음해 5월까지 살았다. 현재 이 주소지에는 큰 학교(Kennington Road School) 건물이 보이는데, 빈센트와 관련된 아무런 표식을 찾을 수는 없다. 이때 빈센트가 근무했던 구필 화랑 런던 지점은 런던 시내 사우스햄턴가(Southamton Street 17번지)에 있었으며, 1875년에는 그곳에서 멀지 않은 베드포드가(Bedford Street 25번지)로 이전했다. 현재는 두 곳 모두 큰 상가 건물이 있다.

1874년 5월 구필 화랑 헤이그 지점에서 런던 지점으로 전근된 빈센트는 영국으로 떠나기 전에 잠시 네덜란드 헬포이르트로 근무지를 옮긴 아버지 집(Torenstraat 47번지)에 며칠 들렀고, 그해 여름 구필 화랑 런던 지점에서 일하던 때에도 헬포이르트 부모 집에서 몇 주 간 휴가를 보냈다. 이 주소시에 있는 하얀색 주택이 당시 빈센트 부모가 살았던 집인지는 확실하지 않으나, 필자가 현지 주민에게 물어보니 맞다고 한다. 바로 건너편에 상당히 큰 교회가 있는 것으로 보아 빈센트 아버지가 교회 가까이에 목사관을 구했던 것이 아닌가 한다.

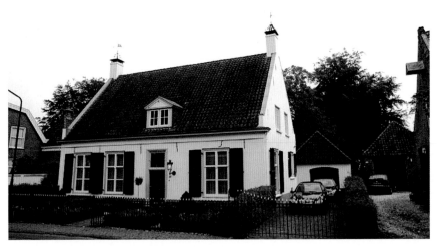

헬포이르트의 빈센트 부모가 머물렀던 집으로 추정되는 건물

첫 파리에서의 생활

1875년 5월 빈센트는 파리로 전근되었고, 예술가들이 많이 모여 살고 활기찬 몽마르트르 지역에 방 하나를 얻었다. 이 지역은 10년 뒤 빈센트가 화가가 되어 다시 파리로 돌아올 때 머물렀던 지역이기도 하다. 하지만 당시 빈센트는 화랑에서 일하는 시간을 빼고는 대부분 골방에 틀어박혀 책을 읽고 테오에게 자주 편지를 쓰면서 지냈다. 특히 이 시기에 빈센트는 신앙심이 크게 깊어져 열심히 성경 공부를 했으며, 테오에게 보낸 편지에는 성경 문구와 교회 사역 이야기, 설교 내용 등으로 가득 찼다.

파리에 머물면서 빈센트는 파리의 여러 박물관과 미술관들을 열심히 찾아다녔다. 당시 빈센트를 강하게 이끌었던 화가는 장 바티스트 카미유 코로(Jean Baptiste Camille Corot, 1796~1875)와 17세기 네덜란드 화가들이었다.

그러나 빈센트는 화랑 일에 점차 싫증내기 시작했고, 동료나 고객들과 잘 지내지 못했다. 그는 연말 크리스마스 때 파리 사무실의 허가도 받지 않고 네덜란드 에텐(Etten)으로 이사 간 부모 집에서 휴가를 보내기도 했다.

파리에 있는 동안 빈센트는 직장 동료이자 한 집에서 같이 살았던 헤리 글래드웰(Harry Gladwell)과 가깝게 지냈다. 그는 영국인 화상의 아들로 당시 18세였으며, 붉고 큰 입술과 불쑥 튀어나온 귀로 조금 우스꽝스런 모습을 한 것으로 알려지고 있는데, 빈센트는 그에게 저녁이면 난로 앞에서 성경책을 읽어주거나 인쇄물 수집에 관해 충고를 해주기도 했다. 이때 빈센트가 살았던 집은 정확히 알려지지 않고 있다.

1876년 4월 구필 화랑은 부소-발라동(Boussod, Valadon & Cie)

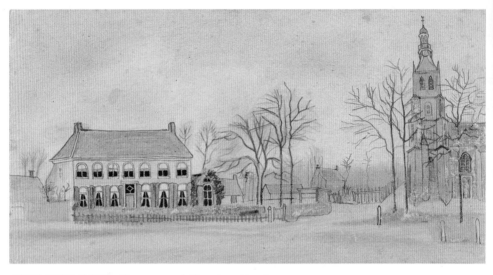

〈에텐의 마을과 교회 The Vicarage and Church at Etten〉
1876년, 종이에 연필과 펜과 잉크, 9.5×17.8cm
반 고흐 미술관(네덜란드 암스테르담)

화랑에게로 넘어갔다. 빈센트는 새로운 주인 부소와 잘 지내지도 못
했고, 일도 태만해서 해고될 것을 예상했고, 실제 4월 1일부로 자의반
타의반으로 해고되었다.

> "내가 부소 씨를 다시 보았을 때 나는 그분에게 내가 올해 이 화랑에서
> 계속해서 일하는 것이 정말 좋다고 생각하시는지 물어보았단다. 왜냐하
> 면 그분은 나에게 매우 심각한 어떤 불평도 하시지 않기 때문이야. 그
> 분은 정말 그러하셨지만, 내가 먼저 4월 1일부로 그만둔다고 말하게끔
> 했지…."
>
> 〈빈센트가 테오에게 보낸 편지〉 1876년 1월 10일 파리

영국에서의 교사 생활

빈센트 나이 벌써 23세, 일자리를 잃었다는 소
식에 부모는 크게 실망했고, 빈센트도 무엇을 해야 할지 몰랐다. 부모
는 센트 삼촌처럼 독립 화상을 하나 차리는 것을 제안하기도 했으나,
빈센트는 화상 업무에 물렸다고 답했다. 그리고 그는 영국으로 다시
가고 싶어서 영국 신문에 난 구인광고를 보고 여러 곳에 신청서를 보
냈다. 다행히 영국의 대서양 해안 마을인 람스게이트(Ramsgate)에 있
는 남자학교에서 일자리를 얻었다. 이번에는 네덜란드의 로테르담에
서 영국의 하르위치(Harwich)로 가는 배를 타고 갔는데, 빈센트는 네
덜란드의 육지가 보이지 않을 때까지 갑판에 앉아 파리 구필 화랑에
서 해고된 일과 불확실한 장래를 생각했다.

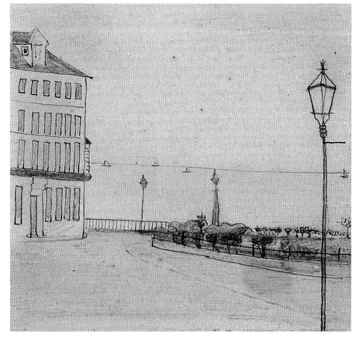

〈람스게이트 기숙학교에서
본 대서양 풍경 The View
from the Ramsgate
Boarding School〉
1876년, 종이에 연필과 펜
5.6×5.7cm
반 고흐 미술관
(네덜란드 암스테르담)

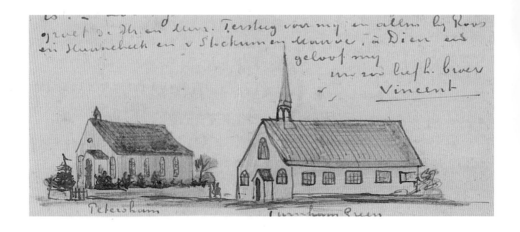

람스게이트 학교는 윌리엄 포트 스토크스(William Port Stokes) 경이 운영하는 조그만 사립기숙학교였다. 여기서 그는 프랑스어와 독일어, 산수를 가르치는 보조교사로서 급여는 없이 숙식만 제공받았다. 빈센트는 편지에서 윌리엄 스토크스 교장은 대머리에 구레나룻 수염을 기르고 있었는데, 도착 첫날 아이들과 구슬놀이를 하는 것을 보고 아이들로부터 존경과 사랑을 받고 있는 것으로 비쳐졌다고 밝혔다. 빈센트는 이 학교에서 2분 거리에 있는 황폐한 주택의 다락방을 숙소로 정하고 평상시처럼 벽에 여러 인쇄물들을 붙였다.

이 다락방에서 빈센트는 테오에게 장문의 편지를 썼으며, 영어 찬송가책과 해변에서 주은 해초를 편지 속에 넣어 보내기도 했다. 이 시기에 빈센트는 주변 마을 여러 곳을 스케치하기 시작했고, 창문을 통해 동네 아이들이 노는 모습도 지켜봤다.

한 번은 람스게이트에 있을 때 런던을 가고자 했으나 기차비가 없어 120킬로나 되는 길을 걸어서 간 적이 있다. 중간에 농부의 마차를 잠깐 얻어 타기는 했지만, 런던까지 가는 데 이틀이 걸렸다. 밤에는 커다란 너도밤나무 밑에서 잠을 자고 새벽 3시 반 새들이 지저귀기

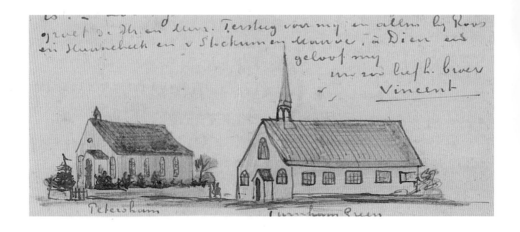

〈피터샴의 교회와
턴햄 그린의 교회
The Churches at
Petersham and
Turnham Green〉
1876년
종이에 연필과 펜과 잉크
3.8×10cm
반 고흐 미술관
(네덜란드 암스테르담)

46

시작하면 다시 걷기 시작했다. 그렇게 런던에 올라간 빈센트는 몇몇 지인과 런던 북부의 허트포드샤이어(Hertfordshire) 월윈(Welwyn)의 여자 기숙학교에서 일하고 있던 여동생 안나를 만나고 이틀 동안을 머물렀다.

스토크스 교장은 처음에는 매우 좋아 보였으나 나중에 보니 상당히 고약한 사람이었다. 애들이 떠들면 저녁을 먹이지도 않고 자게 하는가 하면 썩어가는 마룻바닥과 깨진 창문을 수리하지도 않았다. 빈센트가 람스게이트에 온 지 두 달이 지나자 스토크스 교장은 런던 근교의 아이즐워스(Isleworth)로 학교를 이전하기로 했고, 빈센트는 비록 월급을 받지 못했지만 그때까지 계약을 연장했다. 그러나 빈센트는 점차 교사직을 그만두고 싶어 했고, 교사와 성직자의 성격이 겹치는 일자리를 찾고 싶어 했다. 그는 런던이나 파리의 가난한 노동자를

〈아이즐워스의 집
 Houses at Isleworth〉
1876년, 종이에 연필
14×14.5cm
반 고흐 미술관
(네덜란드 암스테르담)

대상으로 복음을 전파하는 선교사 같은 것을 원한다고 편지에서 밝혔다.

1876년 7월 스토크스 교장을 따라 아이즐워스로 옮긴 빈센트는 다행스럽게 그곳에서 보다 고급스런운 기숙학교에서 교사 자리를 찾았다. 감리교 목사인 토머스 슬레이드 존스(Thomas Slade-Jones) 경이 운영하는 학교로서 교사이자 부목사로 일자리를 찾은 것이다. 이번은 유급이기는 했지만 매우 박했다. 이때 빈센트는 누이동생 안나를 이따금씩 찾아가 만났다.

11월 빈센트는 처음으로 설교를 하고 매우 흥분되어 가난한 사람들에 대한 복음 전도를 위해 평생을 바칠 생각을 했다. 빈센트는 또한 일요일 성경학교에서 어린이들을 가르쳤고, 잠잘 시간에는 아이들에게 성경 이야기를 읽어주었다. 또한 그림에도 관심을 갖고 한스 홀바인(Hans Holbein, 1497~1543)과 렘브란트 그림, 이탈리아 르네상스 시대 그림, 17세기 네덜란드 화가들의 그림들을 보기 위해 여러 차례 햄튼 코트 궁(Hampton Court Palace)으로 갔다.

빈센트는 아이즐워스의 교사 겸 부목사의 일에 매우 만족했으나, 가족들은 걱정하기 시작했다. 빈센트가 편지에서 성경 구절을 자주 인용하고 때로는 매우 길게 적는다든가 훈계조의 말투를 사용하는 것을 보고 그의 신앙심이 매우 혼돈스러운 것으로 판단했다. 빈센트는 가을부터 에텐의 가족들을 만나고 싶어서 크리스마스를 손꼽아 기다렸고, 그때 가족들을 만나면 장래 문제를 두고 진지하게 이야기하려고 했다. 그 해 연말 빈센트는 에텐의 부모 집으로 가서 크리스마스를 함께 보냈는데, 이때 그의 부모는 빈센트의 정신적·육체적 상태가 온전하지 못한 것을 보고 런던으로 돌아가지 못하도록 설득했다.

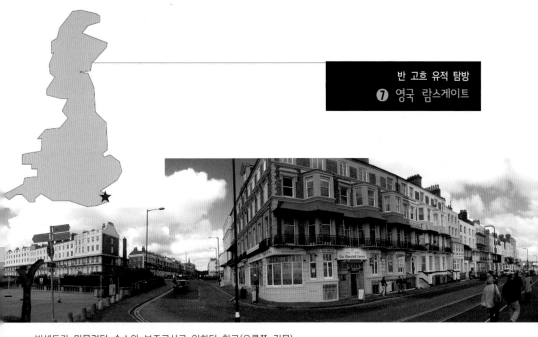

빈센트가 머물렀던 숙소와 보조교사로 일하던 학교(오른쪽 건물)

1876년 가르쳤다는 표시판

1876년 머물렀다는 숙소 표지판

구필 화랑 파리 지점에서 해고된 이후 빈센트는 1876년 다시 영국으로 건너가 람스게이트에 자리 잡았다. 람스게이트는 런던에서 동쪽으로 약 130킬로미터 떨어진 대서양 연안에 위치한 조그만 도시다. 빈센트가 묵었던 숙소(Spencer Square 11번지)와 그가 보조교사로 일했던 학교(Royal Road 6번지)는 광장의 바로 옆 측면에 있다.

이곳에서 조금만 내려가면 바다가 펼쳐지고, 가파른 절벽으로 바닷가와 닿아 있다. 오른쪽으로 가면 바닷가를 따라 긴 산책로가 탁 트인 공간에 이어져 있고, 듬성듬성 이 마을 노인들이 즐겨 찾았다는 표식이 있는 벤치들이 눈에 띈다. 바닷가 관광 안내문 팻말에는 이 지역을 거쳐 갔던 중요한 인물들을 보여주는데, 그중에 빈센트도 보인다.

1876년 7월에는 람스게이트에서 런던 근교 아이즐워스로 옮긴 후 연말에 크리스마스를 보내기 위해 에텐의 부모 집으로 가기 전까지 이곳에서 살았다. 빈센트가 살았던 집(Twickenham Road 160번지)에는 빈센트가 여기에 살았다는 둥근 도지기 팻말이 붙어 있다. 그 옆에는 'Van Gogh Close' 라는 조그만 골목이 있고, 이 골목길 입구에 빈센트가 기숙학교에서 가르쳤다는 타원형 안내판이 있다. 길 바로 건너편에는 1848년에 건축되었다는 조그마하고 허술한 조합교회(Congregational Church) 건물이 보인다. 이 부근에 빈센트가 다녔다는 몇몇 교회들은 모두 허물어지고 다른 건물들이 들어서 있다.

1876년 머물렀다는 숙소 표지판

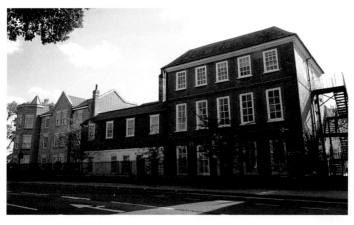

빈센트가 머물렀던 아이즐워스 숙소

빈센트가 기숙학교에서 교사생활을 했다는 표지판

서점 점원

 결국 1876년 크리스마스를 지내고 빈센트는 가족의 만류로 런던으로 돌아가지 않았으며, 1877년 1월 구필 화랑에 취직을 시켜주었던 센트 삼촌이 다시 로테르담(Rotterdam) 근처 도르드레흐트(Dordrecht)에 어느 서점 점원 자리를 알아봐주었다. 블루세 앤 반 브람(Blusse & van Braam)이란 이 서점은 목제 인쇄 그림과 미술 도구도 판매했는데, 이곳에서 빈센트는 회계와 잡다한 일을 했다. 그러나 손님을 대하는 그의 태도는 어색했고, 예의바르지도 않았다. 그는 프랑스와 영국을 거쳐 네덜란드로 돌아온 것을 행복하게 생각했으나, 이 일자리가 임시적인 것으로 여기고 아버지처럼 목사가 되기 위해 신학을 공부할 생각을 굳혀갔다.

 숙소는 서점이 있는 조그만 광장 바로 건너편에 있는 곡물 상인인 레이켄스(Rijkens) 집에서 구했다. 이때 호르리츠(P. C. Gorlitz)라는

19세기 당시 블루세 앤 반 브람 서점이 있는 도르드레흐트의 조그만 광장

젊은 선생과 함께 묵었는데, 그는 빈센트의 유일한 친구가 되었다. 빈센트는 외롭게 생활했고, 매일 교회에 갔으며, 때로는 하루에 세 번씩이나 다른 종파의 교회도 방문했다. 그는 근무 중에도 드로잉을 한다거나 성경을 프랑스어와 독일어, 영어 등으로 번역하기도 했다.

> "우리가 함께 지냈던 시간들은 빨리도 지나가고, 우리가 저 들판 너머로 지는 해를 바라보았던 역 뒤의 조그만 오솔길 (…) 나는 그 길을 또 걸을 것이며, 너를 생각할 거야."
>
> 〈빈센트가 테오에게 보낸 편지〉 1877년 2월 26일 도르드레흐트

> "서로 계속해서 붙들어주고 형제애를 쌓아가자꾸나."
>
> 〈빈센트가 테오에게 보낸 편지〉 1877년 4월 22~23일 도르드레흐트

빈센트는 갈수록 종교에 대한 관심이 깊어졌고, 밤늦도록 성경을 읽었다. 당시 그는 자고 먹는 것도 사치스럽다고 생각하고, 고기도 먹지 않았다. 같은 해 5월 호르리츠 도움으로 자신은 종교적 소명을 가지고 있다고 아버지를 설득했다. 그의 부모는 이제 심각하게 아들을 걱정했다. 그의 나이 벌써 스물넷. 아직 인생의 목적이 뚜렷하지 않았기 때문이다. 빈센트는 암스테르담의 스트릭커(J. P. Stricker) 삼촌을 찾아갔다. 이모와 결혼한 스트릭커 삼촌 역시 목사로서 빈센트는 이 삼촌과 많은 대화를 가졌다. 몇 달 뒤 부모는 빈센트가 신학을 공부하겠다는 계획을 받아들였다. 그는 신학대학 입학시험 준비를 위해 암스테르담(Amsterdam)으로 갔다.

빈센트는 1877년 1월부터 5월까지 도르드레흐트의 어느 서점 점원으로 일하였다. 그가 살았던 곳의 건물(Tolbrugstraat Waterzijde 24번지)은 헐렸고, 단지 그가 여기에 살았다는 것을 일러주는 닉시끼 긱힌 대리석 팻말만 적벽돌 사이에 보인다. 서점 주소(Voorstraat 256번지)가 있는 곳에는 조그만 카페가 들어서 있다. 이 서점 자리와 빈센트가 살았다는 집은 조그만 광장에서 대각선 방향으로 마주하고 있고, 그 광장 중앙에는 이 지역이 배출한 낭만파 화가 아리 셰퍼(Ary Scheffer, 1795~1858)의 동상이 있다.

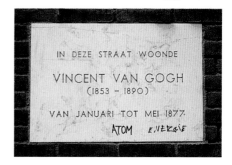

1877년 머물렀다는 표지판

빈센트가 서점 점원으로 일했던 주소지는 현재 카페로 영업중이다.

유럽 최대 항구도시이자 네덜란드 제2의 도시인 로테르담에서 동남쪽으로 약 25킬로미터 떨어진 곳에 있는 도르드레흐트는 상당히 역사가 깊은 도시로서 오래된 건물과 그 사이를 흐르는 운하로 엮여져 있다. 이 도시에서는 페르디난트 볼(Ferdinand Bol), 니콜라스 마에스(Nicolaes Maes), 반 호흐스트라텐(Samuel van Hoogstraten) 등 렘브란트와 인연이 많은 여러 화가들을 배출했다. 또한 이곳에는 15세기에 지어진 오래된 교회(Grote Kerk)와 은행가였던 시몬 반 헤인(Simon van Gijn, 1836~1922)이 살았던 집에 그가 수집한 각종 예술품과 귀중품들을 전시하고 있는 박물관이 관광객들을 끌고 있다.

도르드레흐트의 작은 광장. 광장 중앙에는 화가 아리 셰퍼의 동상이 보인다.

신학 지망생

　　신학대학에 들어가기 위해서는 여러 과목을 미리 준비해야 했고, 목사 자격증을 따기까지는 꼬박 7년이 걸리는 일이었다. 부모는 물론 센트 삼촌 역시 빈센트가 7년 동안 꾸준히 공부를 할 수 있을지에 대해 의구심을 가졌으나, 어떻든 빈센트는 암스테르담으로 올라가 얀(Jan)으로 불리는 또 다른 삼촌 집에서 1년 넘게 기숙했다. 얀 삼촌은 홀아비이자 해군 선착장 지휘관이었다.

　이모의 남편이자 이버지의 형제인 스트릭커 역시 목사로서 멘데스 다 코스타(Mendes da Costa) 박사가 빈센트에게 라틴어와 그리스어를 가르쳐주도록 주선했으며, 그 박사의 조카에게는 수학을 가르쳐주도록 부탁했다. 멘데스 다 코스타 박사는 빈센트와 거의 같은 나이로 둘은 서로 잘 지냈다. 빈센트가 죽은 뒤 20년이 지나 멘데스 다 코스타는 빈센트가 라틴어와 그리스어 공부에는 상당히 어려움이 있었다고 회고하는 글을 남겼다.

　암스테르담에는 코르(Cor)라는 또 다른 삼촌이 있었는데, 그는 시내 중심 케이저르 운하(Keizersgracht) 지역에서 서점 겸 미술품 판매점을 운영하고 있었다. 빈센트는 자주 그곳에 들러 예술과 문학에 대해 즐거운 대화를 갖고 식사를 하기도 했다. 이때 빈센트는 암스테르담 시내 곳곳을 돌아다녔고, 책을 많이 읽었으며, 드로잉도 많이 그렸다. 또한 빈센트는 박물관들을 많이 찾아다녔는데, 특히 트리펜하위스(Trippenhuis)를 자주 찾

암스테르담 케이저르 운하의 다리

았다. 트리펜하위스는 암스테르담 국립미술관(Rijksmuseum)이 완공

되기까지 국립미술관의 소장품을 전시했던 곳으로 렘브란트의 〈야경 The Nighwatch〉도 전시되어 있었다. 당시 입장료가 없었기 때문에 빈센트는 렘브란트 작품을 잘 보기 위해 하루에도 몇 번씩 트리펜하위스를 들락거렸다. 또한 일요일에는 아침 7시부터 계속해서 시내의 여러 교회를 돌면서 예배에 참석했는데, 어떤 때에는 10번 이상 다른 교회의 예배에 참석한 것으로 추정되고 있다.

그러나 공부는 그에게 너무 어려웠고, 자주 수업을 빠졌다. 처음에는 수업을 따라가기 위해 밤늦게 공부하면서 늦게 숙소에 들어왔는데, 어떤 때에는 숙소 문이 잠겨서 나무 오두막 바닥에서 날을 지새운 적도 있었다. 또 성적이 좋지 않을 때는 자신의 등을 회초리로 때리며 자책하기도 했다고 멘데스 다 코스타에게 고백하기도 했다. 1년 뒤 멘데스 다 코스타는 스트릭커 삼촌에게 빈센트가 입학시험에 합격하기는 어려울 것이라고 말해주었다. 결국 스트릭커 삼촌은 가족들과 상의한 후 빈센트에게 공부를 그만두라고 조언했고, 빈센트도 복음전도 사명을 실천하는 데 반드시 이런 공부가 필요하지 않다고 자위했다. 나중에 빈센트는 암스테르담에서의 1년 생활이 너무 어리석었고 일생에서 최악이었다고 회고했다.

1885년 암스테르담을 떠난 지 7년 후에 빈센트는 화가가 되어 렘브란트의 작품을 보기 위해 암스테르담을 다시 한 번 찾았다. 당시는 피에르 카위페르스(Pierre Cuypers, 1827~1921)가 설계한 암스테르담 국립미술관 건물이 완공되어 있었다. 빈센트는 임시 기차역 3등석 대기실에서 아인트호벤의 친구인 안톤 케세르마커스(Anton Kesermakers)를 기다리면서 화구 상자에 앉아 그림을 그렸다. 나중에 안톤 케세르마커스는 이때 당시 빈센트는 아주 허름한 코트와 가죽 모자를 쓴 채 지나가는 수많은 사람들의 수군거림에도 개의치 않고 그림을 그리고 있었다고 회고했다.

1877년 5월부터 1878년 7월 사이에 빈센트는 신학생이 되기 위한 기초 공부를 위해 암스테르담의 얀 삼촌 집에 살았다. 얀 삼촌이 근무했던 해군선착장 겸 무기고는 현재 해양박물관(Het Scheepvarrt Museum, National Maritime Museum)으로 이용되고 있다. 빈센트가 묵었던 삼촌 집(Kattenburgerstraat 3번지)은 현재 다른 적벽돌 건물이 들어서 있고, 이 건물 왼편 아래쪽에는 빈센트가 살았던 곳이라는 청동판이 붙어 있다. 아래 사진에서 왼쪽 하얀 건물이 해양박물관이고, 오른쪽 붉은 벽돌 건물 아래에 그 청동판이 보인다. 그 청동판에는 테오에게 보낸 편지의 한 구절의 글과 빈센트가 이곳에 살았다고 적고 있다.

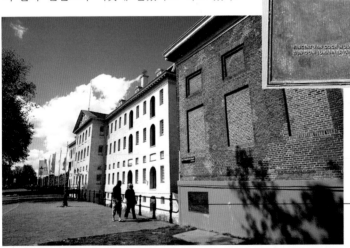

붉은 벽돌집 아래의 청동판

왼쪽 하얀 건물이 해양박물관이고, 오른쪽 붉은 벽돌이 건물이 빈센트가 머물렀던 얀 삼촌 집이 있었던 곳이다.

"이 도시에는 내 발밑과 눈밑에 수많은 교회와 높은 벽돌 건물 집들이 있어서…"

"빈센트가 1877년 5월부터 1878년 7월까지 해군 지휘관이었던 삼촌 요하네스 반 고흐와 함께 이곳에서 살았다."

한편 암스테르담에는 목사였던 또 다른 삼촌 스트릭커가 살고 있었는데, 빈센트는 이후 1881년 4월 벨기에 탄광촌에서 돌아와 에텐에 있는 부모 집에 잠시 다시 얹혀 살 때 이 삼촌의 딸인 케이 보스 스트릭커(Kee Vos-Stricker: 케이로 불림)에게 이루어질 수 없는 사랑을 호소했다. 이 사촌 누이가 살았던 집(Prinsengracht 168번지)은 현재 안네 프랑크 하우스 앞 운하 바로 건너편에 있다. 아래 사진에서 왼쪽에서 세 번째 붉은색 덧창이 있는 건물이 누이가 살았던 집이다.

왼쪽에서 세 번째 붉은 덧창이 있는 건물은 빈센트가 사랑했던 사촌누이 케이가 살던 집이다.

평교도 선교사

　　1878년 7월 빈센트는 신학대 입학을 포기하고 에텐(Etten)의 부모 집으로 돌아왔다. 이때 빈센트는 아버지와 이제 열 살밖에 되지 않은 남동생 코르와 함께 주변을 산책했고, 코르가 기르는 토끼에 줄 풀을 뜯기도 했다. 그리고 테오에게 보내주기 위해 조그만 그림을 넣은 지도를 그리기도 했다.

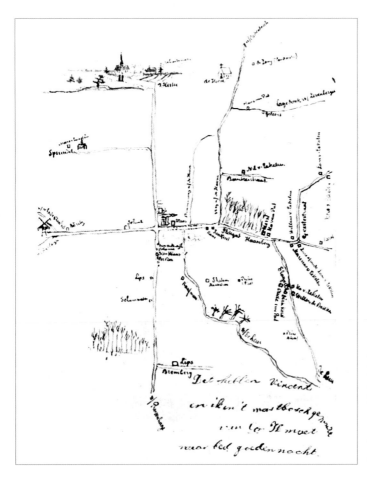

〈어린 동생 코르와 반 고흐가 그린 에텐의 지도 Map of Etten Drawn by Van Gogh and his Younger Brother Cor〉
1878년, 종이에 펜과 잉크
21×27.3cm
반 고흐 미술관
(네덜란드 암스테르담)

아이즐워스에서 찾아온 존스 목사, 그리고 아버지와 함께 빈센트는 브뤼셀로 가서 3개월의 단기 평신도 선교사 시험과정을 시작했다. 당시 브뤼셀 시내의 생 카테린느 광장에는 선교사 양성 기관이 있었는데, 교육 기간은 암스테르담의 신학대학보다 훨씬 짧은 3년이었으며, 정식 교육 과정 시작에 앞서 3개월간의 시험 기간을 거쳐야 했다. 브뤼셀 외각 라켄(Laken)에 숙소를 잡고 8~10월 석 달 동안 빈센트는 이 시험 과정을 밟았으나, 마지막 시험을 치를 때 평신도 선교사가 적합하지 않다는 판정을 받고 에텐으로 돌아왔다. 이 시기에 빈센트는 다시 드로잉을 그리기 시작했고, '정말 별거 아니다'라면서 노동자들이 많이 가는 카페의 드로잉을 테오에게 보낸 편지 속에 넣어 보냈다. 브뤼셀에서의 기억은 암스테르담과 마찬가지로 빈센트의 기억 속에 좋지 않게 남았다.

이러한 과정 속에서도 빈센트는 여전히 하느님께 봉사하려는 열정이 강했다. 1878년 12월 말 선교사 자격증은 없지만, 벨기에의 탄광촌 보리나주(Borinage)에서 평신도 선교사 일자리를 찾아보기 위해 길을 나섰다. 빈센트는 어느 지리책에서 벨기에의 이 지역이 가난한 광부들이 살고 있는 탄광촌이라는 것을 읽고 자기가 가난한 사람들에게 도움을 줄 수 있을 것으로 생각했다.

보리나주는 몽스(Mons)와 프랑스 국경 사이에 있는 지역으로서, 빈센트는 처음에는 몽스 근처 파튀라주(Paturage)라는 마을에 방 하나를 구해 잠시 머물렀다가 1879년 1월 와음(Wasmes)의 장 바티스트 드니스(Jean Baptiste Denis)라는 어느 농부 집에서 숙소를 정했다. 이 집주인의 후손이 나중에 회고한 바에 의하면, 빈센트는 저녁 내내 광부와 노동자들을 스케치북이 가득 차도록 드로잉을 그렸고, 아침에는 집주인 여자가 불쏘시개로 썼다고 한다.

빈센트는 1878년 7월 신학교를 포기하고 에텐으로 이사한 부모 집★에 잠시 머물렀다. 이후 빈센트는 벨기에 탄광촌에서 힘든 생활을 마치고 화가가 되기 위해 브뤼셀에서 짧은 기간 그림 공부를 하다가 1881년 4월 에텐으로 다시 왔다. 그 해 연말 아버지와 다투고 빈센트는 에텐을 떠나 1882년 1월 헤이그에 자리 잡는다. 과부가 된 암스테르담의 사촌 누이 케이에 대한 문제로 가족들과 갈등을 겪었다.

에텐은 인근 마을 뢰르(Leur)와 합쳐져 보통 에텐 뢰르(Etten-Leur)로 불리고 있다. 빈센트가 태어났던 쥔더르트에서 북쪽으로 약 16킬로미터 떨어진 곳으로 당시 빈센트의 부모가 살았던 사제관(Roosendaalseweg 4번지)은 빈센트의 드로잉에만 남아 있고, 현재는 문화센터 건물이 들어서 있다. 그 앞 조그만 광장 왼편에는 높은 고딕 교회 건물이 보이고, 그 사이에 빈센트가 화구를 들고 걸어가는 모습의 동상이 있다. 교회를 왼쪽으로 끼고 좁은 길을 통해 나가면 큰 광장으로 이어지는데, 왼편으로 가면 성당이 보이고, 바로 옆에 조그만 빈센트 정보센터 건물이 보인다. 그곳에는 할머니 몇 분이 빈센트와 관련된 자료나 기념품을 팔면서 안내하고 있다.

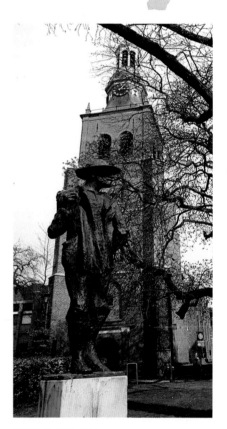

빈센트 반 고흐 동상

 취재노트

〈겨울, 인생에서도 겨울 Winter, in Life as Well〉은 요제프 이스라엘스(Jozef Israëls)의 작품을 데커(H.A.C. Dekker)가 따라 그린 것을 다시 빈센트가 비슷한 크기로 그린 드로잉으로, 빈센트의 작품으로 알려진 초기 드로잉 중의 하나이다.

요제프 이스라엘스의 작품을 따라 그린 데커의 〈겨울, 인생에서도 겨울 Winter, in Life as Well〉, 1863년

빈센트 반 고흐, 〈겨울, 인생에서도 겨울 Winter, in life aswell (after Jozef Israëls)〉, 종이에 잉크, 펜, 수채 물감, 1877년, 14.5×21.5cm, 개인 소장

탄광의 그리스도

1879년 들어 브뤼셀의 복음전도 단과대학은 빈센트에게 1월부터 7월까지 6개월 동안 보리나주 지방 와음 마을의 평신도 선교사로 활동하도록 임명했다. 그곳에서 빈센트는 광부들과 이 끔찍한 환경을 함께 나누어야 한다고 생각하여 조그만 오두막집 마룻바닥에 볏짚을 깔고 잠을 잤다. 그는 그들을 위해 골방이나 마을회관에서 성경을 읽어주었고, 갱도 폭발 사고나 파업 때에는 환자나 부상자를 돌보기도 했으며, 기난한 사람들에게 자기의 옷과 담요를 주었다. 지나친 열정과 광적일 정도의 그의 헌신으로 그는 '탄광의 그리스도'라는 별명을 얻었다. 그러나 그는 서로 굳게 뭉친 신자 공동체를 만들지는 못했고, 오히려 윗사람들에게 좋지 않게 비춰졌으며, 결국 이들에게 '말씀의 은사'가 없다는 이유로 6개월의 계약을 더 이상 연장하지는 않았다.

> "어두침침한 곳이야. 처음 보았을 때는 주변의 모든 것들이 우울하고 죽음을 암시하는 듯한 무언가를 보여준다. 노동자들은 보통 열기로 야위고 창백해 탈진하고, 초췌한 모습이며, 햇볕에 그을려 있고, 빨리 늙은 것 같아. 여자들은 보통 누렇게 떠 있고, 맥이 빠진 것 같지."
>
> 〈빈센트가 테오에게 보낸 편지〉 1879년 4월 1일~16일 와음

빈센트는 보리나주에서 2년 가까이 살면서 이 지방에서 가장 오래되고 위험한 탄광이었던 마르카스(Marcasse)를 찾아간 적이 있다. 이 탄광은 폭발과 갱 붕괴와 홍수 등으로 수시로 광부들이 죽어나오던 곳이었는데, 빈센트는 광부들처럼 700미터 지하 갱도를 마치 우물의 두레박처럼 내려가 보았다. 그는 그 속에서 비참하게 일하는 광부들

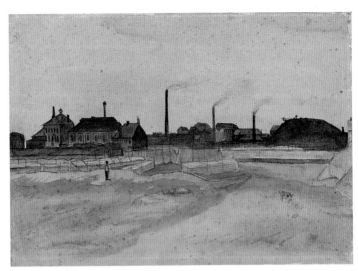

〈보리나주의 코크스 공장
Coke Factory in the
Borinage〉
1879년, 종이에 연필과 수
채, 22.7×15.8cm
반 고흐 미술관
(네덜란드 암스테르담)

〈광부 Coal Shoveler〉
1879년, 종이에 연필
20×24cm
크뢸러 뮐러 미술관 소장
(네덜란드 오테를로)

과 어린이들과 말들을 보았고, 이를 테오에게 보낸 편지에서
언론사 리포터처럼 묘사했다.

빈센트는 와음의 드니 집에서 계속 머무를 수 없게 되었으
나, 보리나주를 떠나기 싫어서 인근의 탄광촌인 퀴엠므
(Cuesmes)에 다시 숙소를 찾았다. 이곳은 다른 선교사가 살
던 조그만 집으로 빈센트는 아이들과 함께 방을 같이 쓰면서
1890년 7월까지 무보수로 선교사 활동을 계속했다. 빈센트
는 자신도 매우 어렵게 살면서 가난한 사람들을 돕기 위해
어떤 일도 주저하지 않았다.

이 시기에 그는 아버지와 테오가 돈을 부쳐주기도 했지만,
완전 무일푼일 때도 적지 않았다. 그러나 그는 디킨스와 빅
토르 위고, 셰익스피어 등의 책을 탐구하였고, 광부들의 힘
겨운 모습을 드로잉 했다. 그림에 대한 관심이 갈수록 높아
지고 있었다.

65

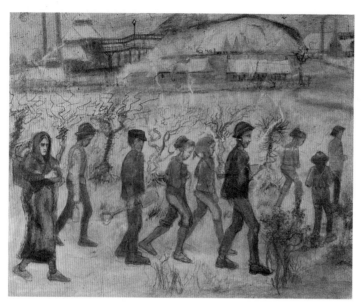

〈눈 속에 광부들
Miners in the Snow〉
1880년, 종이에 연필
44×55cm
크뢸러 뮐러 미술관 소장
(네덜란드 오테를로)

 취재노트

1879년 8월 여름 어느 날, 일자리를 잃은 빈센트는 아버지 친구이자 복음전
도 단과대학의 교수였던 피터슨(Pietersen) 목사에서 조언을 구하기 위해 약
70킬로미터나 떨어진 브뤼셀까지 헤진 신발에 피가 나는 발로 걸어갔다. 이때
일을 두고 빈센트의 여동생은 나중에 어느 인터뷰에서 다음과 같이 자기가 들
었던 이야기를 되살렸다.

"저녁 늦게 도착한 오빠는 피터슨 목사 집의 문을 두드렸고, 목사의 손녀가
문을 열어주었죠. 손녀는 헤시고 더러운 옷을 입고 바짝 마른 허수아비 같은
사람이 서 있는 것을 보고 기절해서 복도에 쓰러졌다고 합니다. 피터슨 목사
는 오빠를 부엌에 앉히고 먹을 것을 주었더니 오빠는 답례로 소녀들을 그려주
겠다고 종이를 달라고 했답니다. 피터슨 목사는 아마추어 화가이기도 했는데,
오빠가 떠나자마자 그들은 그 그림들을 엄지와 검지로 살짝 집어서 불속에 던
져 넣었다고 합니다."

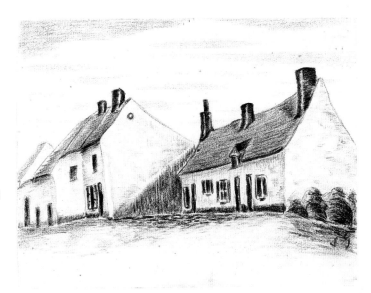

〈퀴엠므의 잔드메니크 집
The Zandmennik
House, Cuesmes〉
1880년, 종이에 목탄,
22.8×29.4cm
워싱턴 국립미술관 소장
(미국 워싱턴 D.C.)

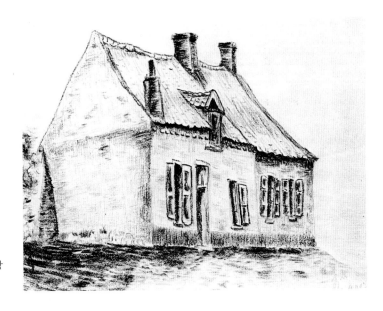

〈퀴엠므의 마흐롯 집
The Magrot House,
Cuesmes〉
1880년, 종이에 목탄
23×29.4cm
워싱턴 국립미술관 소장
(미국 워싱턴 D.C.)

　보리나주는 벨기에의 수도 브뤼셀에서 남쪽으로 약 70킬로미터 떨어진 지역으로서 프랑스와도 국경을 접하고 있다. 몽스를 지방 수도로 하고 있는 이 지역은 19세기에 석탄 광산으로 매우 번창해 광부만도 2만 3천 명에 달했다. 이 지역 탄광은 1960년대 이후 거의 모두 폐광되었지만, 아직도 그 흔적을 찾아볼 수 있다.

　빈센트는 브뤼셀에서 3개월 동안 복음전도 단기 코스를 다 마치지도 못하고 1878년 12월 26일 몽스 근처 파튀라주의 어느 상인 집(Rue de l'Eglise 39번지)에 잠시 머물렀다가(이 지역은 나중에 재개발됨) 다음해 1월 인근 마을 와음의 제빵사 집(당시 Rue du Petit-Wasmes, Wasmes 221번지)에서 8월까지 살았다. 필자가 2014년 12월 이 집

8개월 동안 머물렀던 와음의 제빵사 집

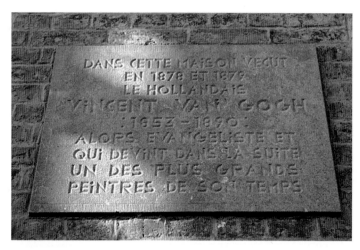

붉은 벽돌집 담장의 표식

집을 찾아갔을 때는 공사가 한창이었는데, 주민의 말에 의하면 구청 (코뮌)에서 이 집을 매입해서 관광객을 맞이하기 위한 카페로 바꾸고 있다는 것이다. 이 오래된 적벽돌 집 위쪽 벽에는 아래와 같이 빈센트 가 살았다는 표식이 있다.

"Dans cette maison vecut en 1878 et 1879 de Hollandais VINCENT VAN FOGH 1853-1890 alors évangéliste et qui devint dans la suite un des plus grands peintres de son temps."

"이 집에서 1878년, 1879년에 당시에는 선교사였다가 나중에는 그 시대 에 가장 위대한 화가 중 한 사람이 되었던 네덜란드인 빈센트 반 고흐 (1853~1890)가 살았다."

빈센트가 설교 활동을 하던 집

이 집에 살면서 빈센트는 '아기의 집(Salon de Bébé)'이라는 프로테스탄트센터에서 설교 활동을 했다. 이 집의 주소(Rue du Bois, Wasmes 257번지)에는 현재 허름한 2층 주택들이 줄지어 있고, 그 사이에 석조 표식이 벽에 붙어 있다. 필자가 이곳을 찾았을 때 이곳의 마지막 집은 화재로 까맣게 그을려 있었다.

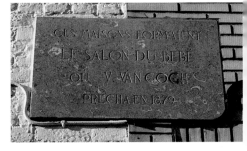

'아기의 집' 석조 표식

"Ces maisons formaient le Salon du Bébé où V. Van Gogh prêcha en 1879."

"이 집들은 빈센트 반 고흐가 1879년에 선교활동을 하던 '아기의 집'을 이루고 있었다."

빈센트 두상

이곳에서 6개월 선교사 계약을 연장하지 못하고, 빈센트는 1879년 8월 어느 목사를 찾아 브뤼셀까지 걸어갔다 온 이후 인근 마을 퀴엠므의 어느 광부의 집에 자리를 잡았다. 빈센트는 이 집(Rue du Pavillon, Cuemes 8번지)에서 1880년 10월까지 머물렀는데, 현재 이 집은 동네 이름을 따서 '습지의 집(Maison du Marais)'이라는 조그만 빈센트 기념관으로 꾸며져 있다. (이후 빈센트는 브뤼셀로 올라가 1881년 4월까지 그림공부를 했다.) 몽스에는 이 밖에도 시내 조그만 로터리에 조그만 빈센트 두상이 있다.

'습지의 집'이라는 빈센트 기념관

밀레의 그림에서 찾은 인생의 전환점

　　1880년 초 빈센트는 돈도 먹을 것도 없이 70킬로나 떨어진 프랑스의 쿠리에르(Courrières)까지 걸어갔다. 거기에는 그가 좋아하는 화가 쥘 브르통(Jules Breton, 1827~1906)이 살고 있었기 때문이었다. 그러나 그가 살고 있는 집만 바라보았을 뿐 들어가지는 못했다. 그는 그곳에서 가난에 찌든 직조공 마을을 보기도 했다.

　　때때로 빈센트는 에텐의 부모 집을 찾았지만 좋은 소리를 듣지 못했으며, 벨기에 안트베르펜 근처에 있는 헬(Geel)의 정신병원에 들어가는 것을 원하기도 했다. 어느 날 테오가 빈센트를 찾아와 핀잔을 주면서 언제까지 가족들에게 부담을 줄 것인지 따지다가 둘은 크게 다투었다. 거듭된 실패와 가족들의 성화로 테오가 비록 선의에서 이야기를 했다고 해도 빈센트는 크게 화를 냈고 지쳤다. 가족들은 그에게 화가나 서기나 목수가 될 것을 권유하기도 했고, 심지어 가장 가까웠던 여동생 안나는 제빵사가 될 것을 제안하기도 했다.

　　어쨌든 간에 서로 크게 다툰 후 두 형제는 거의 1년 동안 편지 왕래까지 끊었을 정도였다. 그러던 사이 테오는 파리의 구필 화랑에서 보다 나은 자리를 얻었고, 빈센트에게 50프랑을 부쳐주었다. 빈센트는 이 돈을 받기는 했지만, 자존심 때문에 곧바로 감사 편지를 쓰지 않고 1880년 7월에 가서야 테오에게 편지를 보냈다. 편지에서 빈센트는 테오가 이야기한 것처럼 이제 화가가 될 작정을 했다고 밝혔다. 이때부터 테오는 월급의 일부를 빈센트에게 보내기 시작했고, 이것은 빈센트가 죽을 때까지 이어졌다. 그 이후에는 예전처럼 서로 편지를 주고받았다.

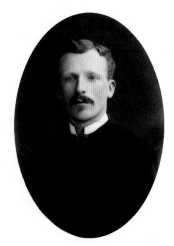

동생 테오 반 고흐

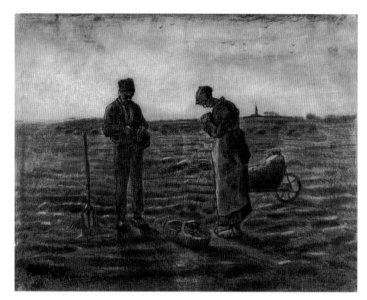

〈만종 The Angelus
(after Millet)〉
1880년, 종이에 초크
43×60cm
크뢸러 뮐러 미술관 소장
(네덜란드 오테를로)

　　점차 빈센트의 성경에 대한 언급은 줄어들었다. 대신에 그는 엉성
하게 그린 드로잉을 편지에 넣어 보내기 시작했다. 이때 빈센트는 밤
늦게까지 미친 듯이 그렸는데, 문제는 이제 '어떻게 잘 그리고 어떻게
연필과 목탄을 다루냐를 익히는 것'이었다.

　　빈센트는 보고 그릴 수 있도록 테오에게 가급적 많은 작품 인쇄물
을 보내줄 것을 요청했다. 이렇게 그려진 드로잉 중의 하나가 장 프랑
수아 밀레(Jean François Millet, 1814~1875)의 〈만종 The Angelus〉이
었다. 빈센트 자신이 밝힌 것처럼 처음에는 그림에 별 진전이 없다가
점차 나아졌고, 앞으로도 더 나아질 것이라는 희망을 갖게 되었다. 이
는 결국 그의 인생에 전환점으로 이어졌는데, 테오는 드로잉을 좀 더
집중적으로 해볼 것을 권했으며, 밀레 그림의 복사본을 보내주기도
했다. 빈센트는 이제 예술가로도 하느님을 섬길 수 있다고 확신했다.

　　빈센트는 보리나주에 더 이상 머무를 수 없었다. 볼 만한 예술 작품

도 없고, 현지 사람들은 그림이 무엇인지도 몰랐다. 1880년 10월 15
일 빈센트는 브뤼셀로 가서 미디 역 근처(Boulevard du Midi 72번지)
에 조그만 숙소를 구하고 예술학교에 청강생으로 등록한 후 해부와
원근법에 기초한 드로잉을 공부했다. 그러나 27세의 청년이 14~20
세의 청소년들이 다니는 이 학교에 다닌다는 것은 쉽지 않았고, 게다
가 석고상을 계속해서 그리는 것이 맘에 들지 않았다. 그는 이 학교가
테크닉을 너무 중시한다고 생각했고, 실제 모델을 보고 그림을 그리
고 싶어 했다. 그의 목표는 그림을 그려서 돈을 버는 것이었다, 그러
자면 필릴 만한 그림을 그려야 했고, 잘 그릴 줄 알아야 했다.

그러나 브뤼셀의 생활비는 퀴엠므보다 훨씬 비쌌다. 아버지가 매달
60프랑을 부쳐주었으나, 방값만 해도 50프랑에 달했다. 그는 커피와
빵도 사야 했고, 기력을 유지하기 위해서는 이따금씩 식당에서 밥도

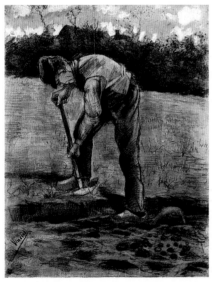

〈땅 파는 사람 A Digger〉
1881년, 종이에 연필, 47.1×67.1cm
반 고흐 미술관 소장 (네덜란드 암스테르담)

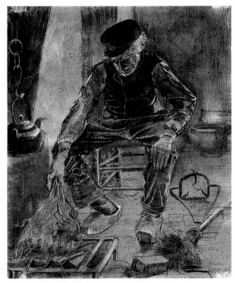

〈난로 위에서 볏짚을 태우는 노인 Old Man Putting
Dry Rice on the Hearth〉, 1881년, 종이에 연필
45×56cm, 크뢸러 뮐러 미술관 소장

먹어야 했으며, 빨리 그림을 잘 그리기 위해서는 여러 미술 도구와 인쇄물, 해부학 책도 필요했다. 여유가 된다면 실제 모델을 사서 그림을 그리고 싶기도 했다.

어려운 생활에도 빈센트는 이곳 중고시장에서 조악한 검은 벨벳으로 된 노동자 작업복 두 벌을 샀고, 세 장의 속바지와 한 켤레 구두를 샀다. 빈센트는 이 옷들을 자기가 입기도 했지만 모델들에게 입혀서 그림을 그릴 수 있을 것으로 생각했다. 푸른색 작업복이라든가, 광부들이 입는 회색 정장과 가죽 모자, 밀짚모자, 나막신, 어부들 옷, 현지 여자들의 작업복 등을 컬렉션하고 싶어 하기도 했다. 이를 위해 아버지에게 돈을 부쳐줄 것을 요청했으나, 다행스럽게도 동생 테오가 나서서 형 빈센트가 돈을 벌 때까지 생활비를 지원해주기로 했다.

"아빠로부터 들었는데, 네가 나도 모르게 나에게 이미 돈을 부쳤다고. 내가 살아가는 데 큰 도움이 될 거야. 너의 마음에 나의 고마운 마음을 전한다."

〈빈센트가 테오에게 보낸 편지〉 1881년 4월 2일 브뤼셀

이 시기에 빈센트는 밀레와 오노레 도미에(Honoré Daumier, 1808~1892)의 작품을 좋아했다. 11월에는 테오의 소개로 네덜란드 화가인 리더 반 라파르트(G. A. Ridder van Rappard, 1858~1892)를 만나게 되었다. 빈센트보다 다섯 살이 어린 그 역시 브뤼셀 예술학교의 학생이었으나, 이름에 '기사(ridder)'라는 작위가 붙어 있는 귀족 출신의 젊은이였다. 그림이나 드로잉에 있어서도 빈센트보다 분명 앞서 있었다. 생활방식은 서로 상당히 달랐기 때문에 첫 만남은 어색했으나, 곧 친구가 되었다. 둘은 그 뒤 몇 년 동안 서로 편지를 주고받았고, 미술 도구를 들고 야외로 나가 같이 그림을 그리기도 했다.

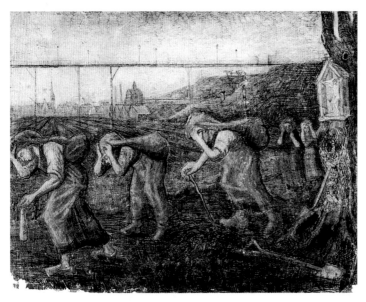

〈짐을 나르는 사람들
The Bearers of the
Burden〉, 1881년
종이에 연필과 펜과 잉크
43×60cm
크뢸러 뮐러 미술관 소장
(네덜란드 오테를로)

1881년 4월 12일까지 브뤼셀에 머무는 동안에는 라파르트 스튜디
오에서 그림을 그리기도 했다. 빈센트는 그의 스튜디오 불빛이 좋지
않았고, 벽에 아무 것도 걸지 못하게 했지만, 자기 방은 너무 좁아서
그림을 그릴 수 없었다. 이때 그린 드로잉 중 하나가 〈짐을 나르는 사
람들 The Bearers of the Burden〉이다. 빈센트는 이 그림을 하루빨리
테오에게 보여주고 앞으로 어떻게 해야 할지 상의해 보고 싶었다. 테
오는 전에도 한 번 제안했던 것처럼 형에게 파리로 올 것을 권했으나,
빈센트는 아직 시기상조라고 생각했다. 파리보다는 가족들이 받아준
다면 다시 에텐의 부모 집으로 돌아가 여름을 보내고 싶어 했다. 테오
는 부모에게 이런 뜻을 전해주었고, 빈센트는 다시 부모 집으로 들어
갈 수 있었다.

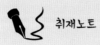

1880년 7월에 빈센트는 테오에게 편지를 보냈다. 이 편지에서 빈센트는 이제 화가가 될 작정임을 밝혔다. 그 이후에는 편지를 주고받으며 엉성하게 그린 드로잉을 편지에 넣어 보내기 시작했다. 브뤼셀에서 잠시 미술 공부를 하고 돌아온 빈센트는 에텐 부모 집에 머물면서 아직 본격적으로 유화를 시작하지는 않았지만, 앙상하게 잘린 가로수 길이나 씨 뿌리는 사람을 소재로 스케치하거나 드로잉을 그렸다.

동생 테오에게 보낸 편지 속 에텐의 거리 풍경 드로잉

〈자화상 Self-Portrait〉
1887년, 캔버스에 오일, 42×33.7cm
시카고 미술관 소장 (미국 시카고)

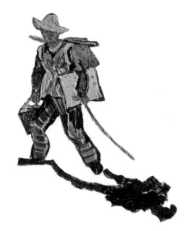

3

화가라는 운명의 길

1881~1883년 : 27세~29세까지

"이따금씩 나는 풍경화를 무척 그리고 싶어져.
마치 사람들이 기분전환을 위해
긴 산책을 하고 싶어 하듯이 말이야.
그리고 자연의 모든 곳에서,
예를 들면 나무에서도
나는 그 나름대로의 표정과 영혼을 본다."

— 〈 빈센트가 오에게 보낸 편지〉 1882년 12월 10일 헤이그

화가로서의 첫발

안톤 마우베와의 만남

　　1881년 4월 빈센트는 에텐으로 이사한 부모 집으로 가서 테오를 만났고, 자신의 장래에 대해 의견을 나누었다. 그는 아버지 목사관 옆 조그만 건물에 첫 번째 자신의 스튜디오를 만들었다. 그는 이곳에서 여러 가지 테크닉을 실험했고, 인쇄물을 보고 따라 그렸으며, 야외에서 그린 스케치를 다듬거나 인물화를 그렸다. 여러 남녀 드로잉으로 뒤덮인 벽 사이에서 그는 몇 시간이고 꼼짝도 하지 않고 그림을 그렸다. 이때 아버지 집의 하녀 중 한 명은 빈센트가 커피를 마실 때에만 간신히 얼굴을 내비쳤고, 어머니가 커피 마시러 나오라고 해도 한 시간 뒤에 나타난든지 아니면 나타나지 않을 때도 있었다고 회상했다.

　마을 사람들은 이내 비옷에 스웨터를 입고 화구를 손에 들고 다니는 빈센트를 알아보게 되었다. 그들은 빈센트가 길가에서 그림을 그리고 있는 자신을 바라보는 것을 좋아하지 않는다는 것을 알게 되었다. 빈센트는 누군가 오래 자신을 바라볼 양이면 저리 가라고 말했다.

1950년대 중반 모습을 드러낸 〈가지 자른 버드나무 길과 빗자루를 든 남자〉라는 작품은 에텐의 거리 풍경을 보여주는데, 세상에 모습을 드러낸 과정이 상당히 흥미롭다. 빈센트가 에텐 부모 집에서 살고 있을 때 한네스 오스트레이크(Hannes Oostrijck)라는 11세의 소년 집에 이따금씩 들러 그의 부모를 그린 후 종종 그림을 그냥 주고 갔었다. 그런데 한네스의 막내동생이었던 미뉘스(Minus)가 수년 동안 빈센트의 한 작품을 감춰 놓았다는 소문이 돌았다. 그러나 미뉘스는 누구에게도 그림을 보여주기를 거부했는데, 전에 누군가에게 그림을 보여주었다가 빈센트 작품 하나를 사기당했기 때문이다. 그래서 대도시의 기자들과 미국의 미술품 수집가들까지 에텐으로 와서 이 작품을 수소문했으나 찾지 못했다. 사람들은 이 작품이 원래 없었거나 농가에서 썩어 없어졌을 것이라고 이야기했다. 그러다가 1950년대 중반 미뉘스가 죽고 이 그림이 세상에 나왔는데, 말년에 미뉘스를 돌봐주었던 석탄상이 이 작품을 상속받은 것이었다. 현재 이 작품은 뉴욕 메트로폴리탄 미술관에 소장되어 있다.

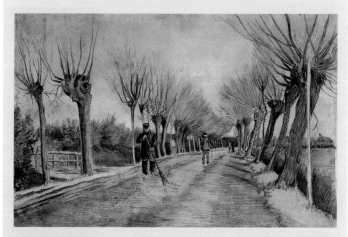

〈가지 자른 버드나무 길과 빗자루를 든 남자
Road with Pollard Willows and Man with Broom〉
1881년, 종이에 연필, 메트로폴리탄 미술관 소장(미국 뉴욕)

모델이 필요할 때면 집안일을 도와주고 있는 사람들을 찾아가 어떻게 포즈를 취해야 하는지 가르쳐주었다. 애텐의 마을 사람들은 모델을 서주더라도 예쁜 나들이옷을 입고 모델을 서려고 했다. 그러나 빈센트는 일상의 모습을 그리고 싶어 해서 서로 의견이 맞지 않는다고 테오에게 보내는 편지에서 말하기도 했다.

6월 중순에는 친구 라파르트가 찾아와 거의 2주 동안 같이 지내면서 멀리 야외로 나가 의자를 펴고 같이 드로잉을 그리기도 했고, 예술에 대해 토론하기도 했다. 당시 빈센트는 주로 목탄을 가지고 자연이나 일상생활 속의 인물, 슬픔과 불행한 모습을 한 모델들을 주로 그렸다. 에텐에 머물고 있을 때 빈센트는 헤이그에 있는 구필 화랑 지점에 자신의 작품을 보여주고 긍정적인 반응을 듣기도 했으며, 당시 많은 젊은 화가들에게 도움을 주고 있고 진정한 헤이그 화파 설립자라 할 수 있는 헤르마뉘스 테르스테이흐(Hermanus Tersteeg)를 찾아가 자신이 화가가 되는 것에 대해 상담하기도 했다.

또한 빈센트는 사촌 매형이자 당시 그가 좋아했던 화가인 안톤 마우베(Anton Mauve, 1838~1888)를 찾아갔다. 그의 '양떼가 있는 풍경' 그림은 미국에까지 알려질 정도로 유명세를 탔다. 마우베는 자신의 실험작들을 모두 보여주었고, 빈센트의 드로잉에도 관심을 가져주었다. 그는 빈센트에게 유화를 그려보고 실제 모델을 두고 많은 그림을 그려볼 것을 조언했다. 빈센트는 자신의 새 작품을 가지고 조만간 다시 마우베를 찾아올 것을 약속했다.

안톤 마우베

거절당한 구애

그해 여름에는 암스테르담의 이모부 스트릭커 목사의 딸인 케이가 아들 얀(Jan)과 함께 아버지의 목사관에 와서 같이 지내게 되었다. 사촌 케이는 최근에 과부가 된 여자로서 빈센트가 스케치하러 밖으로 나갈 때면 아들과 함께 따라가곤 했다. 빈센트는 케이를 사랑하게 되었으나, 남편이 죽은 지 얼마 되지 않은 케이는 빈센트의 구애를 받아들일 마음의 여유가 없었다. 결혼해달라는 빈센트의 청혼에 케이의 답변은 'No, never ever(있을 수 없는 일이야)' 세 마디로 단호했고, 케이는 예정보다 빨리 암스테르담으로 돌아갔다. 이런 일은 집안에서 받아들여질 수 없는 것으로 아버지와 말다툼이 잦아졌다. 그러나 빈센트의 케이에 대한 사랑은 몇 바가지의 찬물로도 끌 수 없었고, 언젠가는 케이도 자기를 사랑하게 될 것이라며 케이와 스트릭커 삼촌에게 매일같이 편지를 썼다. 게다가 빈센트 부모들은 장남이 화가가 되겠다고 하자 매우 실망했는데, 그들 눈에 화가는 곧 사회적 실패자일 뿐이었다.

그해 가을 빈센트는 가족들의 반대에도 케이를 만나 프로포즈 하기 위해 암스테르담에 올라갔으나, 그녀는 이름을 부르는 것조차 허용하지 않았다. 저녁 식사시간 때면 매일 빈센트는 남편이 죽은 후 케이가 들어와 살고 있는 친정아버지 스트릭커 삼촌 집(Keizergracht 8번지) 문을 두드렸다. 빈센트는 케이와의 결혼을 얼마나 진지하게 생각하고 있는지를 보여주기 위해 가스불 불꽃에 한 손을 집어넣기도 했다. 다행히 그 손이 왼손이어서 그림 그리는 데는 지장이 없었다.

케이와 그녀의 아들 얀(1881년)

처음으로 그린 유화

　　　　　　빈센트의 사촌 매형인 안톤 마우베는 헤이그 화
파(Hague School)의 대표 화가 중 한 사람이다. 빈센트는 1881년 여
름 처음으로 헤이그의 마우베 집에 찾아가 며칠을 머물렀다. 이때 빈
센트의 그림에 대한 열의를 본 마우베는 빈센트가 돌아간 뒤 문간과
붓, 팔레트, 나이프, 오일, 테레핀유 등 필요한 것들이 모두 들어 있는
화구 상자를 선물로 보내주었다.

　그해 11월 날부터 한 달 가까이 묵으면서 빈센트는 마우베에게 개
인 교습을 받았다. 이때 마우베는 빈센트에게 곧바로 나막신과 항아
리가 있는 정물을 유화로 그려보도록 했다. 빈센트는 처음으로 유화
를 그려보았고, 이 그림에 대해 마우베가 칭찬을 해주자 빈센트는 그
기쁜 마음을 테오에게 알려주기도 했다. 이때 5점의 유화 습작과 2점
의 수채화를 그렸다. 5점의 유화는 모두 정물화로서 이중 〈양배추와

취재노트

헤이그 화파

1870년과 1890년 사이에 헤이그에서 활동하고 있던 화가들은 프랑스의 바
비종 화파(Barbizon School)의 영향을 받아 새로운 화풍을 만들어냈는데, 주
로 풍경화를 그렸다. 빈센트에게 회화의 기초를 가르쳐준 안톤 마우베는 이
화파의 중요한 인물이었다. 이 화파에 속하는 주요 화가들로는 요제프 이스
라엘스(Jozef Israels), 베이슨브뤼흐(J. H. Weissenbruch), 야코프 마리스
(Jacob Maris), 메스다흐(H. W. Mesdag), 알버트 뇌하위스(Albert Neuhuys),
블로머스(Blommers), 요하네스 보스봄(Johannes Bosboom) 등이 있다. 헤이
그 화파의 특색은 화려한 색상을 쓰지 않고 회색과 갈색 톤을 많이 사용해
우울한 분위기를 자아낸다는 것이다.

〈양배추와 나막신이 있는
정물 Still Life with
Cabbage and Clogs〉
1881년, 캔버스에 오일
34×55cm
반 고흐 미술관 소장
(네덜란드 암스테르담)

나막신이 있는 정물화 Still Life with Cabbage and Clogs〉 등 3점이
남아 있다.

마우베는 인물이 있는 풍경화를 주로 그렸지만, 이 시기에 마우베
는 빈센트를 가르칠 목적으로 정물화를 집중적으로 그리도록 했다.
정물화는 스튜디오에서 작업하기 쉽고 돈이 들지 않을 뿐만 아니라
여러 가지 소재를 대상으로 질감을 표현하는 수단이 될 수 있기 때문
이다. 마우베는 빈센트가 도자기, 목재, 짚, 가죽, 섬유 등 다양한 소
재를 그려보도록 했다. 마우베는 초보자 빈센트에게 상당 수준의 것
을 요구했으나, 결과는 만족스러웠다. 하지만 헤이그 화파인 마우베
의 그림처럼 색조는 대체로 어두웠다. 그리고 빈센트가 네덜란드에서
그림을 그리는 동안 이러한 색조는 줄곧 영향을 미쳤다.

한편 이 시기에 빈센트는 케이에 대해 집착하고 그의 종교관이 너
무 극단에 치우쳐서 아버지와의 관계가 악화되었다. 빈센트가 암스테
르담에서 곧바로 헤이그로 간 것은 아마 아버지와 대면하기 싫었기
때문이었을 것이다. 그러나 빈센트는 사랑이 없고 아내가 없는 삶이

〈질그릇, 병, 그리고
나막신이 있는 정물
Still Life with
Earthenware, Bottle
and Clogs〉
1881년, 패널에 오일
39×41.5cm
크뢸러 뮐러 미술관 소장
(네덜란드 오테를로)

란 상상할 수 없었다. 크리스마스를 앞두고 빈센트는 무일푼이 되어
에텐의 부모 집으로 돌아왔으나, 완고하고 보수적인 아버지와 크게
다투었다. 크리스마스 날 빈센트가 부모와 함께 교회에 가는 것을 거
부했기 때문이었다. 그날 곧바로 빈센트는 집을 나와 헤이그로 돌아
갔다. 테오도 형의 이런 태도에 "유치하고 부끄럽다"고 비난했지만,
그림을 그릴 수 있도록 생활비는 계속 보내주었다. 이때 벌써 빈센트
는 자살을 생각할 정도로 깊은 우울증을 겪었다.

"아빠는 나를 이해하지도 동정하지도 않아. 나는 아빠와 엄마의 틀에 박
힌 듯한 생활에 적응할 수 없어. 너무 나를 속박해. 숨이 막힐 지경이야."

〈빈센트가 테오에게 보낸 편지〉 1881년 12월 23일 에텐

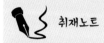 취재노트

헤이그 화파 안톤 마우베의 영향

안톤 마우베는 1882년 파리 전시회 출품을 위해 〈해변의 고기잡이 배 Fishing Boat on the Beach〉라는 대형작을 그리고 있었는데, 빈센트는 이 작품이 어떻게 완성되어 가는지를 지켜볼 수 있었다. 마우베의 그림은 얼핏 보기에 세부적인 것을 묘사하지 않고 편하고 쉽게 그려진 것처럼 보이나, 실제 마우베는 전체적인 윤곽과 조화를 강조하면서 매우 많은 시간을 힘들게 작업했다. 빈센트도 이러한 점을 배우고 싶어 했다. 〈해변의 고기잡이 배〉 그림은 앞부분에 넓은 모래사장이 보이는데, 이는 잘못 처리하면 매우 단조롭게 보일 수 있지만, 마우베는 생동감 있는 붓질과 미묘한 색감 구분, 빛과 그림자의 정교한 배치를 통해 그러한 위험성을 피했다. 빈센트는 이 과정을 보고 많은 것을 배웠으며, 그 영향은 평생에 걸쳐 나타난다.

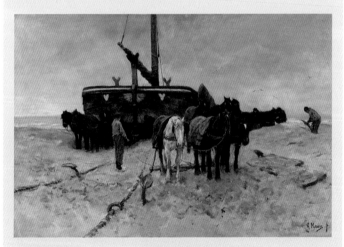

안톤 마우베(Anton Mauve, 1838~1888)
〈해변의 고기잡이 배 Fishing Boat on the Beach〉
1882년, 캔버스에 오일, 115×172cm
헤이그 시립미술관 소장 (네덜란드 헤이그)

헤이그 시절

　　1882년 1월 1일 빈센트는 헤이그로 가서 안톤 마우베 집 근처(Schenkweg 138번지)에 스튜디오가 딸린 집을 구했다. 마우베는 빈센트에게 그림 레슨을 해주었고 돈도 빌려주었다. 테오는 계속해서 형에게 생활비를 부쳐주었고, 빈센트는 자신의 드로잉 실력이 아직 모자란다고 느끼고 미친 듯이 연습을 계속했다. 마우베는 수채화와 유화의 기본을 가르쳐주었고, 빈센트는 거의 매일 마우베의 스튜디오를 찾아갔다. 그러나 빈센트와 마우베의 관계는 점점 식어갔는데, 그 이유 중 하나는 빈센트가 석고 모형 드로잉을 기피했기 때문이었다. 그리고 이 시기에 빈센트는 이루어질 수 없는 사랑, '시엔(Sien)'을 만난다.

　　1882년 3월 빈센트는 여전히 마우베를 좋아하기는 했지만, 마우베와의 관계를 끊었다. 이 시기 빈센트와 다른 화가들 간의 관계도 악화되었다. 빈센트의 작품을 진정으로 높이 평가해준 사람은 얀 헨드릭

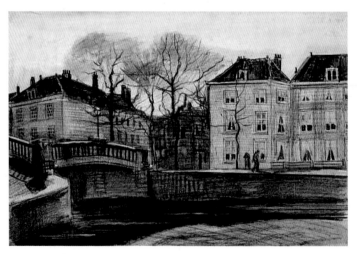

〈헤이그의 헤런흐라흐트 프린세서그라흐트 모퉁이에 있는 다리와 집들 Bridge and Houses on the Corner of Herengracht-Prinssegracht, The Hague〉 1882년, 종이에 연필과 펜과 잉크, 24×33.9cm 반 고흐 미술관 소장 (네덜란드 암스테르담)

<목수의 마당과 세탁물
Carpenter's Yard and
Laundry>, 1882년
종이에 연필, 펜, 잉크,
검정 분필, 수채물감
28.6×46.8cm
크뢸러 뮐러 미술관 소장
(네덜란드 오테를로)

베이센브뤼흐(Jan Hendrik Weissenbruch, 1824~1903) 한 사람뿐이었다. 빈센트는 자연 풍경 드로잉을 많이 그렸고, 때로는 헤오르흐 헨드릭 브레이트너(Georg Hendrik Breitner, 1857~1923)와 함께 그리기도 했다. 당시의 주요 모델들은 가난한 사람들이었다.

암스테르담에서 화상을 운영하는 코르 삼촌은 빈센트에게 헤이그 시가지를 그린 3점의 드로잉을 산 적이 있으며, 그것을 바탕으로 12점의 그림을 더 부탁했다. 빈센트는 코르 삼촌으로부터 1점 당 2길더를 보수로 받고 크게 기뻐했다. 이전에도 빈센트는 구필 화랑의 전 주인이었던 헤르마뉘스 테르스테이흐에게 조그만 드로잉 한 점을 판 적이 있었으나, 그로부터 여러 가지 기술적인 지적을 받았다. 어쨌든 이때 받은 수수료는 일생에 몇 번 되지 않은 사례였다. 또 하나의 의미라면 빈센트가 이 드로잉 시리즈를 그리면서 원근 기법과 정확한 비율 산정의 테크닉을 배웠다는 것이다.

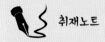

취재노트

헤이그에서의 색상 실험

1883년 9월까지 빈센트는 헤이그에 살면서
40여 점의 수채화 드로잉을 그렸는데, 이러
한 숫자는 5배나 많은 흑백 드로잉을 고려
하면 상대적으로 적다고 할 수 있다. 하지만
1882년 여름에는 수채화 드로잉을 많이 그
렸다. 그런데 빈센트는 수채화라고 말하지
만, 일반적인 수채화가 아니라 불투명 수채
화인 과슈를 사용했으며, 물을 많이 섞어 매
우 묽게 사용함으로써 투명한 효과를 얻었
다. 빈센트의 팔레트는 대체적으로 어두웠으
나, 전체적인 마무리에 주의를 기울였다.
1882년 8월 초 테오는 형을 찾아 헤이그에
갔으며, 이때 테오는 빈센트에게 얼마간의

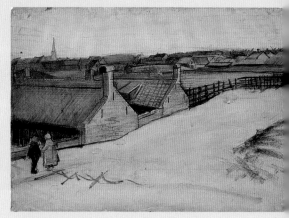

〈스헤베닝언의 풍경 View of Scheveningen〉
1882년, 종이에 수채, 43.1×59.7cm
반 고흐 미술관 소장 (네덜란드 암스테르담

여윳돈을 주었다. 빈센트는 평소 원했던 화구들을 더 구입할 수 있었고, 수채화 드
로잉을 계속할 수 있었다. 빈센트는 편지를 통해 그가 산 화구들을 자세히 설명하고
팔레트를 스케치해서 설명하기도 했다.
신참 화가 시절 빈센트는 아르망 테오필 카사뉴(Armand Théopile Cassagne)의 핸드
북에서 많은 것을 배웠다. 특히 이 책을 통해 원근법을 배웠고, 색에 대한 기본 이론
도 배워 이를 테오에게 보낸 편지 속에서 언급하기도 했다. 1881년 6월 빈센트는
카사뉴의 '수채화 처리(Traite d'Aquarelle)'를 통해 수채화 화가들의 화구, 원근법,
색채 혼합 등 많은 기술적인 지식을 습득했다.
하지만 이러한 지식은 이론적이고 간략해서 색조 대비(color contrast)라든가 색조합
의 위험성 등에 대해서는 자세히 알지 못했다. 1882~1883년 사이 헤이그의 화가
들과 이따금씩 만났지만 이론과 실제 간의 간격을 좁힐 수 없었고, 안톤 반 라파르
트(Anthon van Rappard)와 가끔 서로 왕래는 했지만 충분하지 않았다.

여러 경로를 통해 색에 대한 보다 밝은 통찰력을 갖게 된 1884~1885년까지 빈센트의 색에 대한 지식은 상당히 이론적 측면에 국한되었다. 따라서 1882년 8, 9월에 그린 20여 점의 수채화 드로잉에서 보이는 빈센트의 색감은 그다지 정제되지 못했다.

그러나 색소 분석을 해보면 이 시절 빈센트는 카드미움 옐로우(cadmium yellow, 밝은 노란색)라든가 세룰리안 블루(celulean blue), 에메랄드 그린(emerald green)과 같이 채도가 높고 밝은 비교적 현대적인 색상 등을 포함해서 여러 가지 색조 시험을 했다. 그렇다고 해서 그가 이런 색들을 작품에 직접 사용한 것은 아니었고, 그의 팔레트는 여전히 헤이그 화파의 영향으로 전체적으로 어두웠다.

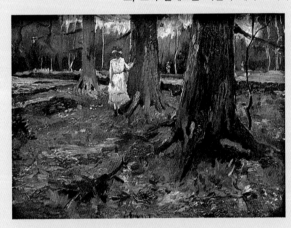

〈숲속의 흰 옷을 입은 소녀 Girl in White in the Woods〉
1882년, 캔버스에 오일, 39×59cm
크뢸러 뮐러 미술관 소장 (네덜란드 오테를로)

이런 물감을 가지고 빈센트는 야외에서 작업을 했는데, 〈숲속의 흰 옷을 입은 소녀 Girl in White in the Woods〉에서 보듯이 그림의 물감층 여기저기에 모래가 붙어 있는 것을 볼 수 있다. 빈센트는 이렇듯 색조 실험을 한 뒤 다시 주변의 노인들을 상대로 한 흑백 드로잉 초상화에 집중하게 되며, 그 후 1년이 지난 후부터 다시 색조 실험을 하게 된다. 1883년 8, 9월 빈센트는 다시 색조가 들어간 10여 점의 그림을 그리게 되는데, 이 때는 1882년과 달리 현대적인 색조 사용을 자제했다. 아마 그에게 많은

영감을 준 프랑스와 네덜란드 화가처럼 고전적인 색상에 중점을 두고, 현대적인 색상들은 반드시 필요한 것이 아니라고 판단한 것 같다. 그러나 이 시기부터 빈센트의 그림은 옆으로 기다란 형태의 작품 〈감자 캐는 사람들 Potato Grubbers〉에서 보는 것처럼 전과 달리 상당히 밝은 색상을 시도하고 있는 것을 볼 수 있다.

삶을 위한 투쟁

　　　　　　　빈센트가 살고 있던 집은 상태가 그다지 좋지 않아서 4월 폭풍우가 치던 어느 날에는 창유리가 깨지고 창문이 날아갔으며, 벽에 걸린 드로잉들이 떨어지고 이젤이 넘어지는 등 밤새 소란스러워 빈센트는 한숨도 잘 수 없었다. 살 만한 다른 곳을 찾아보지 않을 수 없게 되었다.

　1882년 6월 빈센트는 임질을 치료하기 위해 헤이그 시립병원에 3주 동안 입원했는데, 치료 과성이 상당히 힘들었고, 드로잉을 그리는 것도 허용되지 않아 원근법에 관한 책을 보면서 시간을 보냈다. 입원중에 찾아오는 사람은 거의 없었지만, 만삭이 된 시엔이 이따금씩 음식물을 가져다주었고, 아버지와 테르스테이흐가 그를 찾아오기도 했다. 특히 아버지가 찾아온 것은 뜻밖의 일로서 아버지와 빈센트 간 말다툼이 있었겠지만, 빈센트는 아버지의 방문을 반갑게 생각했다. 그러나 에텐 집에 가서 몸을 회복하라는 아버지 제안은 받아들이지 않았다. 가족들과 친구들은 적극 반대했지만, 빈센트는 시엔과 결혼하고자 했으며, 시엔을 레이덴에 데리고 가서 출산할 수 있게 했다. 그리고 빈센트는 시엔과 그녀의 딸, 새로 태어난 아기가 모두 함께 살 수 있는 아파트를 구하다가 바로 옆집(Schenkweg 136번지)이 비어 있고 상태도 양호한 것을 알고 그곳으로 이사했다.

빈센트의 모델이자 연인인 시엔의 초상

〈여인의 두상 Head of a Woman〉
1882년, 종이에 연필, 29.1×29.5cm
반 고흐 미술관 소장 (네덜란드 암스테르담)

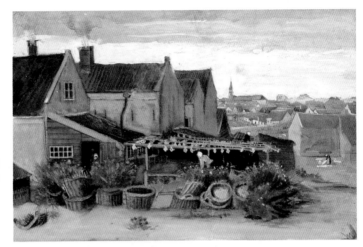

〈스헤베닝언의 생선
건조장 The Fish Drying
Barn at Scheveningen〉
1882년
종이에 수채 물감과 펜
36.2×52.1cm
개인 소장

퇴원한 후 빈센트는 헤이그 인근의 스헤베닝언(Scheveningen) 해안을 찾아가 사구와 어선, 생선 건조장 등을 그렸다. 그는 사구에서 작업을 했으나 의자가 없어서 오래된 물고기 바구니 통에 앉았고, 대개는 모래나 풀 위에 앉아서 그림을 그렸다. 그러나 보니 그의 행색은 거의 로빈슨 크루소와 같았다. 한 번은 테오가 헤이그에 오겠다고 하자 구필 화랑이라든가 마우베의 집 같이 우아한 곳은 함께 가지 말자고 미리 이야기하기도 했다.

그해 여름 빈센트는 마우베를 다시 찾아갔다. 2년 동안 드로잉과 수채화를 그리다가 이제는 유화를 그려보고 싶어 색상에 대해 공부하기 시작했다. 완성된 작품을 '수확'하기 위한 '씨앗' 뿌리기 작업이라고 할 수 있는 기초적인 공부였다. 테오는 형의 생활비뿐만 아니라 그림 자재 비용까지 부담했다. 빈센트는 처음에는 주로 풍경화를 그렸다. 마우베와 외젠 들라크루아(Eugéne Delacroix, 1798~1863), 밀레, 요제프 이스라엘스(Jozef Israels, 1824~1911), 아돌프 몬티첼리(Adolphe Monticelli, 1824~1886), 피에르 퓌비 드 샤반느(Pierre Puvis de

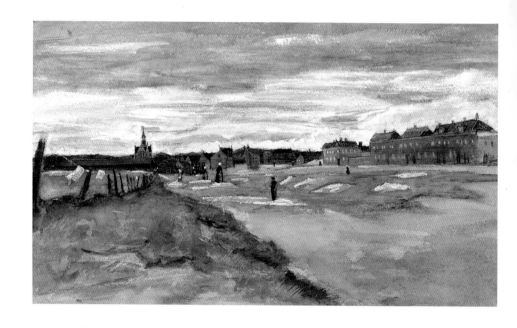

Chavanne, 1824~1898) 등의 영향을 받았고, 그의 그림에도 많은 진전이 있었다.

　그해 가을부터 다음해인 1883년 여름까지 빈센트는 헤이그에서 살면서 풍경화 드로잉과 그림을 많이 그렸다. 1883년 7월 말 빈센트는 화구상 헨드릭 얀 퓌르네이(Hendrik Jan Furnee)로부터 린넨 및 유화와 함께 편하게 야외 작업을 할 수 있는 이젤을 하나 샀다. 그는 이 야외용 이젤을 사기 전에 야외에서 작업하기 위해서는 무릎을 꿇고 해야 했기 때문에 옷이 쉽게 더럽혀졌다. 겨울에는 평범한 사람들을 대상으로 많은 초상화와 드로잉을 그렸는데, 그때 주요 모델들은 양로원의 노인들과 시엔 및 그의 아이들이었다. 또한 빈센트는 석판화에도 관심을 가졌다. 이 시기에 빈센트는 반 데르 베이레(H. J. van der Weele)라는 화가를 만나 친구 사이가 되었다. 그들은 봄에 스헤베닝언 해변의 사구에서 함께 그림을 그리기도 했다.

〈스헤베닝언에서 천을 표백하는 마당 Bleaching Ground at Scheveningen〉 1882년, 수채화 31.8×54cm 게티 센터 (미국 로스앤젤리스)

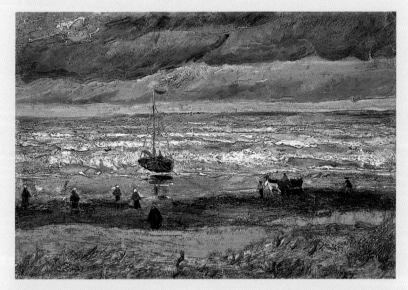

〈폭풍우 속의 스헤베닝언 해변 Beach at Scheveningen in Stormy Weather〉
1882년, 캔버스에 오일, 115×172cm
반 고흐 미술관(네덜란드 암스테르담)

〈폭풍우 속의 스헤베닝언 해변 Beach at Scheveningen in Stormy Weather〉은 반 고흐가 네덜란드에서 그린 단 2점의 해경(海景) 그림 중 하나로, 2002년 12월 반 고흐 미술관에서 도난당했다가 14년 만에 반 고흐 미술관으로 돌아왔다. 이 작품과 함께 도난당했던 〈뉘년 개신교회를 떠나는 신자들〉 역시 미술관으로 돌아왔다. 이 작품들을 훔친 범인은 오키 뒤르함(Okkie Durham)이란 전문 절도범으로서, 수년 동안 그는 절도 사실을 부인하다가 마침내 실토한 것이다. 그는 무죄를 주장했지만, 반 고흐 미술관에서 절도할 당시 급히 루프를 타고 내려오다가 모자를 잃어버렸고, DNA 흔적도 남겨두었다. 경찰은 그를 추적해서 2003년 마르벨라(Marbella)에서 그를 체포하였으나, 그는 투옥 후 2006년 석방되었다. 오랜 기간 동안 해외에 있으면서도 작품들은 비교적 잘 보관되었으나, 작품은 한쪽 귀퉁이가 손상되었다. 뒤르함은 이 떨어져나간 조각을 변기에 넣고 물을 내려버렸다고 밝혔다.

이루어질 수 없는 사랑, 시엔

빈센트는 중류 계급의 가정에서 자랐고, 세상에는 두 부류의 여자들이 있다는 것을 배웠다. 즉 자신과 같은 계급의 여자들은 '고상한 사람들'로 여겼고, 반면에 창녀와 같은 사회적으로 불우한 여자들에 대해서는 동정심을 느꼈다. 동시대의 예술가들과 마찬가지로 그는 이러한 부류의 여자를 드로잉하고 그리기를 좋아했다.

> "나는 성직자들이 연단에서 저주하고 거만하게 경멸하며 비난하는 여자들에 대해 특별히 애정과 사랑을 느끼지 않을 수 없다. 이러한 생각은 이번이 처음은 아니야."
>
> 〈빈센트가 테오에게 보낸 편지〉 1881년 12월 23일 에텐

1882년 1월 빈센트는 '시엔'으로 알려진 클라시나 마리아 호르닉(Clasina Maria Hoornik)을 만났다. 그녀는 빈센트의 모델이자 연인이 되었다. 빈센트의 친구들과 마우베를 포함한 가족들은 시엔이 과거에 창녀였다는 것을 알고 충격을 받았다. 당시 32세였던 그녀는 임신한 상태였고, 이미 다섯 살 된 딸이 있었다. 그녀는 몸도 약했다. 빈센트는 그녀를 안타깝게 생각하고 그녀를 돌보기로 맘먹었다. 테오는 형의 선택을 받아들이지 않았으나 계속해서 재정적인 지원을 해주었다.

> "올 겨울에 나는 한 임신한 여자를 만났는데, 그녀는 남자에게 버림을 받았고, 지금은 그 남자의 아이를 키우고 있어. (…) 나는 그 여자를 모델로 받아들여서 이 겨우내 함께 작업을 했다. (…) 이 여자는 이제 길들여진 비둘기처럼 내 곁에 있단다."
>
> 〈빈센트가 테오에게 보낸 편지〉 1882년 5월 7일 헤이그

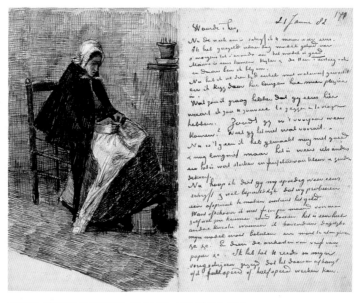

1882년 헤이그에서 테오에게 보낸 편지 속에 그려진 시엔

"테오야, 시엔과 나를 나쁘게 생각하지 않았으면 좋겠다. 그 여자는 나의 무뚝뚝한 면을 참아주고, 많은 면에서 남들보다 나를 잘 이해해주고 있단다."

〈빈센트가 테오에게 보낸 편지〉 1882년 5월 27일 헤이그

시엔은 1850년 2월 22일 헤이그에서 태어났으니 빈센트보다 세 살이 더 많았다. 빈센트는 동생에게 보낸 편지에서도 클라시나라는 이름을 거의 언급하지 않고 '그 여자'라고 불렀다. 어쩌다 '크리스티엔(Christien)'이라고 불렀는데, 나중에는 '시엔(Sien)'이란 약칭으로 불렀다. 그녀의 아버지는 1875년에 죽었고, 헤이그에서 그녀의 생계 수단은 바느질과 매춘이었다. 빈센트를 만나기 이전에도 두 명의 사생아를 키우다 잃었다.

게다가 그녀의 어머니와 오빠는 아주 저질
의 사람들로 시엔이 창녀가 된 것도 이들 때문
이었다. 빈센트는 시엔이 가족들과의 관계를
끊지 못하면 다시 길거리 여자로 나설 것이라
고 걱정하여 이들과 멀리할 것을 충고했지만,
시엔은 그리 하지 못했다.

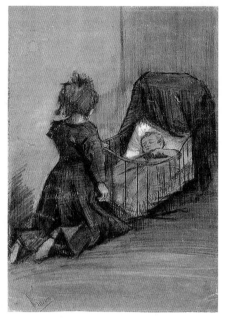

"시엔에 대한 나의 감정은 지난해 케이 보스에
대한 감정만큼 열성적이지 않지만, 내가 할 수
있는 유일한 사랑이야 (…). 그녀와 나는 서로
동료도 되고, 서로에게 부담을 주는 불운한 사
람들이야. 그리고 그런 식으로 불행은 행복으로
변하고, 참을 수 없는 것은 참을 수 있는 것이
되지."
〈테오에게 보낸 편지〉 1882년 6월 1일, 2일자 헤이그

〈무릎 꿇고 요람의 아이를 바라보는 소녀
Girl Kneeling by a Cradle〉
1883년, 종이에 연필과 목탄, 48×32cm
반 고흐 미술관 소장 (네덜란드 암스테르담)

빈센트는 시엔과 1년 반 이상 같이 살았으
나, 이 시기는 모두에게 육체적으로나 정서적으로 불안한 상태였다.
시엔은 1882년 7월 2일 아들 빌렘(Willem)을 낳았다. 그들은 가난
때문에 자주 다투었고, 시엔의 어머니는 먹고살기 위해 다시 매춘을
요구하기도 했다. 빈센트는 시엔의 딸 마리아 빌헬미나(Maria
Wilhelmina)와 갓 태어난 빌렘을 자기 자식처럼 아꼈다. 빈센트는 죽
을 때까지 대부분 남들과 떨어져 살았지만, 항상 평범한 가정생활에
대한 열망이 매우 컸다. 그는 시엔과 자주 불화를 겪기도 했지만, 그
들과의 생활에서 상당히 행복감을 느끼기도 했다.

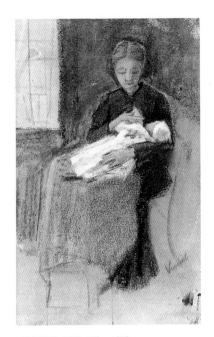

"그 애는 종종 내 스튜디오 구석 바닥 방석 위에 나와 같이 앉는다. 그 애는 내 드로잉을 보고 깔깔 웃기도(옹아리를) 하지만, 항상 스튜디오에 조용히 있으면서 벽의 그림들을 바라본다. 참 사고성이 좋은 귀여운 녀석이야."

<빈센트가 테오에게 보낸 편지> 1883년 5월 9일 헤이그

<아이에게 젖을 주는 시엔
Sien Nursing Baby>
1882년, 종이에 수채, 48×38.5cm
반 고흐 미술관 소장 (네덜란드 암스테르담)

시엔은 빈센트만큼 까다로웠고, 둘은 항상 돈에 쪼들렸다. 이제 테오가 보내주는 돈으로는 시엔의 약값과 시엔 엄마의 방세, 그리고 아이 용품을 충당하기에는 너무 부족했다.

1883년 9월, 가을에 접어들자 빈센트는 테오와 여러 대화와 서신 교환 끝에 현재의 비정상적인 가족생활은 화가로서의 생활과 양립될 수 없다는 결론을 내리고 1년 반 이상 같이 지내온 시엔과 헤어지기로 결정했다. 드렌테로 떠나기 전 빈센트는 그녀와 아이들을 위해 할 수 있는 모든 것을 해주었으나, 자식처럼 아꼈던 어린 빌렘과 헤어진다는 것은 무척 힘든 일이었다. 기차역에서 그들과 헤어지는 것은 "매우 쉽지만은 않았다"고 테오에게 보낸 편지에서 고백했다.

"나는 처음부터 그녀의 성격이 망가져 있다는 것을 알고 있었지만, 그녀가 익숙해지기를 바랐어. 그녀를 더 이상 보지 않게 된 지금 상황에서 생각해 보니 그녀는 이미 자기의 길을 너무 멀리 갔다는 것을 나는 점차 깨닫게 되었어."

<빈센트가 테오에게 보낸 편지> 1883년 9월 14일 헤이그

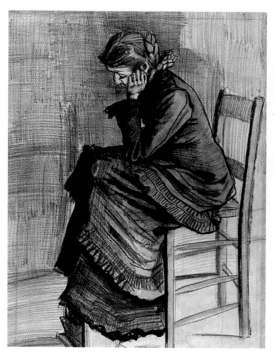

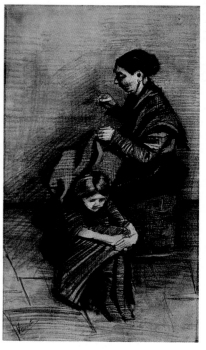

〈등 구부린 여인의 모습
Bent Figure of a Woman〉, 1882년
종이에 연필과 세피아 물감
반 고흐 미술관 소장 (네덜란드 암스테르담)

〈소녀와 함께 바느질하는 여인 모습
Woman Sewing, with a Girl〉, 1882년
종이에 펜과 초크, 55.6×29.9cm
반 고흐 미술관 소장 (네덜란드 암스테르담)

빈센트는 시엔과 그의 가족들을 대상으로 약 50여 점의 드로잉을 그렸다. 〈슬픔 Sorrow〉라는 작품에서와 같이 시엔을 대상으로 그린 드로잉에서 그녀에 대한 빈센트의 동정심을 엿볼 수 있지만, 낭만적이시 못하고 상당히 현실적이다. 그러나 아기 동생을 바라보는 마리아의 모습처럼 가정적이고 사랑스런 드로잉도 있다.

빈센트와 헤어진 후 시엔의 생활은 비참했다. 시엔은 딸 마리아는 어머니에게, 아들 빌렘은 오빠에게 양육권을 넘기게 된다. 1901년 그녀는 아들 빌렘에게 성을 주기 위해 반 베이크(Arnoldus Franciscus

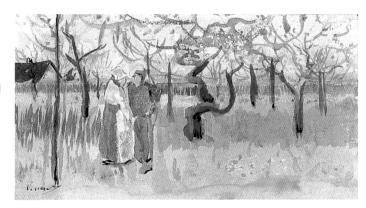

〈두 연인 사이로 꽃이 핀
과수원: 봄 Orchard in
Blossom with Two
Figures: Spring〉
1882년, 종이에 수채
58×106cm
반 고흐 미술관 소장
(네덜란드 암스테르담)

van Wijk)와 결혼했다. 그러나 이 결혼은 사랑보다는 편의상 이루어진
것으로서 시엔에게 이 결혼생활은 절망감과 고뇌를 벗어날 수 있는
수단이 되지 못했다.

　시엔은 한때 빈센트에게 언젠가 물에 몸을 던져 죽을 것이라고 말
한 것으로 알려지고 있다. 그녀는 진짜 1904년 스헬데(Schelde) 강에
몸을 던져 비극적이고 불행으로 가득 찬 생을 마감했다. 아이러니하
게도 빈센트는 테오에게 보낸 1882년 7월 19일자 편지에서 시엔의
운명을 예견했다.

　"내가 동시에 물에 빠질지라도 나는 상관하지 않는다. 그러나 우리는 분
　명 그녀의 인생과 나의 인생이 하나라고 느꼈다⋯."

　빈센트는 1882년 10월에 꽃핀 봄철 과수원에 있는 시골 부부를 그
렸는데, 헤이그라는 번잡한 도시에서 시엔과 불안정한 생활을 하고
있는 자신과는 너무 대조되는 그림이라고 할 수 있다. 이 그림은 아마
당시의 특수한 시점에서 낙관적이고 이상적인 이미지를 느끼고자 했
던 빈센트의 마음을 표현한 것이리라.

취재노트

〈슬픔 Sorrow〉과 〈모래 언덕 위의 나무뿌리 Tree Roots in a Sandy Ground〉 두 작품은 모두 1882년 4월 헤이그에서 시엔과 동거생활을 하는 동안에 그릴 것으로써, 기친 세상에서 살아남기 위한 투쟁이라는 공통된 이미지를 표현하려고 했다고 빈센트는 밝히고 있다.

"나는 이제 두 점의 드로잉을 마무리했단다. 하나는 〈슬픔〉으로⋯한 인물이 외로이 있는 그림이고⋯다른 하나는 〈뿌리〉인데, 모래 언덕에 있는 나무뿌리를 그린 거야. 이 풍경화에서 나는 인물화와 비슷한 감정을 불어넣으려고 했어. 미친 듯이 기를 쓰고 대지에 뿌리를 내리려 하지만 폭풍우에 절반은 밖으로 드러나 있는 뿌리. 이 그림을 통해 나는 삶의 투쟁 같은 것을 표현하고자 했다. 가냘픈 여자의 인물이나 여기저기 매듭으로 생채기가 나 있는 비뚤어진 뿌리는 다 같은 이미지를 보여주지 않니?"

〈테오에게 보낸 편지〉 1882년 5월 1일 헤이그

빈센트는 뿌리를 그린 이 수채화에 대해서 매우 만족했던 것으로 보인다. 이 그림의 오른쪽 아래를 보면 '아틀리에 빈센트(Atelier Vincent)'라는 사인이 있는데, 드로잉이나 수채화 그림에서 빈센트는 아주 만족했을 경우에만 사인을 했다. 빈센트는 자신의 작품을 엄격히 평가했으며, 드로잉이나 수채화의 22퍼센트에 대해서만 사인을 했다. 특히 이 특별한 수채화에 나타난 'Atelier Vincent'라는 사인은 1,098점에 달하는 그의 드로잉과 수채화 중에서도 겨우 10점에 대해서만 한 표식이다.

이 훌륭한 수채화를 통해서 볼 때 반 고흐가 전문적인 데생 작가로서 점차 자신의 소질을 발전시키고 있었음을 알 수 있다.

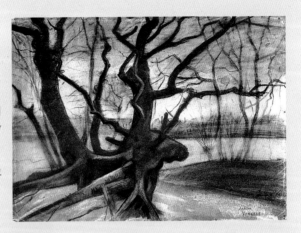

〈모래 언덕 위의 나무뿌리
 Tree Roots in a Sandy
Ground〉
1882년
종이에 연필과 잉크와 초크
51.5×70.7cm
크뢸러 뮐러 미술관 소장
(네덜란드 오테를로)

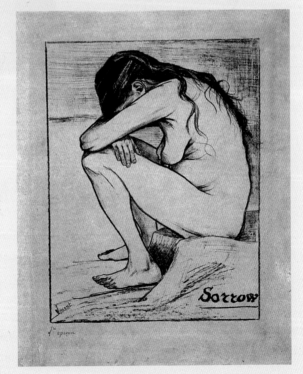

〈슬픔 Sorrow〉
1882년, 종이에 잉크
10.5×15cm
반 고흐 미술관 소장
(네덜란드 암스테르담)

노인들을 대상으로 한 드로잉

빈센트는 안톤 마우베의 말에 따라 헤이그에 있는 동안 수채화와 인물화를 집중적으로 그렸다. 그러나 모든 사람이 기꺼이 포즈를 취해주는 것도 아니고 그렇다고 모델비를 주면서 모델을 살 만한 여유도 없었기 때문에 적절한 모델을 찾는다는 것은 빈센트에게 큰 문제였다. 그래서 빈센트는 시엔과 그녀의 아이들은 물론 집 근처에 있는 기차역 3등 열차 대기실이라든가 복권 판매소, 노동자들이 많이 가는 곳을 즐겨 찾아갔으며, 특히 '개신교 노인의 집'에 있는 노인들을 자주 찾아가 여러 드로잉을 남겼다. 그는 이 노인들이 흥미로운 얼굴을 가지고 있다고 느꼈고, 그들은 돈을 조금만 주어도 포즈를 취해주었다. 빈센트가 그린 인물 드로잉들은 대부분 외로운 사람들을 대상

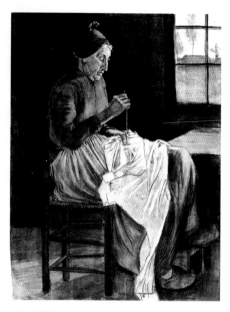

〈바느질하는 여인 Woman Sewing〉
1881년, 종이에 수채, 62.5×47.5cm
크뢸러 뮐러 미술관 소장(네덜란드 오테를로)

으로 하고 있으나, 때로는 한 사람 이상을 같이 그리기도 했다.

노인들 중에서도 빈센트가 즐겨 그렸던 인물은 아드리아뉘스 야코뷔스 쥐더란트(Adrianus Jacobus Zuyderland)라는 참전용사 노인이었다. 이 노인의 신원이 밝혀진 것은 가운데 드로잉 인물의 어깨에 쓰여져 있는 '399'라는 숫자를 통해서였는데, 노인의 집 기록 문서를 조사한 결과 나타났다. 이 노인은 헤이그 태생으로 당시 72세의 연금생활자였다. 그는 1830년 네덜란드와 벨기에 간 전투에도 참여했고, 철십자상을 받아 자랑스럽게 달고 다녔다. 빈센트는 이 노인에 대해 따뜻한 정을 느꼈다.

"그래 나는 지금 양로원의 어느 노신사 두상 2점을 그리고 있는데, 그 노인은 넓은 턱수염에 낡은 구식의 중절모를 쓰고 있단다. 이 노신사 양반은 얼굴에 주름이 많지만 재치가 있고, 아늑한 크리스마스 벽난로 가까이서 함께하고 싶은 사람이다.

〈빈센트가 테오에게 보낸 편지〉 1882년 12월 21일 헤이그

〈파이프 담배를 피우면서 방수모를 쓴 어부
Fisherman with Sou'wester, Sitting with Pipe〉
1883년, 종이에 펜과 연필, 62.5×47.5cm
크뢸러 뮐러 미술관 소장 (네덜란드 오테를로)

1882년 빈센트는 쥐더란트를 대상으로 총 6점의 드로잉을 남겼는데, 네 번은 정장 차림으로, 나머지 두 번은 어부의 복장을 하고 있다. 빈센트는 1883년 초에 들어 적어도 8점의 어부 시리즈 드로잉을 그렸는데, 두 점이 쥐더란트를 모델로 하고 있다. 그는 평생 동안 가난하고 억압받는 사람들에 대해 동정심을 가지고 있었고, 그가 그린 초상화 대상 인물들은 대부분 불운한 사람들이었다. 빈센트의 참전용사 노인과 어부 드로잉 시리즈에 나오는 인물들은 수심을 띤 채 현실에 지친 얼굴을 하고 있지만, 이들의 시름을 덜어주려는 동정과 연민의 눈길을 느낄 수 있는 분위기를 자아낸다.

빈센트가 쥐더란트 초상화를 그릴 시기에는 종교적인 열정이 상당히 식었지만, 그에 대해서도 동정과 연민을 느꼈을 것이다. 그가 평소에 좋아했던 아래의 성경 문구는 그의 붓끝을 이끌었으리라.

"애통해 하는 자 복을 받으리라. 슬퍼하는 자 복을 받으리라. 그러나 항상 기뻐하라. 마음이 깨끗한 자 복을 받으리라. 그들은 하느님을 보게 될 것이다. 그들의 여정에 사랑을 찾은 사람은 복을 받으리라. 그들은 하느님에 의해 하나가 되고, 그들에게 모든 것은 그들의 선을 위해 하나가 될 것이라."

〈지팡이를 쥔 노인 Old Man with a Stick〉
1882년, 종이에 연필, 50.4×30.2cm
반 고흐 미술관 소장 (네덜란드 암스테르담)

〈중산모를 쓴 노인 Orphan Man with Top Hat〉
1882년, 종이에 목탄과 크레용, 40×24.5cm
우스터 미술관 소장 (미국 메사추세츠)

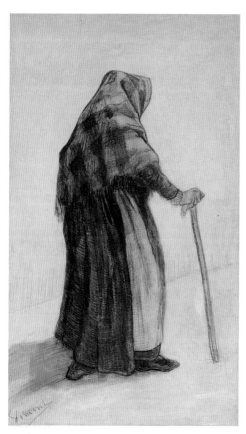

〈숄을 두르고 산책용 지팡이를 쥔 늙은 여인
Old Woman with a Shawl and a Walking Stick
1882년, 종이에 연필, 57.4×32cm
반 고흐 미술관 소장 (네덜란드 암스테르담)

빈센트가 인물 드로잉 작업을 하는 데 있어서 중요한 자료는 수집한 인쇄물들 속의 인물들이었다. 그는 이 인쇄물들을 통해서 그림의 주제를 선택하고 빛과 그림자에 대한 이해를 높이는 데 도움을 받았다. 1882~1883년 겨울 빈센트는 여러 두상 그림을 습작했는데, 이중에는 잡지 〈더 그래픽〉에 나온 일련의 두상 그림을 참고로 했다. 그는 처음에는 가난한 노동자들의 초상화에 관심이 컸다. 〈더 그래픽〉 잡지에 나온 초상화들은 빈센트의 여러 두상 습작에 영향을 미쳤는데, 여기에 나오는 인물들은 삶의 흔적이 남아 있는 평범하고 꾸밈없는 서민들이었다. 그는 삽화를 직접 그대로 그리지는 않고, 거기에서 사람의 몸동작이나 포즈의 아이디어를 얻어냈다. 어떤 그림들은 빈센트가 어떤 인쇄물 그림에서 아이디어를 가져왔는지 명확히 보이는 경우도 있었다. 예를 들어 빈센트는 모델로 하여금 인쇄물 그림 안의 인물처럼 포즈를 취하게 하고 드로잉을 그렸다. 빈센트는 처음에는 삽화 잡지사에서 일하고 싶어 했으나, 점차 포기하고 이미 수집했던 많은 삽화들도 줄여나갔다. 빈센트는 후에도 수많은 초상화를 드로잉과 유화로 그렸지만, 그 대상은 한결같이 농민이나 노동자, 서민들이거나 그 주위의 인물들이었다.

 취재노트

군상(群像)을 그리다

빈센트는 인물이 여럿 나오는 군상을 무척 그리고 싶어 했으나, 군상 그림에는
약점이 있었다. 상대적인 비율이라든가 깊이감이 종종 맞지 않았기 때문이다.
그래서 그는 그가 모은 인쇄물 그림들을 통해 그 약점을 보완하고자 했다. 예
를 들면 〈땅 파는 사람들 Torn-Up Street with Diggers〉이라는 드로잉에서 인물
들을 개별적으로 습작해보고 이를 적절히 조합해서 군상 그림을 만들고자 했는
데, 그러한 조합에 매우 서툴렀고 인물들의 비율도 잘 맞지 않았다.

"뭔가 하고 있는 사람들, 그러나 이 사람들 각자가 생동감 있게 움직이게 하고,
제 자리에 배치하거나 서로 떨어지게 하는 것이 얼마나 어려운지 모르겠구나."

〈빈센트가 테오에게 보낸 편지〉 1882년 9월 17일 헤이그

〈가난한 사람들과 돈 The Poor and Money〉이라는 빈센트의 수
채화 작품에서는 인물들 간의 비율이나 균형감 훨씬 좋아졌음을
볼 수 있는데, 이는 데생화가 윌리엄 스몰(William Small)의 목
판화 인쇄물 그림들을 보고 열심히 습작한 결과라 할 수 있다.

▲ 윌리엄 스몰(William Small), 〈파리의 줄
A Queue in Paris During the Siege〉
1874년, The Graphic 3

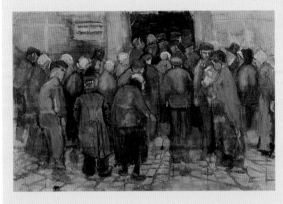

◀ 반 고흐, 〈가난한 사람들과 돈
The Poor and Money〉
1882년, 종이에 수채, 37.9×56.6cm
반 고흐 미술관 소장

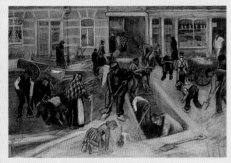

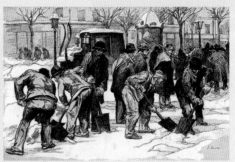

반 고흐, 〈땅 파는 사람들
Torn-Up Street with Diggers〉
1882년, 크뢸러 뮐러 미술관 소장

오귀스트 라송(Auguste Lançon), 〈눈 치우는 사람들
A Group of Snow-Shovellers〉, 1881년
La Vie Moderne 3

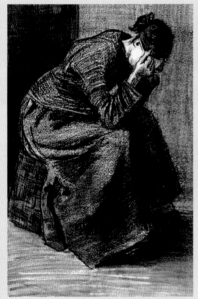

달지엘(E. G. Dalziel), 〈런던 스케치: 일요일 오후 1시
London Sketches: Sunday Afternoon, 1 pm〉 세부
1874년, *The Graphic 9*

반 고흐, 〈슬퍼하는 여인
Grieving Woman〉
1883년, 크뢸러 뮐러 미술관 소장

1881년 말 빈센트는 아버지와 크게 다투고 집을 나와 1882년 1월부터 다시 헤이그로 가서 불행한 헤이그 생활을 시작했다. 처음에는 Schenkweg 138번지에 살았는데, 4월 폭풍우로 유리창이 깨지고 창문에 떨어질 정도로 허술한 곳이었다. 그러다 시엔을 만나고 그녀와 함께 그녀의 아이들도 살 수는 있는 집을 구하다가 바로 옆집 136번지로 옮겼다.

하지만 그들이 살았다는 헤이그의 136번지나 138번지는 찾을 수 없었다. 필자는 여러 차례에 걸쳐 이곳을 방문하고 주위를 살폈으나, 빈센트와 관련된 표식을 찾을 수 없던 차에 현지 주민에게 물어보았더니 이 지역이 제2차 세계대전 때 모두 파괴되어 새로이 조성된 곳이라고 한다. 포기하고 차를 서서히 몰아 주변을 다시 한 번 살펴보고 돌아가려는데 문득 빈센트의 동판 부조가 어느 아파트(Hendrick Hamelstraat 8-22번지) 벽면에 붙어 있는 것으로 발견했다. 동판에는 "이곳에서 빈센트 반 고흐가 1882~1883년 동안 살고 작업했다."고 새겨져 있었다. 빈센트는 이곳에서 1883년 9월까지 살았던 것으로 알려진다.

시엔과 그녀의 아이들과 함께 살았다고 알려진 곳

벽에 붙어 있는 빈센트 동판

외로운 겨울

　　헤이그에서 시엔과 헤어진 후 빈센트는 드렌테 (Drenthe) 지방으로 갔다. 헤이그를 떠난 이유는 개인적이고 경제적인 이유도 있지만, 굳이 드렌테 지방을 택한 것은 안톤 마우베와 안톤 반 라파르트를 통해 그곳이 아름답고 모델들을 값싸게 구할 수 있다는 이야기를 들었기 때문이었다. 하루 종일 기차를 타고 1883년 9월 11일 저녁 9시경에 후허페인(Hoogeveen)에 도착해 철도 노동자인 알레르튀스 하르트쉬이커(Albertus Hartsuike)가 운영하는 여인숙 같은 곳에 방 하나를 구했다. 그 여인숙 바에는 한 여자가 감자 껍질을 벗기고 있었고, 빈센트는 이곳에서 테오에게 편지를 썼다. 빈센트는 오래 전부터 이 지방의 황무지 같은 들판을 보고 싶어 했기 때문에 다음날 아침 일찍 일어났다.

　　며칠 동안 빈센트는 이곳저곳을 돌아다녔고, 가는 곳마다 아름답다

〈토탄 퇴적더미와 농가 풍경 Landscape with a Stack of Peat and Farmhouses〉, 1883년 종이에 연필과 펜, 수채 41.7×54.1cm 반 고흐 미술관 소장 (네덜란드 암스테르담)

고 편지에 썼다. 그는 지붕에 뗏장이 자리고 있는 초가집과 사람이나 아이들, 말이 끄는 수로의 토탄 운반용 바지선 등을 보았고, 들판에 있는 양떼와 양치는 개, 여기저기 많은 벌집들을 보았다. 양이나 염소가 지붕 위까지 올라가 풀을 뜯다가 집안 여자들이 이를 눈치 채고 빗자루를 던지면 훌쩍 뛰어내려오는 모습도 보았다.

그러나 벨기에 보리나주 탄광촌처럼 이곳 사람들의 생활은 그다지 밝아 보이지 않았다. 사람들은 창백했고, 젊은 나이에 시들어버린 것 같았다. 빈센트는 이것이 깨끗하지 않은 식수 때문이 아닌가 생각했다. 사람들은 짧은 바지를 입었기 때문에 일하고 있는 노동자의 다리 움직임을 보다 잘 볼 수 있었다.

그런데 이곳에서는 유화 물감과 같은 미술 도구를 구할 수 없었고, 우편으로 배달 받아야 했기 때문에 비용이 비싸게 들었다. 또한 모델을 구하는 것이 어려웠고, 모델을 서달라는 부탁에 비웃음을 당하기도 했다. 후허페인 사람들은 빈센트를 어떤 초라한 행상 정도로 여기는 것 같았다. 그들은 방세를 미리 줄 것을 요구했고, 돈을 잘 쳐줘도 그림을 다 그릴 때까지 포즈를 취해주지 않았다. 게다가 날씨마저 좋지 않았고, 숙소의 불빛과 공간도 그림 그리기에 적당하지 않았다. 결국 3주 뒤 10월 초 빈센트는 토탄을 나르는 바지선을 타고 쌍둥이 도시인 니우 암스테르담(Nieuw-Amsterdam)으로 가서 보다 나은 곳을 찾아보기로 했다.

빈센트는 30킬로미터가 넘는 수로를 바지선을 타고 가면서 같이 타고 있던 여행객이나 토탄의 들판 풍경을 스케치하고서는 이것을 얀 반 호이엔(Jan Van Goyen)이나 샤를 프랑수아 도비니(Charles François Daubigny)의 작품과 비교하기도 했다. 니우 암스테르담에서 빈센트는 헨드릭 스홀테(Hendrick Scholte)가 운영하는 여인숙에서 방을 하나 구했다. 며칠 뒤 이곳을 돌아보고 빈센트는 자신이 찾던 시골

〈니우 암스테르담의
도개교 Drawbridge in
Nieuw-Amsterdam〉
1883년, 종이에 수채
38.5×81cm
그로닝거 미술관 소장
(네덜란드 그로닝거)

이고 평화가 있는 곳이라고 만족해했지만, 그곳에는 우편환을 환전할
만한 우체국이나 은행이 없어서 아버지나 테오가 부쳐주는 돈을 찾기
위해서는 후허페인까지 나가지 않으면 안 되었다.

어둡고 칙칙한 토탄 지역의 풍경에서 빈센트는 막스 리베르만(Max
Liebermann, 1847~1935)과 안톤 마우베, 라파르트, 반 데르 베이레
등이 그리했던 것처럼 강한 인상을 받았다. 빈센트는 힘들게 일하는
현지 농민들을 드로잉하고 그렸다. 니우 암스테르담으로 간 이후 즈
벨로(Zweeloo)를 가고 싶어 했다. 20킬로미터 정도 떨어진 이곳은 독
일 화가 막스 리베르만이 〈과수원에서 빨래를 너는 여인〉을 그렸던
조그만 마을로, 빈센트는 이곳을 직접 보고 싶었다. 그리고 혹시 그곳
에서 리베르만을 볼 수 있을지도 모른다는 기대도 있었다. 그래서 그
는 어느 날 집주인 스홀테가 마차로 인근 지역을 가는 편에 따라가기
로 했다. 한밤중에 출발해서 아침 6시에 도착한 빈센트는 리베르만이
여름에만 이곳에 와서 작품 활동을 한다는 것을 알게 되었다(리베르만
은 1870년대 초부터 대부분의 여름을 이곳에서 보냈다). 그러나 그는 리베

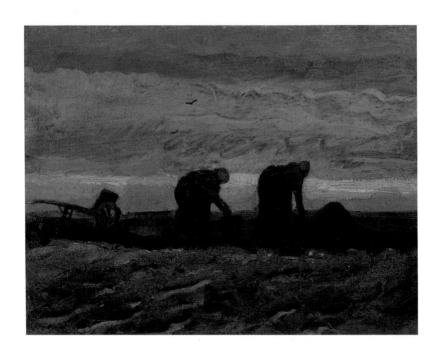

르만이 그림을 그렸던 그 사과나무 과수원을 찾아가 스케치했고, 그 마을의 오래된 교회를 드로잉 했다. 그리고 니우 암스테르담까지 걸어서 돌아왔는데, 돌아오면서 그는 풀과 관목이 무성한 들판과 밀밭, 시골 농가, 쟁기질하는 농부, 양과 목동, 분뇨 수레 등을 보았다. 즈벨로를 다녀온 다음날 빈센트는 테오에게 편지를 쓰면서 드렌테 지방 풍경의 끝없는 하늘과 들판의 아름다움을 말했고, "말이나 사람들은 개미처럼 조그마해 보인다"고 表現했다.

〈들판의 두 여인 Two Women on the Heath〉 1883년, 캔버스에 오일 27.8×36.5cm 반 고흐 미술관 소장 (네덜란드 암스테르담)

"드렌테는 훌륭해. 그러나 그곳에 있으려면 많은 변수가 있어. 즉 그곳에 계속 있을 수 있는 돈이 있든지, 외로움을 참을 수 있는지 여부에 따라 상황이 달라진다는 거야."

〈빈센트가 테오에게 보낸 편지〉 1883년 12월 6일 뉘넌

"결국 나는 아무 것도 모른다는 결론에 도달했어. 그렇지만 동시에 나는 산다는 것은 너무나 신비한 것이어서 너무 편협한 기존의 인식 체계로는 이해할 수 없는 것임을 알게 되었지."

〈빈센트가 테오에게 보낸 편지〉 1883년 10월 28일 드렌테

당초 빈센트는 드렌테 지방에서 오래 머물 생각이었으나, 실제로는 3개월 정도만 살았다. 이 지방의 풍경은 빈센트를 사로잡았고, 현지 주민들도 맘에 들었다. 그는 테오에게 보내는 편지 속에서 이 지역의 풍경을 극찬했다. 그러나 한 가지 착오가 있었는데, 그는 후허페인이 어느 정도 큰 도시로 필요한 화구를 쉽게 구할 수 있을 것으로 생각하고 헤이그에서 화구를 거의 가져오지 않았다. 빈센트는 헤이그에서 화구들을 부치게 하지 않을 수 없었고, 9월 말이 되어서야 새로운 화구들을 받을 수 있었다.

빈센트는 드렌테 지역을 천천히 거닐면서 얀 반 호이엔(Jan van Goyen, 1596~1656)이나 아드리안 반 오스타데(Adrian van Ostade, 1610~1685)와 같은 화가와 바비종 화파들을 생각했으며, 그의 편지 속에서 루소나 밀레, 코로, 도비니, 뒤프레와 같은 화가나 빈센트보다 약간 앞선 풍경화가 조르주 미셸(Georges Michel, 1763~1843) 등을 자주 언급했다. 빈센트가 이러한 화가들을 자주 언급한 것은 또 다른 이유가 있었다. 당시 테오는 직장에서 어려움을 겪고 있었다. 그래서 빈센트는 테오가 직장을 집어치우고 이러한 프랑스 화가들의 전례에 따라 화가가 되어 드렌테 지방으로 같이 오는 것이 좋겠다는 다소 비현실적인 생각을 강하게 가지고 있었다. 빈센트는 편지 속에서 "바비종을 생각해 봐. 참 대단한 이야기이지 않니?… 그들은 '도시는 좋은 것이 없고 나는 시골로 가야 해'라고 생각했어. 시골이 그들의 모습을 만들어낸 거야."라고 말하기도 했다. 그러나 테오는 오지 않았다.

편지에서 여러 차례 이들 화가들을 언급한 것을 보면 빈센트는 이들의 화풍을 충실히 따르려 했다는 것을 알 수 있다. 그는 주로 농촌 풍경을 소재로 헤이그에서와 거의 비슷하게 어두운 색조의 그림을 그렸다. 그러나 〈두 사람이 있는 토탄 싣는 배 Peat Barge with Two Figures〉에서는 밝은 푸른 하늘과 붉은 재킷의 여자를 그림으로써 보다 튀는 색상을 때때로 시험했다.

스홀테의 여인숙이 아늑하기는 했지만, 빈센트는 바깥세상과는 완전히 단절된 듯한 외로움을 느꼈고, 몸도 좋지 않았다. 게다가 11월 초가 되자 날씨가 추워져 밖에서는 그림을 그릴 수도 없었다. 강한 비바람에 진눈개비까지 날리던 오후 어느 날 빈센트는 6시간 동안 들판을 가로질러 후허페인 기차역으로 왔고, 그곳에서 위트레흐트(Utrecht)로 가는 기차를 탔다. 빈센트는 위트레흐트에서 다시 브라반트로 가는 기차로 갈아타고 뉘넌(Nuenen)으로 이사 간 부모 집으로 들어갔다. 빈센트는 드렌테 지방에서 5점의 유화를 남겼다.

〈두 사람이 있는 토탄 싣는 배 Peat Boat with Two Figures〉 1883년, 캔버스에 오일 37×55.5cm 드렌테 미술관 소장 (네덜란드 니우 암스테르담)

1883년 9월 11일 빈센트는 헤이그에서의 슬픈 추억을 잊기 위해서였는지는 모르지만 네덜란드의 북부 지방 드렌테로 갔다.

먼저 자리 잡은 곳은 후허페인이라는 조그만 마을에 하르트쉬이커라는 사람이 운영하는 여인숙(Pesserstraat Hoogeveen 24번지)이었다. 현재 이 집은 조그만 물리치료소로 이용되고 있고, 벽면에는 빈센트의 청동 부조가 붙어 있다.

이곳에서 3주 정도 머문 뒤 빈센트는 27킬로미터 떨어진 니우 암스테르담으로 옮겨서 약 2개월 더 머물렀다. 이 마을 입구 운하 건너편에는 왼편 '빈센트 반 고흐 레스토랑'과 오른편 '반 고흐 하우스'가 나란히 있는 건물(Vincent van Goghstraat Nieuw-Amsterdam 1번지)을 볼

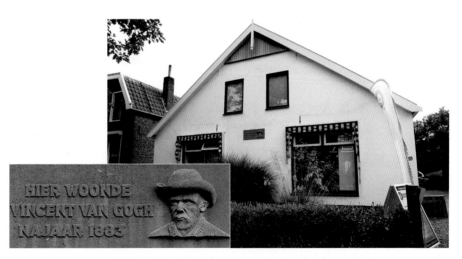

빈센트가 머물던 드렌테의 여인숙은 현재 물리치료소로 운영중이다.

니우 암스테르담의 '반 고흐 레스토랑'(왼쪽)과 '반 고흐 하우스'(오른쪽)

수 있다. '반 고흐 하우스'는 빈센트가 살았던 조그만 2층 다락방을
중심으로 만든 기념관으로 빈센트 관련 기념물을 전시하고 영상물을
돌려주고 있다. 1층 기념관 입구 정원에는 빈센트의 청동 두상이 있
다. 이 건물은 빈센트가 묵었을 당시에는 솔테(Scholte) 여인숙이었으
며, 여인숙에 딸려 있었던 이 식당 안에는 아직도 당시의 고가구들이
있다. 빈센트는 1883년 12월 4일 이곳에서 6시간을 걸어 후허페인으
로 가서 브라반트로 가는 기차를 타고 부모가 사는 뉘넌으로 갔다.

드렌테는 암스테르담에서 북쪽으로 약 160킬로미터 떨어진 있는
지방으로서 과거에는 빙식 토양의 영향으로 매우 척박하고 축축한 모
래땅이었다. 토탄이 개발되면서 이를 운송할 수 있는 수로가 만들어

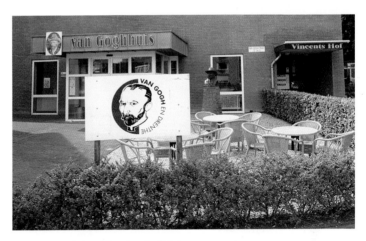

기념관으로 이용되고 있는 반 고흐 하우스

반 고흐 청동 두상

졌다. 즉 수로의 바지선에 토탄을 실고 옆 뭍에서 사람이나 말이 이 바지선을 끌었다. 당시 토탄은 가정에서뿐만 아니라 벽돌공장 등 산업용으로도 많이 사용되어 이 지역의 주요 소득원이되었고, 사람들은 이 수로를 끼고 모여들어 기다란 민가를 이루고 살았다. 현재는 여러 정화작업과 비료 사용으로 여느 지역처럼 깨끗하고비옥한 지역으로 바뀌었지만, 빈센트가 잠시 머물렀던 겨울철에는 잦은 비와 토탄으로 대지는질퍽거리는데다가 검고 음산했으리라.

〈파이프를 물고 밀짚모자를 쓴 자화상 Self-Portrait with Pipe and Straw Hat〉
1888년, 캔버스에 오일, 42×30cm
반 고흐 미술관 소장 (네덜란드 암스테르담)

4

농민에게 마음이 가다

1883~1885년 : 29세~31세까지

"색상이 그를 미치게 만들었다.
들라크루아는 그에게 신이나 다름없었고,
그가 들라크루아에 대해 이야기할 때는
입에서 침이 마를 정도였다."

— 프랑수아 고지

농민 화가

부모와의 갈등

빈센트는 드렌테에서 비와 추위, 고독감으로 석 달을 버티지 못하고 1883년 12월 5일 부모가 살고 있는 브라반트 지방의 뉘넌으로 갔다. 뉘넌은 인구 2,500명 정도의 조그만 시골로 대부분이 가톨릭이었고 4퍼센트 정도만이 프로테스탄트였다. 그의 부모는 1882년 8월부터 이곳으로 이사와 21세의 여동생 빌, 16세의 막내 동생 코르와 살고 있었다. 그런데 갑자기 31세의 장남 빈센트가 푸른 작업복에 선원 재킷, 가죽 모자를 쓰고 나타나자 마을 사람들은 사뭇 놀랐다. 그의 행색은 깔끔한 부모의 복장과는 너무 딴판이었다.

빈센트와 부모, 특히 아버지와의 관계는 항상 긴상되어 있었다. 부모 집으로 돌아온 지 얼마 되지 않아 빈센트는 테오에게 보낸 편지에서 아버지의 '조금도' 변하지 않은 태도에 상심한 마음을 전했다.

"아버지와 어머니는 나를 본능적으로 생각하는 것 같아. (나는 지성적으로 말하진 않지.) 그들은 나를 집안에 두는 것을 무서워하고 있어. 마치

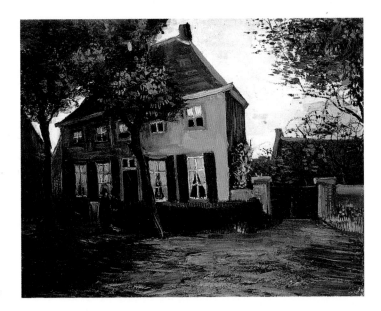

〈뉘넌의 사제관
The Vicarage at
Nuenen〉, 1885년
캔버스에 오일
33×43cm
반 고흐 미술관 소장
(네덜란드 암스테르담)

크고 사나운 개를 집안에 두는 것처럼 말이야. 그 개는 발톱을 세우고
방 안으로 들어올 것이고 아주 거칠 것이야. 모든 사람을 거추장스럽게
하지. 게다가 아주 시끄럽게 짖어대. 한 마디로 미친개야. 좋아. 그렇지
만 그 짐승은 인간의 역사를 가지고 있어. 개에 불과하지만 그는 인간의
영혼을 가지고 있고, 그것도 아주 민감한 영혼을 가지고 있어서 사람들
이 그를 어떻게 생각하는지 느끼고 있지. 보통 개라면 그러지는 못할 텐
데 말이야. 그래 내가 어떤 개라는 것을 인정하면서 나는 그들을 그냥
내버려둘 거야."

<p style="text-align:right">〈빈센트가 테오에게 보낸 편지〉 1883년 12월 15일 뉘넌</p>

빈센트는 곧장 집을 나가고 싶었지만, 꾹 참고 그곳에 얹혀 살았다.
그는 헤이그로 가서 그곳을 떠나면서 남겨두었던 짐들을 뉘넌으로 부
치고, 시엔과 다시 한 번 작별인사를 했다. 그는 사제관 뒤쪽 별채를

비우고 스튜디오로 만들었으나, 두 달 뒤에 다른 곳을 작업장으로 얻어서 부모와 가급적 가까이 지내지 않으려고 했다.

그러나 뉘넌은 기대했던 것처럼 빈센트 마음에 들었다. 주위의 시골 풍경과 이 지역에서 많이 보이는 직조공을 대상으로 그는 많은 그림과 드로잉을 그렸다. 빈센트는 이곳에서 1885년 11월까지 2년 가까이 머물면서 약 200점의 그림과 수많은 수채화, 드로잉 등을 남겼다.

이 시기에 그는 에밀 졸라의 소설과 외젠 들라크루아와 또 다른 프랑스 화가 외젠 프로망탱(Eugéne Fromentin, 1820~1876)이 저술한 미학 관련 서적을 읽었다. 빈센트는 색깔과 음악이 밀접히 관련이 있고, 특히 리처드 바그너(Richard Wagner) 음악과 연관이 있다고 믿고 피아노와 성악 레슨을 받았다. 부모가 도와줄 수 있는 것은 아무렇게나 입고 다니는 의상이라든가 엉뚱한 행동을 눈감아주는 것밖에 없었다. 처음에는 목사관 뒤편에 달려 있는 별채에 조그만 스튜디오를 만들고 작업을 시작했다.

1884년 1월 빈센트 어머니는 기차에서 내리다 다리가 부러져 오랫동안 침상에 누워 있게 되었다. 빈센트는 어머니를 잘 보살폈고, 그녀를 위해 집 부근의 조그만 프로테스탄트 교회를 스케치해서 보여주기도 했다. 이 시기에 그는 테오가 주는 생활비에 대한 보답으로 그가 그린 작품을 주겠다고 제안했고, 이후 줄곧 자기가 그린 그림을 테오에게 부쳐주었으나, 테오는 빈센트의 그림을 거의 팔지 못했다.

"이제 나는 미래를 위해 제안을 하고자 해. 내가 작품을 너에게 보내고, 그러면 너는 그것을 팔아 네가 원하는 것을 하는 거야. 그러나 3월부터는 번 돈만큼 네가 나에게 돈을 부쳐주길 바란다."

〈빈센트가 테오에게 보낸 편지〉 1884년 1월 15일 뉘넌

직조공들의 삶 속으로

뉘넌에서 첫 4개월 동안 빈센트는 유화와 수채화 드로잉, 펜과 잉크 드로잉으로 많은 직조공 그림을 그렸다. 펜과 잉크로 그린 직조공 드로잉이나 몇몇 풍경화에서 보면 그의 그림 테크닉이 크게 좋아졌다는 것을 보여준다. 이는 그가 분명 펜화 드로잉에는 뛰어난 재능이 있음을 보여주는 것이라 하겠다.

그는 이러한 드로잉을 팔 수 있을 것으로 기대했으나, 그 기대는 이루어지지 않았다. 빈센트가 펜과 잉크 드로잉 작업을 잠시 중단하고 유화에 보다 집중하게 된 것도 이러한 드로잉들이 팔리지 않았기 때문이었는지도 모른다. 빈센트가 드로잉 실력이 크게 향상되기는 했지만, 색조 그림을 그리기 위해서는 배워야 할 것이 많았다.

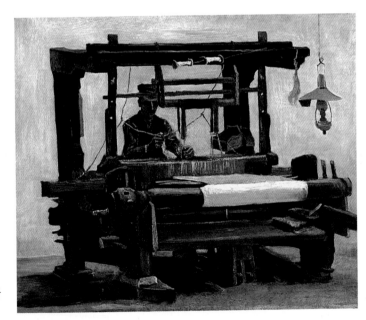

〈베틀 앞에서 일하는 베
짜는 사람 Weefgetouw
Met Wever〉
1884년, 캔버스에 오일
68.3×84.2cm
크뢸러 뮐러 미술관 소장
(네덜란드 오테를로)

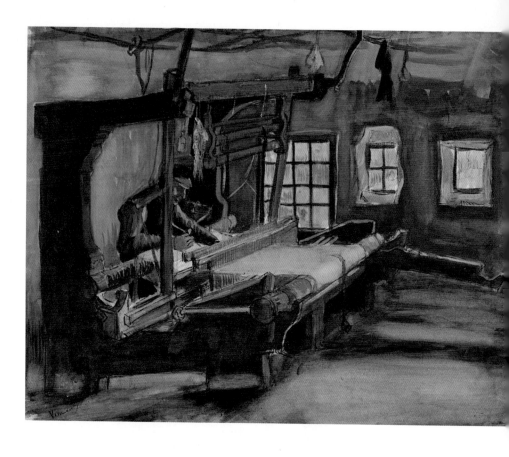

사제관 근처에는 가내수공업 형태로 집 안에서 직조기를 두고 베를 짜는 사람들이 많았다. 빈센트는 작업을 하고 있는 직조공들을 직접 찾아가 여러 점의 그림과 드로잉을 남겼다. 직조공들은 하루 종일 조그만 방에 틀어박혀 일했고, 식소공 아내들은 실을 실패에 감았다. 이렇게 해서 일주일에 약 41미터 정도 베를 짜고 4.5길더 정도를 벌었다. 이들은 힘들게 일했지만, 불평하는 것은 들어보지 못했다고 빈센트는 테오에게 보낸 편지 속에서 밝히고 있다.

〈베 짜는 사람 Wever〉
1884년, 캔버스에 오일
35.5×44.6cm
반 고흐 미술관 소상
(네덜란드 암스테르담)

영성으로 충만했던 뉘넌 시절

뉘넌에 있는 동안 빈센트는 교회 종탑과 그 옆의 교회 묘지를 그렸다. 빈센트는 이 그림을 그리기 이전에 이미 테오에게 보낸 편지 속에서 "나는 꼭 사질토의 묘지와 오래된 나무 십자가들이 있는 그런 교회와 교회 묘지를 그려볼 거야."라고 밝힌 바 있다.

빈센트는 야코프 얀 반 데르 마텐(Jacob Jan van der Maaten, 1820~18789)의 〈마지막으로 교회 가는 길 Going to Church for the Last Time〉이라는 작품을 가장 좋아했던 것으로 보인다. 이 그림은 밀밭을 지나 장례 행렬이 교회로 가고 있고, 길목의 농부는 일을 멈추고 모자를 벗어 삶과 죽음의 중재자인 하느님과 망자에 대해 경의를 나타내고 있는 모습을 보여준다. 빈센트는 자연과 시골생활, 하느님과 죽음에 대한 깊은 경외감에서 이 그림에 무척 많이 끌려했다. 〈마

야코프 얀 반 데르 마텐
(Jacob Jan van der
Maaten, 1820~18789)
〈마지막으로 교회 가는 길
Going to Church for
the Last Time〉
1862년, 석판화
11.9×21.3cm
비블리오텍 암스테르담대학
소장 (네덜란드 암스테르담)

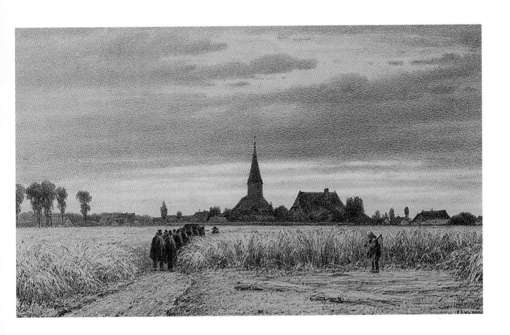

지막으로 교회 가는 길〉과 같은 그림은 신교의 네덜란드에서는 흔히 볼 수 있는 것이었다. 개혁교회 목사였던 빈센트의 아버지는 서재에 이 그림을 가지고 있었고, 빈센트는 이 인쇄물 그림 여백에다 죽음과 시골생활에 관한 복음의 몇 구절과 함께 시 한 수를 작은 글씨로 써놓기도 했다.

빈센트는 개신교 목사인 아버지와 많은 갈등을 겪기도 했지만, 그의 의식 속에는 종교적인 영성이 면면히 이어졌고, 작품에도 많은 영향을 미쳤다. 그는 개인적으로 성경 번역 작업을 할 정도로 성경에 대해 깊은 관심을 가졌고 그민큼 싱경 시식도 풍부히 갖추고 있었다.

뉘넌은 원래 가톨릭이 우세한 지역으로 빈센트는 5월에 집에서 멀리 않은 성당 옆 성당지기 요하네스 스카프랏(Johannes Schafrat)으로부터 방 두 개를 빌려서 뉘넌 시절의 나머지 시간을 그곳에서 살고 작업했다. 이때 친구인 라파르트가 놀러와 열흘 정도 함께 지냈다.

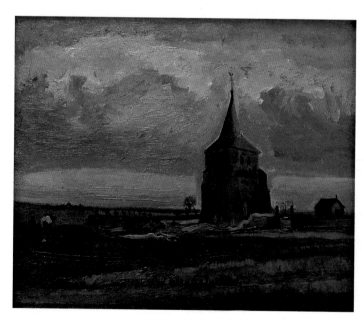

〈뉘넌의 오래된 종탑
The Old Cemetery
Tower at Nuenen〉
1884년, 캔버스에 오일
34.5×42cm
크뢸러 뮐러 미술관 소장
(네덜란드 오테를로)

〈들판의 오래된 종탑 The Old Tower in the Fields〉
1884년, 캔버스에 오일, 35×47cm, 개인 소장

 취재노트

뉘년에서 그린 초기 작품이 도난당하다

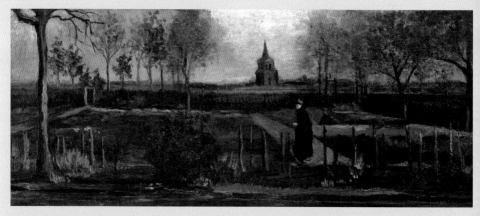

〈뉘년 목사관의 봄 정원 The Parsonage Garden at Nuenen in Spring〉
1884년, 종이에 잉크 채색, 22×57cm, 개인 소장

빈센트의 초기작인 〈뉘년 목사관의 봄 정원 The Parsonage Garden at Nuenen in Spring〉이란 작품은 1884년 5월 빈센트가 뉘년에서 부모와 함께 살면서 그린 그림으로, 아버지의 목사관과 주변 정원을 유화로 그린 작품이다. 이 그림은 미국인 예술가 부부 윌리엄 헨리 싱어와 그의 아내 안나가 소장한 작품으로 1962년부터 2020년까지 흐로닝언(Groningen Museum) 미술관에서 소장하고 전시되어 있었다.

그런데 2020년 3월 31일 새벽 3시 15분경 라렌(Laren)에 있는 싱어 미술관 (Singer Museum)에서 그림이 도난당하는 사고가 발생했다. 이 작품은 인근 흐로닝언 미술관에서 임대해 온 것으로서 이 두 미술관은 2020년 코로나 바이러스라는 비상 상황으로 인해 3월 12일부터 폐관 중이었다.

예술품 도난 전문 형사인 아서 브랜드(Arthur Brand)에 의하면, 이 같은 도난은 전문 절도범의 소행으로서 대개 2~3분의 짧은 시간 안에 일을 처리한다고 밝혔다. 이번 사건에서 절도범들은 이 미술관의 정문 유리창을 깨고 침입했으며, 10분 만에 경찰이 도착했으나 이미 달아난 뒤였다고 한다. 아서 브랜드는 절도범은 이렇게 훔친 작품을 암시장에 팔겠다고 위협하면서 미술관에 되팔거나, 아니면 다른 범죄의 형량을 낮추기 위한 협상 카드로 그림을 이용할 거라고 밝혔다.

암스테르담의 반 고흐 미술관의 대변인은 빈센트가 이 작품을 통해 목사관 정원을 묘사하면서 우울한 감정과 동시에 낭만적인 기분을 나타내려 했다고 평가한 바 있다. 그는 이 그림을 그린 시기가 1884년 이른 봄으로서, 당시 반 고흐는 색조 효과를 연습하고 있었으며, 친구 화가인 반 라파르트(Van Rappard)에게 보낸 1884년 3월 8일자 편지에서 이 그림과 관련해서 다음과 같이 언급했다고 밝혔다.

"나는 지금 겨울 정원의 색조를 탐구하고 있는데, 벌써 봄이 되어버렸군. 이제 많이 변했어."

그는 또한 그림 속에 한 여인이 있어서 분위기를 매력적으로 살리고 있으며, 뒤 배경에 있는 시계탑도 빈센트에게는 특별한 의미가 있다고 평가했다. 이 그림의 배경 장소인 네덜란드 뉘넌은 빈센트가 농민화가를 자처하면서 〈감자 먹는 사람들〉을 그린 곳으로 유명하다. 그림의 경향은 아직 헤이그 화파의 영향으로 전반적으로 그림이 어둡고 칙칙하다. 한편 이 그림이 도난당한 날은 3월 30일로 우연히도 이 날은 빈센트가 태어난 날이기도 하다. 빈센트는 1853년 네덜란드의 남쪽 쥔더르트에서 태어났다. 도난당한 이 작품의 추정가는 500만~600만 유로(약 57~81억원)이다.

또 다른 애정사건

1884년 8월에는 또 다른 애정사건이 발생했다. 빈센트 아버지가 부임한 뉘넌의 개신교회 전임 목사 중 한 사람이었던 베헤만(Begemann) 목사의 가족이 사제관 바로 옆집에 살고 있었다. 베헤만 목사는 빈센트 부모가 이곳으로 이사 오기 1년 전에 죽었지만, 결혼을 하지 않은 네 명의 딸들이 그들의 어머니와 함께 아직 그곳에 살고 있었다.

네 명의 딸 중에 빈센트는 가장 나이가 어리지만 빈센트보다 열두 살이나 많은 마르홋(Margot)과 가까운 사이가 되었다. 마르홋은 자주 사제관과 빈센트의 스튜디오를 찾아왔고, 야외로 그림 그리러 나갈 때면 항상 따라다니곤 했다. 마르홋은 어느 날 빈센트에게 사랑을 고백했고, 이에 빈센트는 다소 망설이기는 했지만 이를 받아들였다. 두 사람은 결혼하기로 했으나, 양가의 부모들은 극구 반대했다. 빈센트 부모들은 어떻게 빈센트가 가족을 부양할지에 대해 걱정했고, 마르홋 어머니는 세 명의 언니들을 두고 먼저 결혼시킬 수는 없었다.

마르홋 베헤만(Margot Begemann, 841~1907)

어느 날 오전 함께 들판을 산책하다 마르홋이 갑자기 쓰러지더니 말할 기운도 잃어버리는 일이 발생했다. 빈센트는 이것이 단순히 몸이 약한 것이지 어떤 발작으로 인한 것은 아니라고 판단하고 부랴부랴 조치를 취해 목숨은 구했다. 사실상 마르홋이 스트리크닌(strychnine)이라는 독약을 먹은 것이었다. 마르홋은 뒷말이 나오는 것을 막기 위해 위트레흐트의 어

느 의사 집으로 가서 당분간 그곳에 머물렀다. 마르홋은 아무런 사심 없이 빈센트를 사랑했던 유일한 여인으로 빈센트의 머릿속에서 지워지지 않았으며, 그 사고가 난 뒤 5년이 지나서도 편지에서 그녀에 대해 이야기하곤 했다.

8월과 9월 중에 빈센트는 아인트호벤의 금세공사인 샤를 헤르만스(Charles Hermans)의 식당 장식용으로 6점의 그림을 그렸으며, 10월에는 친구 라파르트가 또 한 번 찾아와 열흘 정도를 같이 지냈다. 10월과 11월 중에는 세 명의 학생들에게 정물화를 가르쳤는데, 그중 아인트호벤에서 온 안톤 케르세마커스(Anton C. Kerssemakers)라는 사람이 있었다. 그는 무두장이로서 나중에 친한 친구가 되어 같이 산책도 많이 하고 박물관도 찾아다녔다. 그는 후에 당시를 회고하면서 빈센트의 스튜디오는 그림과 드로잉이 사방에 널려 있고, 선반에는 새집으로 가득 찼으며, 방구석마다 농기구가 놓여 있고, 방 가운데는 재도 치우지 않은 난로가 있는 등 온통 혼잡스러웠다고 말했다.

뉘넌은 '농민 화가'가 자리 잡기에 이상적인 곳으로서, 특히 12월부터 빈센트가 그린 그림들은 주로 풍경화와 농민, 직조공들이 대부분이었다. 그는 이제 상업적인 목적을 위해 인물 초상화를 본격적으로 시도하기 시작했다. 겨우내 50점의 초상화를 목표로 그림을 그렸다. 이를 통해 빈센트는 사람들의 특징을 잘 잡아낼 수 있는 표현력과 강력한 붓질을 익혔고, 〈파이프를 문 농부의 두상 Head of a Peasant with a Pipe〉에서처럼 가끔 보색 사용을 시도했다.

 취재노트

외젠 들라크루아와 샤를 블랑의 영향

1884년 초여름 빈센트는 외젠 들라크루아의 작품을 접하고 큰 영향을 받게 되었으며, 그 영향은 평생을 지배했다. 장 프랑수아 밀레가 그림의 주제 선정에 있어 빈센트에게 커다란 영향을 미친 것처럼 들라크루아는 빈센트에게 색조의 선생이었다.

빈센트가 들라크루아를 알게 된 것은 1884년 6월 샤를 블랑(Charles Blanc, 1813~1882)의 《우리 시대 예술가들 Les Artistes de Mon Temps》이란 책을 읽고서부터였다. 샤를 블랑은 이 책에서 18명의 화가에 대해 분석하면서 그 중 들라크루아에 대해서는 가장 종합적으로 검토했다. 샤를 블랑은 들라크루아의 색조 사용에 초점을 맞추어 그의 작품을 상세하게 분석하면서 누구보다도 색조 이론을 잘 이해했다고 들라크루아에 대한 존경심을 보여주었다.

빈센트에게 이 글은 어떤 계시가 되었다. 그는 테오에게 보낸 편지에서 샤를 블랑의 글 서문 전체를 썼는데, 여기서 샤를 블랑은 화가 폴 슈나바르(Paul Chenavard)와 함께 팔레 루이얄(Palais Royal)에게서 우연한 기회에 들라크루아를 만난 날을 서술했다. 그리고 들라크루아에 대해서 위대한 색조 화가는 '있는 그대로의 색(local colour 또는 local tone)'을 재현하려고 하지 않는다고 말했다. 'local color' 문제는 빈센트에게도 큰 골칫거리였다. 화가는 눈앞에 보이는 색상, 즉 local color를 무차별하게 사용해서는 안 된다는 것인데, 어떤 그림 속의 색상은 어느 정도 주위의 색상에 따라 보는 사람에게 다르게 보일 수 있으며, 화가는 이러한 점을 염두에 두어야 한다는 것이다. 빈센트는 '회색빛이 도는 초록색(greyish green)'을 예로 들이 그 자체는 상당히 어두운 색이지만 코로의 그림에서와 같이 어두운 그림에서는 매우 밝은 저녁 하늘을 표현할 수도 있다고 편지 속에서 밝히기도 했다. 샤를 블랑이 이러한 색상 문제를 《데생 예술의 법칙 Grammaire des Arts du Dessin》이란 저서에서 보다 자세히 분석한 것을 알고 빈센트는 1884년 8월 이 책을 구입했다. 이제 그는 평생 동안 커다란 영향을 미칠 색조 이론서를 옆에 두게 되었다.

1867년 샤를 블랑의 색상환

이 책에서 샤를 블랑은 local color 문제와도 관련이 있는 '동시 대비(simultaneous contrast)' 효과를 분석했다. 이 용어는 미셸 외젠 셰브를(Michel Eugéne Chevreul)이라는 화학학자가 만들어낸 말로서, 서로 다른 색상을 옆에 나란히 두었을 때 사람이 각각의 색을 인지하는 데 영향을 미친다는 것을 의미한다. 이러한 효과는 특히 보색 관계에 있는 색상의 경우 두드러진다. '샤를 블랑의 색상환'의 보색 관계는 원색과 2차적인 색의 조합으로 이루어지는데, 즉 빨강과 초록, 파랑과 오렌지색, 노랑과 보라색의 보색들은 서로를 강하게 덧보이게 한다는 것을 빈센트는 이해하게 되었다. 그는 편지 속에서 "보라색이나 라일락 색의 옆이나 속에 있는 노란색은 조금만 노란색을 띠어도 강한 노란색으로 보인다."고 밝히고 있다.

보색은 강한 대조(콘트라스트) 효과를 가져오기도 하지만, 두 색을 섞으면 '단절된 톤 또는 색상(ton ou couleur rompu)'을 만들어내기도 한다. 두 보색을 같은 비율로 섞으면 칙칙한 회색이 되지만, 어느 한 색을 보다 많이 섞으면 고운 회색빛 색상을 얻을 수 있다. 즉 서로 보색 관계에 있는 파란색과 오렌지색 물감을 섞는 데 있어 파란색을 좀 더 많이 넣으면 회색빛이 도는 파란색을 얻을 수 있다.

그러나 뉘넌에서 읽은 책은 그에게 이론적인 가이드라인을 제시해주었지만, 실제에는 시험해볼 수 없었다. 샤를 블랑의 책 《데생 예술의 법칙》에 나오는 색상환은 단지 흑백 삽화였고, 브라반트 시골은 빈센트에게 새로운 지식을 주고 벤치마킹이 될 수 있는 미술계와는 너무 동떨어져 있었던 것이다. 빈센트는 1874~1876년 사이 구필 화랑에서 일하면서 들라크루아의 작품 일부를 보았을 것이지만, 그때에는 이 같은 이론을 알지 못했기 때문에 별 의미 없이 그 그림들을 보았을 것이다. 이제 빈센트는 그의 발전에 도움이 될 수 있는 박식하고 경험 많은 화가가 필요했다.

국내에 소개된 샤를 블랑의
《데생 예술의 법칙》 한국어판

어떤 점에서 빈센트가 어둡고 회색 톤의 색상들을 즐겨 사용한 것은 이러한 색상 연구에 걸림돌이 되었다. 색조 대비는 각각의 색상을 강하게 보이게 하나, 각각의 색상들은 고려해야 할 고유의 특성들을 가지고 있다. 예를 들어 노란색의 경우 어두울 경우 자체 고유의 특성을 잃어버리고, 보라색과의 보색 대비 효과도 크지 않다. 빈센트가 헤이그 화파를 따라 어두운 색상들을 많이 사용한 것은 이제 그가 배운 색상 이론과 잘 맞지 않았으며, 더욱 어두운 톤으로 그리려고 했던 것은 별 도움이 되지 않았다.

그의 어두운 화풍은 헤이그 시절 이후 크게 변하지 않았고, 편지에서 밝힌 것처럼 어두운 브라운색 톤을 찾아 흑갈색(bistre)과 암갈색(bitumen)을 사용하기 시작했다. 테오는 당시 파리의 인상파 화가들의 경향을 보고 빈센트가 밝은 색을 사용하도록 이야기했으나, 빈센트는 오히려 더욱 어두운 색상들을 찾으려 했다. 그는 어두운 브라운색이 노동자들의 어두운 오두막집 내부를 표현하는 데 가장 이상적인 색으로 생각했다. 그 결과 빈센트는 흑갈색이나 암갈색을 추가로 사용하기 시작한 것인데, 그는 1884년 6월 중

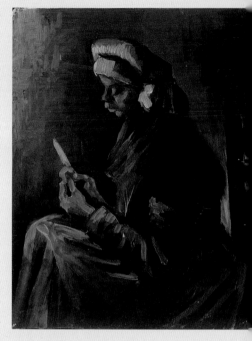

〈감자 껍질을 까는 농부 여인
Peasant Woman Peeling Potatoes〉
1885년, 캔버스에 오일, 41×31.5cm
메트로폴리탄 미술관 소장 (미국 뉴욕)

순의 어느 편지 속에서 "이러한 색들을 잘만 사용하면 색상을 더욱 풍성하고 부드러우면서 편하게 할 뿐만 아니라 품위 있게 보이게도 한다."고 적고 있다.

그는 요제프 이스라엘스(Jozef Israels)처럼 어두운 색상들로 작업을 하면서도 더욱 어두운 색상과 나란히 배치함으로써 빛을 표현하려고 했다. 즉 빈센트는 같은 편지에서 "한 마디로 어두운 색과 대치를 통해 빛을 표현하는 것"이라고 말했다. 그의 이론이 틀린 것은 아니지만 이러한 모든 어두운 색들의 그림은 단순히 어두운 색들의 조합에 불과한 것이었다. 그렇지만 빈센트는 이에 대해 만족했고, 테오가 설득하려 했던 파리의 화풍 이야기는 빈센트에게 먹혀들지 않았다.

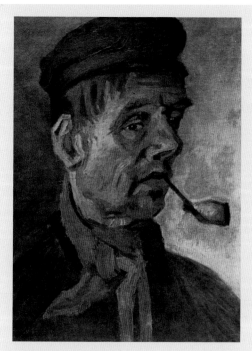

〈파이프를 문 농부의 두상
Head of a Peasant with a Pipe〉
1885년, 캔버스에 오일, 44×32cm
크뢸러 뮐러 미술관 소장(네덜란드 오테를로)

빈센트는 열심히 자기가 배운 색상 이론을 실제에 적용해 보려고 했다. 1884년 8월, 그는 어떤 사람으로부터 자기 집 식당에 그림을 그려줄 것을 부탁받고 사계절을 주제로 한 그림을 제안했다. 그는 이 부탁을 받기 전부터 이 주제에 대해 생각해 왔었다. 빈센트는 7월 초 테오에게 보낸 편지에서 보색 관계를 이용한 사계를 설명했는데, 즉 겨울은 하얀 눈과 검은 그림자밖에 없기 때문에 보색 대비가 없는 유일한 계절이고, 봄은 반대로 어린 밀의 부드러운 초록과 사과나무의 분홍색 꽃으로 보색과 비슷한 대비를 이루며, 여름은 황금빛 밀밭의 오렌지색을 배경으로 한 파란 하늘은 보색 대비를 이룬다고 했다. 또한 가을은 자주색 톤에 노란색 단풍이 색조 대비를 이룬다고 적었는데, 이러한 내용은 빈센트가 색조 탐구에 몰두했음을 보여준다 하겠다.

빈센트는 〈파이프를 문 농부의 두상 Head of a Peasant with a Pipe〉에서 보는 바와 같이 조금씩 보색을 사용하기 시작했다. 즉 얼굴을 다소 붉은색 계통으로 그렸고, 목도리도 붉은색으로 표현하면서 바탕색은 초록색 계열의 색을 칠함으로써 보색 대비 효과를 모색했다. 그러나 아직까지 빈센트는 보색을 서로 섞음으로써 '진흙과 같은 톤'을 만들어내는 데 주로 사용했다. 그리고 그의 대표작이 된 〈감자 먹는 사람들 Potato Eaters〉에서는 이 색상을 시험하게 된다. 그는 농부들의 머리를 '진짜 진흙이 묻은 것 같은 감자와 같은 색깔, 물론 껍질을 벗기지 않은 감자와 같은 색깔'로 그렸다. 감자의 색깔과 비슷한 톤으로 농부들을 그림으로써 그는 거친 농촌 생활의 현실을 표현하고자 했다.

아버지의 죽음

1885년 3월 26일 빈센트의 아버지는 밖에 나갔다가 집으로 들어오는 도중 뇌졸중으로 쓰러져 다시 깨어나지 못했다. 빈센트는 파리의 테오에게 전보를 부쳤다. 결국 아버지는 빈센트의 생일인 3월 30일 교회 묘지에 묻혔다. 비록 아버지와 많은 갈등을 겪었지만 빈센트는 아버지 죽음에 충격을 받았고, 아무런 상속권도 요구하지 않았다. 어머니를 보살피기 위해 뉘넌에 남은 누이동생 안나와 다툰 후 더 이상 시끄럽지 않도록 빈센트는 아예 성당 뒤편 스튜디오로 들어가 살았다. 당시의 심정을 그는 편지에서 다음과 같이 밝혔다.

"스튜디오에서 산다는 것이 불편하기는 하지만 어쩔 수 없어. 이제 나는 시골 깊숙이에서 농부들의 생활을 그리는 것밖에 원하는 것이 없어."

빈센트 아버지의 사제관에서 보면 멀리 무너져 가는 중세 교회 종탑이 보였다. 이곳은 농민들의 공동묘지로 이용되었고, 빈센트 아버지도 이곳에 묻혔다. 1885년 5월 빈센트의 편지에는 사람들이 이 탑을 헐고 있다고 적고 있는데, 이 탑은 그해 6월 말경에 완전히 허물어졌다. 현재는 뉘넌 외곽에 그 터가 남아 있다. 빈센트 아버지가 설교했던 이 교회는 1828년 정부의 재원 지원으로 건축되었다. 당시 네덜란드 정부는 전국적으로 교회 건물 설립을 지원해 주었는데, 이는 옛 교회 건물을 두고 이를 누가 사용할 것인지 신교와 구교 간에 분쟁이 많았기 때문이었다.

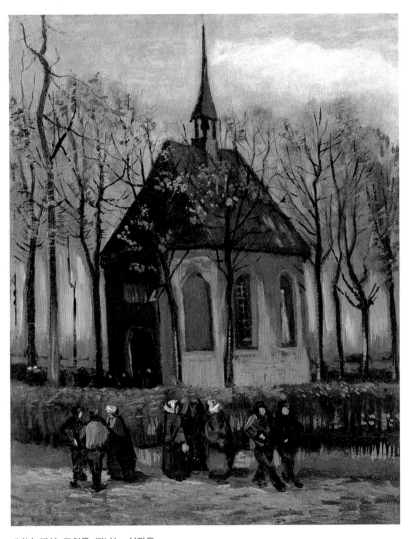

〈뉘년 개신 교회를 떠나는 신자들
Congregation Leaving the Reformed Church in Nuenen〉
1885년, 캔버스에 오일, 41.3×32.1cm
반 고흐 미술관(네덜란드 암스테르담)

이 작품은 2002년 〈폭풍우 속의 스헤베닝언 해변〉과 함께 반 고흐 미술관에서 도난당했다가
2016년 미술관으로 돌아왔다.

〈성경책이 있는 정물
Still Life with Bible〉
1885년
캔버스에 오일
65×78cm
반 고흐 미술관 소장
(네덜란드 암스테르담)

빈센트는 〈성경책이 있는 정물 Still Life with Bible〉을 1885년 3월 아버지가 죽은 뒤 같은 해 10월에 그렸다. 빈센트는 뉘넌에서 파리에 있는 테오에게 보낸 1885년 10월 28일자 편지에서 이 그림을 하루 만에 그렸다고 밝히고 있는데, 여기에는 매우 강한 상징적인 의미를 담고 있다. 성경책이 펼쳐진 부분은 '이사야서 53장 3절'로 하느님의 종에 대해 "사람들에게 멸시받고 배척 당한 그는 고통의 사람, 병고에 익숙한 사람이었다. 남들이 그를 보고 얼굴을 가릴 만큼 그는 멸시 만 받았으며 우리도 그를 대수롭지 않게 여겼다."라고 적혀 있다. 여기에 나온 인물은 예수를 의미 하는 것으로서, 빈센트는 아버지에 대한 반감과 벨기에 탄광촌에서의 좋지 않은 선교사 기억 등으 로 제도권의 기독교에 대해 좋지 않게 생각한 것으로 보이나, 예수에 대해서는 높이 평가했다. 한편 성경책 앞에 있는 조그만 책은 에밀 졸라의 소설책 《삶의 기쁨 La Joie de Vivre》으로서, 성경 책과 대조적인 이미지를 상징하고 있다. 성경책은 '절망과 분노'를 일으키는 반면에, 에밀 졸라의 소설책은 참신하고 근대적으로 현실의 세계를 그려내고 있다고 빈센트는 보았다. 이 작품에서 내포되어 있는 또 다른 상징은 불 꺼진 촛대로서, 이는 몇 달 전에 죽은 아버지를 의미하는 것으로 이 꺼진 촛불은 더 이상 성경책을 밝혀주지 못하고 있다.

〈감자 먹는 사람들〉의 탄생

　　같은 해 4월과 5월 중에 빈센트는 농민과 비좁고 침침한 실내를 소재로 한 많은 그림을 그려본 후 그의 네덜란드 시기 대표작이라고 할 수 있는 〈감자 먹는 사람들 Potato Eaters〉을 그렸다. '저녁에 감자 접시 주위로 모인 농부들의 일상'을 줄담배를 피우고 변변치 않은 음식을 먹으면서 야심차게 그렸다.

　　〈감자 먹는 사람들〉을 그린 시기와 비슷한 때 빈센트는 뉘넌 시절을 대표하는 2점의 그림, 즉 〈오두막 The Cottage〉과 〈오래된 교회 종탑 Old Church Tower at Nuenen〉(또는 〈농민 묘지 'The peasants' Churchyard'〉)을 그렸다. 오두막은 해질녘 장면이고 교회 종탑은 낮의 그림이지만, 두 그림 모두 답답한 오두막에서 그려진 〈감자 먹는 사람들〉의 작품보다는 밝게 그려졌다. 당시 빈센트는 들라크루아의 색상

〈오두막 The Cottage〉
1885년, 캔버스에 오일
65.7×79.3cm
반 고흐 미술관 소장
(네덜란드 암스테르담)

〈오래된 교회 종탑
Old Church Tower at
Nuenen〉 또는 〈농민 묘지
'The peasants'
Churchyard〉
1885년, 캔버스에 오일
65×88cm
반 고흐 미술관 소장
(네덜란드 암스테르담)

이론을 알고는 있었지만, 그의 팔레트는 당분간 여전히 어두웠다. 빈센트는 향후에도 이 세 작품을 어떤 이정표로 여기고, 생 레미 정신병원에 있을 때 이 세 작품을 현대적 버전으로 다시 그릴 계획을 세우기도 했으나, 실천에 옮기지는 못했다.

〈감자 먹는 사람들〉의 인물 묘사를 위해 빈센트는 다시 흑백 드로잉 연습으로 돌아갔다. 즉 1885년 여름 빈센트는 일하고 있는 농부를 대상으로 대형 드로잉 습작을 그림으로써 인물화 드로잉 스킬을 연마했다 이를 위해 그는 초크와 같은 검은 드로잉 자재를 이용했는데, 여기에서도 그는 들라크루아의 이론을 적용하고자 했다. 장 지구(Jean Gigoux)의 글에서 빈센트는 들라크루아가 어떻게 크고 작은 타원형을 이용해서 인물들을 배치했는지를 읽었는데, 들라크루아는 이러한 방법으로 볼륨감을 확보했다. 이제 빈센트는 이러한 방법을 실전에 활용해 10여 점의 대형 인물화 드로잉을 그렸다.

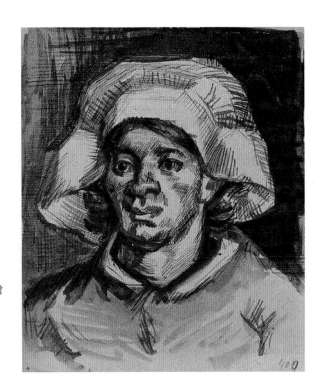

〈호르디나 드 흐롯 두상
Gordina de Groot,
Head〉
1885년, 종이에 연필
반 고흐 미술관 소장
(네덜란드 암스테르담)

취재노트

빈센트는 야외에서 직접 그림 그리는 것을 좋아했다. 들판이나 바닷가에서 작업을 할 때는 파리와 모래들이 날아들어 일일이 뜯어내야 할 때도 많았다. 빈센트가 이렇게 야외에서 작업을 할 수 있었던 것은 부드러운 금속의 튜브형 유화 물감이 개발되었기 때문이다. 이 튜브형 유화 물감은 1841년에 발명되었는데, 이런 물감 개발로 화가들은 언제든지 쉽게 물감을 야외로 가져나갈 수 있게 되었고, 어떤 색상의 물감이 떨어지면 그 색상의 물감만 화구상에서 사기만 하면 되었다. 그러나 이 튜브 물감이 개발되기 전에 화가들은 직접 색소를 혼합해서 색상을 만들어내고 돼지 오줌보에 넣거나 유리 튜브에 넣어 보관해야 했다. 그러나 돼지 오줌보에 보관하면 빨리 말라버리고, 유리 튜브에 넣으면 깨지기 쉬웠다. 그래서 대부분의 화가들은 야외보다는 스튜디오에서 작업을 할 수밖에 없었다.

취재노트

〈감자 먹는 사람들〉 제작 과정

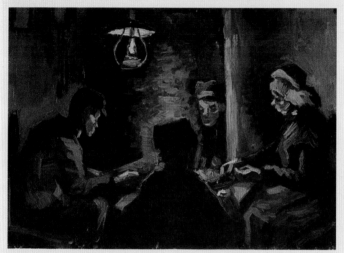

1883년 3월
1차 습작

빈센트는 화가로서 빨리 자신을 널리 알리고 돈벌이도 할 수 있기를 바랐다. 이런 마음에서 자신의 명성을 높여줄 수 있는 걸작을 미술계에 선보이고 싶어 했고, 1883년 헤이그에서 그림의 기초를 익혔을 때부터 자신의 재능을 보여줄 인물화를 그리고자 했다. 그러나 정식 미술교육도 받지 않은 초보 화가에게는 불가능한 작업이었다. 램프에서 나오는 빛의 효과를 표현하는 것도 쉽지 않았다. 빈센트는 작품의 배경으로 드 흐롯(De Groot)이라는 한 농부의 오두막(뉘넌의 Gerwenseweg 4번지) 안을 선정했다. 처음에 그는 오두막 실내를 낮에 그릴 것인지 아니면 램프 불빛이 비치는 저녁에 그릴 것인지에 대해 고민했다. 결국 그는 더 어려운 후자를 택했다. 어두운 실내에서 작업을 한다는 것이 쉽지 않았을 뿐만 아니라 캔버스가 램프와 자신 사이에 있었기 때문에 불빛을 마주보고 그림을 그릴 수밖에 없었다. 어쩔 수 없이 보조 램프를 켜서 캔버스가 밝혀지도록 했으나, 이러한 상황이 이상적이라고 할 수는 없었다. 나중에 스튜디오에서 작업을 계속하면서 그는 불빛 효과의 균형이 잘 맞지 않음을 여러 차례 느꼈다.

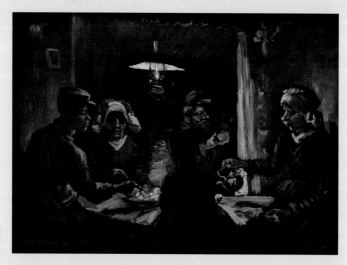

1885년 4월 6일~13일
2차 습작

또한 빈센트가 저녁에 그림을 그리기로 한 것은 아마 샤를 블랑의 《데생 예술의 법칙》의 영향을 받았을 것으로 보이는데, 이 책에서 샤를 블랑은 색조 이론뿐만 아니라 명암법(chiaroscuro)에 대한 이론도 설명하고 있다. 빈센트는 〈감자 먹는 사람들〉에서 어떤 '아름다움'을 찾으려 했던 것이 아니라 샤를 블랑이 말한 것처럼 위에서 내려오는 빛으로 얼굴을 비출 때 나타나는 표현력을 나타내보고자 했었던 것 같다. 빈센트는 명암법의 대가로서 무척 좋아했던 렘브란트를 샤를 블랑 역시 높이 평가한 것에 무척 깊은 인상을 받았음에 틀림없다. 뿐만 아니라 이 그림은 크게 보아 들라크루아의 색조 이론을 적용한 결과라 할 수 있다. 즉 보색과 '단절된 톤'을 사용하면서 그가 들라크루아에게서 배운 모든 것을 실제에 옮겨보고자 했던 것이다.

동생 테오에게 보낸 편지 속 〈감자 먹는 사람들〉 드로잉, 1885년

1883년 말 뉘넌 부모의 집으로 다시 돌어온 이후 빈센트는 경제적인 이유로 자신의 작품을 팔아볼 것을 편지를 통해 동생 테오에게 자주 부탁했고 나중에는 불만의 소리도 냈다. 그러나 당시 테오는 구필 화랑의 신참에 불과해서 아직은 미숙한 형의 작품을 적극 홍보하기 어려웠다. 테오는 이런 상황을 벗어나기 위해 1885년 3월 초 파리 전시회(Paris Salon)에 출품할 만한 어떤 작품이 있는지에 대해 물었다. 당시 테오는 구필 화랑에서 자기 체면을 구길 위험도 없고, 형의 작품을 출품하기만 하면 되는 일이었다. 그 후의 결과는 전시회 평가단에게 달려 있었다. 이 편지를 받고 빈센트는 정작 출품할 만한 작품이 없음을 느끼고 지난 몇 달 동안이 초상화 습작을 종합해서 큰 구성의 야심찬 그림을 그릴 것을 암시해주었다. 1차 유화 스케치 습작을 그렸고, 4월 6일에서 13일 사이 3일 동안 대형 습작을 만들어 테오에게 보냈다. 빈센트는 두 번째 습작에 대해 나름 만족하고, 이를 석판화로 만들어 친구 화가 라파르트와 테오, 암스테르담의 어느 화상에게 보냈다. 하지만 이는 너무 성급한 것이었다. 석판화는 최종 그림이 곧 나온다는 것을 알리는 것으로서, 아직 최종판을 시작하지도 않은 상태에서 습작의 석판화를 만들어 여러 군데 발송했던 것이다.

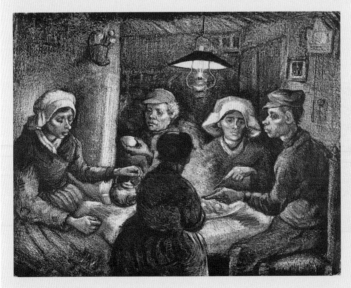

1885년 4월 중순경의 석판화

빈센트는 곧장 4월 13일과 5월 초 사이 몇 차례 수정을 거쳐 〈감자 먹는 사람들〉의 최종판을 완성하였다. 빈센트는 이 그림을 '주로 기억에 의존해서' 실내 작업장에서 그렸고, 움막집 '실제 상황에서' 다시 손질했다. 빈센트는 테오의 의견을 빨리 듣고 싶어서 간신히 마른 캔버스를 포장해 곧바로 부쳤다. 그는 이 작품을 너무 중요하게 생각해서 액자를 어떻게 할지, 이 그림을 걸어둘 벽의 배경은 어떻게 할 것인지에 대해서까지 무척 고심했다.

"〈감자 먹는 사람들〉 작품으로 치면 이는 황금 속에서도 잘 보일 그림이야. 나는 확신하건대, 잘 익은 밀밭 같이 깊은 노란색 톤의 벽지가 발라진 벽에서도 잘 보일 거야. 이러한 주위 배경이 없이 단순하게 걸어놓아서는 안 될 일이지."

테오에게 보낸 편지에서 빈센트는 따뜻한 색감의 노란색 배경이 그림 속의 어두운 부분을 밝혀줄 것으로 생각했던 것이다.

테오는 당시 영향력 있던 그림중개상 뒤랑-뤼엘(Durand-Ruel)에게는 보여주지도 못하고, 테오의 이웃이었던 알퐁스 포르티에(Alphonse Portier)와 나이가 많은 예술가 샤를 세레(Charles Serret)에게만 보여주었다. 테오는 형의 그림에 대해 호의적인 평가를 하면서도 여러 가지 점들을 지적했고, 세레와 포르티에는 칙칙하고 어두운 톤과 색조를 별로 좋아하지 않았다. 사실 당시 프랑스의 화풍 기준에는 맞지 않은 것으로서, 파리의 반응은 칭찬이라기보다는 비판적이었지만, 장래성이 있다는 평가에 빈센트는 실망하지 않고 기대를 가졌다.

그러나 두 번째 습작 석판화를 받은 라파르트(Anthon van Rappard)는 장래에 대한 낙관을 무너뜨리는 가혹한 비평을 했다. 그는 빈센트가 1880년 브뤼셀 예술학교에 잠시 다닐 때 테오의 권유로 만나게 된 네덜란드 화가로서 집안도 좋았다. 그 뒤 빈센트는 라파르트 스튜디오에서 함께 작업하기도 했고, 라파르트가 네덜란드의 빈센트 부모 집에 찾아오기도 하면서 가까운 사이를 유지했다. 그러던 친구 화가로부터 "피상적이고 인물들의 몸 동작이 완전히 비현실적이며, 고상한 예술을 너무 경솔하게 다루었다."는 혹평을 받았다. 그 결과 두 사람의 우정은 거의 파탄에 이르렀다. 그 뒤로 5년간 두 사람 사이의 서신 교환이 이루어지기는 했지만, 점차 뜸해지다 완전히 연락이 끊어졌다.

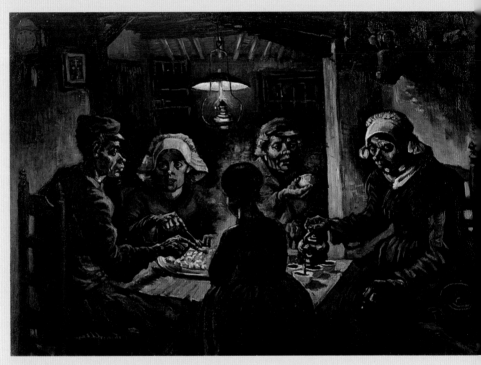

1885년 4월 13일과 5월 초 사이 마무리된 최종판

〈감자 먹는 사람들 Potato Eaters〉
1885년, 종이에 잉크 채색, 82×114cm
반 고흐 미술관 소장(네덜란드 암스테르담)

"그렇지만 나는 내 입장을 한 치도 양보할 수 없다. 왜냐하면 나는 질질 끌고 싶지는 않으니까. 그리고 나는 억지 우정은 원치 않는다. 진심에서 우러난 우정이든지 아니면 끝내든지 둘 중 하나야."

〈빈센트가 안톤 반 라파르트에게 보낸 편지〉 1885년 7월 16일 뉘년

빈센트는 화가가 되기 이전부터 예술과 문학을 구분하려 하지 않았으며, 예술이든 문학이든 내용 자체가 그 내용을 나타내는 방식보다 중요하다고 생각하고, 그림의 테크닉에 대해서는 그다지 큰 중요성을 두지 않았다. 그는 화가의 영혼과 마음이 붓을 위해 있는 것이 아니라 붓이 그들의 영혼과 마음을 위해 있다고 보고, 캔버스의 예술적 가치는 테크닉에 있는 아니라 화가의 성실성과 열정에 있다고 여겼다.

빈센트는 테오에게 보낸 편지에서 다음과 같이 밝히고 있다.

"감자를 먹고 있는 사람들의 손은 땅에서 일하고 있는 손과 같은 것이며, 농민들은 그 손으로 힘들게 일하고, 소박한 수단으로 먹을 것을 얻고 있다는 것을 알려주고 싶었다."

빈센트는 '진정한 농민의 그림'으로서 거친 자연 속에서 힘들게 일하는 비천한 농민들을 묘사하고자 했다.

알프레드 상시에(Alfred Sensier)는 그의 저서 《밀레의 생애와 작품》에서 〈감자 먹는 사람들〉에 대해 다음과 같이 밝혀주었다.

"〈감자 먹는 사람들〉은 기릴고 다듬어지지 않았으며, 교양도 없이 보이는 인물들을 나타내고자 했다. 두터운 입술과 튀어나온 광대뼈, 좁고 납작한 이마, 뭉툭한 눈썹, 덜렁 달려 있는 귀 등은 '동물보다 낫지 않는' 농민들의 모습이다. 그러나 빈센트는 이러한 인물들을 비하하기 위한 것이 아니라 전형적인 농민의 모습을, 동물들처럼 자연 속에서 조화롭게 살아가고 있는 모습을 적나라하게 보여주고자 했다."

마음의 고향 뉘넌을 떠나다

1885년 8월에는 헤이그의 화상이었던 뢰르스 (Leurs)가 헤이그에 있는 그의 갤러리에 몇몇 빈센트 작품을 전시했는데, 빈센트 작품이 외부에 전시되기는 이번이 처음이었다.

9월에는 성당 신부가 뉘넌 마을 사람들에게 빈센트의 모델이 되지 말라고 제재 조치를 취했는데, 이는 최근에 그가 드로잉 한 어린 소녀를 임신시켰냐는 소문 때문이있다. 그 소녀는 옆 초상화의 모델인 호르디나 드 흐롯(Gordina de Groot)으로 알려지고 있다. 그녀는 〈감자 먹는 사람들〉의 인물 배경이 된 농부의 딸이었다. 빈센트를 위해 자주 포즈를 취해 주었는데, 〈감자를 먹는 사람들〉을 그리는 동안 임신을 했고, 몇 달 뒤 아기를 낳았다. 빈센트는 테오에게 보낸 편지에서 "사실은 그렇지 않은데, 사람들은 그 애의 아빠가 나라고 생각해."라고 밝히고 있다. 이후 한 번은 빈센트가 안트베르펜에 다녀오면서 콘돔을 가져오는 바람에 신부를 더욱 화나게 만들었고, 그 후 그는 모델을 구하기 어렵게 되었다.

〈여인의 두상 Head of a Woman〉
1885년, 캔버스에 오일, 42.7×33.5cm
반 고흐 미술관 소장 (네덜란드 암스테르담)

이후 10월까지 빈센트는 감자라든가 구리 주전자, 특히 새집과 같은 정물화를 여전히 칙칙하고 무겁게 그렸다. 1885년 10월 6~8일 사이에는 빈센트는 친구 케르세마커스와 함께 암스테르담에 가서 새로 개관한 암스테르담 국립미술관(Rijksmuseum)과 포더 미술관(Foder Museum)을 찾아가 감상했다. 그는 국립미술관에서 프란스 할스(Frans Hals)와 렘브란트 그림을 보고 크게 감탄했다. 2년여 만에 처

〈여인의 두상 Head of a Woman〉
1885년, 캔버스에 오일, 43.2×30cm
반 고흐 미술관 소장 (네덜란드 암스테르담)

붉은색과 초록색이라는 보색을 많이 사용한 그림이다.
두 보색의 원래 색상대로 두고 칠한 것이 아니라 서로
섞어서 색상의 대조가 강하게 나타나지 않게 하였다.

음으로 그는 다시 대가의 그림을 공부할 수 있었고, 이들 대가들의 작품이 누렇게 변한 바니시 층이 입혀져 있음에도 자기 그림보다는 대체적으로 밝은 색상으로 그려졌다는 것을 느끼지 않을 수 없었다. 프란스 할스 그림을 높이 평가한 것은 자신의 어두운 그림 풍을 옹호하는 듯하지만, 이 역시 색상의 중요성을 강조하는 것이다.

뉘넌에서 그림을 그리면서 빈센트는 동생 테오가 파리 그림 시장에서 자신이 그린 그림을 팔게 될 것이라고 해서 기대했으나, 이러한 기대를 충족하기에 그의 그림은 너무 어두웠다. 당시 프랑스의 화풍은 다양한 색상으로 화려한 것이 주류를 이루었는데, 빈센트의 화풍이 바뀌기까지는 좀 더 시간이 필요했다.

아버지가 죽자 어머니와 여동생 안나와 막내 남동생 코르는 레이던(Leiden)으로 이사 갈 생각을 했고, 안나는 벌써 그곳에서 살림을 시작했다. 그럴 경우 빈센트 혼자 뉘넌에 남아 있을 수도 없고, 더군다나 신부가 주민들에게 모델을 서지 말도록 해서 결국 뉘넌을 떠나기로 결정했다. 그는 예술학교가 있는 벨기에의 안트베르펜으로 가기로 작정하고 미술 도구들을 미리 부쳤다. 그러나 나중에 다시 와 가져갈 것을 생각하고 그의 작품들은 가져가지 않았는데, 실제로는 그 이후 항상 애틋한 향수를 가지고 있었던 고향 브라반트로 다시는 돌아가지 못했다. 뉘넌에서 빈센트는 200점에 가까운 칙칙한 그림과 300여 점의 드로잉을 그렸다.

빈센트는 1883년 12월 어둡고 칙칙한 드렌테를 떠나서 뉘넌으로 내려와 부모 집에 다시 2년 가까이 얹혀 살았다. 빈센트가 부모와 함께 살았던 집(Berg Nuenen 26번지)은 뉘넌 중앙 광장에서 300미터 정도 떨어진 곳에 있다. 높은 지붕에 2층으로 된 이 집은 빈센트가 그림으로도 남겼는데, 그림 그 모습 그대로 지금도 남아 있다. 이 집 입구에는 '반 고흐 하우스(Van Gogh Huis)'라는 말과 함께 네덜란드어와 영어로 적힌 "벨을 누르지 마시오."라는 조그만 현판 문구가 눈길을 끈다. 바로 오른편에 있는 집은 빈센트가 또 다른 애정 사건을 일으킨 마르홋 베헤만이 살았던 곳이다.

2층으로 된 빈센트 부모 집

직조공이 살던 집

바로 길 건너 29번지에는 'Vincentre'라는 빈센트 기념관 깃발이 나부끼고 있다. 빈센트(Vincent)와 센터(Centre) 단어를 재치 있게 맞춰 명명한 이 기념관에는 빈센트의 실제 작품은 없고, 〈감자 먹는 사람들〉을 그린 과정이라든가 이곳에서 그린 그림, 빈센트의 가족 등에 대한 정보를 시각적으로 보여주고 있다.

이 두 곳을 포함해서 뉘넌에는 빈센트가 즐겨 다녔거나 그렸던 17개 장소에 일련번호를 매긴 말뚝과 안내문이 있어 이를 따라가면 빈센트의 발자취를 훑이볼 수 있다. 그중에는 직조공이 살았던 소그만 초가집(현재는 기념품 가게), 그림으로도 그려진 빈센트 아버지의 조그만 교회 등이 아직 남아 있으며, 빈센트가 그림을 그렸으나 이제는 터만 남아 있는 탑이 있었던 장소와 그 뒤 빈센트 아버지가 묻혀 있는 묘지도 조금 떨어진 곳에 있다.

뉘넌 중앙 광장에는 빈센트의 청동 입상이 자기 집 쪽으로 걸어가는 모습으로 서 있고, 광장 오른편에는 빈센트가 화실을 빌려 썼던 높은 첨탑의 고딕 성당이 보인다. 201년에는 이 중앙 광장에 〈감자 먹는 사람들〉의 그림을 청동상으로 제작해 관광객들의 눈길을 끌고 있다.

뉘넌은 노르트 브라반트 지방에 속하는 곳으로서 아인트호벤과 가까운 조그만 마을이다. 뉘넌에서 북쪽으로 38킬로미터 떨어진 곳에는 스헤르토헨보스(S Hertogenbosch) 또는 덴보스(Den Bosch)라 불리는 중소도시가 있는데, 이곳은 성요한 성당과 그 안의 파이프 오르간이 유명하기도 하지만, 빈센트를 찾아다니는 사람이라면 꼭 가봐야 할 곳이 있다. 바로 노르트브라반트 미술관(Noordbrabants Museum)이다. 이곳에는 빈센트의 작품 열대엿 점이 남아 있다.

빈센트 청동 입상

빈센트기념관 'Vincentre'

〈감자 먹는 사람들〉 청동상

노르트브라반트 미술관

안트베르펜 예술학교

1885년 11월 빈센트는 색조론에 관한 책들과 에드몽 드 공쿠르(Edmond de Goncourt, 1822~1896)와 그의 동생 쥘 드 공쿠르(Jules de Goncourt, 1830~1870)의 저서들을 읽었다. 빈센트는 안트베르펜 예술학교에 등록하기로 결심하고 11월 24일 네덜란드를 떠나 벨기에 안트베르펜(Antwerp)에 도착했고, 화방 건물 위층에 방을 하나 빌려서 1886년 2월까지 머물렀다.

안트베르펜은 파리와 비슷해 보였다. 사람들은 더 자유스럽게 보였고, 자신의 생활을 즐기는 것처럼 보였다. 처음 며칠 동안 그는 박물관과 교회, 부두와 창고, 술집이 있는 항구, 사창가 등 도시 곳곳을 돌아다녔다. 뉘넌의 한적한 시골과는 전혀 딴판이었다. 우락부락한 부두 노동자는 가죽과 물소 뿔을 배에서 내렸고, 우아한 영국식 여관의 손님들은 이런 광경을 창문을 통해 바라보고 있었다. 조그만 중국 소녀가 홍합과 맥주를 먹고 있는 넓은 어깨의 선원들 사이를 빠져나오고 있었다. 어떤 선원 한 사람은 백주 대낮에 홍등가에서 뛰어나오고 있었고, 그 뒤를 화가 잔뜩 난 한 남자와 여자들이 쫓았다. 안트베르펜 항구는 완전히 혼란 그 자체였다.

뉘넌에 있는 동안 빈센트는 아인트호벤의 믿을 만한 화구상 바이에이엔스 앤 조넌(Baijens & Zonen)을 알게 되었다. 그는 드렌테로 갔을 때 좋지 않은 경험을 또 겪지 않도록 이번에는 안트베르펜으로 떠나기 전에 유화 물감과 드로잉 화구 등을 주문해서 안트베르펜으로 부치도록 했다. 그래서 안트베르펜에 먼저 도착한 빈센트는 이 화구들이 도착하기를 기다렸는데, 이러한 것은 기우에 불과했다. 유명한 예술학교가 있고 많은 현지 화가들이 있는 안트베르펜에서는 이러한 화구들을 쉽게 구할 수 있었기 때문이다. 이곳에서 빈센트는 자기 말로

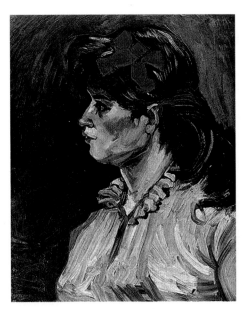

〈머리에 빨간 리본을 한 여자의 초상
Portrait of a Woman with Red Ribbon〉
1885년, 캔버스에 오일, 60×50cm
개인 소장

는 안트베르펜의 최고 화구상인 피에트 틱 (Piet Tyck)을 알게 되었다. 틱은 그에게 고급 화구를 제공했을 뿐만 아니라 루벤스의 색조 사용법을 놓고 같이 토론도 하였다.

이 시기에 빈센트는 안트베르펜의 대가들 작품들을 보았다. 그는 이곳에 도착하자마자 앙시엥 미술관(Musée Ancien)을 여러 차례 찾아가 페테르 파울 루벤스(Peter Paul Rubens, 1577~1640)의 작품을 유심히 관찰했고, 1886년 1월에는 안트베르펜 성당에 있는 그의 작품을 자세히 보았다. 이어 암스테르담의 국립미술관을 다시 찾아가 17세기의 다른 대가들의 작품을 보고 빈센트는 점차 밝은 색상들을 사용하기 시작했다. 그는 틱의 화구상에서 밝은 색상의 물감을 사고 매우 기뻐했다. 그의 편지와 최근의 안료 분석에 의하면, 이때 빈센트는 코발트 블루나 카르민(carmine) 레드(양홍색), 에메랄드 그린, 카드미움 옐로우와 같은 강력하고 밝은 색소의 물감들을 사서 사용했다. 색을 찾아가는 변화의 조짐이 서서히 나타났다. 그는 안트베르펜 성당과 광장을 스케치했고, 〈머리에 빨간 리본을 한 여자의 초상 Portrait of a Woman with Red Ribbon〉을 그렸다. 어느 날 빈센트는 선창가를 배회하다 어떤 일본 목판화 하나를 주어 방에 걸어두게 되었는데, 이 일본 목판화는 나중에 그의 그림에 많은 영향을 주었다. 19세 중반 다시 문호를 개방한 일본 문화는 유럽의 음악과 패션, 예술 등 다양한 분야에 영향을 미쳤고, 빈센트와 테오 두 형제는 약 600점의 일본 판화를 수집했다.

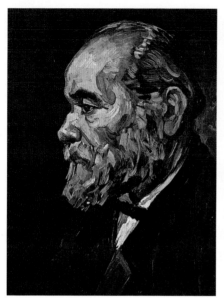

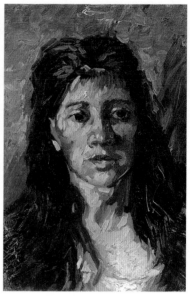

⟨턱수염이 있는 노인의 초상
Portrait of an Old Man with Beard⟩
1885년, 캔버스에 오일, 44.5×33.5cm
반 고흐 미술관 소장 (네덜란드 암스테르담)

⟨머리카락을 푼 여인의 두상 Head of a
Woman with her Hair Loose⟩
1885년, 캔버스에 오일, 35×24cm
반 고흐 미술관 소장 (네덜란드 암스테르담)

안트베르펜은 빈센트에게 좋은 미술 자재, 모델이 있는 드로잉 클럽, 예술품이 소장된 교회와 박물관, 갤러리 등 많은 것을 접할 수 있는 문화적인 환경이라든가 다른 화가들과 만날 수 있는 기회의 측면에서 좋은 곳이기는 했지만, 여러 가지 점에서 빈센트는 안트베르펜에 실망했다. 우선 그는 그곳에서 도시 풍경화 같은 것을 팔아서 어떤 상업적인 성공이 이루어지고 인물화 공부에 진전이 있기를 원했다. 그러나 모델을 구한다는 것은 비싸기도 했고 쉽지도 않았다. 빈센트는 댄스홀에 가서 그곳을 스케치하기도 했다. 그에게 포스를 취해주는 프랑스 출신 노인과 두 창녀를 알게 되었으나, 모델비를 지불할 여유가 없었다.

빈센트는 헤이그에서 잠시 동거한 시엔을 두고 '삶이 시련을 주었다'라는 말을 사용했는데, 빈센트는 이렇게 삶이 시련을 준 모델들을 좋아했다. 의식적이든 아니든 빈센트는 근대 미술에서 주제를 찾았는데, 당시 근대 미술에서는 창녀를 근대 도시생활의 상징으로 여겼다. 또한 빈센트가 창녀들을 모델로 그림을 그린 것은 다분히 현실적인 문제이기도 했다. 즉 중상류층 여자들은 빈센트가 초상화를 그려주는 것을 원치 않았기 때문이다. 이런저런 상황으로 도시의 밤 생활은 빈센트에게 회화의 새로운 소재가 되었고, 이러한 경향은 다음해 파리에 가서도 이어져 몽마르트르의 사창가를 소재로 그림을 그리는 젊은 화가들과도 어울렸다.

빈센트는 최근에 그린 두 초상화 몇 점을 가지고 왕립예술학교(Royal Academy of Fine Arts) 교장인 카렐 페르랏(Karel Verlat)을 찾아갔다. 이 학교의 수업은 무료였기 때문에 1885년 1월 빈센트는 이곳에서 누드 모델을 두고 그림을 그릴 수 있기를 바랐으나, 그런 기회는 주어지지 않았고, 교장은 1년 동안 석고상 드로잉을 할 것을 조언했다. 그래서 잠시 다른 학생들처럼 석고상을 두고 드로잉 하는 법을 배웠으나, 빈센트는 이러한 작업을 별로 좋아하지 않아 자주 수업에 빠졌다. 그는 인물을 그릴 때 들라크루아처럼 크게 외형을 잡고 세부적으로 그려나가는 것을 독학으로 익혔는데, 예술학교에서는 바로 윤곽을 잡고 세부적으로 그려나갈 것을 가르쳤다.

사실 빈센트는 이미 독학으로 너무 많은 것을 배워 굳어진 상태여서 새로운 원칙들을 받아들이기에는 너무 늦은 감이 있었다. 그가 가지고 있는 특유의 고집스러움과 융통성 부족이 여기에서도 나타났다. 그는 두 개의 드로잉 클럽에 등록해서 옷을 입고 있는 모델이나 누드 모델을 앞에 두고 감시받지 않고 작업을 할 수 있었으나, 어디에서도 만족할 수 없었다. 이 학교에서 그는 터프하고 쉽게 흥분하며 불안한

사람으로 인식되었고, 교장이나 선생, 주위 학생을 화나게 만드는 사람 정도로 취급되었다.

> "나는 사실 그곳에서 본 모든 드로잉들이 형편없이 좋지 않고─근본적으로 잘못되었다고 본다. 그리고 내 드로잉은 완전히 다른데─시간이 지나면 누가 그른 것인지 알게 되겠지. 제기랄, 어떤 것들도 무엇이 고전적인 상(像)인지에 아무런 감흥이 없어."
>
> 〈빈센트가 테오에게 보낸 편지〉 1886년 1월 19일 또는 20일 안트베르펜

안트베르펜에 있는 동안 빈센트는 계속 돈에 허덕였다. 미술 자재와 모델비가 너무 비싸 그는 먹는 것도 제대로 사먹을 수 없었다. 빈센트는 허기진 배를 움켜쥐고 스헬트(Scheldt) 강변에서 중세의 성인 헤트 스테인(Het Steen)을 스케치했다. 사람들이 많이 찾는 관광지에서 그림을 그려 기념품으로 팔 생각이었으나, 아무도 그의 그림에 관심을 가져주지 않았다. 이 시기에 빈센트가 테오에게 보낸 편지에는 급하게 돈 좀 보내달라는 내용이 많았고, 테오는 계속해서 생활비를 보내주었다. "내가 돈을 받은 즉시 좋은 모델을 사서 실물 크기의 두상을 그렸다."고 빈센트는 테오에게 고마움을 전했다.

빈센트는 먹는 것이 너무 부실했고, 허기를 달래기 위해 담배를 많이 피웠다. 기침에 가래까지 나오며 건강이 악화되었고, 치아도 나빠져 많이 뽑거나 치료를 해야 했다. 의사의 충고에 따라 그는 좀 더 일찍 자고 먹는 것에도 신경을 써서 조금씩 건강 상태가 나아지는 했으나, 2월 한 달은 거의 아파 누워 있었다.

빈센트와 테오는 빈센트가 6월경 파리로 가서 같이 살 것을 계획했다. 그전에 테오는 파리에서 좀 더 큰 집으로 옮기는 것이 필요했고, 그 사이에 빈센트가 뉘넌으로 가서 브레다(Breda)로 이사 가려는 어머

니를 도와 몇 달을 보내면 좋겠다고 제안했다. 그러나 빈센트는 테오의 제안을 거절했고, 2월 말 돈이 좀 생기자 곧바로 파리행 기차표를 샀다. 빈센트가 파리로 간 이후 안트베르펜의 예술학교는 그가 입학시험으로 제출한 작품을 거절하고 그를 초급반에 배정했다.

취재노트

아래의 작품 모두 1885~1886년 사이에 빈센트가 안트베르펜에 머물 때 그린 대표적인 그림들이다. 〈담배 피우는 해골〉은 안트베르펜에서 그림 공부를 할 때 해부학 시간에 본 해골을 그린 것으로 보이며, 펠리시앙 롭스(Félicien Rops)라는 벨기에 화가가 그린 유사한 그림의 영향을 받은 것으로 보인다. 이 작품은 위장병과 치통으로 고생하던 시절에 그려진 것으로서, 어떤 피할 수 없는 죽음을 상징하는 것 같고, 자신의 건강에 대한 불안감을 나타내는 듯하다.

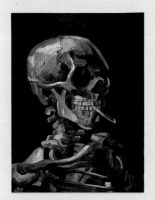

〈담배 피우는 해골
Head of a Skeleton with a
Burning Cigarette〉
1886년, 캔버스에 오일
32×24.5cm
반 고흐 미술관 소장

〈목 매단 해골과 고양이
Hanging Skeleton and Cat〉
1886년, 카드보드에 연필
10.5×5.8cm
반 고흐 미술관 소장

〈원반 던지는 사람
The Discus Thrower〉
1886년, 종이에 초크
56.2×44.3cm
반 고흐 미술관 소장

 취재노트

1885년 10월 초 빈센트는 암스테르담의 국립미술관에 가서 렘브란트와 프란스 할스 그림을 매우 인상 깊게 본다. 이들 17세기 대가들의 그림이 자신의 그림보다 훨씬 밝다는 것을 보고, 빈센트의 팔레트는 몇 점의 가을 풍경화에서 보는 것처럼 상당히 밝아졌다. 그러나 그림을 계속하기 위해서는 새로운 환경이 필요하고 보다 더 배워야 한다는 생각으로 그는 뉘넌을 떠났다. 1885년 11월 24일 빈센트는 안트베르펜으로 갔다.

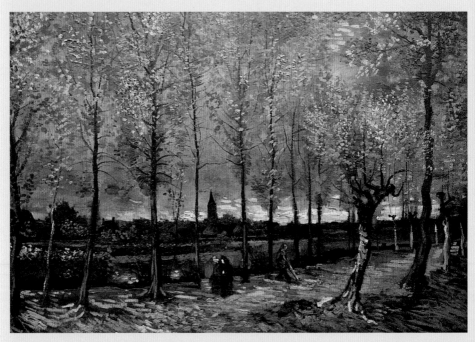

〈포플러 나무 시골길 Lane with Poplars〉
1885년, 캔버스에 오일, 78×98cm
보이만 반 부우닝은 미술관 소장 (네덜란드 로테르담)

1885년 11월 안트베르펜으로 온 빈센트는 루벤스 등의 대가의 작품을 보고, 코발트 블루나 에메랄드 그린, 카드미움 옐로우, 카르민 레드 등 채도가 높고 강한 색상들을 사용하기 시작했다. 그가 사용하는 색상들이 급격히 변한 것은 아니지만, 이때부터 변화의 조짐이 역력했다. 〈푸른 바탕에 여성 초상 Portrait of Woman in Blue〉에서는 얼굴의 살색 톤이 전보다 두드러질 뿐만 아니라 채도가 높고 선명한 파란색과 옥색 역시 두드러진다.

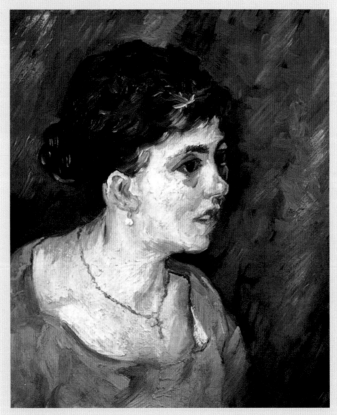

〈푸른 바탕에 여성 초상 Portrait of Woman in Blue〉
1885년, 종이에 잉크 채색, 46×38.5cm
반 고흐 미술관 소장 (네덜란드 암스테르담)

 1885년 11월 32세의 빈센트는 벨기에 안트베르펜에서 미술학교
를 다니기 위해 뉘넌을 떠났다. 빈센트가 살
았다는 주소(Lange Beeldekenstraat 224번지)
에는 아무런 표식이 없고, 인근에 '빈센트 반
고흐 광장(Vincent van Goghplein)'이 있다.
이 조그만 광장은 아이들 놀이터로 이용되고
있는데, 한쪽 벽면에는 빈센트의 그림들이 줄
지어 엉성하게 그려져 있고, 광장 주위 벽면
팻말에는 빈센트 반 고흐 광장이라는 지명과

붉은 벽돌집 담장의 표식

빈센트 반 고흐 광장

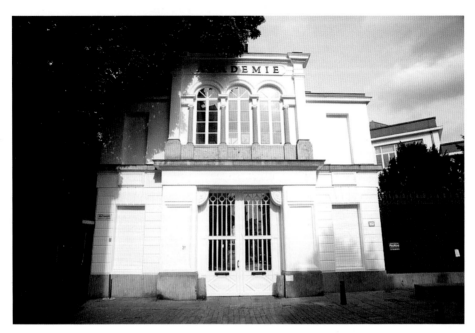

빈센트가 잠시 다니던 예술학교

함께 "빈센트가 1885년 11월부터 1886년 3월까지 살았다."는 설명
이 적혀 있다. 빈센트는 이곳에서 화상이었던 브란델(Brandel) 집에서
기숙했는데, 그 집은 없어지고 이 조그만 광장만 남아 있는 것 같다.
이 지역은 안트베르펜 구시가지에 속하기는 하지만, 주변이 그다지
깨끗하지 않은 아랍인촌이다. 그리고 빈센트가 잠시 다녔다는 예술학
교(Academie van Beeldende Kunsten; Academy of Fine Arts)는 브린
데스트라트(Blindestraat) 거리에 당시 모습 그대로 남아 있다.

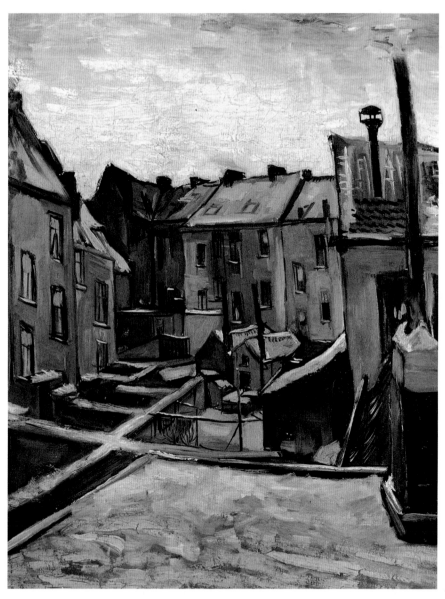

〈눈 내린 안트베르펜의 오래된 집들의 뒷골목
Backyards of Old Houses in Antwerp in the Snow〉
1885년, 캔버스에 오일, 44×33.5cm, 반 고흐 미술관 소장(네덜란드 암스테르담)

다시 파리로

빈센트는 1886년 2월 28일 이른 아침 파리의 북역(Gare du Nord)에 도착했다. 역에서 내린 그는 스케치북을 한 장 찢어 테오에게 쪽지를 하나 써서 부쳤다. 이 쪽지에서 빈센트는 루브르 박물관의 살롱 카레(Salon Carré)에서 정오에 만나자고 했고, 테오는 아마 그곳에서 형을 만났으리라. 빈센트가 예정보다 빨리 파리에 불쑥 나타나서 테오가 당황했는지 어떤지는 알 수 없다.

이 편지에서 빈센트는 테오에게 그가 이미 파리에 도착했음을 알려주고 있는데, 스케치북 한 장을 찢어서 급하게 쓴 것이다. 편지의 앞부분에서 빈센트는 테오에게 다음과 같이 말하고 있다.

"테오야, 내가 불쑥 나타난다 해도 놀라지 마. 내가 오랫동안 생각해보았는데, 이렇게 해야 시간을 절약할 것이라고 생각해."

〈빈센트가 테오에게 보낸 편지〉 1886년 2월 28일 파리

테오는 같이 살 수 있는 보다 큰 아파트를 아직 구하지도 못한 상태여서 빈센트는 우선 테오가 살고 있던 라발가(Rue Laval: 현재는 Rue Victor Masse) 25번지의 조그만 아파트로 들어갔다. 빈센트가 파리 몽마르트르에 자리 잡은 것은 이번이 처음이 아니었다. 스무 살 때 구필 화랑 파리 지점에서 일할 때도 그는 몽마르트르에서 살았는데, 그때는 방에 틀어박혀 주로 성경책을 읽으며 시간을 보냈다.

1886년 3월 빈센트가 파리로 갔을 때 테오는 몽마르트르가(Boulevard Montmartre)에 있는 구필 화랑(나중에 '부소-발라동 화랑 Boussod, Valadon & Cie'으로 바뀜)의 조그만 갤러리를 관리하고 있었다. 아파트를 같이 쓰면서 자연히 빈센트와 테오 간의 서신 교환은 중단되었다. 빈센트가 파리에 살았던 2년 동안은 여러 다양한 수신처의

〈몽마르트르에서 바라본 파리 풍경 View of Paris from Montmartre〉
1886년, 캔버스에 오일
39×62cm
쿤스트뮤지엄 바젤 소장
(스위스 바젤)

〈파리의 지붕들
The Roofs of Paris〉
1886년, 캔버스에 오일
54×72.5cm
반 고흐 미술관 소장
(네덜란드 암스테르담)

빈센트 편지들이 상당수 남아 있기는 하지만, 그의 행적과 생각을 알아볼 수 있는 편지는 가장 적었던 시기로 기록되고 있다. 파리에서의 2년 생활에 대한 많은 정보들이 그동안 연구되고 축적되기도 했지만, 이러한 정보들은 빈센트 자신이 (편지를 통해) 직접 밝힌 것은 거의 없다. 따라서 이런 정보들이 때로는 그릇된 것도 있을 수 있고, 나중에 새롭게 밝혀진 것들도 있다. 예를 들어 빈센트는 파리에 도착한지 7, 8개월 뒤에 호라스 만 리벤스(Horace Mann Livens)에게 편지를 한 통 썼는데, 여기서 그는 인상파 화가들에 대해 처음으로 언급하고, 이들은 높이 평가하면서도 자신은 인상파 화가로 여기지는 않는다고 말하고 있다.

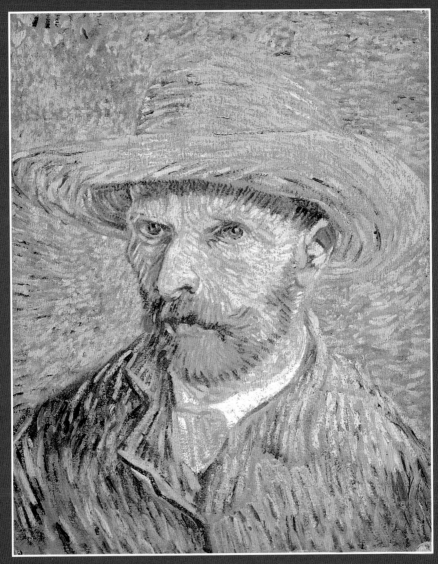

〈밀짚모자를 쓴 자화상 Self-Portrait with Straw Hat〉
1887~1888년, 캔버스에 오일, 40.6×31.8cm
메트로폴리탄 미술관 소장(미국 뉴욕)

5

색깔을 찾아서

"색상들은 그 자체가 무엇인가를 나타낸다.
그것 없이는 우리는 아무 것도 할 수 없지.
우리는 색상들을 이용해야 한다.
아름답게, 진짜 아름답게 보이는 것이
올바른 것이기도 하지."

— 〈빈센트가 테오에게 보낸 편지〉 1885년 10월 28일

Vincent

파리에서 만난 예술가들

인상주의 화가들과의 만남

파리로 올라온 빈센트는 4월과 5월 페르낭 코르몽(Fernand Cormon) 스튜디오에서 레슨을 받았다. 많은 외국인 문하생들도 코르몽 밑에서 배울 정도로 그는 인기 있는 화가였다. 문하생들은 일주일에 한 번씩 모여서 서로 토론을 진행했다. 안트베르펜 예술학교처럼 엄숙하지 않았고, 자주 누드모델을 불러 함께 그림을 그렸다. 빈센트는 서너 달 동안 이곳을 다니면서 존 피터 러셀(John Peter Russell, 1858~1930), 툴루즈 로트렉(Henri de Toulouse Lautrec, 1864~1901), 에밀 베르나르(Emile Bernard, 1868~1941) 등을 만나게 되었다. 그중에 베르나르와는 나중에 깊은 관계가 되어 첫 만남의 추억으로 서로 그림을 교환하기도 했다.

페르낭 코르몽 스튜디오는 클리시 대로(Boulevard de Clichy)에 있었는데, 사진에서 보면 에밀 베르나르는 맨 윗줄 오른쪽 끝에 있고, 둥근 중산모를 쓴 툴루즈 로트렉은 앞줄 왼쪽에 앉아 있다. 코르몽 자신은 이젤의 오른편에 앉아 있다. 당시 화가 지망생들은 성공한 화가

페르낭 코르몽 스튜디오의 문하생들

의 문하생이 되는 것이 관례였으나, 빈센트는 3~4개월 정도밖에 이 스튜디오에 나가지 않았다. 여름 휴가철 문을 닫은데다가 기대했던 만큼 큰 도움이 되지 않는다고 판단했기 때문이다. 그는 어느 친구에게 보낸 편지에서 코르몽 스튜디오에 더 이상 나가지 않은 것이 실수였는지는 모르지만 그 이후 혼자 작업하면서 자기만의 아이디어를 갖게 되었다고 밝혔다.

존 피터 러셀은 코르몽 스튜디오에서 만난 오스트레일리아 출신의 화가였다. 모네나 마티스 등도 그의 작품을 높이 평가했지만, 명성은 그다지 높지 않았다. 그는 경제적으로 부유한 편으로서 빈센트는 러셀과 관계를 지속적으로 갖는 것이 필요하다고 생각한 것 같다. 어떻게 보면 자기 이익을 위한 외교적인 우정이라고 할 수 있다. 빈센트는

그의 관심을 끌기 위해 아를에 내려가서도 12점의 드로잉을 그에게 부치기도 했다.

빈센트와 러셀은 자신이 그린 그림 그림을 서로 교환했다. 러셀은 빈센트의 초상화를 그려주었고, 이에 대해 빈센트는 〈세 켤레의 구두 Three Pairs of Shoes〉를 그려준 것으로 보인다. 러셀이 그린 빈센트 초상화는 빈센트를 가장 정확히 그린 것으로 알려지고 있으며, 빈센트는 이 초상화를 아주 좋아했다. 러셀은 이 초상화 위에 "빈센트. 러셀이 우정의 표시로 이를 그리다(Vincent. J. P. Russell, pictor. Amitié. Paris 1886)" 라고 붉은 글씨로 커다랗게 적어 넣었으나, 지금은 바라져 잘 보이지 않는다.

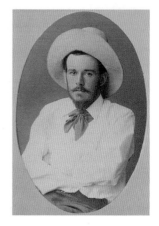

존 피터 러셀

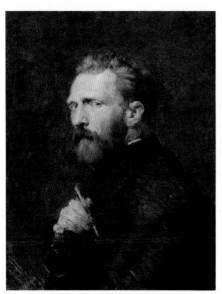

〈세 켤레의 구두 Three Pairs of Shoes〉
1886년, 캔버스에 오일, 49.8×72.5cm
포그 미술관 소장 (미국 메사추세츠 하버드대학교)

존 피터 러셀(John Peter Russell, 1858~1930)
〈빈센트 반 고흐 Vincent van Gogh〉
1886년, 캔버스에 오일, 60.1×45.6cm
반 고흐 미술관 소장 (네덜란드 암스테르담)

〈몽마르트르 언덕
채석장 The Hill of
Montmartre with
Stone Quarry〉
1886년, 캔버스에 오일
32×41cm
반 고흐 미술관 소장
(네덜란드 암스테르담)

테오는 형에게 인상파 화가들과 그들의 작품을 소개해주었다. 이러한 화가들 중에는 클로드 모네(Claude Monet), 피에르 오귀스트 르누아르(Pierre-Auguste Renoir), 알프레드 시슬레(Alfred Sisley), 카미유 피사로(Camille Pissarro), 에드가 드가(Edgar Degas), 폴 시냐크(Paul Signac), 조르주 쇠라(Georges Seurat) 등이 있었다. 그중 피사로와 그의 아들 루시엥(Lucien)과는 가까운 사이가 되었다.

빈센트는 파리에서 본 새로운 화풍과 새롭게 알게 된 화가 등을 통해 큰 영향을 받았고, 이 새로운 영감으로 자유롭게 새로운 시도를 했다. 그의 화풍은 〈감자를 먹는 사람들〉에서 보이는 어두운 톤에서 〈몽마르트르 언덕 채석장 The Hill of Montmartre with Stone Quarry〉에서 보는 바와 같이 밝은 색상으로 빠르게 변했다.

취재노트

인상주의의 영향

빈센트가 파리에서 발견한 다양한 예술 세계는 처음에는 그를 상당히 당황스럽게 했다. 빈센트는 수년간 현대미술과 거의 단절되어 살아왔기 때문이다. 게다가 그가 색조 이론과 외젠 들라크루아 작품에 대해 배웠던 지식들은 얼마되지 않는 일러스트레이션(삽화)만이 수록된 책들에 기초를 두고 있었다. 게다가 책에 나오는 모든 일러스트레이션은 흑백으로 인쇄되어 있었다. 또한 그가들리크루아와 같은 대가들의 작품을 직접 보게 된 것도 상당히 시간이 지나서였다. 어쨌든 이런 대가들의 작품을 본 것은 책에서는 찾을 수 없었던 어떤통찰력을 일깨워주었다.

빈센트의 화풍은 파리로 올라와 인상주의 화가들이나 젊은 아방가르드 예술가들을 접하고 급속히 변화한 것으로 알려지고 있으나, 그 변화는 상당한 심사숙고 이후 이루어진 것이었다. 1888년 6월 아를에서 여동생 빌에게 보낸편지 속에서 빈센트는 처음에는 인상파 화가들의 작품에 무척 실망했음을 밝히기도 했다. 빈센트는 루브르 박물관에서 예전에 암스테르담이나 안트베르펜에서 경탄하면서 보았던 17세기 거장들의 작품을 면밀히 관찰했고, 특히 아폴론 갤러리(Galerie d'Apollon)에서 들라크루아의 장엄한 천장화를 보았다. 여기서 빈센트는 색조의 콘트라스트에 깊은 느낌을 받고, 현대식 방식으로 어떻게 색조들을 사용할 것인지를 배웠다. 또한 생 쉴피스(Saint-Sulpice) 교회에서 〈천사와 씨름하고 있는 야곱〉과 1886년 6월 전시회 판매장에서 〈폭풍우속에서도 잠든 그리스도〉라는 들라크루아의 작품을 보았는데, 이러한 들라크루아의 작품은 오래오래 빈센트에게 영향을 미쳤다.

빈센트가 동시대의 예술을 이해하는 법을 알게 되고, 이를 자신의 그림과 드로잉에 실제 적용하게 되는 과정은 서서히 이루어졌다. 그는 뉘년에서처럼 1886년 여름에도 색조 연구를 위해 30~40점의 정물화를 그렸으나, 그의 색감과 붓질은 전체적으로 급격히 변하지 않은 채 예전의 테크닉과 스타일을 (최소한 당분간) 유지했다.

〈여자 석고 토르소 Plaster Statuette of a Female Torso〉, 1886년, 캔버스에 오일, 46.5×38cm
반 고흐 미술관 소장 (네덜란드 암스테르담)

빈센트는 전시회에서 많은 동시대의 작품들을 볼 수 있었지만, 대부분 보수적이고 아카데믹한 성향을 띠고 있어서 빈센트의 관심을 자극하지는 못했을 것으로 보인다. 1886년 5월과 6월 시기에 8번째이자 마지막 인상주의 화가들의 전시회가 열렸는데, 이 전시회에서는 모네나 시슬리, 르누아르와 같은 인상파 화가들은 참가하지 않고, 당시 일시적으로 점묘법 그림을 그리고 있던 피사로와 드가 등이 참여했으며, 폴 시냐크와 조르주 쇠라를 포함한 다른 신인상파 화가들도 참가했다. 쇠라의 대작 〈그랑드 자트 섬의 일요일 오후 A Sunday on la Grande Jatte〉이 출품된 것도 이 전시회였다. 이때 폴 고갱(Paul Gaugin)도 인상주의 화풍을 풍기는 몇 작품을 출품했다.

처음에 빈센트는 인상주의 화풍에 그다지 끌리지 않았으나, 인상주의의 밝고 선명한 색조와 강한 색조 대비, 밝은 조명, 거친 붓질 등이 그의 뇌리에 박힐 수밖에 없었다. 1886년 빈센트는 분명 보다 밝은 색조의 그림(〈여자 석고 토르소〉 참고)을 두세 점 그렸으나, 1887년 1월에 그린 자화상은 여전히 어두운 색상 톤을 유지했다. 그러나 그해 2~3월 어두운 그림은 그의 작품 속에서 영원히 없어지기 시작했다. 1887년 2월 하순과 4월 중순 사이에 그린 아래 〈몽마르트르 거리 풍경 Street Scene in Montmartre〉에서는 인상파 영향이 여실히 드러난다. 이 시기부터 빈센트는 유기화학 성분의 레드 레이크(red lake) 염료를 사용하기 시작했는데, 이 염료는 시간이 지나면서 퇴색하기 때문에 원래 그림은 더욱 화려했다는 것을 알 수 있다. 여기에 있어서도 빈센트는 풍차 날개의 붉은색과 초록색에서 보듯이 보색 관계 색상을 활용했다.

〈몽마르트르 거리 풍경 Street Scene in Montmartre: Le Moulin a Poivre〉
1887년 2~3월
캔버스에 오일
34.5×64.5cm
반 고흐 미술관 소장 (네덜란드 암스테르담)

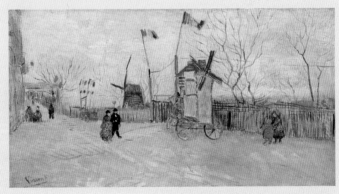

몽마르트르 풍경

　　1886년 5월 빈센트 어머니와 여동생 빌은 네덜란드의 뉘넌에서 브레다로 이사를 갔고, 이때 남겨진 빈센트의 70여 점의 작품은 10센트에 고물장수에게 넘겨졌다. 이중 일부는 헐값에 팔린 것도 있고 불에 타 없어진 것도 있다. 이후 6월 빈센트와 테오는 몽마르트르 르픽로(Rue Lepic) 54번지 아파트로 이사 갔고, 거기에 빈센트는 스튜디오를 차렸다.

　당시 몽마르트르는 파리 외곽으로서 언덕으로 오르는 길에는 아직도 채소밭이 있었고, 언덕 위에는 풍차가 있었다. 파리 시내 쪽 마을에는 많은 화가들과 화상(畵商)들이 살고 있었고, 카페와 유흥시설들이 있었다. 또한 당시 몽마르트르에는 사크레 쾨르(Sacré-Cœur) 성당이 건립(1885~1890)되고 있었고, 얼마 뒤에는 1889년 만국박람회를 앞두고 에펠탑이 건립되기 시작했다.

〈몽마르트르: 풍차와 채소를 가꾸는 텃밭 Montmartre: Mills and Vegetable Gardens〉 1887년, 패널에 오일 44.8×81cm 반 고흐 미술관 소장 (네덜란드 암스테르담)

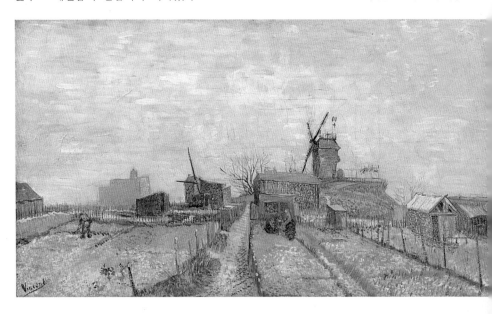

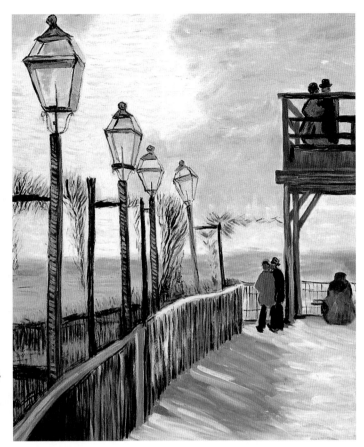

〈몽마르트르 테라스와
전망대 Terrace and
Observation Deck at
the Moulin de
Blute-Fin, Montmartre〉
1887년, 캔버스에 오일
43.6×33cm
시카고 미술관 소장
(미국 시카고)

빈센트 형제가 들어간 르픽로 아파트는 몽마르트르 언덕을 올라가
는 중간쯤에 있는 건물의 4층에 있었다. 그 아파트에는 큰 거실 하나
와 그 옆에 테오의 침실과 부엌이 하나 있었는데, 매일 가정부가 와서
두 형제를 위해 음식을 만들어주었다. 빈센트는 그의 조그만 스튜디
오 옆 복도의 조그만 공간에서 잠을 잤다. 이 아파트에서 보는 전망이
좋아 빈센트는 여러 차례 그림으로 그렸다. 테오는 네덜란드의 바닷
가 사구에서처럼 넓은 하늘을 볼 수 있다고 형에게 말해주었다

이 당시 빈센트는 점묘법으로 파리 시내를 그렸고, 그중에는 〈르픽로의 빈센트 방에서 바라본 파리의 전경 View of Paris from Vincent's Room in the Rue Lepic〉과 같이 창을 통해 본 파리 시가지의 그림들도 있다. 빈센트는 처음에는 인상파 화풍에 많은 것을 기대했으나, 나중에는 실망했다. 그럼에도 그는 점과 짧은 선, 색상으로 인상파의 기법을 시험하기 시작했다. 무엇보다도 풍경화를 그리면서 햇빛도 그릴 수 있다는 것을 알게 되었다. 예를 들어 레오 헤스텔(Leo Gestel, 1881~1941)은 빛을 춤추는 듯한 색상의 무수히 많은 반점으로 조각냈는데, 빈센트도 이보다 먼저 〈나무와 덤불 Trees and Undergrowth〉에서 유사한 시도를 함으로써 자연에 가깝게 그렸다.

 취재노트

신인상파의 점묘법

신인상파 화가들은 팔레트에서 물감을 섞지 않고 조그만 점들을 캔버스에 잇대어 찍어서 동시대비 효과가 높아지도록 했다. 색의 혼합은 사람의 눈 속에서 이루어지도록 했으나, 실제 이러한 이론은 입증되지 않았다. 여러 다채로운 점들로 채워진 영역에서 각각의 붓 터치들은 일반적으로 각각의 색조를 선명하게 드러냈다. 이러한 기법은 시각적인 혼합 효과를 가져오지 않고 색상을 강력히 두

〈나무와 덤불 Trees and Undergrowth〉
1887년, 캔버스에 오일, 46.2×72cm
반 고흐 미술관 소장 (네덜란드 암스테르담)

드러지게 하는 효과를 가져왔다. 다시 말해 어떤 색상이 전체적으로 지배적으로 강하게 보이게 되었는데, 이는 인상파 화가들이 보여주었던 효과와는 크게 다른 결과였다. 채도가 높은 순수색을 강조하는 신인상파 화가들의 성향은 빈센트에게 큰 영향을 미쳤고, 색상 대비에 대한 강한 확신을 심어주는 계기가 되었다. 빈센트가 점묘법으로 그린 작품은 많지 않지만, 그로부터 새로운 스타일과 색상 조합을 찾아가는 데 아이디어를 얻었다. 또한 자기가 갖고 있는 색상이론을 좋아하고 동감하는 다른 화가들도 있다는 것을 보고 현대 미술의 미래는 색상에 달렸다는 확신을 더욱 강하게 갖게 되었다.

〈르픽로의 빈센트 방에서
바라본 파리의 전경
View of Paris from
Vincent's Room in the
Rue Lepic〉
1887년, 캔버스에 오일
46×38cm
반 고흐 미술관 소장
(네덜란드 암스테르담)

　　몽마르트르에는 대여섯 개의 화방이 있었는데, 그중에서도 줄리앙
페르 탕기(Julien 'Père' Tanguy, 1825~1894)라는 친절한 주인이 운영
하고 있는 화방을 자주 찾아갔다. 탕기는 그에게 다른 화가들을 소개
시켜주기도 했다. 이 화방을 통해 빈센트는 코르몽 스튜디오에서 알
게 되었던 에밀 베르나르와 평생 동안 이어지는 우의를 맺었고, 루이
앙크탱과 툴루즈 로트렉과도 친하게 되었다. 그들은 몽마르트르의 카
페나 레스토랑에서 모여 예술을 논하고 미래를 계획하기도 했다.

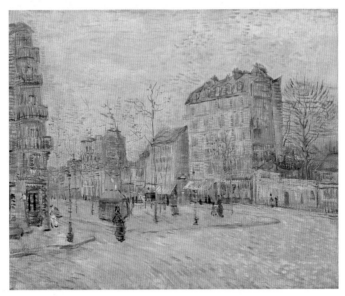

〈클리시 대로 Boulevard de Clichy〉
1886년, 캔버스에 오일
45.5×55cm
반 고흐 미술관 소장
(네덜란드 암스테르담)

클리시 대로는 몽마르트르 언덕 파리 구역의 주요 거리 중 하나로 많은 예술가가 살았던 장소이다. 반 고흐는 자신이 종종 건너다녔던 교차로를 그렸다. 동생 테오와 함께 살던 르픽로 아파트가 그림의 오른쪽 가장자리를 지나면 바로 있다.

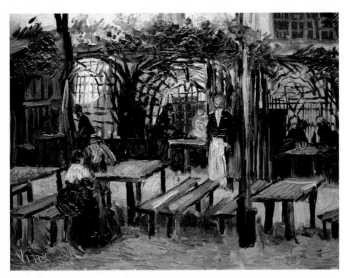

〈몽마르트르의 카페 테라스 Terrace of a Café on Montmartre〉
1886년, 캔버스에 오일
49×64cm
오르세 미술관 소장
(프랑스 파리)

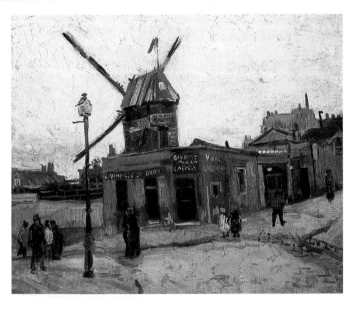

〈물랭 드 라 갈레트
Le Moulin de la
Galette〉
1886년, 캔버스에 오일
38.5×46cm
크뢸러 뮐러 미술관 소장
(네덜란드 오테를로)

파리의 번화가 몽마르트르에
서 사크레 쾨르 성당 언덕길
을 오르다 보면 꽤 높은 곳
의 작은 광장에 대중적인 무
도장을 겸한 놀이 장소를 물
랭 드 라 갈레트라고 한다.
또 다른 이름으로는 블뤼트
팽(Blute-Fin)이라고도 불리
고 있다.

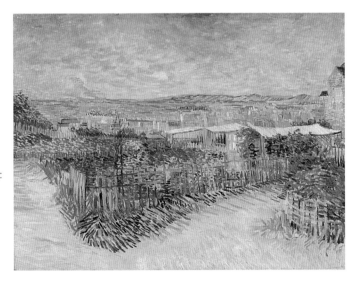

〈몽마르트르: 물랭 드 라
갈레트 뒤편 Montmartre:
behind the Moulin de
la Galette〉
1886년, 캔버스에 오일
81×100cm
반 고흐 미술관 소장
(네덜란드 암스테르담)

 취재노트

아방가르드의 영향

빈센트는 파리에 온 이후 얼마 되지 않아 페르낭 코르몽 스튜디오를 3개월 동안 드나들면서 여러 젊은 화가들과 의견을 나누었고, 이들을 통해 파리의 예술 세계를 접하게 되었다. 이때 그는 에밀 베르나르, 루이 앙크탱, 툴루즈 로트렉 등을 알게 되었고, 그들은 빈센트의 파리 시절 후반기 작품에도 영향을 미친 것으로 보인다. 이는 빈센트가 계속해서 새로운 가능성을 탐색하면서 그에게 맞는 스타일과 테크닉을 찾기 위해 변화를 시도했음을 보여준다.

로트렉이 매주 자신의 스튜디오에서 가진 모임에 빈센트가 참석한 것을 보면 둘 사이의 관계는 상당히 좋았던 것으로 보인다. 1887년 초 두 사람은 '희석 기법 (peinture à l'essence)'을 시험했는데, 이 기법은 우선 압지를 이용해 물감에서 오일을 빼낸 다음에 테레핀유나 감송유로 희석시켜 채색하는 화법이다. 이 기법은 로트렉이 즐겨 사용했던 드로잉(draughts) 같은 스타일의 그림에 이상적이고, 빈센트의 생생한 색채의 그림을 그리는 데도 좋은 것이었다. 유화에서 오일을 제거하면 물감이 말랐을 때 반짝이지 않고 무광의 효과를 가져오며 투명해 보인다. 빈센트는

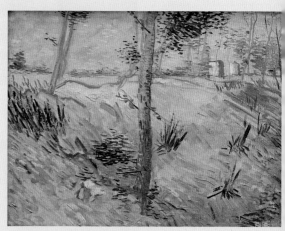

〈맑은 날 들판의 나무 Trees in a Field on a Sunny Day〉
1887년, 캔버스에 오일, 50.8×40.6cm
P. and N. de Boer 재단 소장 (네덜란드 암스테르담)

이 기법으로 일련의 작품을 그렸는데, 그중의 상당수가 파스텔과 같이 보이기도 한다 (《맑은 날 들판의 나무》 참조). 이러한 작품들은 매력적이고 신선해 보이기는 했지만, 빈센트는 만족하지 않고 결국 이 기법을 접었다. 이 기법을 사용해서 얻은 색채는 그의 취향에는 적합하지 않았고 그가 꼭 추구하고자 했던 강한 표현력에는 맞지 않았기 때문이다.

그러나 빈센트는 신인상파의 점묘법을 처음으로 시도할 때 이 '희석 기법'을 사용했다. 그는 인상파 화가들의 마지막 단체 전시회에서 신인상파 화가들의 그림을 보았다. 당연히 이 화법은 코르몽 스튜디오 문하생 사이에서도 토론의 대상이 되었다. 신인상파 화가들은 점차 파리 미술계에서 중요한 위치를 차지하게 되었는데, 그 이유는 이들 화가들이 공식적인 채널을 통해 이루어지는 이벤트에 구속되는 것을 거부하고 독립적인 자세를 취했기 때문이기도 했다. 전시회 심사관들은 고지식하고 편협된 사고방식을 가지고 있어서 많은 진보적인 예술인들은 이들을 싫어했다.

1884년 일단의 아방가르드(avant-garde) 화가들은 '앵데팡당(Indépendants, 독립자라는 의미)'이란 이름으로 뭉쳤고, 그해 말에는 심사관들이 없는 '앵데팡당 전시회(Salon des Artistes Indépendants, 독립화가전)'에서 자신들의 작품을 전시했다. 조르주 쇠라와 폴 시냐크는 앵데팡당 그룹의 설립자로서 서로 친구 사이가 되었다. 그들은 '분리묘법(divisionism)'이라 불리는 운동을 이끌었는데, 이러한 움직임은 1886년 펠릭스 페네옹(Félix Fénéon)이 칭한 '신인상주의(Neo-impressionism)'라는 용어로 알려지게 되었다. 팔레트에서 물감을 섞지 않고 조그만 점들을 잇대어 찍음으로써 동시대비 효과가 높은 신인상파의 점묘법은 색상을 강력히 두드러지게 하는 효과를 가져왔는데, 이는 인상파 화가들이 보여주었던 효과와는 크게 다른 결과였다.

조르주 쇠라(Georges
Seurat, 1859~1891)
〈쿠르브부아에서 본 센 강
The Seine at Courbevoie〉
1883~1884년
캔버스에 오일
15.5×24.5cm
반 고흐 미술관 소장
(네덜란드 암스테르담)

탕기 아저씨

탕기는 과거 파리 코뮌에도 참여했다가 추방된 사람으로 몽마르트르에서 그림 도구를 판매하는 상인이었는데, 여유가 없는 화가들에게 외상으로 화구를 공급해 주기도 했다. 또한 별채의 조그만 전시실을 두고 빈센트, 쇠라, 고갱, 세잔 등 나중에 20세기 미술 선구자로 평가되는 화가들의 그림을 전시하기도 했다. 그래서 그의 가게는 아방가르드 예술가들이 만나는 장소가 되었는데, 이때 빈센트의 그림을 처음 본 세잔은 망설이지 않고 '미친 사람의 작품'이라고 평했다. 너그러운 성격의 탕기를 두고 사람들은 아버지를 의미하는 '페르(Père)'를 별명처럼 붙여 불렀다. 빈센트도 탕기로부터 많은 호의를 입었으나, 그의 부인과는 사이가 좋지 않았다. 빈센트는 그를 모델로 3점의 초상화를 그렸다.

〈탕기 아저씨 초상 Portrait of Père Tanguy〉
1887년, 종이에 연필
반 고흐 미술관 소장 (네덜란드 암스테르담)

"…내가 아스니에르스(Asnières)에서 작업을 시작할 때 나는 캔버스를 많이 가지고 있었어. 탕기는 나에게 아주 잘해주었는데, 그는 여진히 (…) 그러나 그의 마귀할멈 같은 마누라가 눈치를 채고 못하게 막아버렸어. 이제 나는 그녀에게 내 마음 한 구석을 보여주며, 내가 당신들한테 아무런 것도 사지 않는다면 그녀의 잘못이라고 말했어. 탕기는 현명해서 이 일에 대해 아무 말도 하지 않았고, 앞으로도 내가 요청한 것이면 언제든지 들어줄 거야."

〈빈센트가 테오에게 보낸 편지〉 1887년 7월 17, 19일 파리

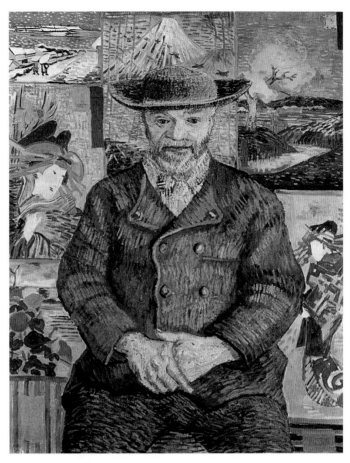

〈탕기 아저씨 초상 Portrait of Père Tanguy〉
1887년, 캔버스에 오일, 65×51cm
로댕 미술관 소장 (프랑스 파리)

빈센트는 각종 미술 도구와 함께 그림을 판매하던 화상이었던 탕기 아저씨의 초
상화를 그렸는데, 이 초상화의 배경에는 일본 목판화 인쇄물들을 그려져 있다.
이런 목판화 대부분은 빈센트가 소유하고 있었던 것으로, 상당히 선명하게 그려
져 있어 어떤 것을 그린 것인지 쉽게 알 수 있다.

〈아니에르에 있는 시렌
식당 Restaurant de la
Sirène at Asnières〉
1887년, 캔버스에 오일
54.5×66.5cm
오르세 미술관 소장
(프랑스 파리)

그해 겨울 빈센트와 폴 고갱(Paul Gauguin, 1848~1903)은 서로 친
구 사이가 되었는데, 그때 고갱은 브르타뉴의 퐁타방(Pont-Aven)에서
막 돌아왔다.

또한 이 시기에 빈센트와 테오와의 관계는 빈센트의 복잡한 성격으
로 인해 상당히 긴장되었다. 테오는 여동생 빌에게 보낸 편지 속에서
같이 생활하는 것을 거의 참을 수 없다고 토로하고 있다. 빈센트는 불
쑥불쑥 화를 내면서 옷을 벗어 던질 정도로 감정을 통제하지 못했으
며, 탕기 아저씨 부인에게 모욕적인 언사를 하기도 했다. 테오는 빈센
트를 두고 아무하고나 다투고 집안일도 전혀 하지 않아 아무도 찾아
오지 않는다고 불평했다. 어떤 때는 상냥하고 재능 많은 형이지만, 어
떤 때는 이기적이고 불친절한 이방인같이 느껴질 정도로 서로 다른
두 사람의 성격을 본다고 하소연하기도 했다. 그러나 후에 둘 사이의

1887년 아니에르스에서 베르나르와 빈센트(뒤로 등을 돌리고 있는 사람)

관계는 나아졌다.

1887년 봄에 탕기가 2점의 초상화를 빈센트에게 주문했다. 빈센트는 베르나르와 함께 주말이면 파리 사람들이 많이 찾는 센 강변 아니에르스에서 그림을 그렸고, 고갱이나 베르나르와 인상파 화풍에 대해 열띤 토론을 벌이기도 했다. 이 열띤 토론에서 빈센트는 인상주의에 대해서 그림이 진화되어 축적된 결과라고 보지 않지 않았다. 이 시기에 빈센트는 〈이젤 앞에 앉아 있는 자화상 Self-Portrait in Front of the Easel〉을 그렸고, 갤러리 뱅(Galerie Bing)에서 몇 점의 채색 일본 목판화를 사고 이를 모작한 세 점의 그림을 그렸다.

〈센 강변 By the Seine〉
1887년, 캔버스에 오일
49×66cm
반 고흐 미술관 소장
(네덜란드 암스테르담)

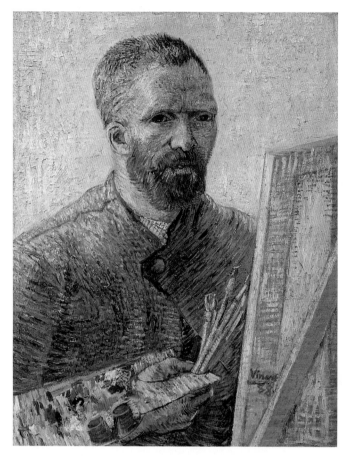

〈이젤 앞에 앉아 있는
자화상 Self-Portrait in
Front of the Easel〉
1888년, 캔버스에 오일
65.5×50.5cm
반 고흐 미술관 소장
(네덜란드 암스테르담)

밝고 강렬한 색상으로 화가로서의 자신의 모습을 묘사한 자화상에서 빈센트는
물감을 섞지 않고 원색의 선들을 나란히 찍어 넣어 그렸다. 머리카락의 경우
어느 정도 떨어진 거리에서 보면 갈색으로 보이지만, 가까이서 보면 녹색이나
적색과 같이 보색에 가까운 색들로 이루어져 있다. 팔레트 위에 있는 색상들이
실제 자화상을 그리는 데 사용한 색상들과 정확히 일치한다. 물감이 마른 다음
에 빈센트는 주황색으로 자신 있게 사인을 했고, 이 주황색은 수염을 그렸던
색과 동일한 색상으로 재킷의 푸른색과 정확히 콘트라스트를 이루는 색이다.

베르나르와 로트렉과의 우정

 빈센트도 다른 사람들처럼 서로 의지할 수 있는 친구가 필요했다. 카페에 앉아 한두 잔 술을 마실 수 있는 사람도 필요했고, 서로 중요한 인생사를 허심탄회하게 상의할 친구도 필요했을 것이다. 그가 화가 친구들과 맺은 관계는 항상 강렬했다, 에밀 베르나르 역시 1886년 코르몽 스튜디오에서 처음 알게 되었으나, 그해 가을 탕기 화방에서 더욱 친근해졌다.

 "큰 키에 넓은 이마를 가진 그가 가게 뒤에서 불쑥 나타났을 때 나는 깜짝 놀라 거의 까무러칠 뻔했다. 그러나 우리는 곧 친구가 되었다."

〈기대어 있는 여성 누드에 대한 연구
Study for 'Reclining Female Nude'〉
1887년, 종이에 연필, 24×31.6cm
반 고흐 미술관 소장 (네덜란드 암스테르담)

 빈센트를 처음 만났을 때 베르나르는 그보다 15세나 어렸지만, 나이와 상관없이 곧 친구가 되었다고 말한다. 어떤 면에서 빈센트는 베르나르에게 아버지와 같은 사람이기도 했으나, 사창가를 찾아간 일도 거리낌 없이 서로 이야기할 정도로 친해졌다. 때때로 빈센트는 거리의 여자들에게 포즈를 취해줄 것을 요청했으나, 전라(全裸)로 포즈를 취해준 사람은 거의 없었다. 그러나 에밀 베르나르에 의하면, 한 번은 파리의 길거리 창녀가 서슴지 않고 누드모델이 되어주었다고 한다. 빈센트는 이 여자를 대상으로 요염한 포즈의 여러 드로잉과 그림을 그렸는데, 여기

서 그는 짧은 선을 이용한 새로운 기법을 시험했다.

1888년 빈센트가 파리를 떠난 뒤에도 그들은 편지를 주고받으면서 우정을 이어갔다. 1889년 11월 26일 빈센트는 생 레미 정신병원에서 치료중일 때 베르나르에게 다음과 같은 편지를 보냈다.

"너에게 따뜻한 악수를 보낸다. 앙크탱에게도, 그리고 친구들을 만난다면 그들에게도. 그리고 나를 믿어줘. 안녕. 빈센트."

베르나르는 빈센트를 위한 그림을 남기시는 않았지만, 빈센트가 죽은 후 빈센트가 어떤 꿈을 꾸었는지 다음과 같이 묘사해 주었다.

"붉은 머리털과 염소수염, 텁수룩한 콧수염, 짧은 머리, 매의 눈에 날카로운 입술, 중키에 다부진 체격, 그러나 생기 있는 몸짓에 터벅거리는 발걸음, 항시 파이프를 입에 물고, 캔버스나 판화물, 만화를 손에 들고 있으며, 이야기할 때는 열을 내고, 끊임없이 자신의 생각을 소상히 말하면서 아이디어를 만들어내며, 자신과 의견이 맞지 않으면 잘 참지 못했다. 그러면서도 항상 꿈을 가지고 있었다. 큰 전시회와 남프랑스에서 박애주의 예술인촌 공동체를 만드는 것 등을…꿈꿨다."

1886년 코르몽 스튜디오에서 베르나르를 통해 알게 된 툴루즈 로트렉과도 오랫동안 우정을 나누었다. 그는 파리의 밤 생활과 동일시될 정도로 '검은 고양이(Le Chat Noir)'나 '페르난도 서커스(Le Cirque Fernando)'와 같은 클럽을 자주 들렀고, 이곳을 배경으로 많은 그림을 그렸다. 당시 하류계급 여성들인 여자 광대 차 우 카오(Cha-U-Kao)나 댄서 '치즈 아가씨(Môme Fromage)', 캉캉 춤 댄서 '걸신(乞神, La Goulue), 곡예사 '발랑탱 르 데조세(Valentin le Désossé)', 스페인 댄

툴루즈 로트렉

서 '라 마카로나(La Macarona)' 등과 같은 연기자들을 화려하게 화폭에 담았다.

　로트렉은 '닫힌 집(maisons closes)'으로 불리는 또 다른 유형의 사창가를 자주 드나들었고, 빈센트에게 알려주기도 했다. 그리고 로트렉은 이런 사창가를 주제로 일련의 석판화를 만들었다. 빈센트는 테오 아파트 바로 옆 코너에 위치한 로트렉 스튜디오로 자신이 그린 그림을 가져가 보여주기도 했다. 빈센트는 로트렉의 영향을 받아 유화를 오일에 묽게 타서 그리는 것을 시도하기도 했다. 로트렉은 카페 탕부랭에서 압생트 잔을 앞에 놓고 있는 빈센트를 파스텔로 스케치한 그림을 남겨주었다.

툴루즈 로트렉(Henri de Toulouse Lautrec, 1864~1901)
〈빈센트 반 고흐의 초상 Portrait of Vincent van Gogh〉
1887년, 카드보드에 파스텔, 49.8×59.3cm
반 고흐 미술관 소장 (네덜란드 암스테르담)

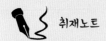
취재노트

정물화가 몽티셀리의 영향

빈센트는 그림을 시작한 이후 줄곧 정물화를 그렸다. 평생 빈곤 속에 허덕였던 빈센트에게 과일 그릇이나 꽃병, 헌 구두 등은 모델료를 지불하지 않아도 되는 소재였다. 며칠 가지 않아 시들어버리는 꽃을 사는 것조차도 부담스러울 때가 있었다. 빈센트는 죽기 몇 달 선까지도 정물화를 그렸는데, 이러한 정물화는 그의 재능을 연마하고 새로운 방향으로 이끌어주는 수단이 되었다.

1887년 늦은 봄과 여름에 빈센트는 다시 일련의 꽃 정물화를 시작했는데, 이번에는 강렬하고 상상력이 풍부한 색상들을 사용했다. 이 정물화 중에 가장 훌륭한 작품은 〈수레국화와 꽃양귀비가 있는 꽃병 Vase with Cornflowers and Poppies〉이라고 할 수 있는데, 이 그림에서 빈센트가 색조 화가로서 그의 재능을 어느 정도 개발했음을 알 수 있다. 그는 파란색을 바탕으로 파란색 꽃병과 파란색 수레국화를 표현함으로써 파란색을 많이 사용했고, 여기에 꽃양귀비의 강렬한 붉은 꽃을 더함으로써 파란색과 균형이 맞도록 했다.

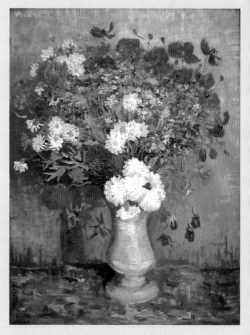

〈수레국화와 꽃양귀비가 있는 꽃병
Vase with Cornflowers and Poppies〉
1887년, 캔버스에 오일, 80×67cm
트라이튼 재단 소장(네덜란드)

빈센트가 아돌프 몽티셀리(Adolphe Monticelli, 1824~1886)의 작품을 언제 알게 되었는지는 알려지지 않고 있지만, 그가 1886년 여름에 그린 꽃 정물화를 보면 몽티셀리로부터 영향을 받았음을 알 수 있다. 아마도 그는 그해 여름에 죽은 마르세유 출신의 화가 몽티셀리의 작품을 이미 보았을 것이다. 빈센트는 몽티셀리의 작품을 매우 높이 평가했는데, 그 이유는 그가 보색들을 많이 사용하고 물감을 아주 두껍게 발랐기 때문이다.

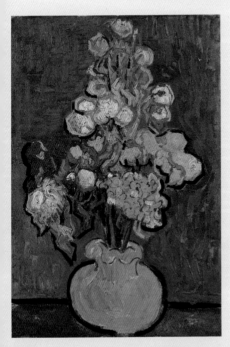

1890년 6월 죽기 얼마 전에 그린 정물화

〈정물: 장미꽃 있는 꽃병 Still Life: Vase with Rose-Mallows〉
1890년 6월, 캔버스에 오일, 42×29cm
반 고흐 미술관 소장 (네덜란드 암스테르담)

1890년 2월 미술평론가였던 알베르 오리에(Albert Aurier)가 뜻밖에 빈센트의 작품을 호평하자 빈센트는 오히려 당황하면서 "제가 알기로는 들라크루아 이후 제대로 된 색조 화가는 없었습니다. 만약 있다면 제 생각으로는 몽티셀리가 유일하게 들라크루아의 색조 이론을 간접적으로 사용했을 것입니다."라고 편지에서 밝히면서 몽티셀리를 높이 평가하기도 했다. 빈센트의 몽티셀리에 대한 찬사는 테오에게도 영향을 미쳐 두 형제는 함께 〈우물가 여자〉를 포함해서 6점의 몽티셀리 작품을 컬렉션하기도 했다.

몽티셀리가 사용한 색조들이 상당히 세련되고 강렬한 대비 효과를 가지고 있다는 것은 부인할 수 없는 사실이며, 몽티셀리가 물감을 듬뿍듬뿍 두껍게 찍어 바르는 것을 빈센트가 무척 좋아했다는 것도 충분히 이해할 수 있다. 이렇게 물감을 두껍게 바르는 것은 그림 표면의 질감을 풍부하게 해주는 것으로서 빈센트의 몽티셀리 작품에 대한 극찬은 끝없이 계속되었다. 몽티셀리의 작품은 다소 어두운 색감을 사용했는데, 1886년 당시 아직 빈센트의 작품이 무거웠던 시절 몽티셀리는 빈센트 그림에 커다란 영향을 미쳤다는 것은 분명하다. 빈센트의 거칠고 강한 화법은 몽티셀리의 두터운 채색에서 영감을 받은 것으로 보인다. 아를에서 여동생 빌에게 보낸 편지에서 빈센트는 고갱이 온다면 함께 마르세유에 가서 '커다란 노란 모자'를 쓰고 몽티셀리와 똑같이 옷을 입고 걸어볼 것이라고 말하기도 했다. 그러나 그러한 모자는 빈센트가 단순히 상상한 것으로서 몽티셀리를 묘사한 어느 곳에도 그런 말이 언급되지는 않았다. 그러나 그러한 상상을 가지고 있던 빈센트는 파리에 머물 때에 이미 커다란 노란 모자를 쓰고 있는 자화상을 그리기도 했다.

탕부랭 카페에서

이 시기에 빈센트는 클리시 대로에 있는 탕부랭 (Tambourin) 카페를 자주 찾아갔는데, 이 카페의 테이블과 의자는 모두 탬버린 모양을 하고 있었다. 카페의 여주인인 아고스티나 세가토리(Agostina segatori)는 이탈리아계 여인으로 빈센트보다 열두 살이나 많았지만, 그녀와 약간의 썸을 타고 있었는지 누드모델도 해주었다. 빈센트가 그녀의 기둥서방과 싸우면서 그의 얼굴에 깨진 잔으로 상처를 입혔다는 이야기도 있다. 두 사람이 어떤 사이였는지 자세히 알려지지는 않고 있으나, 1886년 12월부터 1887년 5월 사이에 어떤 관계가 있었던 것은 사실인 듯하다. 나중에 빈센트 친구였던 고갱은 빈센트가 아고스티나를 무척 좋아했다고 말했고, 베르나르는 빈센트가 아고스티나에게 꽃 정물화 등을 그려주었고, 그 대가로 아고스티나는 빈센트에게 음식을 제공했다고 밝히기도 했다.

아고스티나는 당시 파리에서 명성을 얻던 에드가 드가(Edgar De Gas, 1834~1917)에게도 모델 포즈를 취해주었고, 그 초상화를 다시 빈센트가 그리기도 했다. 빈센트는 혹시 자기 그림을 살 사람이 있을지도 모른다는 바람으로 그의 꽃 정물화를 그 카페에 걸어두기도 했다. 또한 그는 베르나르, 고갱, 로트렉과 함께 이 카페에서 전시회를 주관했는데, 이때 빈센트는 일본 목판화로 그 카페를 장식했다. 아고스티나의 초상화를 그린 〈탕부랭 카페의 아고스티

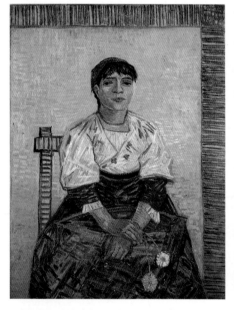

〈이탈리아 여인 (아고스티나 세가토리)
The Italian Woman (Agostina Segatori)〉
1887~1888년, 캔버스에 오일, 81×60cm
오르세 미술관 소장 (프랑스 파리)

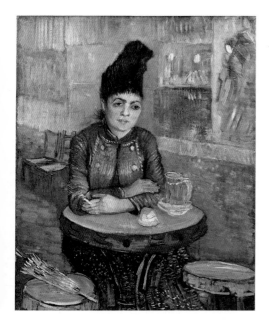

〈탕부랭 카페의 아고스티나 세가토리 Agostina Segatori Sitting in the Café du Tambourin〉
1887~1888년, 캔버스에 오일, 25.1×30.5cm
반 고흐 미술관 소장 (네덜란드 암스테르담)

나 세가토리 Agostina Segatori Sitting in the Café du Tambourin〉 그림에서 탬버린 모양의 탁자에 앉아 있는 아고스티나 뒤쪽 벽면에 일본 목판 인쇄물들이 그려져 있다. 빈센트는 이러한 목판화 인쇄물을 팔고자 했으나, 이를 산 사람은 없었던 것으로 보인다. 불행히도 두 사람 관계는 틀어졌고, 카페는 파산해서 빈센트가 거기에 남겨두었던 그림과 함께 다른 사람에게 팔렸다.

"나로서는 아직도 계속 가장 불가능하고 가장 적합하지 않은 사랑노름을 하고 있고, 그런 일들은 대체적으로 부끄럽고 창피한 일들이지."

〈여동생 빌에게 보낸 편지〉 1887년 10월 말 파리

허리를 구부린 노동자나 농민을 소재로 그림을 그리던 빈센트에게 파리는 다양한 소재를 제공했다. 〈아니에르에 있는 브아에르 다르장송 공원의 연인들 Couples in the Voyer d'Argenson Park at Asnieres〉이라는 그림에서 보면 생 피에르 광장에 있는 조그만 공원을 배경으로 하고 있는데, 이 그림은 빈센트가 가장 충실히 점묘기법으로 그린 그림 중 하나이다. 하지만 그는 쇠라와 시냐크의 매우 조직적인 손작업을 좋아하지 않았고, 자기 방식으로 새로운 기법을 적용해서 둥근 점과 기다란 점들을 번갈아 사용하였다. 이는 보다 생동감이 있고 빈센트의 기질에 잘 맞는 것이었다.

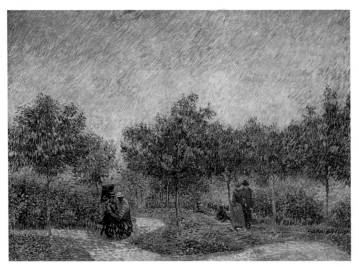

<아니에르에 있는 브아에르 다르장송 공원의 연인들 Couples in the Voyer d'Argenson Park at Asnières> 1887년, 캔버스에 오일 75×113cm 반 고흐 미술관 소장 (네덜란드 암스테르담)

이 시기에 빈센트가 자주 찾아갔던 또 다른 곳은 클리시 대로의 '레스토랑 샬레(Grand Bouillon Restaurant de Chalet)'로서 긴 테이블과 유리창 지붕 있는 큰 식당이었다. 이 식당 주인은 빈센트에게 베르나르, 로트렉, 앙크탱 등 여러 화가들의 작품과 함께 자신의 작품도 전시할 수 있도록 허용해주었다. 어떤 신문사도 이러한 전시회에 관심을 가져주지 않았으나, 빈센트는 베르나르와 앙크탱 작품이 팔린 것을 보고 만족스럽게 생각했다. 이때 빈센트는 얼마 전 알게 된 고갱과 서로 작품을 교환하기도 했다. 이 전시회는 오래 가지 못했다. 몇몇 식당 손님들이 불평을 하고 주인이 좋지 않게 평하자 빈센트는 모든 그림을 걷어 수레에 싣고 나왔다.

"형 주위에는 항상 그에게 끌린 사람들이 있었다. 그러나 적도 많았다. 사람들은 그를 좋아하거나 아니면 싫어했고, 그 중간은 없었다. 가장 친한 친구들도 그와 함께 있는 것이 편하지는 않았다."

그들은 자신들을 이를 때 '작은 거리의 화가들(Peintres du Petit Boulevard)'이라고 불렀는데, 이는 모네나 시슬레, 피사로, 드가, 쇠라 등과 같은 '큰 거리 화가들(Peintres du Grand Boulevard)'과 구분하기 위한 것이었다. 여기서 '작은 거리'란 몽마르트르의 클리시 대로를 의미하며, '큰 거리'는 파리 시내 오페라 근처의 거리를 말하는 것으로 큰 거리에는 테오가 일하는 화랑과 같이 대형 화랑들이 잘 팔리는 유명한 초기 인상파 화가들의 작품을 전시했다.

그해 여름 빈센트는 〈레스토랑 내부 Interior of a Restaurant〉 그림을 포함해서 여러 그림을 점묘법으로 그렸다. 11월, 12월에 빈센트는 점묘법의 개발자인 조르주 쇠라를 만나게 되었고, 앙드레 앙트완(André Antoine, 1858~1943)의 초청으로 새로 건립된 자유극장(Théâtre Libre)의 리허설 홀에서 쇠라와 시냐크과 함께 자신의 작품을 전시하기도 했다.

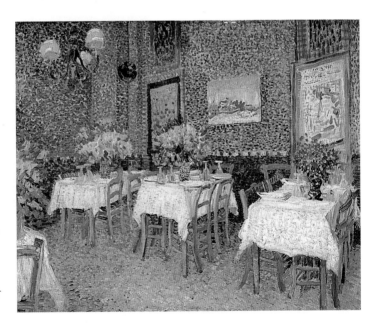

〈레스토랑 내부 Interior of a Restaurant〉
1887년, 캔버스에 오일
45.5×56.5cm
크뢸러 뮐러 미술관 소장
(네덜란드 오테를로)

영혼을 담은 자화상

　　빈센트의 작품은 파리의 근대 화풍 영향으로 서서히 밝아졌다. 그는 밝은 색상을 사용하면서 짧은 브러시 터치를 통해 자신만의 화풍을 개발해 나갔다. 그림의 소재도 변해서 시골 농부의 그림에서 파리의 카페나 시가지, 센 강변의 풍경, 꽃 정물화 등을 많이 그렸다. 그는 또한 초상화와 같은 '상업적' 소재를 보다 많이 그리려고도 했다. 그러나 그는 모델을 구하는 것이 상대적으로 비싸기 때문에 자신을 모델로 한 사화상을 주로 그렸다.

　　19세기 말에는 사진 기술이 발달해서 일반인들도 사진을 찍을 수 있게 되었다. 빈센트는 사진이 흥미로운 매개체라고는 보지 않았고, 편지에서도 사진에 대해서는 별로 언급하지 않았다. 그는 이따금씩 잡지사나 동생에게 보내기 위해 자기 그림을 사진으로 찍었으나, 흑백의 사진이 마음에 들지 않아 부치지 않은 경우도 있었다. 초상화를 찍어주는 사진사의 수입이 괜찮다는 이야기를 듣기는 했지만, 왜 사람들이 초상화 사진을 좋아하는지 이해하지 못했다. 그는 그런 사진 초상화는 죽은 이미지인 반면에, 그림으로 그린 초상화는 화가의 영혼 깊숙이에서 나온 생명력이 있다고 생각했다.

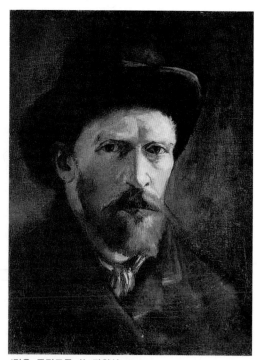

〈검은 중절모를 쓴 자화상
Self-Portrait with Dark Felt Hat〉
1886년, 캔버스에 오일 45.5×32.5cm
반 고흐 미술관 소장 (네덜란드 암스테르담)

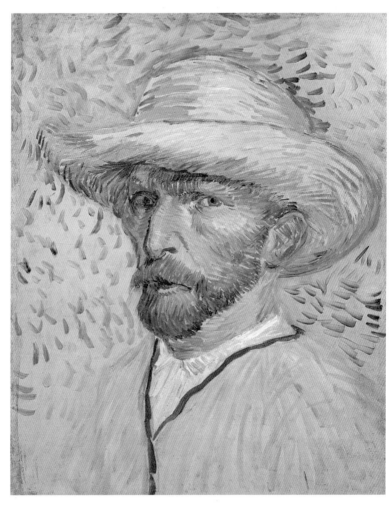

〈밀짚모자를 쓴 자화상 Self-Portrait with Straw Hat〉
1887년, 카드보드에 오일, 40.9×32.8cm
반 고흐 미술관 소장 (네덜란드 암스테르담)

36점의 자화상

빈센트는 1886년 파리로 간 뒤부터 본격적으로 자화상을 그리기 시작해서 1889년까지 총 35점의 자화상과 4점의 드로잉을 남겼다. 그는 초상화에 대한 애착이 상당히 강해 모델을 구하기 어려울 때는 자화상을 많이 그렸으며, 자화상을 통해 보색의 활용, 점묘법 등 새로운 화법을 끊임없이 시도했다. 따라서 그의 자화상들을 연대별로 보면 초기의 헤이그 화파의 어두운 배경에서부터 그의 화풍이 어떻게 변했는지를 일람할 수 있다. 2020년 노르웨이 박물관이 소장하고 있던 1889년 작 〈우울한 자화상 Brooding Self-Portrait〉이 진품으로 판정되면서 자화상은 총 36점으로 늘어나게 되었다.

〈자화상 Self-Portrait〉
1886년 8월
종이에 연필
31×24cm
반 고흐 미술관 소장
(네덜란드 암스테르담)

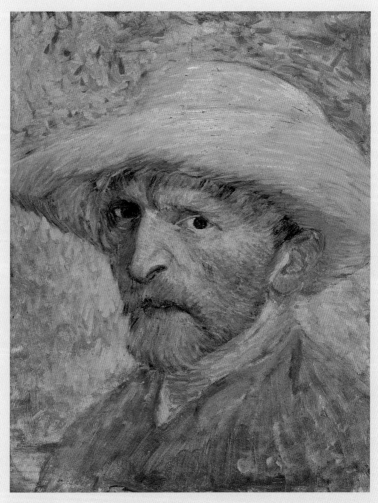

〈밀짚모자를 쓴 자화상 Self-Portrait with Straw Hat〉
1887년, 패널에 오일, 34.9×26.7cm
디트로이트 미술관 소장(미국 디트로이트)

일본 판화에서 얻은 영감

　　　그러는 동안 그는 파리에서 많이 팔리고 있던 일본 판화에서 새로운 영감의 원천을 찾았다. 빈센트와 테오는 이 판화들을 모으기 시작했다. 일본 판화에서 보이는 대담한 선과 교차흡수(cropping), 색상의 콘트라스트는 곧바로 그의 작품에서도 나타나기 시작했다.

　32세의 나이에 화가가 되어 다시 파리로 온 빈센트는 이제 교회 대신에 카페와 댄싱홀, 극장, 레스토랑, 홍등가를 찾아다녔다. 당시 그의 화가 친구들은 대부분 먹고 마시는 일상적인 생활에서 그림 소재

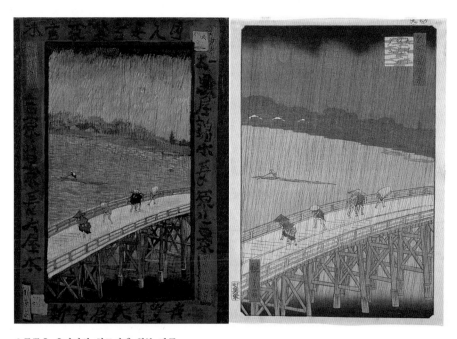

오른쪽은 우타가와 히로시게 원본 작품
왼쪽 〈우타가와 히로시게 판화를 모방한 비 오는 다리 Bridge in the Rain (after Hiroshige)〉
1887년, 캔버스에 오일, 73.3×53.8cm, 반 고흐 미술관 소장 (네덜란드 암스테르담)

를 삼았다. 그 예로서 툴루즈 로트렉의 경우는 몽마르트르의 카바레라든가 레스토랑들을 그렸고, 이런 유흥업소를 위해 포스터를 그려준 것으로도 유명해졌다. 그러나 빈센트는 시골의 풍경을 찾아다니면서 갈레트 풍차(Moulin de la Galette) 주변이나 몽마르트르 부근의 전원풍 풍광을 그림에 담으려고 했다.

2년 가까이 파리에서 생활한 빈센트는 점차 번잡한 도시생활에 싫증을 내기 시작했다. 1888년 2월 빈센트는 테오와 함께 쇠라의 스튜디오를 방문하기도 했지만, 약 200여 점의 작품을 테오에게 남겨두고 파리를 떠났다. 이는 아마 로트렉이 부추긴 결과인지도 모르지만, 어쨌든 그는 오랫동안 전원의 평화로움과 태양, 일본의 풍경화에서 나오는 빛과 색상을 갈망했고, 그것을 남부 프랑스의 프로방스 지방에서 찾을 수 있기를 바랐다.

빈센트가 왜 아를을 택했는지에 대해서는 편지에도 확실하게 언급된 바는 없지만, 위와 같은 이유와 함께 그가 좋아했던 화가나 작가들이 이 지역 출신이거나 이곳에서 활동했다는 것도 하나의 동기가 되었을 것으로 보인다. 즉 그가 좋아했던 정물화가 아돌프 몽티셀리는 이 지역의 마르세유에서 살았고, 에밀 졸라도 이 지역 출신이다. 드가는 여름 한철을 이곳에서 보낸 적도 있었고, 세잔은 오래 전부터 액상프로방스에서 살고 있었다. 게다가 아를 여인은 세상에서 가장 아름답다는 말도 있었다.

2월 19일 저녁 두 형제는 샤틀레에서 공연된 바그너 콘서트를 함께 듣고 나서 테오는 빈센트에게 매달 150프랑을 부쳐주기로 약속했다. 이 금액은 현재 프랑스의 최저 임금보다 조금 많은 수준으로 이후 테오는 이 약속을 지켰으며, 정기적으로 그림 자재 구입을 위해 추가 생활비를 보냈다. 어쨌든 이 날 저녁 빈센트는 쇠라 집을 찾아가 만난 다음 파리 미디 역으로 가서 아를로 가는 기차를 탔다.

![취재노트 아이콘] 취재노트

일본 목판화의 영향

일본 예술은 오랫동안 서양에 알려지지 않았다. 일본이 문호를 개방하고 서양과 무역을 시작한 것은 1859년이었고, 1862년 런던 만국박람회와 1867년 파리 만국박람회를 통해 일본의 많은 상품들과 동양의 예술품들이 소개되었다. 일본 예술품과 기모노, 부채, 우산, 자게제품, 가정용품은 큰 인기를 끌었다. 유럽인들은 이국 문화를 잔미했고, 상류층 여자들은 부채를 들고 기모노를 입기도 했다. 또한 백화점에서는 일본 상품 매장이 생겼으며, 일본 병풍과 도자기는 값비싼 장식물로 판매되었다. 이러한 일본 문화 열기를 두고 미술평론가였던 줄르 클라르티(Jules Claretie)는 그의 저서에서 '자포니즘(Japonisme)'이라는 말을 처음 사용했으며, 일본풍의 예술품들을 '자포내저리(japonaiseries)'라고 불렀다.

일본의 목판화 우키요에는 원래 일본 도자기를 포장하기 위한 것이었으나, 이는 당시 화가와 예술가들의 눈길을 끌었고 많은 영향을 미쳤다. 이러한 인쇄물들은 서양에서 일반적으로 보던 것과는 너무나 달랐다. 목판화의 밝고 이국적인 색상과 독특한 공간 감각은 그들의 시각을 열어주어 작품 활동에 있어 새로운 방향을 제시했다.

〈에이젠 판화를 모방한 창녀
The Courtesan (after Eisen)〉
1887년, 캔버스에 오일, 105×61cm
반 고흐 미술관 소장 (네덜란드 암스테르담)

19세기 후기에 서양 사람들은 일본과 관련된 모든 것에 대해 열광적이었으나, 네덜란드에서는 아직 널리 알려지지 않았다. 그래서 빈센트가 처음으로 일본 목판화를 본 것은 1885년 11월 말 안트베르펜에 살고 있을 때였다. 그는 우연히 일본 우키요에 목판화를 구하게 되었고, 이를 자신의 방 벽에 핀으로 꼽아두었다. 테오에게 보낸 편지에서도 그는 일본 목판화의 이국적인 이지지를 설명했고, 파리에서 테오와 같이 살게 된 이후에는 일본 목판화가 동시대의 서양화가들에게 미친 커다란 영향은 파리에서 실감할 수 있었다.

왼쪽 〈히로시게의 작품을 모방한 매화나무 Flowering Plum Tree (after Hiroshige)〉
1888년, 캔버스에 오일, 55.6×46.8cm, 반 고흐 미술관 소장 (네덜란드 암스테르담)

빈센트는 일본 목판화를 단순한 호기심 이상으로 보았으며, 서양 예술사의 걸작들
과 버금가는 것으로 여기기까지 했다. 빈센트는 다른 화가들과 마찬가지로 과감하
게 넓은 면적에 칠해진 생생하고 밝은 색상, 대담한 화면 분할, 때로는 놀랍기도
한 뒤로 물러나는 원근법의 구성 등에 매료되었고, 일상적인 주변과 자연에서 소재
를 찾고 있는 점도 좋게 여겼다. 이러한 요소들은 모두 나중에 빈센트 작품의 특징
이 되었다.

빈센드 지신이 수집한 목판화 중에 〈히로시게의 작품을 모방한 매화나무 Flowering
Plum Tree (after Hiroshig)〉 복제품은 일본 거장의 색채 사용을 실습하기 위한 깃으
로 보인다. 그렇지만 이 목판화의 색채를 그대로 따른 것이 아니라 자기만의 화법을
일부 적용했다. 빈센트가 모방한 작품(왼쪽)의 색채는 원래 목판화(오른쪽)보다 훨씬
강하다. 게다가 그는 앞의 나무를 그리는 데 있어서 목판화의 어두운 회색이 아니라
짙은 붉은색 기운이 도는 갈색을 택했으며, 뒤쪽의 나무들은 갈색 대신에 회색빛
도는 파란색으로 그렸다. 초록색과 붉은색이 보다 넓게 칠해졌는데, 이는 빈센트가
보색 대비를 위해서는 그렇게 하는 것이 더 좋다고 생각했기 때문일 것이다.

빈센트는 1886년 3월 느닷없이 안트베르펜에서 파리로 오기 전에 구필 화랑 런던지점에서 일하던 중 1874년 10월~12월 사이 파리 본사로 올라와 잠시 체류한 적이 있다. 당시 머물렀던 집의 주소는 Rue Chaptal 9번지였다. 1886년 3월 파리로 왔을 때는 테오가 함께 살기 위한 큰 아파트를 구할 때까지 당분간 Rue Victor Masse 25번지에 살았는데, 현재 이곳에는 아방가르드 화가들의 후원자였던 베르트 웨일(Berthe Weill)이 살았다는 표식이 붙어 있다. 여기에서 잠시 살다가 Rue Lepic 54번지의 아파트로 들어갔다.

이 아파트는 물랭루즈 오른편 '순교자의 길'의 의미를 가진 조그만 도로(Rue des Martres)를 따라 몽마르트르 언덕으로 오르다 보면 조그

대리석 팻말

1886년 동생 테오와 파리에 살 때 아파트

몽마르트르 언덕

만 로터리가 나오고, 여기에서 11시 방향으로 조금 더 올라가면 오른
편에 있다. 이 아파트 입구에는 "이 집에서 빈센트 반 고흐가 1886년
에서 1888년까지 그의 동생 테오 집에서 살았다."라는 금박 글씨가
박혀 있는 대리석 팻말이 붙어 있다. 이 길을 따라 가파른 길을 오르
면 사크레 쾨르 성당으로 올라갈 수 있다.

파리의 이 몽마르트르 지역에는 빈센트가 즐겨 찾았던 여러 장소가
있었으나, 지금까지 그 자취나 안내문이 남아 있는 곳은 거의 찾을 수
없다. 테오가 다녔던 구필 화랑 본사는 카페가 들어서 있고, 파리 체
류 초기에 잠시 다녔던 화가 코르몽의 화실 자리에는 관광기념품 가
게가 보인다. 베르나르 및 로트렉과 함께 작품을 전시했던 샬레 레스
토랑 자리에는 슈퍼가 있고, 여주인 세가토리와 염문을 뿌렸던 탕부
랭 카바레 레스토랑 자리에도 아무런 표식도 보이지 않는다.

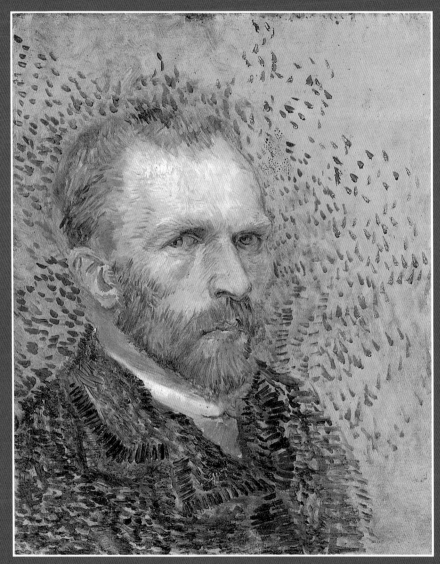

〈자화상 Self-Portrait〉
1887년, 캔버스에 오일, 41×33cm
반 고흐 미술관 소장(네덜란드 암스테르담)

프로방스로의 여행

"내 자신 정신적으로 으스러지고 육체적으로 탈진할
정도까지 그림을 그릴 필요성을 느낀단다….
나도 그림을 팔 수 있는 날이 올 것으로 믿지만,
지금까지 나는 너의 그늘 밑에 있구나.
돈을 쓰고 있지만 벌어들이는 것은 하나도 없으니.
이런 생각을 하면 슬퍼진단다."

— 〈빈센트가 테오에게 보낸 편지〉 1888년 10월 25일 아를

남부 프랑스의 빛 속으로

아를 시절

　　빈센트는 1888년 2월 19일 파리에서 마르세유로 가는 고속열차를 탔다. 말이 고속열차지 당시 기차는 시속 50킬로 정도밖에 되지 않아 하루 밤과 낮에 걸친 16시간의 긴 여행 끝에 2월 20일 론 강변의 조그만 도시 아를(Arles)에 도착했다. 아를은 로마와 중세시대 유적이 많이 남아 있는 오래된 도시로서 좁고 구불구불한 골목에 많은 집들이 모여 이루어진 곳이었다. 처음에는 아메데 피쇼(Amédée Pichot) 가(街)라고 적고 있는데, 빈센트가 테오에게 보낸 편지에서 '카발러리가(rue de la Cavalerie)'라고 적혀 있고, 이 길의 일부는 1887년 아메메 피쇼라는 새로운 이름이 붙여졌다. 빈센트는 도착하자마자 이 길에 있는 레스토랑을 겸한 카렐 호텔(Hotel Carrel)에 방 하나를 구해 머물렀다. 이 호텔은 로마 원형극장 옆에 있었다.

　　아를에 도착하자마자 테오에게 보낸 편지에서 빈센트는 커다란 노란색 바위들, 올리브 그린 또는 회색에 가까운 초록색 나무들과 수풀, 붉은 황토의 포도밭, 멀리 보이는 산 등 아를로 오면서 보았던 것을

〈유리병 속의 아몬드 꽃나무
Sprig of Flowering
Almond in a Glass〉
1888년, 캔버스에 오일
24×19cm
반 고흐 미술관 소장
(네덜란드 암스테르담)

묘사했다. 기차 안에 있으면서 그는 벌써 그림을 그리고 있었던 것이다. 그러나 여행하면서 줄곧 그는 동생 테오를 생각하면서 그가 아를로 내려올지도 모른다는 기대를 했었다.

빈센트는 2월 파리의 음산하고 추운 날씨를 벗어나고 싶었으나, 정작 아를에 와 보니 파리보다 낫지 않았다. 당시 아를에도 몇 십 년 만의 한파가 밀려왔고 폭설이 내려 60센티미터나 쌓였다. 빈센트는 일본 목판화에서와 비슷한 눈 덮인 산봉우리를 감상하기도 했으나, 날씨가 너무 추워 야외 작업은 생각하기도 어려웠다. 대신 따뜻한 호텔 안에서 그는 갓 피어난 아몬드 꽃나무 하나를 꺾어와 컵에 담고 정물화를 그렸다.

"네가 마음의 평화와 평정심을 회복할 수 있는 피난처를 갖지 않는다면 파리에서 일하는 것은 거의 불가능한 것처럼 나에게는 보인다. 그것이 없다면 너는 완전히 무감각해질 거야."

〈빈센트가 테오에게 보낸 편지〉 1888년 2월 21일 아를

〈눈 내린 풍경
Landscape with
Snow〉, 1888년
캔버스에 오일
38.2×46.2cm
구겐하임 미술관 소장
(미국 뉴욕)

며칠 뒤 눈이 녹고 하늘이 맑게 개어 화창하게 볕은 났으나, 몹시 추웠다. 게다가 미스트랄이라는 차가운 계절풍이 강하게 불어 이젤을 세울 수도 없을 정도였다. 그래서 빈센트는 아를 근처 이곳저곳을 돌아다니면서 날씨가 좋아지면 그릴 소재들을 찾아다녔다.

빈센트는 이곳 프로방스에서 2년을 머물면서 200점 이상의 작품을

〈파리 성곽의 문 Gate in
the Paris Ramparts〉
1887년 9월, 종이에 수채
24.1×31.6cm
반 고흐 미술관 소장
(네덜란드 암스테르담)

남긴다. 그중 아를에서 남긴 대부분의 드로잉은 갈대 펜과 검은색 잉
크로 그렸는데, 지금은 여러 가지 농도의 갈색으로 변색되었다. 빈센
트는 드로잉이 완전히 독립된 미술 표현이라고 생각하고, 여기에 많
은 시간과 정력을 쏟았다.

　색을 입힌 드로잉은 겨우 10여 점 정도로 상대적으로 숫자가 많지
않지만, 1888년 4월 9일자 편지에서 밝혔듯이 계획적인 작업이었다.
이 편지에서 빈센트는 테오에게 드로잉의 중요성을 무척 강조했는데,
그 이유는 그가 일본 목판화 스타일로 드로잉을 그리고 싶었기 때문
이었다. 그는 이미 1년 전 여름 파리에서 그린 〈파리 성곽의 문 Gate
in the Paris Ramparts〉과 일련의 드로잉에서 이러한 시도를 했는데,
이는 파리의 우키요에(일본 에도 시대 서민 계층에서 유행하던 목판화 양
식)라고 부를 수도 있었던 것이었다. 빈센트는 이러한 드로잉을 아를
에 와서 다시금 시도했는데, 이때는 먼저 유화를 그린 다음 똑같이 드
로잉을 그렸다.

꽃핀 과수원

　　빈센트는 경제적인 어려움을 해소할 수 있는 '예술인촌(artists' colony)'을 만든다는 꿈을 가지고 있었다. 빈센트는 테오에게 편지를 주고받으면서 아를에 화가들이 모여들어 '남쪽 나라 스튜디오(Studio of the South)를 만들고, 이들이 그린 그림은 테오가 파리에서 판매한다는 계획을 협의했다.

　　아를에 도착하고 첫 두 달 동안 빈센트는 덴마크 화가인 크리스티앙 무리에 페터슨(Christian Mourier-Petersen, 1858~1945)만이 유일한 말동무였는데, 그는 나중에 파리에서 잠시 테오와 함께 살게 된다.

빈센트는 아를의 밝은 빛과 색깔을 무척 좋아했다. 꽃들과 꽃이 핀 나무들을 소재로 많은 그림을 그렸는데, 이러한 그림의 소재들을 보면서 그는 일본의 풍경을 상상했다. 습작을 위해 빈센트는 이탈리아나 독일의 거장들도 한때 사용했다는 원근틀(perspective frame)을 종종 사용했다.

　　3월에 안톤 마우베가 사망했다는 소식을 듣고 빈센트는 〈꽃핀 복숭아나무Flowering peach trees〉 그림에 '마우베의 추억(Souvenir de Mauve)'이라는 말을 적어 넣었다. 3월에는 파리에서 개최된 '독립화가전(살롱 데 앵데팡당)'에 빈센트의 작품 3점이 출품되기도 했으나, 한 점도 팔리지 않았다.

〈꽃핀 복숭아나무 Flowering Peach Trees〉
1888년, 캔버스에 오일, 73×60cm
크뢸러 뮐러 미술관 소장 (네덜란드 오테를로)

 취재노트

색조 화가로서의 실험

일련의 꽃핀 과수원 그림에서 빈센트는
색조 화가로서 능력을 실험하는데, 여기
에서도 그는 모아둔 일본 목판화 컬렉션
에서 영감을 얻었다. 빈센트는 유쾌함으
로 새로운 생명력이 스며들도록 했는데,
화려한 색상과 생동감 있는 붓질은 그
수단이 되었다. 그는 여러 가능성을 시도
했다. 즉 어떤 때는 색상이 튀지 않고 조
화롭게 보이게끔 처리하는가 하면, 어떤
때에는 파리에서 몇 번 시도한 후 거의
포기했던 점묘법으로 작업하기도 했다.
다른 과수원 풍경 그림에서는 밝고 대조
되는 색상들이 화폭에 넘쳐나기도 했다.
두 점의 〈꽃핀 복숭아나무〉 그림에서 분

〈분홍빛 복숭아나무 The Pink Peach Tree〉
1888년, 캔버스에 오일, 80.9×60.2cm
반 고흐 미술관 소장 (네덜란드 암스테르담)

홍색 꽃들은 푸른 하늘을 배경으로 뚜렷하게 서 있다.

안톤 마우베의 미망인에게 선물로 주었던 〈꽃핀 복숭아나무〉 그림을 만족스럽게 생각해서인지
빈센트는 여러 차례 반복해서 유사한 복제품을 그렸는데, 현재 암스테르담 반 고흐 미술관에
소장되어 있는 〈분홍빛 복숭아나무 The Pink Peach Tree〉는 그가 사용했던 붉은색 염료가 퇴색
해서 현재는 꽃 색깔이 분홍색으로 보이지 않고 거의 하얀색으로 보인다. 분명 빈센트는 이러
한 퇴색 효과를 예상했던 것은 아니지만, 색상들이 시간이 감에 따라 변할 수 있다는 것을 알고
있었다. 그가 물감들을 흠뻑 칠한 이유 중 하나도 색상들이 언젠가는 조금은 퇴색할 것이라고
생각했기 때문이다. 대체적으로 빈센트가 아를에서 사용한 물감들의 염료는 파리에서 사용한
것들과 크게 다르지 않았다. 그러나 빨간색 물감은 에오신(eosin) 색소가 함유된 것을 쓰기 시
작했는데, 이 색소는 매우 불안정에서 어떤 작품에서는 겨우 자국만 있고, 다른 많은 그림에서
는 완전히 퇴색했다.

4월 들어 빈센트는 아를 경기장에 투우가 시작되자 모여든 군중들의 옷 색깔이 현란한 것을 느꼈다. 4월의 아를은 빈센트에게 온통 꽃이 핀 과수원만 보였다. 그는 아직 바람이 세게 불어지만, 이젤 아래 부분을 쇠로 만든 펙으로 고정시키고 야외에서 작업을 했다. (빈센트는 에밀 베르나르에게 보낸 편지에서 이 펙을 스케치해 보여주기도 했다.) 그는 배나무, 살구나무, 아몬드나무, 벚나무, 복숭아나무, 앵두나무, 사과나무 등 온갖 과일나무와 과수원을 그리고 또 그렸다. 비싼 물감을 아끼기 위해 그는 간간히 잉크로 드로잉을 했다. 이때 러셀의 친구인 미국인 화가 도지 맥나이트(Dodge MacKnight)가 가까운 마을 퐁비에이유(Fontvieille)에서 놀러오기도 했다. 4월 중에 빈센트는 위가 좋지 않고 치통까지 겪으면서 일주일 동안 쉬었다.

〈꽃핀 작은 복숭아나무
Small Pear Tree in
Blossom〉, 1888년 4월
캔버스에 오일 73×46cm
반 고흐 미술관
(네덜란드 암스테르담)

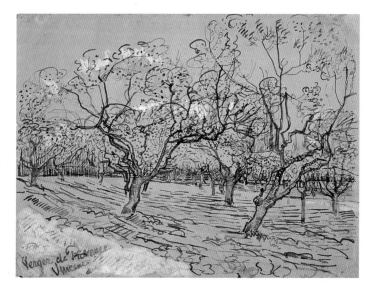

〈꽃핀 자두나무 과수원
Orchard with
Blossoming
Plum Tree〉
1888년 4월
종이에 펜 드로잉
반 고흐 미술관
(네덜란드 암스테르담)

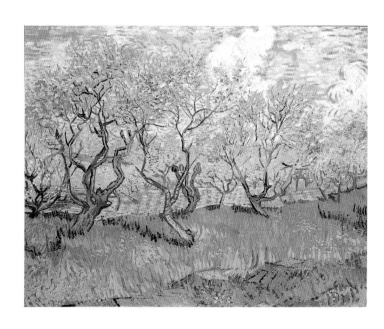

〈꽃핀 과수원
Flowering Orchard〉
1888년 4월
캔버스에 오일
72×92.5cm
반 고흐 미술관 소장
(네덜란드 암스테르담)

자화상 교환

아를로 내려간 빈센트는 파리의 친구들을 생각하면서 일본 화가들이 서로 작품을 교환했다는 데서 아이디어를 얻어 고갱과 베르나르, 샤를 라발(Charles Laval, 1862~1894)에게 서로를 그려서 보내줄 것을 제안했다. 빈센트가 이 계획을 처음 제안한 편지는 현재 남아 있지 않지만, 테오에게 보낸 편지를 보면 그들에게 이러한 제안을 하고, 그 대신 자신은 자화상을 그려 부쳐줄 것이라고 제안

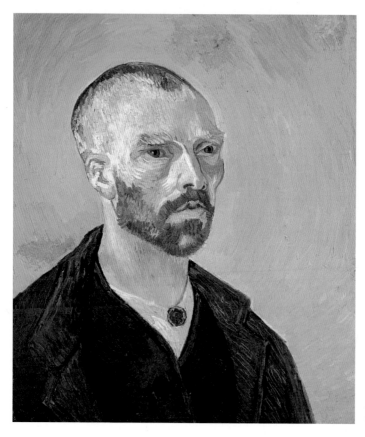

〈자화상 Self-Portrait〉
1888년, 캔버스에 오일
61.5×50.3cm
포그 미술관 소장
(미국 하버드대학교)

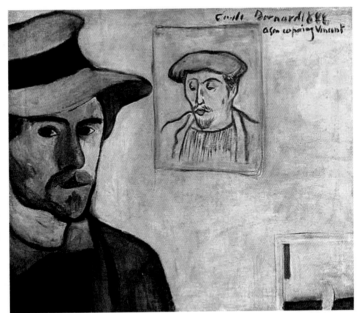

에밀 베르나르(Emile
Bernard, 1868~1941)
〈고갱 초상화가 있는 자화상
Self Portrait with Portrait
of Gauguin〉
1888년, 캔버스에 오일
46.5×55.5cm
반 고흐 미술관 소장
(네덜란드 암스테르담)

했음을 알 수 있다. 그러나 그들은 각자 자화상을 그리기로 했고, 빈
센트는 고갱의 자화상과 교환할 불교 승려 모습의 자화상을 일본풍으
로 그렸다.

　베르나르도 빈센트에게 보낼 자화상을 하나 그렸는데, 이 그림 벽
면의 배경에는 고갱의 초상화를 그려 넣었다. 이 자화상은 고갱과 함
께 프랑스 브르타뉴 지방의 퐁타방에 머물면서 그린 것으로서 캔버스
위쪽 오른편에 '내 친구 빈센트에게(à son copaing Vincent)'라고 적
혀 있다. 프랑스어로 친한 친구를 코팽(copain)이라고 하는데, 이 단
어에 'g'를 덧붙인 것은 빈센트가 살던 시골 프로방스의 억양을 나타
내기 위한 장난기였다. 이에 대해 빈센트는 "몇 개의 단순한 톤, 어두
운 선 몇 개, 그렇지만 실제처럼 우아하고 진짜 마네 같은 풍이군."이
라고 말하면서 매우 좋게 평가했다.

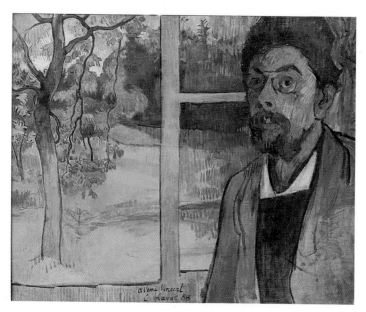

샤를 라발(Charles Laval, 1862~1894)
〈자화상 Self Portrait〉
1888년, 캔버스에 오일, 46.5×55.5cm
반 고흐 미술관 소장 (네덜란드 암스테르담)

고갱과 베르나르와 함께 퐁타방에서 작업을 하던 샤를 라발 역시 빈센트에게 보낼 자화상을 하나 그렸다. 이 그림의 아래 중앙 부근에는 '친구 빈센트에게(A l'ami Vincent)'라고 적혀 있는 것으로 보아 빈센트에게 헌정한 것이다. 빈센트는 이 그림에 대해 인상적이라고 생각했고, 파리에 있는 테오에게 보낸 편지 속에서 이 자화상을 스케치 하면서 "이런 그림이 바로 네가 말하는 그런 그림일 거야. 사람들은 그의 재능을 인정하고 무엇보다 먼저 가져갈 거야."라고 하면서 라발의 그림에 대해 호평해주었다.

1888년 11월 11일, 12일자
빈센트 편지 속 라발의 초상화

222

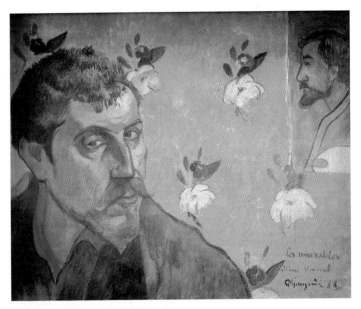

폴 고갱(Paul Gauguin, 1848~1903)
〈에밀 베르나르 초상화가 있는 자화상 Self-Portrait with Portrait of Émile
Bernard〉, 1888년, 캔버스에 오일, 45×55cm
반 고흐 미술관 소장 (네덜란드 암스테르담)

한편 고갱은 화면 위쪽에 베르나르의 옆모습 초상화가 있는 자화상을 그려 빈센트에게 보내면서, 그림의 오른쪽 아래에는 '가련한 사람들; 친구 빈센트에게(Les Misérables; A l'ami Vincent)'라고 적어 넣

빈센트에게 보낸 헌정사

었다. 그러나 다른 친구들의 그림에 대해서는 한 마디씩 하면서 좋은 호평을 한 것에 비해 이 그림에 대해서 빈센트는 아무런 호평도 하지 않았다.

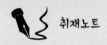 취재노트

새로운 스타일의 모색

빈센트는 단순히 일본 판화를 복제하는 것 이상으로 작품 활동을 했다. 그는 현대 예술의 방향에 대해 새로운 아이디어를 찾은 화가 에밀 베르나르에게 어느 정도 영향을 받았다. 베르나르는 일본 판화를 표본으로 택해서 자기 그림에 새로운 스타일을 입혔다. 그는 넓은 면적에 단순한 색상을 칠하고 윤곽선을 대담하게 처리했다. 빈센트는 베르나르에게서 영감을 받아 그림이 깊이감을 없애고 표면을 평평하게 보이게 그렸다. 그러나 그는 평평하게 보이는 기법을 자기만의 독특한 화법인 휘몰아치는 붓질과 혼합했다.

빈센트는 자화상 하나를 그려 베르나르의 〈베르나르의 할머니 Bernard's Grandmother〉라는 그림과 교환했다. 이 그림에서 검은색의 넓은 면적이 눈에 띄는데, 빈센트 시대의 화가들은 색상을 관습적으로 사용하지 않았다. 빈센트는 베르나르가 준 이 작품을 가장 좋은 것 중의 하나라고 말했다.

에밀 베르나르(Emile Bernard, 1868~1941)
〈베르나르의 할머니 Bernard's Grandmother〉
1887년, 캔버스에 오일
54×65cm
반 고흐 미술관 소장
(네덜란드 암스테르담)

224

〈떨어지는 가을 낙엽
Falling Autumn
Leaves〉
1888년, 캔버스에 오일
73×92cm
크뢸러 뮐러 미술관 소장
(네덜란드 오테를로)

빈센트는 새로운 구성을 모색하면서 대담한 윤곽선으로 그려진 넓은 면적에 밝은 색상을 칠하는 것과 같은 일본 판화의 특성을 혼합했다. 〈떨어지는 가을 낙엽 Falling Autumn Leaves〉이라는 그림에서도 상당히 대담한 화폭 구성을 볼 수 있다. 이를 통해 빈센트는 일본 목판화를 통해 배운 이러한 화폭 구성을 고갱에게 보여주고자 했다. 그의 기법은 전보다 더 정형화되었다. 수평선을 배제하여 조감(鳥瞰)의 관점에서 이 장면을 구성했고, 전체적으로 대각선 구조를 취하면서 세로의 여러 나무 열을 통해 화면을 여러 개로 분할했으며, 대각선의 큰 길을 기준으로 나누어진 넓은 구역을 같은 계열의 색상으로 처리했다.

"자 봐봐, 우리는 일본 그림을 좋아하고, 그 영향을 받고 있어. 사실 모든 인상파 화가들이 영향을 받고 있지. 우리는 일본으로 가지는 않을 것이지만, 남 프랑스, 일본과 비슷한 곳으로 갈 거야. 그래 나는 여전히 새로운 예술의 장래가 무엇보다 남쪽에 있다고 생각해."

〈빈센트가 테오에게 보낸 편지〉 1888년 6월 5일 아를

예술인촌에 대한 꿈

　　　　　카렐 호텔 주인은 빈센트의 그림 그리는 도구와
캔버스가 너무 많은 공간을 차지하는 것에 대해 못마땅하게 생각했
다. 빈센트 역시 묵고 있는 방이 너무 작아 마르고 있는 캔버스를 다
펼쳐두기도 어려웠고, 무엇보다도 숙박료가 너무 비쌌다. 게다가 거
기서 나오는 음식과 포도주도 너무 형편없다고 생각하여 보다 편하게
작업하고 살 수 있는 숙소를 알아보았다. 그러던 중 아를로 들어오는
출입구 앞 라마르틴 광장(Place Lamartine) 건너편에 2층짜리 조그만
집을 찾아냈다. 이 집으로 빈센트가 꿈꿨던 조그만 예술인촌을 만들
수도 있을 것으로 생각했다. 빈센트는 자신의 생각을 테오에게 보내
는 5월 28일자 편지에서도 밝힌 바 있다.

"화가들이 혼자서 산다는 것은 어리석은 짓이라고 내가 생각하고 있는
것을 너는 알겠지. 사람은 고립되면 항시 손해 보는 거야."

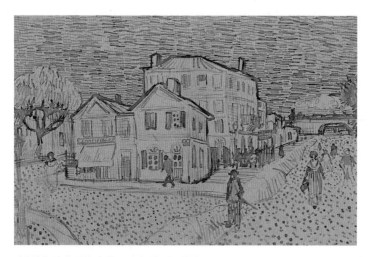

테오에게 보낸 편지 속에 그려진 옐로우 하우스

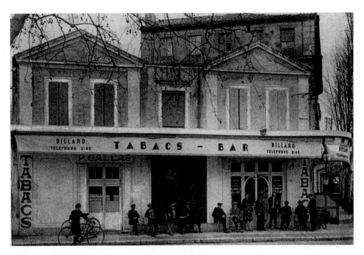

1887년~1888년 사이 빈센트가 머물렀던 옐로우 하우스 건물 정면. 이 건물은 제2차 세계대전 중에 파괴되었다.

　고갱과 맥나이트가 와줄 것으로 기대하고 있던 빈센트는 5월 1일 자로 이 집을 임차했다. 이 집이 빈센트가 살면서 그림으로도 남겨 유명세를 타게 된 바로 그 〈옐로우 하우스 The Yellow House〉로서 건물은 안타깝게도 제2차 세계대전 중에 파괴되었다. 이 집을 5월부터 스튜디오로 쓰기는 했지만, 이곳에 살게 되기까지는 약간의 문제가 있었다. 빈센트는 우선 자기 방에 둘 침대 하나를 빌리든지 할부로 구입할 생각이었으나, 방세를 두고 문제가 발생했다. 그래서 5월 7일부터 라마르틴 광장에 있는 역전 카페(Café de la Gare)에서 방을 하나 빌려살았다. 빈센트는 이 카페를 운영하고 있던 지누(Ginoux) 부부와 가까운 친구가 되었고, 그 카페에서 '옐로우 하우스' 입주 준비가 될 때까지 머물렀다. 실제 옐로우 하우스로 이사해 들어간 것은 9월 17일이었다.

 취재노트

옐로우 하우스 앞 라마르틴 광장에는 넓은 광장 공원과 연못이 있었고, 해가
떠오를 때면 주변의 모든 것들이 노랗게 물들었다.

〈옐로우 하우스(거리)
The Yellow House
(The Street)〉
1888년 10월
종이에 수채, 25.7×32cm
반 고흐 미술관 소장
(네덜란드 암스테르담)

폴 시냐크(Paul Signac,
1863~1935)
〈반 고흐의 집
(아를 라마르틴 광장)
Van Gogh's (Yellow)
House (Arles, place
Lamartine)〉
1933년 , 종이에 수채

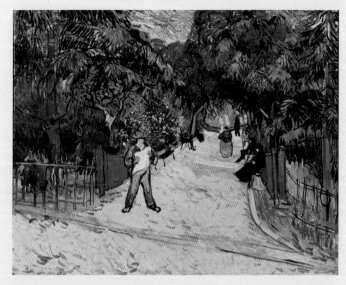

〈아를의 광장 공원 입구
Entrance to the Public
Park in Arles〉
1888년, 캔버스에 오일,
72.5×91cm
소장처 미상

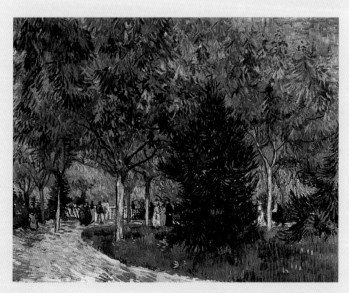

〈아를의 광장 공원 길
Lane in the Public
Garden at Arles〉
1888년, 캔버스에 오일,
73×91cm
크뢸러 뮐러 미술관 소장
(네덜란드 오테를로)

랑그루아 다리

　　2주 가까이 쉰 후 빈센트는 다시 작업에 매달렸
는데, 이때 그린 그림 중 잘 알려진 것이 2번째 버전의 〈아를 랑그루
아 다리 Langlois Bridge at Arles〉이다. 빈센트는 틈만 나면 랑그루
아(Langlois) 다리를 자주 찾아가 그림을 그렸다. 빈센트는 이러한 랑
그루아 다리를 그린 수채화를 테오에게 보내주면서 유화의 색상은 이
보다 훨씬 강렬하다고 말했다.

　랑그루아 다리는 아를에서 지중해로 이어지는 운하에 걸쳐 있는 다
리로 묶고 있는 호텔 가까이 있었다. 이 다리의 원래 공식 이름은 레
지넬르 다리(Pont de Reginelle)였으나, 이 다리를 올려주고 내려주며
지나가는 사람들에게 시원한 음료를 제공하던 다리지기였던 랑그루아
의 이름을 따서 사람들은 흔히 랑그루아 다리라고 불렀다. 이러한 도
개교는 네덜란드에서도 흔히 볼 수 있는
다리로서 빈센트에게 향수를 불러일으
켰다.

　〈아를 랑그루아 다리에서 빨래하는
여인들 The Langlois Bridge at Arles
with Woman Washing〉을 그린 그림에
서 빈센트는 프로방스 지방의 강렬한 색
상으로 그림을 그렸다. 이 작품에서 파
란색과 오렌지색의 보색이 중요한 역할
을 하고 있으며, 여기에다 빈센트는 들
라크루아 작품에서 이끌어낸 색상 조합
이기는 하지만 파란색과 노란색을 조합
시켰다. 파란색과 노란색의 색상 조합과

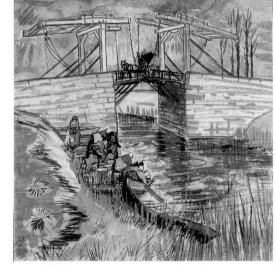

〈아를 랑그루아 다리 Langlois Bridge at Arles〉
1888년 4월, 종이에 수채, 개인소장

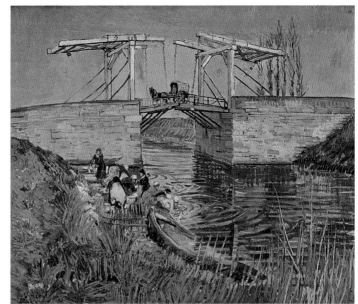

〈아를 랑그루아 다리에서
빨래하는 여인들
The Langlois Bridge
at Arles with Woman
Washing〉
1888년 5월
캔버스에 오일
54×65cm
크뢸러 뮐러 미술관 소장
(네덜란드 오테를로)

관련해 빈센트는 편지 속에서 "들라크루아는 레몬 옐로우와 프러시안 블루(Prussian blue)라는 두 색을 무척 좋아해서 가장 잘 어울리지 않게 보이는 두 색을 가장 멋있게 이용했지···. 나는 블루와 레몬 옐로우를 가지고 정말 훌륭한 그림을 그렸다고 생각해."라고 적고 있다.

푸른 하늘의 파란색과 타오르는 태양의 노란색은 빈센트가 아를과 생 레미 정신병원에서 많이 사용한 색상이다. 그가 얼마나 이 두 색을 좋아했는지는 이 그림을 위한 특별한 액자를 맞춰줄 것을 테오에게 각별히 부탁한 데서도 엿볼 수 있다. 빈센트는 그림과 액자가 조화된 하나의 작품을 원했다. 빈센트의 야망은 짙은 색상을 흠뻑 사용한 독특한 배색을 이용해 강한 인상의 작품을 만드는 것이었다. 그는 진정한 현대 화가들은 무엇보다 훌륭한 색조화가가 되어야 할 것이라고 생각했다.

취재노트

빈센트는 랑그루아 다리를 자주 찾아가 그림을 그렸고, 다양한 각도에서 그린
여러 점의 드로잉과 유화 작품을 남겼다.

테오에게 보낸 편지
속에 그린 드로잉
1888년 3월경

〈도개교의 숙녀와 파라솔
Drawbridge with Lady
and Parasol〉
1888년 5월
종이에 펜과 잉크
23.5×31cm
로스앤젤레스 미술관 소장
(미국 로스앤젤레스)

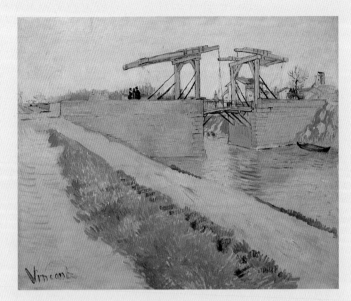

〈아를 랑그루아 다리
The Langlois Bridge
at Arles〉
1888년 3월
캔버스에 오일
59.5×74cm
반 고흐 미술관 소장
(네덜란드 암스테르담)

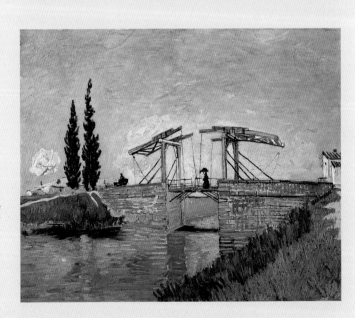

〈아를 랑그루아 다리
The Langlois Bridge
at Arles〉
1888년 5월
캔버스에 오일
49.5×64.5cm
발라프 리하르츠 미술관
소장 (독일 쾰른)

몽마주르 수도원

빈센트가 즐겨 찾던 또 다른 곳은 몽마주르
(Montmajour) 수도원 터였다. 아를에서 약 5킬로미터 떨어진 이곳을
빈센트는 몇 달 동안 적어도 50번 이상 갔다고 말할 정도로 빈센트의
눈길을 끌었다. 수도원 터는 물론 그 주변의 평야와 하얀 석회암의 산

들은 그림은 물론 일련의 드로잉 작품
의 대상이 되었다. 이 몽마주르 수도
원은 한때 중요한 순례지로서 부유했
으나, 19세기 들어 많이 황폐해졌다.
빈센트가 이곳을 찾았을 때에는 보호
구역으로 설정되어 일부 복구 작업이
이루어졌다. 빈센트는 여러 차례 근처
몽마주르 수도원 터를 그린 그림과 잉
크 드로잉을 상자에 넣어 파리에 있는
테오에게 열차편으로 보냈다.

〈몽마주르 폐허 The Ruins of Montmajour〉
1888년, 종이에 펜, 31.3×47.8cm
반 고흐 미술관 소장 (네덜란드 암스테르담)

〈몽마주르 폐허와 함께 있는 언덕
 Hill with the Ruins of
Montmajour〉
1888년, 종이에 펜, 47.5×59cm
암스테르담 국립미술관 소장
(네덜란드 암스테르담)

 취재노트

노르웨이의 한 그림 수집가가 1910년경에 구입한 〈몽마주르의 석양 Sunset at Montmajour〉은 수십 년 동안 빈센트의 진품이 아닌 것으로 여겨졌고, 1991년 반 고흐 미술관이 검증한 결과 위작으로 판정된 바 있다. 그러나 미술관 측은 2013년 9월 최신 기술을 동원해 이를 다시 검사하고 진품으로 판정했다. 몽마주르 성은 아를 근처에 있는 성으로서 이 성을 그린 또 다른 그림이 있고, 이 그림에 사용된 물감이 1888년 빈센트가 그린 다른 그림의 물감 성분과 동일하며, 당시의 그림 스타일이나 묘사 방법 등 모든 정황을 살펴볼 때 진품이라는 것이다.

암스테르담의 반 고흐 미술관이 매년 빈센트 작품인지 진위 여부를 묻는 요청을 받는 건수가 거의 200건에 달하나, 1970년 이래 진품으로 판정된 작품은 7건에 불과한 것으로 알려지고 있다. 그중 이 같은 걸작이 새롭게 발견된 것은 반 고흐 미술관 역사상 처음 있는 일로서, 빈센트의 예술적 기량이 절정에 달했을 때 그려진 것으로 추정된다.

〈몽마주르의 석양 Sunset at Montmajour〉
1888년, 캔버스에 오일, 73.3×93.3cm, 개인 소장

처음 본 지중해

　6월에 빈센트는 세 개의 빈 캔버스를 가지고 남쪽 지중해의 조그만 어촌 마을로 알려진 생트 마리 드 라 메르 (Saintes-Maries-de-la-Mer)로 내려갔다. 그가 이곳을 가게 된 것은 진짜 '푸른 바다'와 진짜 '푸른 하늘'을 보고 싶었기 때문이다. 빈센트가 지중해를 본 것은 이번이 처음이었다. 당시에는 그곳과 연결된 기차가 없었기 때문에 빈센트는 느리고 불편한 마차를 타고 갔다. 지중해를 본 빈센트는 그 빛깔이 고등어 색깔 같기도 하다가 초록색 또는 자주색 같기도 하고 다시 보면 분홍색이나 회색으로 변해 있다고 테오에게 보낸 편지에서 말했다.

　빈센트는 이곳에서 3점의 유화와 9점의 잉크 펜화를 그렸다. 3점의 유화는 2점의 해경 풍경화와 〈교회가 보이는 어촌 마을 View of Saintes-Maries〉이다. 〈교회가 보이는 어촌 마을〉 그림은 색상들이 튀지 않고 서로 어우러져 있는 것으로 보아 안개가 낀 날에 그려졌거나 아니면 처음에는 맑고 화창했다가 점차 우중충해진 날에 그려진 것으로 보인다. 하늘색은 지금보다 원래에는 더 파래서 오렌지색이나 밝은 갈색의 집과 교회 지붕과 강한 색조대비를 이루었을 것으로 보인다. 이유야 어떻든 간에 빈센트는 분명 그가 본 그

〈교회가 보이는 어촌 마을 View of Saintes-Maries〉
1888년 6월, 캔버스에 오일, 64×53cm
크뢸러 뮐러 미술관 소장 (네덜란드 오테를로)

〈생트 마리 드 라 메르
바다 풍경 Seascape
near Les Saintes-
Maries-de-la-Mer〉
1888년, 캔버스에 오일
50.5×64.3cm
반 고흐 미술관 소장
(네덜란드 암스테르담)

대로 풍경을 그리고자 했었던 것으로 보인다.

　몇 점의 바닷가 그림과 드로잉 중에 파도치는 해변을 그린 그림 속
에는 아직도 바닷가 모래알갱이가 관찰되고 있다. 모래가 바람에 날
려 왔거나, 그리다가 붓을 모랫바닥에 떨어뜨렸을 것이다. 며칠 동안
이곳에서 보내고 5시간 동안 덜컹거리는 마차를 타고 다 마르지도 않
은 그림을 안전하게 가져오는 것은 무척 힘들었으리라.

〈생트 마리 드 라 메르
해변의 낚싯배 Fishing
Boats on the Beach at
Les Saintes Maries-de
-la-Mer〉
1888년 6월
캔버스에 오일
65×81.5cm
반 고흐 미술관 소장
(네덜란드 암스테르담)

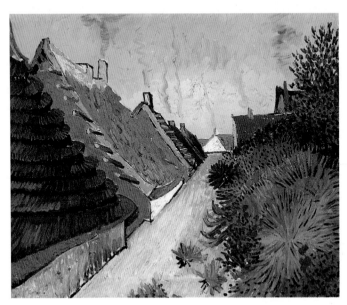

〈생트 마리 드 라 메르
거리 Street in Saintes-
Maries-de-la Mer〉
1888년 6월
캔버스에 오일
38.3×46.1cm
개인 소장

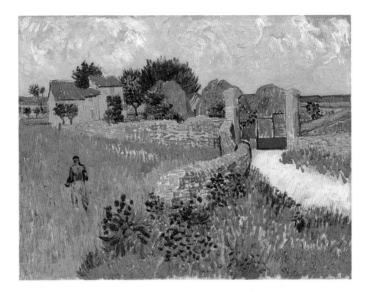

〈프로방스 농가
Farmhouse in
Provence〉
1888년, 캔버스에 오일
46.1×60.9cm
워싱턴 국립미술관 소장
(미국 워싱턴 D.C)

〈생트 마리의 하얀 시골집
세 채 Three White
Cottages in
Saintes-Maries〉
1888년, 캔버스에 오일
33.5×41.5cm
취리히 미술관 소장
(스위스 취리히)

주아브 병사

빈센트는 고갱이 마침내 아를로 오기로 했다는 소식을 듣고 무척 기뻐했다. 이 시기에 빈센트는 맥나이트 소개로 벨기에 작가이자 화가인 외젠 보쉬(Eugène Boch, 1855~1941)를 만났고, 주아브(Zouaves) 소위인 폴 외젠 밀리에(Paul Eugène Milliet)를 만나 친구가 되었다. 빈센트는 밀리에에게 그림을 가르쳐주기도 하고, 같이 걷기도 했으며, 그를 그리기도 했다. 주아브는 프랑스 육군 경보병대로 주로 알제리 출신들의 군인들로 구성되었는데, 이들은 유럽인이기는 하지만 유니폼이 아랍풍이다. 모델을 구하기가 어려웠던 시기에 밀리에 장교를 통해 인상적인 외모의 주아브 병사를 만났는데, 이 주아브 병사는 기꺼이 모델을 서주었다.

빈센트는 이 주아브 병사를 대상으로 〈주아브 병사 흉상 The Zouave (Half Length)〉 초상화를 비롯해서 2점의 유화와 3점의 드로잉을 그림으로써 오늘날까지도 사람들이 그 주아브 병사를 알아보게 만들었다. 그는 테오에게 보낸 편지에서 "내가 지금 하고 있는 시험작들은 매우 어려워 보이지만, 이 사람처럼 세속적이면서도 화려한 인물의 초상화를 그린다는 것은 언제라도 좋아."라고 적고 있다.

베르나르도 이 같은 보색 효과를 설명하는 편지를 받았다. 이 초상화는 사실 빈센트의 작품 중에서도 가장 대담하고 가장 표현력이 강한 색조 구성을 가지고 있다. 즉 이 그림은 건장한 주아브 병사의 풍채와 함께 흠뻑 진하게 바른 보색들로 인해 강력한 표현력을 드러내고 있다. 초록색 문을 배경으로 한 빨간색 모자, 오렌지색 벽과 노란색 및 오렌지색으로 악센트를 준 밝고 어두운 파란색 옷은 강한 보색 대비를 이루고 있다. 몇 달 뒤에 빈센트는 〈밤의 카페 테라스〉에서 빨간색과 초록색의 보색을 통해 '무시무시한 인간의 열정'을 표현했다.

이 그림의 주인공은 주아브 소위 폴 외젠 밀리에(Paul-Eugene Milliet)로서 빈센트는 1888년 아를에 있을 때 그를 알게 되었다. 아버지가 헌병이었던 밀리에는 생의 대부분을 군인으로 지냈는데, 당시 그는 프랑스령 인도차이나의 통킹에서 막 돌아와 치료를 받고 있었다. 그해 8월 밀레에가 잠시 파리를 가게 되었을 때 빈센트는 그를 통해 36점의 작품을 동생 테오에게 전달하기도 했다. 밀리에는 11월 1일 알제리로 떠났고, 그 뒤 북아프리카와 제1차 세계대전에서 많은 전과를 올렸다고 한다. 그는 중령으로 제대했고, 제2차 세계대전 중 독일이 파리를 점령할 때 죽었다.

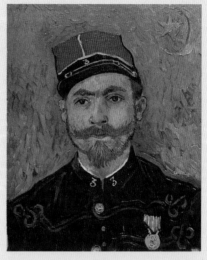

〈폴 외젠 밀리에의 초상
Portrait of Paul-Eugène Milliet〉
1888년, 캔버스에 오일, 60×49cm
크뢸러 뮐러 미술관 소장 (네덜란드 오테를로)

밀리에는 오랫동안 군인생활을 했지만, 빈센트보다 열 살이나 어렸다. 그는 질투심이 날 정도로 잘생겨서 아를의 여자들에게 인기가 좋았다. 또한 그는 예술에 관심이 많았고, 그림과 드로잉을 무척 좋아해서 빈센트와 자연스럽게 가까워졌다. 빈센트는 그에게 드로잉을 가르쳐주기도 했다. 둘은 몽마주르 등 인근 지역을 찾아다니기도 했고, 예수에 대해 토론도 하면서 즐거운 시간을 보냈다. 빈센트는 테오에게 보낸 편지 속에서도 몇 차례 밀리에를 언급할 정도로 친근한 사이가 되었으나, 때로는 불편한 관계를 겪기도 했다. 이는 빈센트가 친구를 사귈 때 종종 나타나는 모습으로, 남이 자기에게 비평조의 발투를 던지면 매우 민감하게 받아들이곤 했다. 안톤 마우베와의 관계도 그러했고, 라파르트와의 관계도 그렇게 해서 소원해졌다. 빈센트는 테오에게 보낸 편지에서 밀리에가 포즈를 잘 취해주지 못한다고 불평한 적이 있어 밀리에 초상화는 상당히 빠르게 그려진 것으로 보인다. 밀리에는 군복을 입고 있고, 메달을 달고 있다. 당시 빈센트는 초상화 배경으로 여러 장식을 넣었는데, 이번에는 주아브 연대를 상징하는 별과 초승달만 그려 넣었다. 빈센트는 테오에게 그림을 전달해주고 포즈를 취해준 것에 대한 감사의 표시로 밀리에에게 어떤 시험 작품 하나를 주었으나, 이 작품은 행방을 알 수 없다.

주아브 병사의 초상화에서도 빈센트는 비슷한 목적으로 이 보색들을 사용한 것으로 보인다. 즉 '조그만 얼굴에 황소의 목, 호랑이의 눈'을 가진 이 젊은 병사의 열정과 기질을 그려내기 위해 강한 보색 대비를 활용했다는 것이다. 친구였던 주아브 장교 폴 외젠 밀리에의 초상화에서도 빈센트는 마찬가지로 초록색 배경에 빨간색 모자를 쓴 밀리에를 화면 중앙에 배치하고, 이 남자의 다정한 성격을 말해주듯이 그 그림을 '연인(The lover)'이라 불렀다.

〈주아브 병사 The Zouave〉
1888년, 종이에 수채 31.5×23.6cm
메트로폴리탄 미술관 소장 (미국 뉴욕)

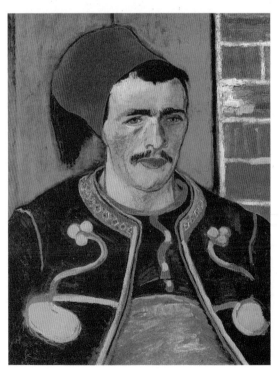

〈주아브 병사 흉상
The Zouave (Half
Length)
1888년, 캔버스에 오일
82×65cm
반 고흐 미술관 소장
(네덜란드 암스테르담)

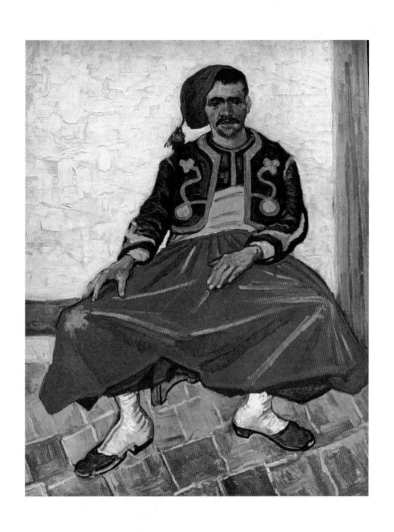

〈주아브 병사 The Zouave〉
1888년, 캔버스에 오일
81×65cm
개인 소장

수확의 계절

　　6월은 수확의 계절로 아를 지방 사람들은 무척 바빴고, 빈센트는 거의 매일 야외에서 작업을 했다. 아를 남동쪽에 있는 크로(Crau) 평원을 바라보며 갓 쌓아놓은 건초더미가 있는 농가(프로방스의 농가)를 그렸고, 멀리 몽마주르 수도원 터와 알필(Alpilles) 산맥이 보이는 르 트레봉(Le Trebon) 평원에서 수확을 하는 유명한 그림을 그렸다. 그는 이러한 평야에서 단순한 평야만을 본 것이 아니라 '무한'과 '영원'을 보았다. 빈센트는 희고 분홍빛 꽃이 핀 과수원, 황금 밀밭의 수확 풍경, 푸른 바다의 해경 등 다양한 그림을 갖가지 색깔을 다 사용해서 그렸고, 이를 동생 테오에게 편지로 알려주었다.

　　빈센트는 아를의 빛과 태양에 매료되었다. 그는 테오에게 보낸 1888년 8월의 어느 편지에서 아를의 빛을 두고 "더 나은 말이 없어서

〈프로방스 농가의
건초더미 Haystacks
in Provence〉
1888년 6월
캔버스에 오일
73×92.5cm
크뢸러 뮐러 미술관 소장
(네덜란드 오테를로)

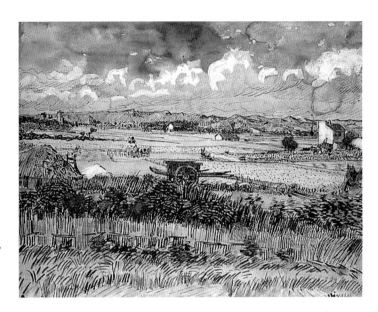

<수확 풍경
Harvest Landscape>
1888년 6월
종이에 수채
개인 소장

나는 단지 이를 엷은 노랑(yellow-pale), 유황빛 노랑(sulphur yellow), 엷은 레몬색(pale lemon), 황금색(gold)이라 부를 수 있을 뿐이야. 노란색은 얼마나 아름다운지!"라고 말하고 있다. 화구상들이 흔히 말하는 크롬 옐로우(chrome yellows) 1, 2, 3은 각각 레몬 옐로우, 옐로우, 오렌지색을 의미하는데, 이 같은 여러 다양한 노란색은 빈센트가 풍경화나 해바라기 정물화에서나 가장 즐겨 쓴 색이 되었다. 남프랑스의 태양은 그에게 거의 종교적인 숭배의 대상이 되었고, 따뜻한 빛은 그의 많은 작품에 나타났다. 빈센트의 자연의 힘에 대한 확고한 신념은 태양에 의해 상징화되었다고 볼 수 있다. 1888년 8월의 어느 다른 편지에서는 "아, 여기에서 태양을 믿지 않는 사람들은 진짜 불경스런 사람들이야."라고 적고 있다.

7월에 빈센트는 인근 퐁비에이유(Fontvielle)에 이따금씩 내려와 살고 있는 외젠 보쉬를 찾아가 만나기도 했다. 빈센트는 '초록색 눈에

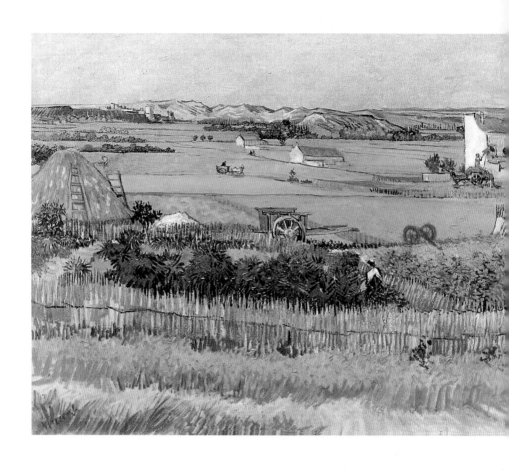

면도날 같은 얼굴'을 가지고 있는 보쉬의 외모를 좋게 보았다. 이 시기에 빈센트는 피에르 로티(Pierre Loti, 1850~1923)의 소설《국화부인 Madame Chrysanthème》를 읽었고, 일본의 예술과 문화를 공부했다. 그러던 중 1869년과 1876년 사이에 빈센트에게 헤이그, 런던, 파리의 구필 화랑 일자리를 알아봐주었던 빈센트와 같은 이름의 센트 삼촌이 7월 28일에 브레다 근처 프린센하헤(Prinsenhage)에서 죽었나. 센트 삼촌은 말년에 테오에게 더 관심을 가져주었고, 그에게 조그만 유산을 남겨주었다.

〈몽마주르가 보이는 크로평원의 수확 Harvest at La Crau, with Montmajour in the Background〉
1888년, 캔버스에 오일
73×92cm
반 고흐 미술관 소장
(네덜란드 암스테르담)

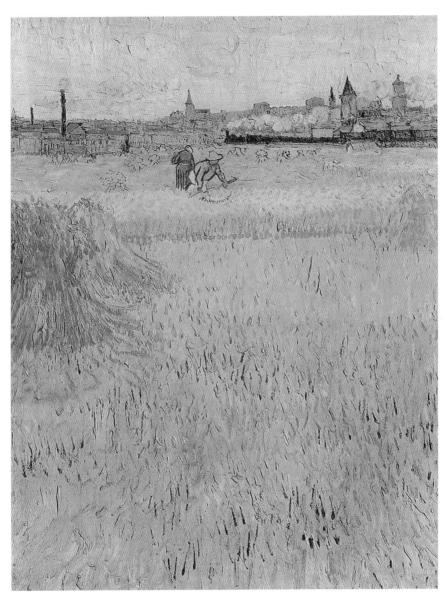

〈아를: 밀 평원의 풍경 Arles: View from the Wheat Fields〉
1888년 6월, 캔버스에 오일, 73×59cm
로댕 미술관 소장 (프랑스 파리)

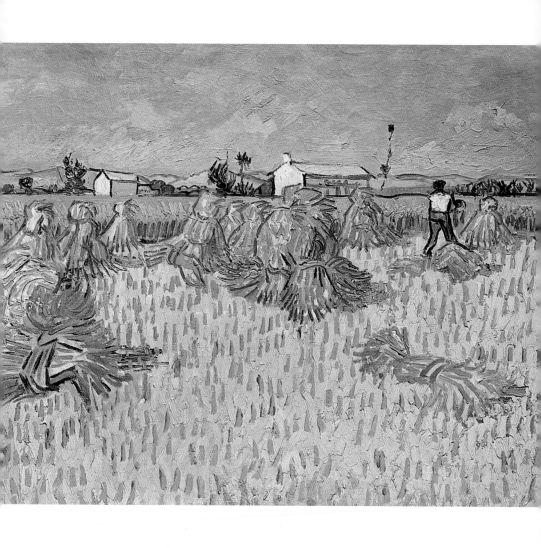

〈프로방스 지방에서의 수확 Harvest in Provence〉
1888년 6월, 캔버스에 오일, 50×60cm
이스라엘 박물관 소장 (이스라엘 예루살렘)

우체부 조세프 룰랭 가족

여름이 되자 매미가 시끄럽게 울어대기 시작했고, 빈센트는 뭐에 홀린 듯이 그림을 그렸다. 그는 좀 더 빨리 10년 전 25세에 이곳에 왔더라면 좋았을 것이라고 베르나르에게 이야기하면서, 목판화를 통해 상상해온 일본만큼 아름다운 곳이라고 말했다. 그는 베르나르나 고갱 등 다른 화가들도 내려와 함께 생활하면서 그림을 그린다면 생활비도 절약되고 서로에게 도움이 될 수 있을 것으로 생각하여 '남쪽의 아틀리에(Atlier du Sud)'를 꿈꿨다. 동생 테오도 아를로 내려오기를 바랐다.

1902년 조세프 룰랭

8월에 빈센트는 소크라테스처럼 큰 수염을 가지고 있는 우체부 조세프 룰랭(Joseph Roulin)을 알게 되었고, 그뿐만 아니라 그의 가족들을 대상으로 많은 초상화를 그렸다. 아를에서 빈센트는 상당히 외로운 생활을 했다. 마을 사람들은 그를 'fou-rou(빨강머리 미친놈)'으로 부르면서 의심과 비웃음의 눈초리로 바라보았다. 그러나 우체국 직원이었던 룰랭 가족만큼은 그를 따뜻하게 맞아주었으며, 빈센트는 그들에게서 그가 그토록 원하기도 했고 높이 평가했던 평범한 가족을 발견했을 것이다. 룰랭 가족은 모델로 긴 시간 포즈를 취해주었고, 빈센트는 이 가족을 대상으로 총 25점의 그림과 드로잉을 그렸다. 빈센트는 테오에게 보내는 편지에 그들 가족에 대해 다음과 같이 말하고 있다.

"…그 남자와 그의 아내, 그리고 아기, 작은 아들과 16세의 큰아들, 이들은 러시아인 같기도 하지만, 모두 특징들이 있고 매우 프랑스적이야."

〈조세프 룰랭 초상
Portrait of Joseph
Roulin〉
1889년, 캔버스에 오일
54×65cm
크뢸러 뮐러 미술관 소장
(네덜란드 오테를로)

조세프 룰랭은 우체국에서
수많은 우편물을 목적지별로
구분하는 책임 있는 일로 인
해 우체국 가까운 곳에 살있
다. 그는 두 갈래진 큰 수염
을 가지고 있었다. 룰랭 부부
는 빈센트가 발작을 일으킨
후에도 꾸준히 그를 돌봐준
몇 안 되는 사람들 중 하나이
다. 그러나 조세프 룰랭은 빈
센트의 귀 절단 사건 직후 마
르세유 우체국으로 전근되었
으며, 빈센트의 이름이 점차
높아지기 시작했던 1903년
에 죽었다.

1888년과 1889년 빈센트는 조세프 룰랭과 그의 아내 오귀스틴 룰
랭(Augustine Roulin), 큰아들 아르망(Armand), 작은아들 카미유
(Camille), 막내딸 마르셀(Marcelle) 등 룰랭 가족을 대상으로 수많은
초상화를 그렸다. 특히 오귀스틴을 모델로 5점의 〈요람을 흔드는 여
인(룰랭 부인) La Berceuse (Augustine Roulin)〉을 그렸다. 그들의 우정이
빈센트가 아를을 떠나고도 오랫동안 지속되었다.

"나의 사랑하는 친구 빈센트여, 자네의 헌신적인 친구임을 자인하는 사
람의 안부를 받아주게."

〈조세프 룰랭이 빈센트에게 보낸 편지〉 1889년 5월 13일 마르세유

〈요람을 흔드는 여인(룰랭 부인)
La Berceuse (Augustine Roulin)〉
1889년, 캔버스에 오일, 92×73cm
메트로폴리탄 미술관 소장(미국 뉴욕)

〈아르망 룰랭 초상
Portrait of Armand Roulin〉
1888년, 캔버스에 오일, 65×54cm
포크방 미술관 소장(독일 에센)

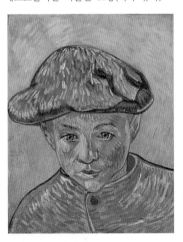

〈카미유 룰랭 초상
Portrait of Camille Roulin〉
1888년, 캔버스에 오일, 40.5×32.5cm
반 고흐 미술관 소장

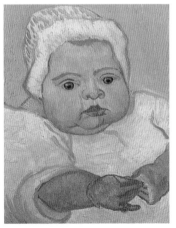

〈마르셀 룰랭 초상
Portrait of Marcelle Roulin〉
1888년, 캔버스에 오일, 54×65cm
반 고흐 미술관 소장

또한 파시앙스 에스칼리에(Patience Escalier)
라는 농부 초상화도 여러 점 그렸다. 빈센트는
평범한 노동자나 농민들에 대해 항시 친근감을
가지고 있었다. 뉘넌에서의 초기 작품뿐만 아니
라 노동자와 농민을 즐겨 그렸던 밀레의 작품을
모사한 것도 그런 성향에서 나온 것이다. 프로
방스 목동 파시앙스 에스칼리에의 초상화 역시
빈센트가 '진정한 농민'에 대한 사랑을 결코 잃
지 않았다는 것을 보여준다.

두 초상화는 모두 1888년 8월 아를에서 그
린 것으로서, 빈센트는 색상을 통해 한여름 한
낮 무더운 날씨 속에서 추수하는 분위기를 나타
내려 했다고 베르나르에게 보낸 편지 속에서 적
고 있다. 또한 빈센트는 이 초상화를 통해 인상
파 화가들을 만나기 이전에 가슴 속에 품었던
생각으로 돌아가려 한다고 테오에게 보낸 편지
(1888년 8월 11일자)에서 밝히고 있다. 이는 이
전의 화법으로 돌아가면서도 동시에 인상파 화
법을 넘어서고 있음을 암시하고 있다.

이제 그는 자신의 스튜디오를 장식하기 위해
우리에게 유명하게 알려진 일련의 해바라기 그
림을 그리기 시작했으며, 론 강변에서 바람에
흩날리는 모래를 바라보며 여러 점의 그림과 드
로잉을 그렸다. 이후 그의 비극적 삶을 생각해
본다면, 어쩌면 그의 인생에서 가장 행복한 순
간이 흘러가고 있었을 것이다.

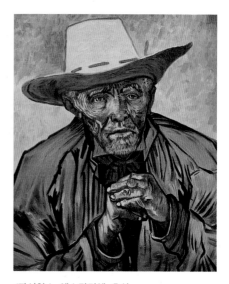

〈파시앙스 에스칼리에 초상
Portrait of Patience Escalier〉
1888년, 캔버스에 오일 69×56cm, 개인 소장

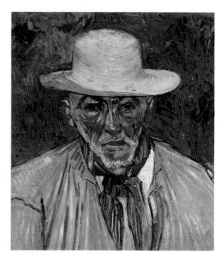

〈파시앙스 에스칼리에 초상
Portrait of Patience Escalier〉
1888년, 캔버스에 오일 64×54cm
노턴 사이먼 박물관 소장 (미국 캘리포니아)

해바라기

　　빈센트 반 고흐 하면 해바라기를 떠올릴 정도로 해바라기 그림은 전 세계적으로 빈센트의 대명사가 되었다. 그의 해바라기 그림은 1887년 8~9월 파리에서 그린 4점이 있고, 1888년 8월 아를에서 그린 4점, 1889년 1월 생 레미 정신병원에서 다시 그린 3점 등 총 11점이 있으며, 그밖에도 아직 위작 논란이 일고 있는 작품들도 있다.

1887년 8~9월 파리에서 그린 작품

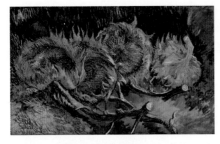

크뢸러 뮐러 미술관 소장
(네덜란드 오테를로)

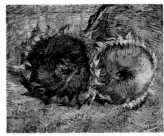

쿤스트 박물관 소장
(독일 베른)

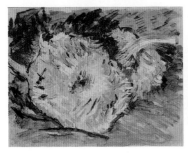

반 고흐 미술관 소장
(네덜란드 암스테르담)

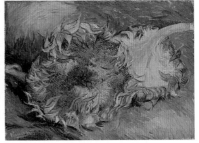

베트로폴리탄 미술관 소장
(미국 뉴욕)

1888년 8월 아를에서 그린 작품

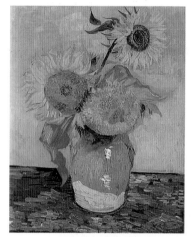

3송이 해바라기
(미국 개인 소장)

5송이 해바라기
(제2차 세계대전 중 일본에서 소실)

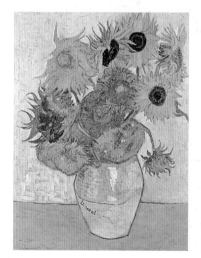

12송이 해바리기
(독일 뮌헨 노이에 피나코텍 미술관 소장)

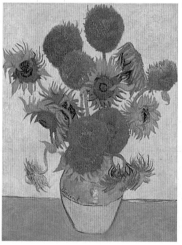

15송이 해바라기
(영국 런던 내셔널갤러리 소장)

1889년 1월 생 레미 정신병원에서 다시 그린 작품

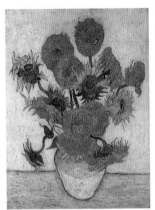

15송이 해바라기
(일본 도쿄 솜포 박물관 소장)

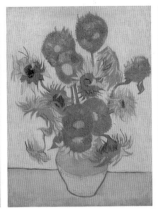

15송이 해바라기
(네덜란드 반 고흐 미술관 소장)

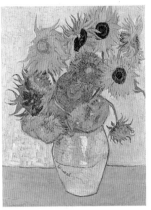

12송이 해바라기
(미국 필라델피아 미술관 소장)

빈센트가 1888년 8월 해바라기 그림을 집중적으로 그리게 된 또 다른 이유는 지중해에서 불어오는 거친 미스트랄 바람이었다. 빈센트는 야외 작업도 하기 힘들었고, 인물화를 그리고 싶었으나 모델도 구하기 힘들었다. 그래서 그는 한참 피어나고 있던 해바라기들을 가져와서 투박한 꽃병에 꽂아두고 이를 그리기 시작했다. 월요일에 시작해서 토요일까지 4점의 해바라기 그림(각각 3송이, 6송이, 12송이, 15송이)을 그렸다. 이중에 12송이와 15송이 두 점 그림은 세상에서 가장 사랑받고 있는 그의 대표작이 되었다. 이 두 점의 그림은 뮌헨 노이에 피나코텍 미술관과 영국 런던의 내셔널 갤러리에 소장되어 있다. 고갱도 마지막 해바라기 작품을 두고 가장 빈센트다운 그림이라고 높이 평가하고, 선물로 자기에게 줄 것을 요청했으나 빈센트는 주지 않았다. 나머지 두 점은 대중의 눈에서 사라졌다. 5송이 그림은 제2차 세

계대전 중 일본에 대한 미국의 폭격으로 소실되었고, 3송이 그림은 1948년 오하이오에서 전시된 이후 개인 소장가의 손으로 들어갔다.

빈센트는 1889년 1월 12송이 그림 복제품 1점과 15송이 복제품 2점을 더 그렸는데, 12송이 복제 그림은 현재 미국 필라델피아 미술관에 있고, 15송이 복제 그림은 각각 암스테르담 반 고흐 미술관과 일본 도쿄 솜포 미술관에 소장되어 있다.

 취재노트

영국 런던의 내셔널 갤러리에 전시되어 있는 15송이 해바라기 그림은 제2차 세계대전 중에 안전하게 보관하기 위해 쿰브라(Cumbra)의 문캐스터 성 (Muncaster Castle)으로 보내졌다. 이곳에서 다시 그 그림은 트로사쉬 (Trossachs)의 독일인 그림 관리인에게 보내졌는데, 그는 나치로부터 도망친 사람이었다. 그는 글래스고(Glasgow) 북부 자신의 농가에서 어두운 렘브란트 의 그림 대신에 밝은 해바라기 그림으로 대체해 벽에 걸었다. 반 고흐의 노란 의자 옆에 터너(Turner)의 후기 작품과 휘슬러(Whistler)의 워터루 다리 등 대 단한 작품들을 전시 피난품으로 보관하여 관리되고 있었다. 그러나 그림을 관 리할 수 있는 충분한 도구들이 없어서 그는 15송이 해바라기 그림을 손질할 때 그림의 뒷면에 왁스를 뿌리기 위해 치즈 강판을 이용했고, 그 왁스를 펼치 기 위해 집에서 사용하는 다리미를 이용했으며, 그림 앞면의 일어난 페인트를 눌러 광을 내기 위해 치과에서 사용하는 광택 기구를 이용했다는 것이다. 이런 방법은 현재의 미술품 관리인들의 입장에서 보면 끔찍한 일이기는 하지만 그 이후 이 그림 보관을 위해 더 이상의 큰 손질은 이루어지지 않았다.

빈센트의 해바라기 그림과 관련해서 흥미로운 이야기는 이 헤바리기의 노린색 이 상당히 많이 퇴색되었다는 것이다. 즉 원래는 크롬 옐로우로 상당히 밝고 활기찼으나, 점차 광택을 잃으면서 브라운으로 변했는데, 이러한 현상의 원인 은 빈센트가 흰색 안료를 섞었기 때문이며, 빈센트가 죽기 진부터 이러한 번색 은 시작되었다고 2011년 2월 영국 가디언지의 어느 기사는 밝혔다.

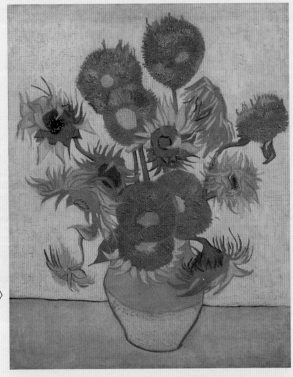

〈해바라기 Sunflowers〉
1889년
캔버스에 오일
95×73cm
반 고흐 미술관 소장
(네덜란드 암스테르담)

암스테르담의 반 고흐 미술관은 빈센트의 대표작 중 하나인 〈해바라기〉를 신기술을 사용하여 매우 신중하게 복원을 완료하고, 2019년 6월 21일부터 일반에 다시 전시한다고 발표했다. 이 그림은 반 고흐 미술관에 해마다 수백만 명의 관광객을 끌어오는 세계적인 걸작으로서 아를에서 그린 7점의 해바라기 그림 중 하나이다. 또한 이 그림은 매우 손상되기 쉬운 상태인 것으로 밝혀져 미술관 측은 이제 더 이상 대외 대여는 하지 않기로 결정한 바 있다. 이 작품은 고갱은 물론 동생 테오도 이미 빈센트가 생존해 있을 때 그 가치를 인정한 그림이다. 또한 아방가르드 잡지에서도 이 작품에 대해 기사를 게재하는 등 빈센트가 죽기 전에 그에 대한 세상의 관심이 높아지게 한 그림으로 평가 받고 있다.

라마르틴 광장의 밤의 카페

빈센트는 옐로우 하우스를 임차해서 들어가 살기 전에 조세프 미셸 지누 (Joseph-Michel Ginoux)와 그의 아내 마리 지누 (Marie Ginoux)가 함께 밤새 영업하던 역전 카페 (Café de la Gare) 위의 한 방에서 묵었다. 빈센트는 생 레미 정신병원에 들어갈 때도 그가 가지고 있던 물건들을 이 카페에 맡길 정도로 마리 지누는 빈센트가 힘든 시기를 겪을 때 친구가 되어주었던 사람이다.

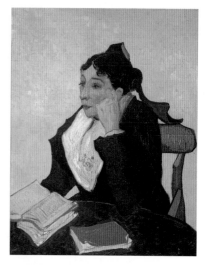

〈아를의 여인(마담 지누)
L'Arlesienne (Madame Ginoux)〉
1888년, 캔버스에 오일, 92×73cm
메트로폴리탄 미술관 소장 (미국 뉴욕)

"필요하다면 내가 여기 밤의 카페에 갈 수도 있고 묵을 수도 있으며, 거기서 하숙을 할 수 있다는 것은 참 다행이야. 이 사람들은 나의 친구들이고-자연히 나는 그들의 손님이었고 지금도 손님이지."

〈빈센트가 테오에게 보낸 편지〉 1889년 5월 2일 아를

9월에 빈센트는 자주 낮에는 자고 밤에 야외에서 그림을 그렸다. 이때 그려진 유명한 작품이 옐로우 하우스 앞 라마르틴(Lamartine) 광장을 배경으로 한 〈밤의 카페 The Night Café〉이다. 일반적으로 사용하지 않은 색조 배합은 '엄청난 인간의 열정'을 표현하기 위한 것이라고 했다. 이 그림에서 빈센트가 표현하고자 했던 것은 외로움과 절망감이었다. 구부정하게 엎드려 있는 술꾼들과 당구대 뒤에 외롭게 서 있는 인물(카페의 주인)은 비대칭으로 일그러진 원근과 을씨년스런 색조들과 함께 어딘지 모르게 불안하고 초조한 분위기를 자아내고 있

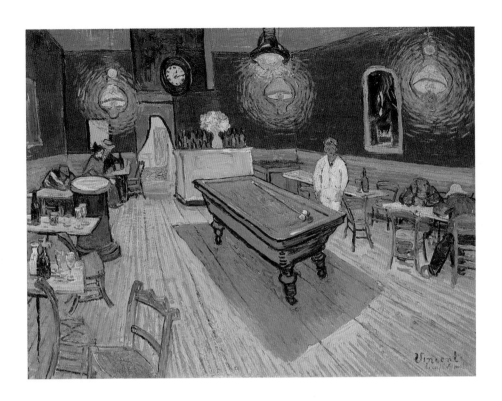

〈밤의 카페
The Night Café〉
1888년 9월
캔버스에 오일
72.4×92.1cm
예일대학교 미술관
소장 (미국 뉴헤이븐)

다. 테오에게 보낸 편지에서도 빈센트는 이 그림이 불안하고 혼란스러운 섬을 인정하면서도, 오히려 그 때문에 이 작품이 잘 그려진 것이라고 평가하고 있다. 빈센트는 자기 그림이 아주 잘 그려졌다고 느낄 때만 사인을 했는데, 이 그림 오른쪽 아래에는 'Vincent le café de nuit'라고 적혀 있다.

이때 빈센트는 고갱이 마침내 브르타뉴를 떠나 아를로 온다는 소식을 들었다. 사실 고갱을 설득하기까지는 몇 달이 걸렸다. 그는 몸도 좋지 않았고, 돈도 없어 멀리 여행하는 것을 꺼려했다. 그러나 테오는 고갱이 묵을 방의 침대와 의자들을 사주는 등 지원을 아끼지 않았고, 빈센트는 고갱이 좋아하는 해바라기 그림으로 그의 방을 장식하기 위

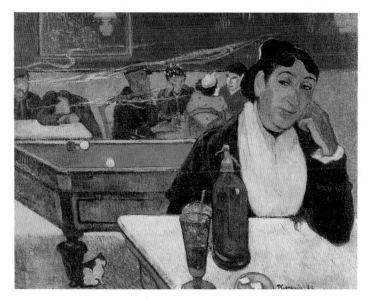

폴 고갱(Paul Gauguin,
1848~1903)
〈밤의 카페 The Night
Café, Arles〉
1888년, 캔버스에 오일,
73×92cm
푸시킨 박물관 소장
(러시아 모스크바)

해 여러 해바라기 그림을 그렸다. 테오는 빈센트에게 '고갱이 오면 많
은 것이 달라질 것'이라고 말했다. 당시 빈센트는 너무 무리해서 고갱
이 아를에 도착했을 즈음에는 건강이 그다지 좋지 못했다.

모델이 없어 빈센트는 자화상을 하나 더 그렸고, 이를 고갱에게 헌
정했다. 빈센트는 침대 2개와 테이블 하나, 의자 몇 개, 그리고 몇몇
생활필수품을 갖추고 마침내 옐로우 하우스로 들어갔다.

얼마 뒤 고갱이 아를에 내려와 빈센트와 같이 살게 되었고, 고갱도
이 역전 카페를 소재로 그림을 그렸다. 그러나 서로의 분위기는 사뭇
다르다. 빈센트 그림에서는 고독과 절망을 느낄 수 있는 반면에 고갱
의 작품은 여주인 마담 지누에게 초점을 맞춰 보다 생동감 있게 그려
져 있다. 이는 두 화가의 서로 다른 개성을 나타낸 것으로서, 고갱은
이러한 저급 카페를 좋아하지 않는다고 에밀 베르나르에게 보낸 편지
에서 밝히고 있다.

밤의 풍경을 포착하다

1888년 9월 빈센트가 특히 관심을 두었던 것은 저녁과 밤의 풍경을 묘사하는 그림들이었다. 이러한 그림의 전초가 된 것은 화가 친구였던 외젠 보쉬(Eugène Boch)의 초상화였다. 이 시기에 보쉬가 다시 한 번 빈센트를 찾아왔고, 그는 〈외젠 보쉬의 초상 Portrait of Eugène Boch〉을 그림으로써 그에 대한 애정과 존경심을 표시했다. 이 초상화는 〈밤의 카페 테라스 Terrace of a café at Night〉(1888년)와 〈론 강의 별이 빛나는 밤 Starry Night over the Rhône〉(1888년), 그리고 〈별이 빛나는 밤 Starry Night〉(1889년)과 같은 시기에 그려졌는데, 흥미로운 것은 이 삼부작과 함께 별이 나오는 그림이라는 것이다. 보쉬는 벨기에 출신의 화가로 빈센트와 함께 자주 포룸 광장의 카페에 갔으며, 빈센트가 초상화를 그릴 수 있도록 오랫동안 포즈를 취해주었다. 빈센트는 보쉬를 위대한 꿈을 꾸고 있는 예술가로 보고 시인처럼 그렸으며, 초상화 이름도 '외젠 보쉬(시인)'라고 칭했다. 그러나 실제 외젠 보쉬는 시인은 아니었다.

보쉬는 시인의 성향을 강하게 풍기고 있는 사람으로서, 빈센트는 이러한 성향을 표현하기 위해 별이 빛나는 밤이라는 특이한 배경으로 초상화를 그렸다. 그는 시(詩)를 저녁이나 밤과 연계시켰다. 왜냐하면 저녁이나 밤은 평화와 편안을 주고 반성의 시간을 주기 때문이다. 초록색과 붉은색의 강렬한 보색 대비를 보이고 있는 주아브 병사나 밀리에 초상화와는 달리 보쉬의 초상화는 옅은 갈색의 재킷과 파란색의 하늘로 훨씬 조화로운 색 배합을 택했고, 머리는 우아한 색상으로 처리했다.

얼마 동안 빈센트는 밤을 그려보고자 했으며, 보쉬의 초상화를 그린 다음 그는 이러한 욕망을 실천하기 시작했다. 그는 여동생 빌에게

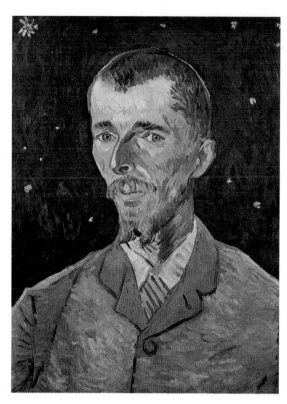

〈외젠 보쉬의 초상
Portrait of Eugène Boch〉
1888년, 캔버스에 오일
60×45cm
오르세 미술관 소장
(프랑스 파리)

보낸 편지에서 아래와 같이 말했다.

"이제 나는 꼭 별이 빛나는 밤을 그려보려고 해. 내가 보기에는 밤은 종
종 낮보다 훨씬 색상이 풍성해 보여. 아주 짙은 보라색이나 짙은 파란
색, 짙은 초록색으로 보이기도 하지. 자세히 보면 어떤 별들은 레몬색으
로 보이고, 어떤 별들은 분홍색, 초록색, 물망초의 밝은 파란색으로 보이
기도 해. 이러한 점을 충분히 고려하지 않고 별이 빛나는 밤을 그린다면
서 단순히 검푸른 하늘에 하얀 점들을 찍는다면 이는 밤을 충분히 표현
한 것이라고 할 수 없을 거야."

이때 그는 포룸 광장(Place du Forum)에서 저녁에 여러 차례 이젤을 받쳐 세우고, 〈밤의 카페 테라스〉를 그렸다. 오렌지색 테라스와 여러 다양한 노란색으로 표현된 보도와 창문에다 노란 불빛이 밝게 밝혀진 카페는 별이 빛나는 밤하늘의 짙은 파란색 및 마차의 어두운 파란색과 눈에 띠게 대비를 이룬다. 이 멋있는 밤 분위기의 장면은 불이 밝혀진 카페의 실내와 극명한 대조를 이루고 있다.

9월 말에는 라마르틴 광장 앞을 굽이쳐 흐르는 론 강의 강변에서 밤의 풍경을 붙잡고자 했다. 이곳에서는 왼쪽으로 불빛으로 반짝이는 아를의 시가지와 강물, 저 멀리 트랭크타이유 다리를 볼 수 있는데, 이러한 야경을 분위기가 나게 묘사한다는 것은 무척 어려운 일이었다. 그것은 실제 보이는 색상에 가깝게 색상을 입히는 것이라기보다는 밤이라는 것을 알 수 있는 어떤 분위기를 만들어내는 것이라 할 수 있다. 밤에 보이는 세상은 분명 빈센트의 〈론 강의 별이 빛나는 밤〉에서 표현된 파란색만큼 그렇게 짙은 파란색이 아니다. 그러나 빈센트는 이러한 색상들을 택함으로써 강렬할 이미지 속에서 밤을 붙잡고자 했던 것이다. 이를 두고 그는 테오에게 보낸 편지 안에서 "마침내 〈론 강의 별이 빛나는 밤〉을 실제 밤에 가스 전등불 밑에서 완성했어. 하늘은 옥색 빛이 도는 짙은 파란색, 강물은 로얄 블루, 들판은 담자색으로 그렸지, 아를 도심은 파란색과 자주색이야. 가스 불빛은 노란색이고, 물에 비치면 붉은 빛이 도는 황금색에서 초록색 또는 청동색으로 이어져 반사돼. 옥색 빛 도는 짙은 파란색의 하늘을 배경으로 큰곰자리 별들은 초록색과 분홍색으로 빛나는데, 이 별빛들은 그다지 밝지 않아서 가스불의 밝은 황금빛과 대조를 이루고 있어."라고 적었다. 이 그림 표현의 시적인 분위기를 흠뻑 나타내기 위해 빈센트는 화폭 앞부분에 '두 연인'을 그려 넣었다.

밤의 카페 테라스

고갱이 아를에 합류하기 바로 직전 1888년 9월, 빈센트는 그의 대표작 중의 하나인 〈밤의 카페 테라스 Terrace of a Café at Night〉를 그렸다. 이 그림은 밤하늘에 별이 나오는 삼부작 중 첫 번째 작품으로서, 이 그림을 그린 뒤 반 고흐는 한 달도 되지 않아 〈론 강의 별이 빛나는 밤 Starry Night over the Rhône〉을 그렸고, 이러한 밤의 풍경은 9개월 후 다음 해에 생레미 정신병원에서 〈별이 빛나는 밤 Starry Night〉에서 절정을 이루었다. 빈센트는 〈밤의 카페 테라스〉 작품에 대해 상당히 열정을 가졌으며, 이런 마음을 여동생 빌에게 보낸 편지에서 다음과 같이 적고 있다.

〈밤의 카페 테라스〉 드로잉

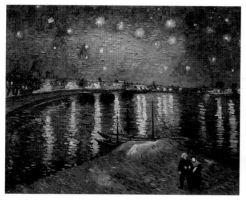

〈론 강의 별이 빛나는 밤〉, 1888년

〈별이 빛나는 밤〉, 1889년

〈밤의 카페 테라스 Terrace of a Café at Night〉
1888년, 캔버스에 오일, 81×65.5cm
크뢸러 뮐러 미술관 소장 (네덜란드 오테를로)

"사실 나는 요새 밤의 카페 바깥 풍경을 묘사하는 새로운 그림을 그리는데 고심하고 있다. 테라스에는 술을 마시고 있는 인물들이 조그마하게 그려져 있지. 엄청 밝은 노란색 등이 테라스와 집, 보도를 밝히고 있고, 포장된 도로에까지도 어느 정도 빛을 던져주고 있는데, 이것은 연분홍 자주색 톤으로 처리했어. 별이 반짝이는 하늘 아래 길거리를 따라 줄서 있는 집들의 박공(gable) 지붕들은 어두운 푸른색이고, 푸른 나무 하나가 있다. 여기서 우리는 검정색은 하나도 없고 오직 아름다운 푸른색과 자주색, 초록색만으로 처리된 밤 그림을 보게 된다. 그리고 그 주위의 밝혀진 광장은 옅은 유황빛과 초록빛이 나는 레몬색을 띠고 있어. 이런 장면이 보이는 오른편에서 밤의 풍경을 그리는 것이 엄청 즐겁구나. 사람들은 대충 스케치를 한 다음 낮에 그림을 드로잉하고 물감을 칠하지만, 나는 현장에서 즉시 그림을 그리는 것에서 만족감을 찾는다."

〈빈센트가 여동생 빌에게 보낸 편지〉 1888년 9월 9일 및 16일 아를

빈센트는 계속해서 여동생에게 모파상의 《좋은 친구》라는 소설에서 비슷한 카페에 대한 묘사가 있다고 말하고 있다.

취재노트

〈밤의 카페 테라스〉와 관련해서 지난 2015년 3월에는 흥미로운 기사(《경향신문》 2015년 3월 9일자)가 언론에 보도되었다. 즉 이 그림에 등장하는 인물들이 예수와 12제자를 상징한다는 것이다. 미술연구가 제러드 백스터는 이 그림에서 흰 옷 차림의 긴 머리를 하고 서 있는 사람은 예수이고, 테이블에 앉아 있는 사람들은 12제자이며, 카페를 걸어 나가고 있는 사람은 예수를 배반한 가롯 유다라는 것이다. 또한 빈센트가 좋아했던 노란색은 천국을 나타내는 색상으로서 노란 불빛을 후광이라고 보았으며, 서 있는 사람의 뒤편 카페 창틀은 희미하게 십자가 형태를 띠고 있다는 점도 지적하고 있다.

"…대로의 카페들이 훤하게 밝혀져 있는 파리의 별이 빛나는 밤, 이는 내가 막 그린 주제와 거의 동일하다."

빈센트의 작품은 문학 작품이나 밀레와 같은 다른 화가들의 그림에서 영감을 받은 경우가 많다.

또 하나 흥미로운 점은 〈밤의 카페 테라스〉 그림이 루이 앙크탱 (Louis Anquetin, 1861~1932)의 〈클리시 거리의 저녁 Avenue de Clichy in the Evening〉과 스타일이 비슷하고 구성 구조도 비슷하다는 점이다. 빈센트가 앙크탱의 작품에서 직접 영감을 받았는지 여부는 차치하고, 이 그림의 구성은 빈센트의 모든 작품 중에서도 매우 독특하다. 화면을 구성하고 있는 선을 보면 모두 말과 마차가 보이는 작품의 중앙으로 모이고 있다. 마치 소용돌이처럼 안으로 빨려 들어가는 듯하다. 그러나 전체적인 톤은 평화롭고 소란스럽지 않다. 전체적인 분위기는 어두우나 검정색의 흔적은 조금도 없다.

루이 잉크탱
(Louis Anquetin, 1861~1932)
〈클리시 거리의 저녁 Avenue de Clichy in the Evening〉
1887년, 캔버스에 오일 69×54cm
워즈워스협회 소장 (미국 하트퍼드)

별이 빛나는 론 강

　　〈론 강의 별이 빛나는 밤 Starry Night over the Rhône〉은 별이 나오는 4개의 작품 중 하나로서 빈센트는 1888년 9월 야외에서 밤에 가스랜턴을 켜고 그렸다. 이 그림을 두고 빈센트가 모자 둘레 가장자리에 초들을 일렬로 켜놓고 그렸다는 이야기가 있으나 이는 잘못 알려진 것이다. 빈센트는 이 그림을 그려놓고 상당히 만족하여 테오에게 보낸 편지에서 대여섯 차례 언급했고, 유사한 스케치나 드로잉을 동봉하기도 했다. 데오도 이 그림에 대해 호평했고, 〈붓꽃〉과 함께 이 그림을 독립미술전(살롱 데 앵데팡당)에 출품했다.

　　"이제 앵데팡당 전시회가 개막했다는 것을 형에게 말하지 않을 수 없는데, 이 전시회에 형의 두 개의 작품 〈붓꽃〉과 〈별이 빛나는 밤〉이 전시

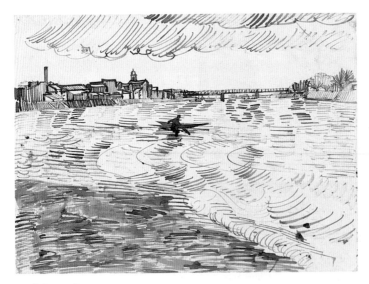

론 강의 드로잉

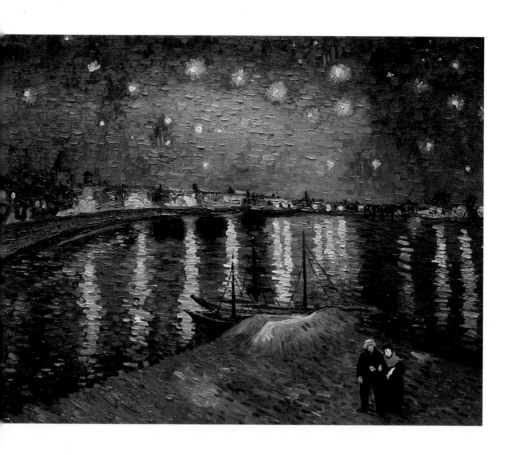

〈론 강의 별이 빛나는 밤
Starry Night over the
Rhône〉
1888년, 캔버스에 오일
72.5×92cm
오르세 미술관 소장
(프랑스 파리)

되었어. 그런데 〈별이 빛나는 밤〉은 전시장이 너무 좁아서 사람들이 좀 떨어져서 볼 수 없는 좋지 않은 자리에 걸렸어. 〈붓꽃〉은 아주 잘 보이게 전시되었어."

〈테오가 빈센트에게 보낸 편지〉 1889년 9월 5일 파리

10월에 빈센트는 외젠 보쉬에게 보낸 어느 편지에서 자기 침실에 보쉬와 밀리에 소위의 초상화를 걸어두었다고 적고 있다. 거기에다 빈센트는 장식을 위해 〈푸른 포도밭 The Green Vineyard〉과 여러 가을 전원 그림을 걸어두었다.

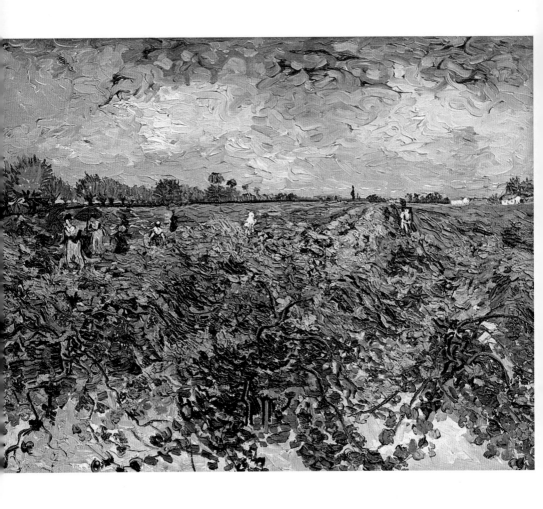

〈푸른 포도밭 The Green Vineyard〉
1888년 10월, 캔버스에 오일 72×92cm
크뢸러 뮐러 미술관 소장 (네덜란드 오테를로)

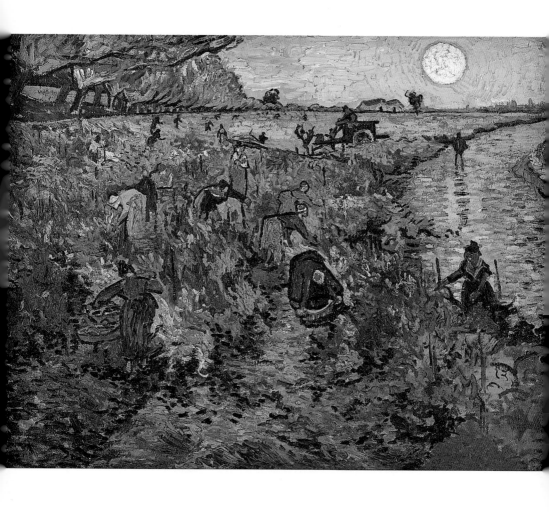

〈붉은 포도밭 The Red Vineyard〉
1888년 11월, 캔버스에 오일, 75×93cm
푸시킨 미술관 소장(러시아 모스크바)

〈옐로우 하우스〉와 〈침실〉 그림

　　　　빈센트는 테오에게 보내는 편지 속에 그의 또 다른 대표작이 될 〈옐로우 하우스 The Yellow House〉에 대해 언급한다. 이 그림은 〈론 강의 별이 빛나는 밤〉에 비견되는 작품으로, 빈센트는 "유황빛 태양과 맑은 코발트색 하늘 아래 있는 그 집과 주변. 정말 어려운 주제야! 그런 만큼 나는 그것을 이겨내고 싶어. 태양빛 아래 이 노란 집들과 비교할 수 없이 맑고 푸른 하늘은 정말 대단하거든."라고 적고 있다.

　〈옐로우 하우스〉가 그려질 당시 그 집은 얼마 전에 벽은 버터빛의 노란색으로, 창문과 셔터와 문은 초록색으로 페인트칠이 칠해졌다. 핑크색 차양이 있는 옆집은 식료 잡화점이었다. 이 그림은 고갱이 조만간 아를로 올 거라는 소식으로 들떠 있는 기대감을 상징하고 있다. 발광하는 듯한 이 집의 풍경은 남프랑스에 있는 자신의 스튜디오가 예술인촌이 되어 일본 화가들이 그리했을지도 모르는 것처럼 여러 화가들이 모여들어 공동 작업을 하게 되기를 바라는 희망을 보여준다. 빈센트는 루이 공스(Louis Gonse)의 《일본 예술 L'Art Japonais》과 같은 책들을 읽었고, 이러한 책들에서 얻은 지식에다 자신의 맘대로 이상적인 해석을 덧붙였던 것이다.

　이 집이 빈센트의 마음에서 큰 비중을 차지하고 있었다는 것은 이 집을 장식하기 위한 구상이라든가 2주 후에 그려 또 다른 유명 대표작이 된 작품 〈침실 The Bedroom〉에서도 여실히 나타난다. 이 그림에는 보쉬와 밀리에 초상화를 포함해서 그가 방의 장식을 위해 그렸던 여러 작품들이 벽에 걸려 있는 것이 보인다. 그는 테오에게 보낸 10월 16일자 편지에서 이 작품의 색상에 대해 자세히 언급하면서, 이 침실이 휴식과 수면을 상징하는 것으로 표현한다. 그는 침대와 의자

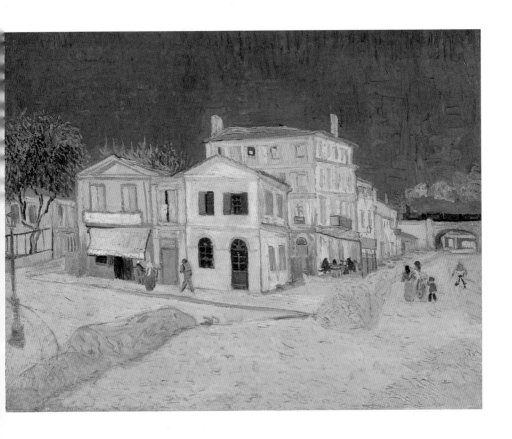

〈옐로우 하우스
The Yellow House〉
1888년 9월, 캔버스에
오일, 72×91.5cm
반 고흐 미술관 소장
(네덜란드 암스테르담)

는 '버터빛 노란색'이고, 벽은 '연한 자주색'이며, 문은 '라일락색'이라고 적고 있다. 이는 빈센트가 노란색과 밝은 자주색으로 보색 대비의 효과를 노렸음을 알려주는 것이나, 지금 벽은 밝은 파란색으로, 문은 다소 어두운 파란색으로 변색되어서 이러한 보색 대비 효과를 찾을 수 없게 되었다. 빈센트는 자주색을 만들기 위해 파란색에다 코치닐(cochineal)이라는 붉은색 염료를 섞었는데, 이 붉은색 염료는 시간이 가면서 퇴색되었다. 따라서 원래 색조 대비는 더 강했을 것인데, 그럼에도 휴식의 분위기를 느낄 수 있다. 그리고 넓은 면적에 단일색을 칠하는 것은 일본 목판화의 영향이다.

빈센트가 1888년 10월 아를 옐로우 하우스에서 살면서 자신의 침실을 그린 그림은 튀는 색상과 독특한 원근법으로 널리 알려졌다. 빈센트는 10월 16일 테오에게 보낸 편지에서 이 그림의 색상과 주제에 대해 자세히 설명했고, 그밖에도 13개 이상의 여러 편지에서 이 그림을 언급할 정도로 애착을 가졌다. 빈센트는 이 그림에서 자신의 침실을 잠자고 머리를 식히는 휴식의 공간, '절대적인 편안함'과 아늑함을 표현하고자 했다.

그러나 이 그림은 한 점만 있는 것이 아니라 비슷한(90cm×72cm) 크기의 작품이 암스테르담 반 고흐 미술관과 시카고 미술관에 있

1888년 테오에게 보낸 편지 속 옐로우 하우스 내의 〈침실〉 드로잉

으며, 보다 작은 크기(74cm×65.5cm)의 버전이 파리 오르세 미술관에 있다. 이 세 점의 유화 작품 중 어느 것이 가장 먼저 그려진 것인지, 어느 것이 원작인지를 두고 약간의 논란이 있으나, 반 고흐 미술관에 소장된 버전이 가장 먼저 그려진 것이고, 시카고 미술관 버전과 오르세 미술관 버전은 그가 생 레미 정신병원에서 다시 그린 것으로 판정되고 있다.

즉 첫 그림을 완성하기 약 10일 전에 외젠 보쉬에게 보낸 10월 2일자 편지에서 빈센트는 그 그림 오른쪽 벽에 보쉬의 초상화와 밀리에 소위 초상화가 걸려 있음을 언급하고 있는데, 여기에 맞는 것은 반 고흐 미술관 버전이고, 시카고 미술관 버전은 오른쪽 벽에 걸려 있는 2개의 초상화가 자화상과 미상의 다른 초상화로 대체되어 있다는 것이다. (바로 옆 고갱이 묵었던 방에는 해바라기 그림 시리즈가 걸렸다.) 그러나 빈센트는 다른 편지에서도 시카고 미술관 버전에 대해서도 언급하고 있어 이 역시 오리지널로 인정받고 있다. 그밖에도 빈센트는 2점의 침실 스케치 드로잉을 편지 속에 남기고 있다.

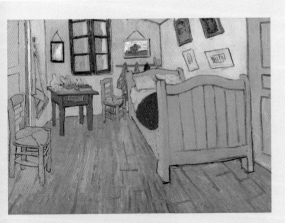

또한 이 그림은 네덜란드 화가들의 순화된 색채 사용에 반기를 들고 프로방스의 태양 아래 물든 밀밭과 같이 자기가 좋아하는 노란색을 많이 사용했다는 점이 특징이다. 이와 함께 관객들의 눈길을 끄는 특이한 점은 한쪽으로 쏠려 있는 원급법이다. 빈센트는 앞에서도 언급한 바와 같이 정확한 원근 구도를 위해 원근틀(perspective frame)을 사용했는데, 이러한 제약에서 과감히 튀어나왔다는 것이다. 이러한 성향은 앉아 있는 〈주아브 병사〉 초상이라든가 아를 라마르틴 광장의 〈밤의 카페 테라스〉 그림에서도 볼 수 있다. 이 그림들의 색상도 시간이 지남에 따라 상당히 퇴색했는데, 예를 들어 벽과 문의 색은 원래 파란색보다는 자주색에 가까웠다.

〈침실 The Bedroom〉, 1888년 10월, 캔버스에 오일 72×90cm, 반 고흐 미술관 소장

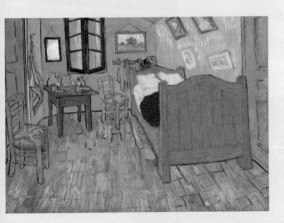

1889년 9월 초에 정신병원에서 다시 그림 침실 미국 시카고 예술원 소장

뒤틀린 원근법과 관련해서 로널드 픽크반스(Ronald Pickvance)는 《아를에서의 반 고흐》라는 저서에서 빈센트가 일부러 그렇게 그린 것이 아니라 침실이 있는 이 건물의 특성 때문이라고 주장했다. 즉 옆에서 보는 바와 같이 외벽이 비스듬한 것이 이상한 원근법과 합쳐졌다는 것이다.

〈침실〉 그림에 있어서 또 한 가지 특기할 만한 점은 싱글 베드에 베개 2개가 그려져 있다는 점이다. 그동안 빈센트는 적지 않은 여성 편력을 가지고 있었지만, 함께할 여자가 없다는 현실을 운명으로 받아들였고, 이 따금씩 사창가를 찾아갔다. 빈센트는 한편으로 여자를 정숙하고 근접할 수 없는 사람으로 여기면서도, 다른 한편으로는 가까이 지내면서 섹스의 대상으로 생각하는 혼동된 정신 상태에서 평생을 살았다고 평가되고 있다.

아를에 도착한 고갱

빈센트가 폴 고갱(Paul Gauguin, 1848~1903)을 알게 된 것은 1887년 말이었다. 폴 고갱은 당시 카리브 해 프랑스령 섬이었던 마르티니크 여행에서 막 돌아온 차였다. 테오는 몽마르트르에 있는 구이 갤러리에서 고갱의 작품과 도자기를 전시하기도 했고, 빈센트는 고갱의 작품 〈마르티니크 망고나무들 The Mango trees, Martinique〉을 사기도 했다.

빈센트가 아를로 내려갔던 때와 비슷한 시기에 고갱은 브르타뉴 지방의 퐁타방(Pont-Aven)으로 떠났으나, 둘은 오랫동안 편지 교신을 했다. 고갱은 몸이 아파 망설이기도 했지만 빈센트의 요구에 응해 퐁타방을 떠나 1888년 10월 23일 아를에 도착했다. 빈센트는 고갱과 같이 살면

폴 고갱

폴 고갱(Paul Gauguin, 1848~1903)
〈마르티니크 망고나무들 The Mango trees, Martinique〉
1887년, 캔버스에 오일
86×116cm
반 고흐 미술관 소장
(네덜란드 암스테르담)

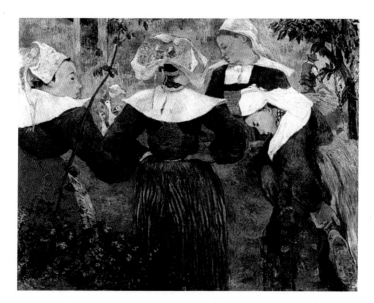

폴 고갱(Paul Gauguin,
1848~1903)
〈브르통의 네 여인
Four Breton Women〉
1886년, 캔버스에 오일
72×91cm
노이에 피나코텍 소장
(독일 뮌헨)

서 서로 예술적인 자극과 영감을 주고받기를 오랫동안 갈망하면서 그
와 함께 예술인촌을 만들고자 했다. 당시 고갱은 빚이 늘어나면서 점
점 더 테오의 경제적 도움에 의지했으며, 테오의 도움으로 그의 작품
〈브르통의 네 여인 Four Breton Women〉이 500프랑에 팔리면서 빚을
갚을 수 있었다. 빈센트는 고갱이 한때 뱃사람이었다는 것을 알고 자
칫 놀라면서 그를 더욱 신뢰하고 존경하게 되었지만, 고갱이 사실 아
를에 온 것은 테오의 노력이 컸다. 그는 이 이루어지지 않은 예술인촌
에 온 첫 번째이자 마지막 화가였다.

"고갱이 간다는군. 이는 형에게 큰 변화를 가져올 거야. 형의 집에서 예
술가들이 편안하게 느끼면서 일할 수 있도록 하고자 하는 형의 노력이
좋은 결실을 가져오길 바래."

〈테오가 빈센트에게 보낸 편지〉 1888년 10월 19일 파리

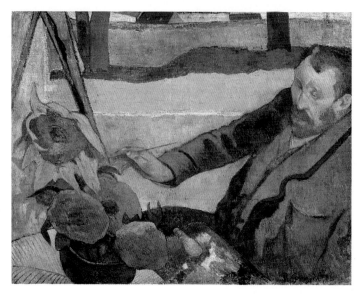

폴 고갱(Paul Gauguin, 1848~1903)
〈해바라기를 그리는 반 고흐 Van Gogh Painting Sunflowers〉
1888년, 황마에 오일
73×91cm
반 고흐 미술관 소장
(네덜란드 암스테르담)

　빈센트는 종종 충동적이면서 참을성이 부족하고 자기 환상에 갇혀 있는 데 반해, 고갱은 냉정하면서도 실리적이고 합리적인 성향의 사람이었다. 고갱 역시 내심 화가 공동체를 꿈꾸기는 했지만, 빈센트는 유치 대상이 아니었다. 그는 빈센트의 재능을 의심했고, 기이한 사람으로 생각하여 아를에 오는 것을 망설였다. 또한 빈센트와 테오 형제가 아를에 오도록 권유한 것은 네덜란드인들의 상업적인 술책으로 의심하기도 했다.

　어쨌든 고갱이 아를에 내려온 이후 둘은 같이 협력해서 일하는 것이 잘 될 경우도 있었는데, 그 예로 고갱은 아를에 도착하고 얼마 되지 않아 20미터짜리 거친 황마 두루마리를 가져왔고, 두 사람은 그것을 잘라 캔버스로 썼다. 그들은 로마 시대 공동묘지 터인 알리스캉(Alyscamps)에서 같이 그림을 그리기도 했고, 집안일을 나누어 하기도 했다. 고갱은 빈센트보다 요리를 잘했다. 그러나 이들은 예술적인 주

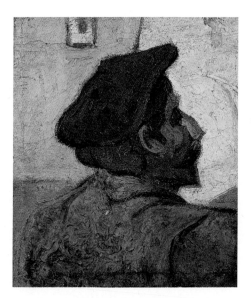

〈고갱의 초상 Portrait of Gauguin〉
1888년, 캔버스에 오일, 38.2×33.8cm
반 고흐 미술관 소장 (네덜란드 암스테르담)

제를 놓고 종종 토론을 했고, 토론은 격렬한 논쟁으로 발전했다. 빈센트와 고갱은 서로 거의 모든 점에서 의견을 달리했고, 이러한 의견 교환은 얼마가지 않고 가열되기도 했다. 빈센트는 갈수록 고갱이 떠나갈 것이라는 불안을 느끼게 되었다, 고갱은 열대지방으로 돌아갈 것을 생각하고 있었다. 두 사람의 관계는 결국 파국으로 이어져 귀를 자르는 사건으로 끝난다.

〈고갱의 초상 Portrait of Gauguin〉은 빈센트가 고갱을 황마 위에 그린 것이다. 이 그림은 너무 이상하고 거칠게 그려져 있어 진짜 고호가 그린 그림인지 의심이 들기도 했다. 이렇게 보이는 것은 재료의 효과 때문으로 보이는데, 황마는 그림 그리기 매우 어려운 재질이다. 황마는 고갱이 아를로 가져온 두루마리에서 잘라 쓴 것이다.

반면 고갱은 〈해바라기를 그리는 반 고흐 Van Gogh Painting Sunflowers〉 초상화를 그렸는데, 이에 대해 빈센트는 테오에게 보낸 편지 속에서 "고갱이 지금 내 초상화를 그리고 있는데, 이것은 그의 그림이라고 할 수는 없어, 아무 느낌도 없거든."이라고 약간 불만 섞인 이야기를 하고 있다. 이 그림을 두고 빈센트는 1889년 9월 생 레미 정신병원에 있는 동안 테오에게 보낸 편지 속에서 "그때 내 얼굴이 무엇보다 무척 상기되어 있었어. 그러나 그때 나는 정말이지 피곤해 찌들어 있고 가뜩 충전되어 있는 진짜 나의 모습이었어."라고 밝혔다.

고갱과 함께한 시간들

11월 빈센트와 고갱은 같이 요리하고 먹고 그림을 그렸다. 그들은 특히 날씨가 좋지 않을 때에는 종종 기억을 더듬어 그림을 그렸다. 하루 저녁은 같이 산책을 하고 놀아와 빈센트는 〈붉은 포도밭 The Red Vineyard〉을 그렸고, 고갱은 〈포도밭의 여인 Woman in the Vineyard〉를 그렸다. 마담 지누는 〈아를의 여인들 Women from Arles〉 작품을 위해 모델이 되어주었다. 파리의 부소-발라동 화랑에서 테오는 좋은 가격에 고갱의 여러 작품을 판매했고, 빈센트는 함께 즐거워했다. 드가는 고갱이 브르타뉴에서 그린 그림에 찬사를 보냈고, 테오는 이를 파리의 그림 시장에 내놓았다.

이 시기에 두 화가는 함께함으로써 서로에게 영향을 주었다. 아를의 가을 단풍

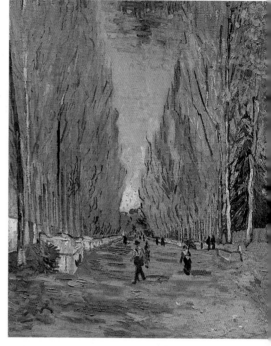

〈알리스캉 Les Alyscamps〉
1888년 10월, 캔버스에 오일, 92×73.5cm, 개인 소장

은 두 사람을 사로잡았다. 두 사람은 로마 시대의 공동묘지 알리스캉 (Alyscamps)에서 가을 풍경을 화폭에 담았다. 빈센트는 다소 보수적인 고갱의 예술적 아이디어를 받아들였고, 고갱의 작품에서도 아를 시절 이후에는 강렬한 색상을 사용하는 빈센트의 작업 방식이 영향을 미쳤음을 느낄 수 있다. 즉 고갱의 작품에서도 빈센트의 색상보다는 밝지 않지만 일반적으로 넓은 면적을 강한 색상으로 칠하고, 절제되고 평평한 붓질을 사용하는 경향이 나타났다. 고갱은 기억이나 상상을 통

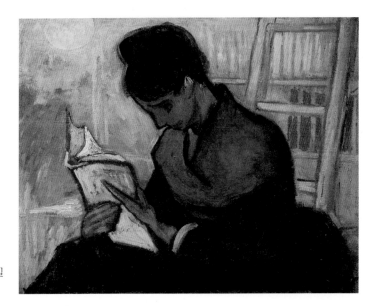

〈독서하는 여인
The Novel Reader〉
1888년, 캔버스에 오일
73×92cm, 개인 소장

해 그림을 그리면서 종종 자기 맘대로 색상과 형태를 변형시키기도 했다. 도서관에서 〈독서하는 여인 The Novel Reader〉 그림에서 볼 수 있듯이 빈센트는 이 그림을 상상을 통해 그리면서 다양한 초록색 계열의 색을 여인의 얼굴에까지 널리 사용했다.

열흘 뒤 빈센트는 다시 〈씨 뿌리는 사람 The Sower〉을 그리게 되는데, 이 그림에서 고갱이 영향을 미쳤음을 느낄 수 있다. 아를로 오기 전인 9월 고갱은 나무줄기가 화면을 크게 분할하는 〈설교 후 환시 Vision after the Sermon〉라는 작품을 그린 후 그 스케치 본을 빈센트에게 부쳤다. 빈센트는 이 그림이 물론 일본 목판화의 영향을 받았다는 것을 알아차렸다. 빈센트 역시 일본 목판화의 영향을 받아 나무가 화면을 크게 나누는 그림을 종종 그렸기 때문에 이 〈씨 뿌리는 사람〉이 반드시 고갱의 영향을 받은 것이라고 말할 수는 없지만, 최소한 고갱이 빈센트로 하여금 이런 식으로 보다 인위적인 화면 구성에 대해

〈씨 뿌리는 사람
The Sower〉
1888년, 캔버스에 오일
32.5×40.3cm
반 고흐 미술관 소장
(네덜란드 암스테르담)

다시 관심을 갖도록 자극했을 것으로 보인다. 또한 고갱은 빈센트가
새롭게 그린 〈씨 뿌리는 사람〉 작품에서 다소 덜 튀는 붓질과 약간
더 통제된 색상들을 사용하도록 영향을 주었을 것이다. 들판의 주요 색깔인 보라색과 그 보색인 노란색과 연노랑의 태양과 하늘은 전적으로 빈센트의 보색 이론에 따른 것이다. 어쨌든 작은 화폭의 복제본을 다시 그린 것으로 보아 빈센트는 이 작품에 대해 매우 만족했던 것으로 보인다.

폴 고갱(Paul Gauguin, 1848·1903)
〈설교 후 환시 Vision after the Sermon〉
1888년, 캔버스에 오일 72.2×91cm
스코틀랜드 국립미술관 소장(영국 에딘버러)

그러나 위의 〈씨 뿌리는 사람〉 작품을
보면 그 색상이 매우 '부자연스러운' 것을
느낄 수 있는데, 이를 두고 어떤 이들은
일본 목판화의 영향이라고 말하기도 하고,
어떤 전문가들은 빈센트가 '색의 자율성'

〈씨 뿌리는 사람
The Sower〉
1888년, 캔버스에 오일
73.5×93cm
E. G. Bührle 재단 소장
(스위스 취리히)

을 추구했다고 표현하기도 한다. 빈센트는 베르나르에게 쓴 편지에서
다음과 같이 밝힌 바 있다.

"내가 스케치한 것을 그림으로 그리기 위해 어떤 색을 사용할지 결정할
때 나는 완전히 자연에서 등을 돌리고 과장과 생략의 과정을 거친다네.
하지만 형태라면 다르지. 나는 내가 그린 형태가 정확하지 못해 실제와
다를까 봐 무척 신경을 쓰지."

이처럼 빈센트는 색상은 자유롭게 선택한 반면에 형태는 가급적 실
제와 가깝도록 노력했다. 이 그림에 만족하여 오렌시빛 태양과 하늘
을 배경으로 〈씨 뿌리는 사람〉의 새로운 버전을 그린 후 빈센트는
〈요람을 흔드는 여인(룰랭 부인) La Berceuse (Augustine Roulin)〉을 그
렸는데, 여기에서도 넓은 면적의 동일색 채색과 덜 두터운 채색 물감,

다소 상식적인 이미지를 많이 넣은 배경 처리 등을 볼 때 빈센트가 새로운 시도를 했음을 알 수 있다. 이 그림 역시 대담한 윤곽선으로 그려진 넓은 면적에 밝은 색상을 칠하는 것과 같은 일본 판화의 특성을 혼합했다. 그러나 빈센트는 이 새로운 방식의 화법을 오래 추구하지는 않았다.

12월에 빈센트와 고갱은 같이 몽펠리에(Montpelliér)에 있는 파브르 박물관에 가서 들라크루아와 구스타프 쿠르베(Goustave Courbet, 1819~1877)의 여러 작품들을 감상했다. 그중 쿠르베의 〈안녕, 쿠르베 씨 Bonjour, Monsieur Courbet〉라는 그림은 나중에 고갱의 작품에 많

〈요람을 흔드는 여인
(롤랭 부인)
La Berceuse
(Augustine Roulin)〉
1888년, 캔버스에 오일
92×73cm
크뢸러 뮐러 미술관 소장
(네덜란드 오테를로)

구스타프 쿠르베
(Goustave Courbet,
1819~1877)
〈안녕, 쿠르베 씨
Bonjour, Monsieur
Courbet〉
1854년, 캔버스에 오일
132×150.5cm
파브르 박물관 소장
(프랑스 몽펠리에)

은 영감을 주었다. 박물관을 본 후 그들은 빈센트가 '지나친 긴장'이
라고 표현할 만큼 격렬한 토론을 벌였다. 그들은 예술은 물론 태양 아
래 모든 것을 두고 토론할 수 있었고, 그들 간 서로 다른 의견은 반드
시 언쟁으로 이어졌다. 겨우 두 달 정도가 지나자 이러한 언쟁은 심각
한 불화로 이어졌다.

"고갱과 나는 들라크루아와 렘브란트 등에 대해 무척 많은 이야기를 하
고 있어. 이 토론은 지나치게 열을 띠고 있지. 우리는 이따금씩 전기 배
터리가 방전되는 것처럼 완전히 지친 후에야 그 토론을 마치기도 해."
〈빈센트가 테오에게 보낸 편지〉 1888년 12월 17일 또는 18일 아를

취재노트

빈센트의 의자와 고갱의 의자

1888년 12월에 그린 빈센트의 의자와 고갱의 의자 그림을 두고 빈센트 자신은 어떤 편지에서도 이 그림들이 의미가 있는 것으로 말하지 않았으나, 사람들은 많은 상징적인 의미를 끌어내고 있다. 또한 이 두 그림은 1968년 런던의 어느 전시회에서와 함께 전시된 적이 있고, 책에서도 종종 나란히 배열되어 보여지고 있다. 그런데 일반적으로 책에서는 고갱의 의자가 먼저 나오고 빈센트의 의자가 나중에 나온다. 요컨대 두 의자를 등지게 배열하면 두 사람이 서로 적지 않게 갈등을 겪었다는 것을 의미한다고 말하고, 마주보고 배열하면 서로를 인정하기 싫어서 두 사람의 관계가 비극으로 끝나기는 했지만, 서로 존중했음을 의미한다고 말한다. 실제 귀를 자르는 사고 이후 빈센트는 고갱과 다시 만나지 못했지만, 이따금씩 서로 편지를 교환했다.

어쨌든 두 의자 그림은 여러 가지 면에서 서로 대조적이다. 빈센트 의자의 경우는 밝은 반면에, 고갱의 의자는 상당히 어둡게 처리되었다. 또한 빈센트의 의자는 평범한 볏짚 의자로 단순하고 수수한 반면에, 고갱의 의자는 초록색과 붉은색의 강한 보색을 이용하여 화려하게 처리되어 있다. 이는 빈센트 자신은 가난하고 초라한 농민이나 노동자 계급을 좋아한 반면, 고갱은 호화롭게 사는 사람들의 기호를 가지고 있다는 빈센트 자신의 평가라 봐도 무방할 듯하다. 한 가지 흥미로운 것은 빈센트가 자해 소동을 벌이기 이전에 이미 두 점의 그림들을 그리기 시작해서 나중에 정신병원에 입원한 이후에도 계속해서 이 그림들을 다듬어 나갔다. 빈센트는 병원에 입원한 후 처음으로 테오에게 보낸 편지(1889년 1월 17일자) 속에서 "오늘 나는 고갱의 의자와 흰 손수건과 파이프, 담배쌈지가 있는 나의 비어 있는 의자의 그림 작업을 다시 시작했다."고 밝히고 있다.

한편 앨버트 루빈(Albert Lubin)이라는 심리학자는 《지구의 이방인: 빈센트 반 고흐의 심리학적 전기 Stranger on the Earth: Psycological Biolography of Vincent van Gogh》라는 저서에서 심리분리학적 관점에서 빈센트의 생애와 작품을 분석했는데, 여기서 그는 고갱의 의자를 두고 이색적인 분석을 내놓았다.

즉 고갱의 의자에는 여성적이고 엄마 같은 모습과 함께 씩씩한 남성적인 모습이 동시에 나타나고 있는데, 이는 고갱에 대한 빈센트의 '상징적인 초상화'라고 보았다. 또한 이러한 성향은 종종 강한 동성애 현상을 가져오는 것으로, 그림 가운데 있는 촛불과 함께 빈센트의 고갱에 대한 동성애적 욕망을 보여주는 것이라고 보았다. 그러나 프로이드 자신도 언급한 바와 같이 "시가(여기서는 촛불)는 단순히 시가에 불과할 수 있다."는 점에서 지나친 해석은 작품의 이해를 방해할 수도 있을 것이다.

〈파이프가 있는 빈센트의 의자
Vincent's Chair with a Pipe〉
1888년, 캔버스에 오일, 91.8×73cm,
내셔널갤러리 소장(영국 런던)

〈고갱의 안락의자 Gauguin's Armchair〉
1888년, 캔버스에 오일, 90.3×72.5cm
반 고흐 미술관 소장(네덜란드 암스테르담)

빈센트와 고갱의 화풍 차이

아를에서 함께 작업하면서 빈센트는 고갱과 같은 장소에게 다른 느낌의 그림을 많이 그렸다. 서로의 화풍이 너무 달랐던 두 사람은 이러한 문제로 자주 부딪혔고, 결국에는 성격 차이를 극복하지 못하고 갈라서게 된다. 두 사람 모두 지기 싫어하는 성격이었지만, 고갱은 전형적인 도시인으로 냉소적이었고 빈센트는 시골 출신의 내성적 성격이었다. 두 사람이 공동생활을 한 것은 두 달 정도의 짧은 시간이지만, 서로의 작품에 많은 영향을 끼쳤을 것으로 본다. 빈센트와 고갱이 함께 그린 〈마담 지누〉에 대한 그림을 보면 많은 차이점이 드러나는데, 빈센트의 그림에 나오는 지누는 날카롭고, 고갱의 그림에 나오는 지누는 둥글고 부드럽다. 이 그림에서부터 그들의 갈등이 시작되었다고 보기도 한다. 알리스캉에서 함께 그림을 그릴 때 그렇게 협조적이었던 두 사람은 여전히 같은 모델을 놓고 동시에 그림을 그리곤 했지만 점점 관계가 멀어지고 있었다. 〈아를의 여인들〉 그림에서는 확연한 화풍의 차이가 나타났다. 빈센트 그림의 여인들은 양산을 쓰고 꽃밭을 산책하는 반면, 고갱의 그림은 을씨년스러운 겨울 풍경이다. 11월에 함께 그린 〈붉은 포도밭〉과 〈포도밭의 여인〉에서도 서로 다른 확연한 화풍의 차이가 느껴진다. 테크닉에 있어서도 고갱은 얇게 사용하여 규칙적으로 붓질을 하였다면, 빈센트는 색을 두텁게 칠하였다. 고갱은 빈센트의 이러한 붓질을 좋아하지 않았고, 빈센트는 고갱이 자신을 인정해주지 않는다고 받아들여 점점 관계가 나빠졌다. 동생 테오에게 자신의 작업에 대해 편지를 쓰는 일도 점점 뜸해졌다.

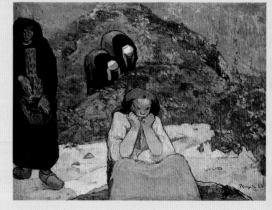

폴 고갱(Paul Gauguin, 1848~1903)
〈포도밭의 여인Woman in the Vineyard〉
1888년 11월, 켄버스에 오일 92×73.5cm, 개인 소장

폴 고갱(Paul Gauguin,
1848~1903)
〈아를의 여인들 Women
from Arles in the
Public Garden〉
1888년 11월
캔버스에 오일
73×92cm
시카고 미술관 소장
(미국 시카고)

〈아를의 여인들
(에텐 정원에서의 기억)
Ladies of Arles
(Memory of the Garden
at Etten)〉
1888년 11월
캔버스에 오일
73×92cm
에르미타주 미술관 소장
(러시아 상트페테르부르크)

귀를 자른 사건

고갱은 주로 기억과 상상력을 통해 그림을 그린 반면에, 빈센트는 직접 눈앞에 보는 것을 그리려고 했다. 그들의 서로 다른 성향으로 서로간에 끊임없는 긴장이 흘렀다. 고갱이 떠나겠다고 위협하자 빈센트는 큰 압박감을 느꼈고, 동요의 조짐이 보이기 시작했다. 고갱은 빈센트의 건강과 심리적인 상황이 좋지 않음을 짐작하고 빨리 떠나지는 못했으나, 1888년 12월 23일 저녁 빈센트의 행동을 위협적인 것으로 여겼다. 빈센트가 면도날을 가지고 자신에게 다가와 위협을 했다는 것이었다. 고갱은 부랴부랴 그 집에서 나와 하룻밤을 호텔에서 묵은 뒤 다음날 아침 귀를 자르고 앓고 있을 빈센트를 다시 보지도 않고 파리행 기차를 탔다. 빈센트의 그날 밤 행동은 고갱에 대해 원망을 드러냈을 뿐 고갱을 해칠 생각은 없었던 것으로 보인다. 사건 직후 베르나르에게 보낸 편지에서 고갱은 이 사건에 대해 언급하지 않았다.

아를의 지방지인 〈포럼 공화주의 Forum Républicain〉 1888년 12월 30일자 일요일 기사에는 다음과 같은 조그만 사건사고 실렸다.

"지난 일요일 저녁 11시 30분경에 네덜란드 출신의 빈센트 반 고흐라는 화가가 홍등가 1번지에 나타나 라셸(Rachel)이라는 여자에게 그의 귀를 주면서 '이것을 선물로 줄 테니 간직해요' 라고 말하고 사라졌다. 그 불쌍한 정신병자가 반 고흐라는 것을 알고 경찰이 그 다음날 그의 집을 찾아갔는데, 그는 침대에 누워 있었고, 생기가 거의 없었다. 이 불행한 사람을 긴급히 병원에 입원시켰다."

Chronique locale

— Dimanche dernier, à 11 heures 1|2 du soir, le nommé Vincent Vaugogh, peintre, originaire de Hollande, s'est présenté à la maison de tolérance n° 1, a demandé la nommée Rachel, et lui a remis ... son oreille en lui disant : « Gardez cet objet précieusement. » Puis il a disparu. Informée de ce fait qui ne pouvait être que celui d'un pauvre aliéné, la police s'est rendue le lendemain matin chez cet individu qu'elle a trouvé couché dans son lit, ne donnant presque plus signe de vie.

Ce malheureux a été admis d'urgence à l'hospice.

1888년 12월 30일자 기사

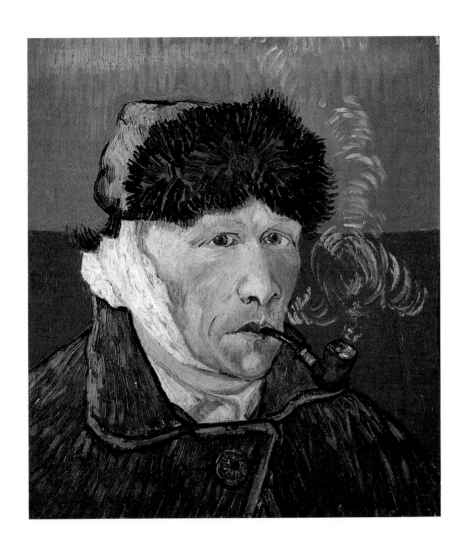

⟨파이프를 물고 귀에 붕대를 감은 자화상 Self-Portrait with Bandaged Ear and Pipe⟩
1889년 1월, 캔버스에 오일, 51×45cm
개인 소장

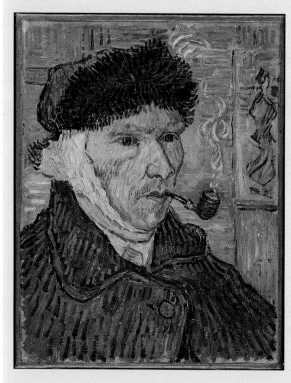

오토 바커(Otto Wacker)
〈파이프를 물고 귀에
붕대를 감은 자화상
Self-Portrait with
Bandaged Ear and Pipe〉
하버드대학교 미술관
(미국 메사추세츠)

귀를 절단하는 자해 행위가 있은 후 빈센트는 1891년 1월 귀를 동여매고 있는 자신의 자화상을
2점 그렸다. 그런데 위쪽 그림은 오토 바커(Otto Wacker)라는 화상에 의해 그려진 위작이다. 〈귀에
붕대를 감은 자화상 Self-Portrait with Bandaged Ear〉을 위작한 것이다. 오토 바커는 1920~1930
년대에 독일에서 화상으로 활동하면서 빈센트의 그림들을 위작하여 그림을 팔았던 인물로, 그의
사기 행각은 1928년에 드러났다. 20여 점의 위작을 찾은 후 법에 넘겨진 오토 바커는 결국 유죄
판결을 받았고, 3만 라이히스마르크(한화 40억)의 벌금을 맞고 영원히 미술계를 떠났다. 당시 빈센
트의 위작이 판을 친 것은 1890년 빈센트가 무명으로 세상을 떠나 1900년대에 와서야 세상에
알려졌기 때문이다.

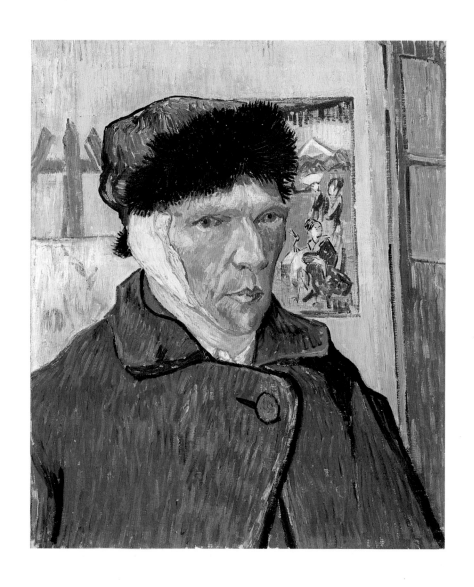

〈귀에 붕대를 감은 자화상 Self-Portrait with Bandaged Ear〉
1889년 1월, 캔버스에 오일, 60.5×50cm
코톨드 예술학교 소장(영국 런던)

취재노트

귀를 자른 사건에 대한 여러 가지 의혹

빈센트는 고갱과 사이가 틀어진 후 정신적인 병마와
싸우면서 자신의 귀를 자른 것으로 알려지고 있다. 그
러나 영국의 일간지 〈텔레그래프Telegraph〉는 2009
년 5월 어느 기사에서 독일의 두 예술 역사학자 요나
스 카우프만(Hans Kaufmann)과 리타 빌데간스(Rita
Wildegans)의 글을 인용하면서 빈센트의 귀를 자른
것은 고갱이었고, 빈센트와 고갱 사이의 '침묵의 약
속(pact of silence)'으로 지금껏 그 진상이 밝혀지지
않았다고 주장했다. 이들 예술 역사학자들이 구성한
이야기는 다음과 같다.

고갱은 매우 훌륭한 펜싱 검객으로 아를의 '옐로우 하우스'에서 빈센트와 갈
등이 심해지자 그곳을 떠나려고 했다. 어느 날 빈센트는 고갱과 다투고 고갱
에게 유리컵을 던졌으며, 고갱은 가방과 그가 아끼는 펜싱 검을 들고 집에서
나와 걸어가고 있었다. 빈센트는 심란한 마음으로 고갱을 뒤따라갔고, 사창가
에 가까이 이르렀을 때 두 사람의 싸움은 더욱 격렬해졌다. 고갱은 화가 나서
인지 아니면 자기 방어를 위해였는지 모르지만 펜싱 검으로 빈센트의 귓바퀴
를 잘랐다. 그러고 나서 고갱은 그 칼을 론 강에 던졌고, 빈센트는 그 귀를
주어 창녀에게 주고 비틀거리며 집으로 돌아왔다. 경찰은 다음날 아침 침상에
피를 흘리며 누워 있는 빈센트를 발견했다. 그러나 빈센트는 이러한 고갱을
보호하기 위해 자기가 면도칼로 귀를 잘랐다고 이야기를 만들어냈다는 것이
다. 두 사람은 '침묵의 계약'을 지켜 고갱은 처벌을 면했으며, 빈센트는 가엾
게도 좋아하는 친구를 지켜주었다는 것이다.

대부분의 전문가들은 귀 절단 사건이 발생하기 전에 이미 고갱이 떠났다고 말하고 있으나, 독일의 이 예술 역사학자들은 분명 고갱은 사건 발생 당시 빈센트와 함께 있었으며, 이를 뒷받침할 만한 확실한 증거를 제시하지 못한다 할지라도 이 같은 가설이 가장 논리적인 해석이라고 주장하고 있다.

그 이유로서 빈센트가 고갱에게 남긴 마지막 글에서 "너는 침묵하고 있고 나도 침묵할 것이야."라고 기록하고 있음을 지적하고 있다. 또한 빈센트는 테오와 주고받은 편지에서 이 침묵의 약속을 직접적으로 깨뜨리는 않지만, 어떤 일이 일어났는지 암시하는 내용이 있다는 것이다. 즉 빈센트가 편지 속에서 고갱이 아를로부터 펜싱 마스크와 장갑을 돌려줄 것을 요청했으나, 펜싱 검에 대해서는 언급이 없는 점을 언급했으며, 고갱이 기관단총이나 다른 총기를 가지고 있지 않은 것이 다행이라고 밝혔다는 것이다. 또한 한쪽 귀를 동여매고 있는 어느 스케치 자화상에는 'ictus'라는 단어가 적혀 있는데, 이 단어는 펜싱에서 히트를 의미하는 라틴어라는 것이다. 독일의 예술 역사학자들은 그 스케치 자화상의 귀 위에 보이는 지그재그 자국은 고갱의 조로와 같은 칼놀림을 나타낸다고 믿고 있다.

더 나아가 빈센트가 분명 발작으로 고통을 받기는 했지만, 이 당시에는 미치지는 않았으며, 카우프만은 "이 모든 것이 고갱이 자기 방어를 위한 전략으로 만들어낸 유인비이다. 결국 빈센트는 이 사건의 충격을 이겨내지 못하고 악화되어 결국 자살에 이르게 되었다."라고 주장하고 있다.

암스테르담의 반 고흐 미술관을 포함해서 여러 전문가들은 이들의 주장에 동의하지는 않지만, 바젤의 반 고흐 전시회 큐레이터였던 니나 짐머(Nina Zimmer)는 "모든 가설은 물질적인 증거가 없는 한 모두 유효한 것이다."라고 〈르 피가로〉와의 인터뷰에서 밝혔다. 아내와 다섯 이들을 버리고 파라다이스를 찾아 남태평양 타히티로 가서 평온한 마을에 매독을 퍼트린 고갱과 빈센트의 실제 관계가 어떠했는지는 가설만 무성하다.

산산이 부서진 꿈

펠릭스 레이(Félix Rey, 1867~1932)라는 의사는 이 병원에서 빈센트를 치료했다. 고갱은 테오에게 전보를 쳐서 형의 상태를 알려주었다. 테오는 친구 안드리스(Andries)의 여동생인 요한나 헤시나 봉허르(Johanna Gesina Bonger, 흔히 '요Jo'라고 불림, 1862~1925)와 약혼식을 위해 막 네덜란드로 가려든 참이었으나, 지체하지 않고 밤기차를 타고 아를의 형을 보러 내려왔고, 개신교 공동체의 목사 살르(Salles)에게 빈센트를 돌봐줄 것을 부탁했다. 지누 부인도 병원을 찾아와주었다.

빈센트가 보여준 이러한 발작의 원인으로 간질과 알콜 중독, 정신분열증 등이 거론되었다. 테오는 뒬로가(Rue Dulau)에 있는 병원을 잠시 찾아가본 후 고갱과 함께 바로 파리로 돌아갔다. 이후 빈센트와 고갱은 서로 서신 교환은 했지만, 다시는 만나지 못했다. 스튜디오를 같이 쓰면서 작품 활동을 하자는 그의 꿈은 잠깐 동안의 꿈과 같았다. 빈센트는 귀를 자른 일을 거의 기억하지 못했고, 며칠 동안 심각한 상태에서 벗어나 점차 회복되었다.

"내가 아를 병원에 있는 형을 보았어. 주위에 있는 사람들은 형이 지난 며칠 동안 보인 불안 증상이 가장 끔찍한 병인 실성 증상과 체온 과열로 인한 발작 증상이라고 말하고 있어. 형이 칼로 자해를 하자 사람들은 그를 병원에 입원시켰어. 앞으로도 저렇게 정신이상 상태로 있으면 어쩌지? 의사는 그럴 가능성이 있다고 말하고 있으나, 아직 확실히 이야기할 수는 없다고 해."

〈테오가 요한나에게 보낸 편지〉 1888년 12월 28일 아를

 취재노트

지금까지는 빈센트가 자신의 왼쪽 귀를 일부만 잘랐다고 알려져 있다. 그러나 반 고흐 미술관은 2016년 7월 15일부터 9월 25일까지 개최한 〈광기를 넘나들며 On the verge of insanity〉라는 특별전시회를 통해 당시 빈센트를 치료한 의사의 편지에 나오는 스케치를 공개하면서 빈센트가 왼쪽 귀 거의 대부분을 잘랐다고 결론지었다.

당시 빈센트를 치료한 의사는 펠릭스 레이(Félix Rey)로서, 그는 어느 편지에서 빈센트가 잘라내기 전후의 귀 모습을 스케치해 두었다. 이를 보면 빈센트는 귀 일부만 잘라낸 것이 아니라 귓불 작은 부분만 남겨둔 채 대부분 잘라냈던 것으로 나타났다.

또한 빈센트는 이 자른 귀를 라셀이라는 홍등가의 창녀에 준 것으로 알려지고 있으나, 레이 박사의 편지를 발견한 버나뎃 머피라는 사람은 이 여자를 추적한 결과, 이 여자의 본명은 가브리엘로 광견병에 걸린 개에 물려 고생하고 있었으며, 치료비 마련을 위해 홍등가에서 청소부로 일하고 있었다는 것이다. 즉 빈센트는 어려운 상황에 처한 사람들에 대한 연민의 정이 엉뚱하게 발동해서 자기의 귀를 선물로 주려고 했다는 것이다.

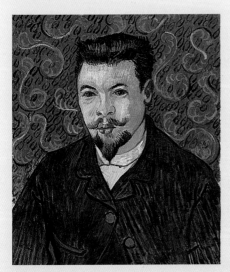

〈펠릭스 레이 박사의 초상 Portrait of Dr Félix Rey〉과 그가 스케치한 빈센트 귀
1889년, 캔버스에 오일, 64×53cm, 푸시킨 박물관 소장 (러시아 모스크바)

입원한 후 빈센트는 무언증에 음식을 거부하기도 했으나, 1889년 1월 초 병원에서 쓴 테오에게 보낸 편지에서 밝히기를 빨리 회복되어서 점차 나아지고 있다고 말했으며, 고갱에게는 다정한 인사말을 보내기도 했다. 1월 7일 빈센트는 퇴원해서 옐로우 하우스로 돌아왔고, 아직 불면증에 시달리면서도 가족들을 안심시키기 위해 어머니와 여동생 빌에게 편지를 썼다. 테오는 요하나 봉허르와 약혼을 했다.

이 시기에 빈센트는 귀에 붕대를 두른 두 점의 자화상을 그렸고, 병원에서 그를 돌봐준 의사인 펠릭스 레이 박사에 대한 감사의 표시로 그의 초상화를 그렸다. 병원에 있는 동안 자주 병원을 찾아와주고 퇴원 후에도 빈센트를 돌봐주었던 우체부 룰랭은 안타깝게도 마르세유로 전근되었다. 빈센트는 룰랭 부인을 모델로 여러 점의 〈요람을 흔드는 여인 La Berceuse〉을 그렸다.

2월 7일 빈센트는 불면증과 환각 증세, 그리고 누가 자기를 독살하려 한다는 망상으로 다시 병원에 입원했다. 이때 그는 병원에서 식사를 하고 밤에 잠을 잤지만, 자신의 스튜디오에서는 계속해서 작업을 했다. 3주 뒤 퇴원했으나 병세가 악화되었다. 이 무렵 그는 때때로 옐로우 하우스를 그렸다.

3월에 아를 마을 사람 30명이 시장에게 빈센트를 그냥 두면 위험하다며 다시 입원시켜야 한다고 탄원서를 냈고, 빈센트는 다시 입원했다. 그의 병세는 빨리 호전되지 않았고, 망상 증상이 나타나 격리 수용되기도 했다. 빈센트의 별명은 '빨강머리 미치광이'였다. 경찰은 모든 그림과 함께 빈센트 집을 폐쇄했다.

폴 시냐크는 3월 23일 병원에 입원한 빈센트를 찾아왔다. 빈센트는 퇴원이 허용되어 시냐크와 함께 집으로 돌아아 다시 그림을 그렸고, 시냐크는 테오에게 보낸 편지에서 빈센트가 육체적으로나 정신적으로 완전히 건강한 것처럼 보인다고 말했다.

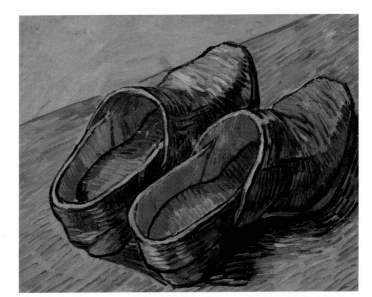

〈한 켤레의 가죽 나막신
A Pair of Leather
Clogs〉
1889년, 캔버스에 오일
32.2×40.5cm
반 고흐 미술관 소장
(네덜란드 암스테르담)

"유일한 치료법은 아니라 할지라도 가장 좋은 위안은 깊은 우정일세….
찾아주어서 정말 반갑고 고마워. 따뜻한 악수를 보내네. 안녕."

〈빈센트가 폴 시냐크에게 보낸 편지〉 1889년 4월 10일 아를

4월에 빈센트는 결국 옐로우 하우스에서 나왔는데, 나중에 내린 폭
우로 그 건물이 피해를 입고 빈센트가 남겨둔 그림과 습작들도 훼손
되었다. 빈센트는 레이 박사의 조그만 방 두 칸으로 이사했고, 지누
가족은 역전 카페에 빈센트의 가구들을 보관해주었다. 18일 암스테르
담에서는 테오가 요한나 봉허르와 결혼했고, 달콤한 신혼살림을 꾸미
느라 빈센트를 다시 찾아올 겨를이 없었다. 빈센트는 계속해서 발작
현상이 반복되는 고통을 겪었고, 당분간 정신병동에 들어가는 것이
좋을 것 같다는 생각을 하게 되었다.

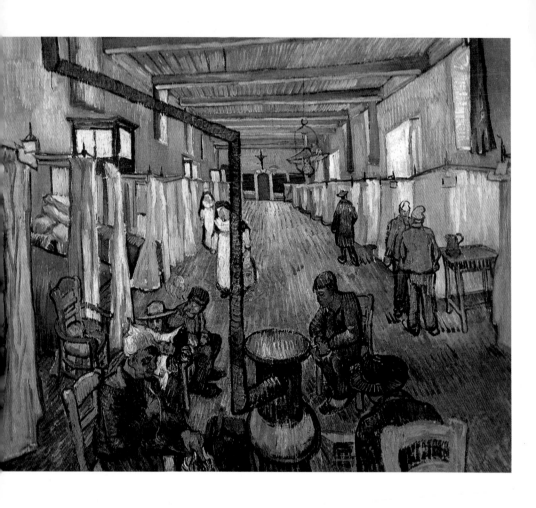

〈아를 병원의 병실 Dormitory in the Hospital in Arles〉
1889년 4월, 캔버스에 오일, 74×92cm
개인 소장

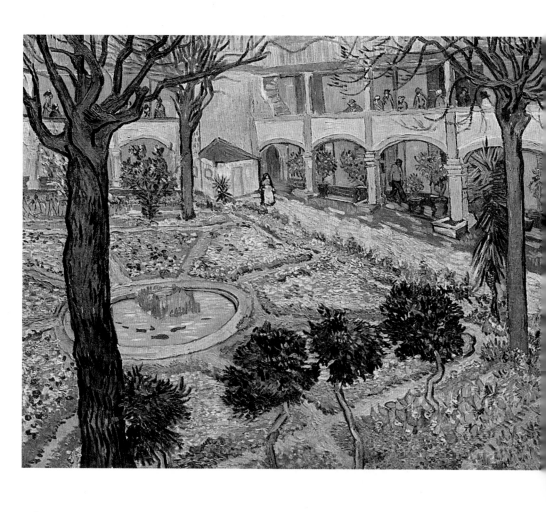

〈아를 병원의 정원 Garden of the Hospital in Arles〉
1889년 4월, 캔버스에 오일, 73×92cm
반 고흐 미술관 소장 (네덜란드 암스테르담)

　2년 가까이 파리에서 생활한 후 빈센트는 홀연 기차를 타고 파리를 떠나 1888년 2월 20일 지중해와 가까운 론 강변의 오래된 도시 아를에 도착한다. 파리에서 남쪽으로 약 750킬로미터 떨어진 아를은 프랑스 제2의 도시인 리옹(Lyon)을 지나 최대 항구도시인 마르세유(Marseille) 방향으로 내려가다 지중해를 약 35킬로미터 앞두고 론 강 하구 삼각주가 시작하는 지점에 위치하고 있다. 현재는 파리에서 고속전철 TGV를 타고 약 3시간 반이면 마르세유에 도착하지만, 빈센트가 파리의 리옹 역에서 기차를 타고 아를에 도착하기까지는 거의 하루 가까이 걸렸으리라.

　아를은 기원전 6세기에 그리스의 식민지가 되었다가 로마의 지배

아를 시내에 위치한 로마 시대 원형극장

하에 들어가면서 바다와 운하로 연결돼 로마와 직접적인 교역이 가능하게 되었다. 이로써 아를은 로마제국 당시 이 지역의 행정 및 교통 중심 도시로 크게 융성했다. 지금도 아를 시내에는 로마의 원형극장(Théâtre Antique)이 있어 투우와 각종 공연이 이루어지고 있고, 여러 로마 유적들이 남아 있다. 또한 아를은 프랑스의 문호 알퐁스 도데(Alphonse Daudet) 희곡을 비제(Georges Bizet)가 미뉴엣 음악으로 작곡한 〈아를의 여인 l'Arlesienne〉으로도 알려졌다. 아를은 현재에도 프로방스 지방 문화의 중심지로서, 수많은 가게와 레스토랑이 있는 좁은 골목길에는 항상 관광객들로 붐빈다.

그러나 아를이 빈센트를 유혹한 것은 역사나 문화가 아니라 빛과 자연이었다. 실제 빈센트의 그림 중에는 〈밤의 카페 테라스〉를 제외하고는 아를 시내 풍경이 거의 보이지 않는다. 아를이 위치한 프로방스 지방은 파리와는 700킬로미터 정도밖에 떨어지지 않았지만, 기후와 자연 환경은 파리와는 전혀 다르다. 거의 사시사철 맑은 날이 이어지고 여름철에는 매일 30도가 넘는다. 파리에서는 볼 수 없는 웅장한 바위산들이 있는가 하면, 올리브 나무와 라벤다 향초, 해바라기 밭이 눈만 돌리면 보이고, 남쪽으로 조그만 내려가면 평온한 지중해를 만날 수 있다.

빈센트가 아를에 오게 된 이유는 이와 같이 밝은 빛이 있는 일본풍의 지방을 찾아서였다고 한다. 그리고 빈센트는 이곳에서 예술인촌을 만들어 파리에서 어렵게 활동하고 있는 화가들을 불러 모아 상부상조의 공동생활을 하는 것을 꿈꾸었다. 그 꿈은 깨지고 심신이 망가졌지만, 빈센트의 기량은 프로방스에서의 2년 동안 절정에 달해 정신병원에 들어가기 전 아를에서 머무는 동안 〈꽃핀 과수원〉, 〈아를의 여인〉,

〈밤의 카페 테라스〉, 〈라마르틴 광장의 밤의 카페〉, 〈론 강의 별이 빛나는 밤〉, 여러 점의 〈해바라기〉, 〈아를의 여인〉, 우체부 룰랭 가족의 여러 초상화, 〈추수〉, 그리고 여러 〈침실〉 그림 등 수많은 걸작들을 남겼다.

필자가 빈센트의 발자취를 찾아 이곳저곳을 다 찾아가 보았는데, 그가 낯선 곳에 처음 갈 적에는 거의 대부분 역전 부근에서 숙소를 찾았다는 것을 알 수 있었다. 빈센트가 아를에 왔을 때도 예외는 아니었다. 빈센트는 역전 부근 카페와 역에서 가까운 라마르틴에서 숙소와 옐로우 하우스를 찾았다.

예전의 아를 역전 모습은 전혀 없는 것 같았다. 역사 건물 입구 벽에는 이 역사(驛舍)가 2001년 2월에 새로 지어졌다는 팻말이 붙어 있고, 역전 광장은 버스 종점으로 이용되고 있었다. 이 역전에는 '밤의 카페'의 소재가 되었던 지누 부부의 카페가 있었을 것인데, 현재는 자

아를 역

제2차 세계대전 당시 앞쪽 옐로우 하우스는 파괴되고 뒤쪽 건물만 남았다.

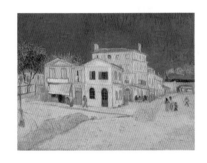

취를 찾기 힘들다. 또 여기서 가까운 지역에 빈센트가 혼미한 상태에서 자른 귀를 건네주었다는 창녀의 홍등가가 있었을 것이다.

라마르틴 광장은 아를의 동쪽 론 강 아래에 위치하고 있고, 아를 기차역괴도 멀지 않은 거리에 있다. 현재는 상당히 넓은 로터리로 차량 통행이 많다. 이 로터리 한편에 빈센트의 '옐로우 하우스' 그림에 나오는 방향을 알아볼 수 있으나, 옐로우 하우스는 제2차 세계대전 당시 폭격으로 무너져 자취가 없다. 단지 옐로우 하우스 바로 뒤에 있던 4층 석조 건물과 뒤쪽으로 보이는 철길은 여전히 그림 속의 모습이다. 좀 떨어진 로터리 한편에는 옐로우 하우스 그림 팻말이 보인다.

〈타라스콩으로 가는
길 위에서의 화가
Painter on the Road
to Tarascon〉세부
1888년, 캔버스에 오일,
소실됨

4층 석조 건물 1층은 현재 카페가 운영되고 있는데, 일반 관광객들도 많이 찾지 않고 인근 노동자들이 주요 고객인 듯 이른 아침에 문을 열어 오후 서너 시면 문을 닫는다고 한다. 그러나 그 카페 안에는 예전의 옐로우 하우스 모습을 담은 사진과 파괴된 후의 사진이 벽에 걸려 있고, 한쪽 벽면에는 엉성하게 모작된 빈센트의 여러 그림이 걸려 있어 빈센트 발자취를 찾는 사람의 눈길을 끌고 있다.

옐로우 하우스 집터에서부터 아를 구시가지로 들어가는 길과 론 강 강변 길 등 빈센트가 많이 다녔던 길바닥에는 빈센트의 〈타라스콩으로 가는 길 위에서의 화가 Painter on the Road to Tarascon〉라는 그림 속 빈센트 모습의 표식이 길바닥에 이어져 있다.

라마르틴 광장 바로 위쪽에는 론 강이 흐르고 있고, 이 강변에서는 빈센트가 그렸던 〈론 강의 별이 빛나는 밤〉의 위치를 어림짐작할 수 있다. 멀리 트랭크타이유(Trinquetaille) 다리가 보이는 이 강변 위쪽에는 아를의 구시가지가 보인다.

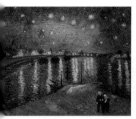

트랭크타이유 다리가 보이는 론 강

　아를 구시가지 포럼 광장(Place du Forum)에는 '밤의 카페(Café la Nuit)'라는 이름으로 노란색 천막을 드리워 그림의 모습을 재현한 카페가 운영되고 있다. 상업적인 수완이 발휘된 것 같은 인상을 받을 수 있으나, 그림 속의 모습을 본다는 것이 색다르다. '카페 반 고흐(Café Van Gogh)'라는 상호도 적혀 있는 이 카페에서 간단한 저녁을 먹으면서 밤이 깊어지길 기다려 보자.

밤의 카페

아를 구시가지에는 '반 고흐 공간'
이란 의미의 '에스파스 반 고흐
(Espace Van Gogh)'가 있다. 이곳은
빈센트가 1889년 잠시 입원했던 병
원으로서 현재는 안뜰을 중심으로
주위 사면 건물에 고문서 보관서와
여러 서점, 카페 등이 들어서 있다.
빈센트는 이 병원의 안뜰을 대상으
로 그림과 드로잉을 남겼다.

아를 병원의 정원 드로잉

옐로우 하우스 자리에서 북서쪽으
로 약 4킬로미터 정도 가면 멀리 몽
마주르가 보이는 들판으로 나갈 수 있다. 빈센트는 1888년 7월경에
이곳에 자주 나가 많은 그림과 드로잉을 남겼다.

1889년 잠시 입원했던 아를 병원의 안뜰

몽마주르 평원

　몽마주르를 지나 5킬로미터 정도를 더 가면 퐁비에이유(Fontvielle)
라는 조그만 마을이 있는데, 빈센트는 1888년 7월 이곳에 이따금씩
내려와 살던 친구 외젠 보쉬를 찾아갔다. 이 마을 위쪽에는 알퐁스 도
데의 〈내 풍차로부터의 편지 Les Lettres de Mon Moulin〉의 배경이 되
었던 풍차를 볼 수 있다.

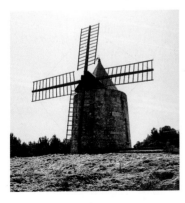

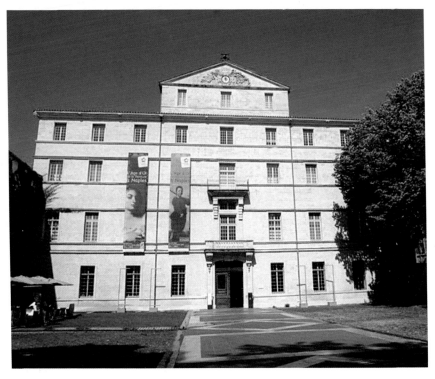

파브르 박물관

　아를에서　서쪽으로　약　70킬로미터　떨어진　곳에　몽플리에
(Montpellier)라는　중소도시에는　'파브르　박물관(Musée Fabre)'이　있
다. 이 지역 화가였던 파브르(François-Xavier Fabre, 1766~1837) 후
원으로 1825년 개관한 이 박물관에는 네덜란드와 플란더스, 이탈리
아, 스페인 등지로부터 온 많은 걸작들이 전시되어 있다. 빈센트는
1888년 12월 고갱과 함께 이 박물관을 방문했고, 쿠르베와 들라크루
아 등의 작품을 보고 많은 영향을 받았다.

레 생트 마리 드 라 메르 해변

빈센트는 1888년 6월 레 생트 마리 드 라 메르 해변을 찾아가 그림을 그리기도 했다. 이 해변은 남쪽 지중해를 안고 있는데, 현재는 해수욕장으로 여름에는 많은 사람들이 붐빈다.

우리에게 널리 알려진 프로방스 지방에는 아를 이외에도 프랑스 제일의 항구도시 마르세유를 비롯해서 주로 폴 세잔(Paul Cçzanne)이 활동했던 액상 프로방스(Aix-en-Provence), 교황이 유폐되었던 아비뇽(Avignon), 로마 원형극장이 남아 있는 오랑쥐(Orange), 산악 요새 마을 레보 드 프로방스(Les Baux-de-Provence) 등 수많은 관광지가 있고, 라벤다와 해바라기가 지평선까지 뻗어 있는 평원, 론 강변의 크고 작은 포도주 생산 농원이 사람들을 끌고 있다.

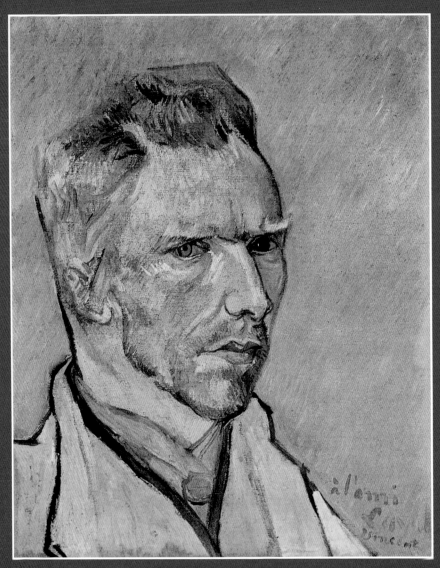

〈샤를 라발에게 헌정하는 자화상 Self Portrait Dedicated to Charles Laval〉
1888년, 캔버스에 오일, 44×37.5cm
메트로폴리탄 미술관 소장(미국 뉴욕)

7

고통의 나날들

1889~1890년 : 36세~37세까지

"나는 과거를 그리워하기보다는
적극적인 우울을 선택했어.
...
희망을 품고 탐구하는 우울함 말이야."

— <빈센트가 테오에게 보낸 편지> 1889년 생 레미

Vincent

정신병원 생활

생 레미의 정신병원

1889년 5월 빈센트는 열차로 두 상자의 그림을 테오에게 발송했다. 그중의 일부는 실패작이거나 손상된 것이기는 하지만, 테오가 알아서 잘 처리해줄 것으로 믿었다. 그는 잠시 몽마주르에서 그렸던 그림처럼 잉크 드로잉에 열중하기도 했다. 그리고 5월 8일 컨디션이 조금 나아졌다고 느낀 빈센트는 잠시 그를 돌봐주고 있던 살르 목사와 함께 아를에서 32킬로미터 가까이 떨어진 생 레미 드 프로방스(Saint-Remy-de-Provence)에 있는 생 폴 드 모졸(Saint-Paul-de-Mausole) 정신병원에 스스로 걸어 들어갔다. 자기 자신을 위해서나 다른 사람을 위해서나 병원에 들어가 있는 편이 낫다고 생각한 것이다. 이 병원은 과거에 수도원이었던 곳으로 정신이상 남녀 환자들만을 위한 사설 시설이라고 홍보하고 있었다. 그곳에서 빈센트는 두 개의 방을 썼는데, 비용은 모두 테오가 부담했다.

병실은 남자 병동 2층에 있는 작은 방으로 초록빛 도는 회색 벽지와 바다색 커튼에 낡은 안락의자 하나가 있었다. 철창이 처진 이 방의

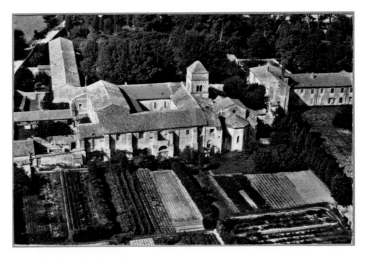
생 폴 드 모졸 정신병원 전경

창문을 통해 병원 울타리 안의 조그만 밀밭이 보였고, 아침이면 찬란히 떠오르는 해를 볼 수 있었다. 당시 이 병원에는 30개 이상의 방이 비어 있어서 건물 다른 날개의 방 하나를 더 빌려서 스튜디오로 썼는데, 이 방 창문을 통해서는 병원 안뜰이 보였다.

병원장인 테오필 페이롱(Théophile Peyron) 박사의 허가를 받아 병원 잡역부 조르주 풀레(Georges Poulet)의 감시를 받으면서 야외에서 그림을 그릴 수 있었다. 페리롱 박사는 빈센트의 질병이 간헐적으로 일어나는 간질이라고 진단하고 시간을 두고 관찰해 봐야 할 것이라고 말했다. 도착 다음날인 5월 9일 막 결혼한 테오 내외에게 보낸 편지에서 빈센트는 그 병원을 '야생 동물원' 같은 곳이라고 표현하면서 "심하게 아픈 사람들도 몇몇 있지만, 광기에 대한 막연한 두려움과 걱정은 많이 누그러졌다."고 말했다. 그는 정신이상이 단순한 하나의 병이라는 것을 알고 자신의 처지를 너무 비관하지 않고 환경이 바뀌면 나아질 것으로 기대했다. 빈센트는 병원에서 사람들이 별로 찾

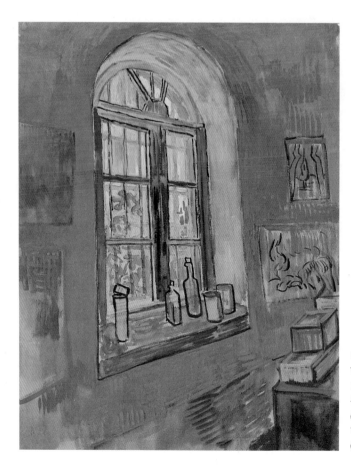

〈스튜디오의 창
Window in the Studio〉
1889년 9~10월
종이에 수채
62×47.6cm
반 고흐 미술관 소장
(네덜란드 암스테르담)

지 않는 곳을 소재로 상당히 많은 그림을 그렸다. 그는 다른 환자들에
게 말을 걸었고, 불안감이 점차 줄어들어 전보다 잠도 잘 자고 먹기도
잘 먹었다.

"내 소식을 말하자면 내 건강은 좋은 편이고, 내 머리는 시간과 인내심
이 있어야 해결될 문제 같아."

〈빈센트가 테오에게 보낸 편지〉 1889년 5월 31일과 6월 6일 생 레미

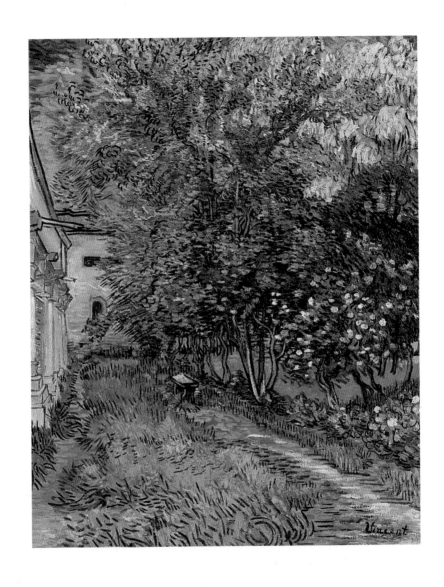

〈생 폴 병원의 정원 The Garden of Saint-Paul's Hospital〉
1889년 10월, 캔버스에 오일, 95×75cm
크뢸러 뮐러 미술관 소장 (네덜란드 오테를로)

 취재노트

〈붓꽃〉 그림에 대한 찬사

〈붓꽃 Irises〉은 빈센트가 1889년 5월 생 레미 정신병원에 들어간 후 얼마 되지 않아 그린 것으로, 이때 테오에게 보낸 편지에서 빈센트는 라일락 덤불 그림과 함께 정원에 있는 소재를 대상으로 그리고 있음을 밝히고 있다.

> "여기 사람들의 일부는 아주 심하게 아픈 환자들이지만, 내가 느껴왔던 두려움과 공포감은 이미 상당히 누그러졌어요. 여기 사람들은 동물원의 짐승과 같이 울부짖고 외치는 소리를 끊임없이 듣지만, 그럼에도 점차 서로들 잘 알게 되고 발작이 날 때는 서로들 도울 줄도 알지요. 내가 정원에서 그림을 그리고 있으면 그들은 모두 다가와 바라보아요. 확실한 것은 그들이 나를 방해하지 않도록 조용히 내버려두는 판단력과 예의를 가지고 있다는 거예요, 말하자면 아를의 착한 사람들 못지않게."
>
> 〈빈센트가 테오에게 보낸 편지 중 요한나에게〉, 1889년 5월 15일자 생 레미

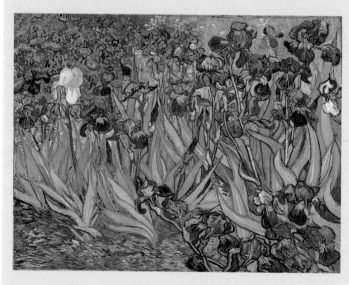

〈붓꽃 Irises〉
1889년 5월
캔버스에 오일
71×93cm
게티 미술관 소장
(미국 로스앤젤레스)

이 그림은 같은 해 9월 개최된 독립화가전에 〈론 강의 별이 빛나는 밤〉과 함께 출품되었다. 전시 기간 중 이 붓꽃 그림은 미술평론가 펠릭스 페네옹(Félix Fénéon)의 관심을 받았으며, 몇 년 뒤 옥타브 미르보(Octave Mirbeau)라는 작가가 구입했다. 미르보는 빈센트의 붓꽃 그림을 두고 모네와 이야기할 기회가 있었는데, 이때 모네는 "꽃과 빛을 그토록 잘 표현한 사람이 어떻게 그토록 불행한 삶을 살았단 말인가?"라고 말했다고 한다.

"이제 나는 형에게 독립화가전이 개막되었다는 말을 하지 않을 수 없어. 거기에는 형의 그림 두 점 〈붓꽃〉과 〈론 강의 별이 빛나는 밤〉이 출품되어 있어. 〈론 강의 별이 빛나는 밤〉은 걸려 있는 곳이 좋지 않아. 왜냐하면 걸려 있는 곳이 너무 좁아서 사람들이 충분한 거리를 두고 작품을 감상할 수 없기 때문이야. 그렇지만 '붓꽃'은 아주 좋은 곳에 전시되어 있어. 그 그림은 전시실의 좁은 벽에 걸려 있기 때문에 멀리서도 눈에 확 띄어. 공기와 생명력이 가득한 아름다운 시도작이야."

〈테오가 빈센트에게 보낸 편지〉 1889년 9월 5일 파리

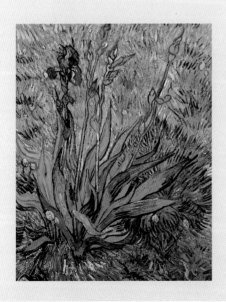

〈붓꽃〉 그림 중에는 자주색 붓꽃 사이에 하얀 붓꽃이 한 송이 있는데, 이를 두고 다른 입원자들과 어울리지 못하는 빈센트 자신을 의미한다는 추측도 있으나, 빈센트는 어느 편지에서도 이런 언급을 하지 않는다. 빈센트는 이후 보다 작고 차분한 분위기의 붓꽃 그림 한 점을 더 그린다.

〈붓꽃 Iris〉, 1889년 5월
캔버스에 오일, 62.2×48.3cm
캐나다 국립미술관 소장 (캐나다 오타와)

발작과 함께 그려진 그림들

　　1889년 6월, 테오는 빈센트가 아를에서 그린 그림의 색상이 현란하다는 점에 적잖이 놀라면서 형태의 상징주의적인 사용을 모방하려고 너무 신경을 쓰지 않는지 걱정했다. 그러나 빈센트는 의식적으로 신경 쓰고 있지 않다며, 자신의 작품은 편안한 것이고 자신을 즐겁게 한다고 말했다.

　　빈센트는 이제 정신병원 밖으로 나갈 수 있도록 허용 받아 올리브 나무숲이라든가 밝은 노란색의 밀밭, 사이프러스 나무 등을 소재로 한 풍경화를 그렸다. 그리고 종종 그림과 함께 드로잉을 그리는 경우도 있었다. 그러나 어떤 기회에 마을에 들어갔을 때 이상한 기분이 몰려와 다시 아프게 되었다.

〈올리브 나무
The Olive Trees〉
1889년 6월
캔버스에 오일
72.6×91.4cm
뉴욕 현대미술관 소장
(미국 뉴욕)

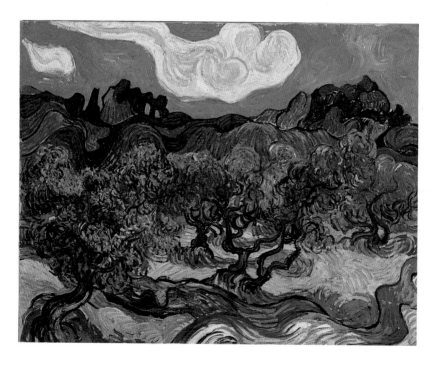

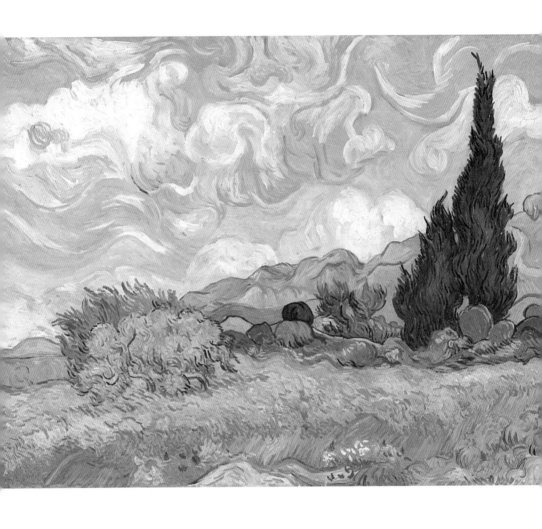

〈사이프러스 나무가 있는 밀밭 Wheat Field with Cypresses〉
1889년 5월, 캔버스에 오일, 72.1×90.9cm
내셔널갤러리 소장 (영국 런던)

<생 폴 병원 뒤편에서
바라본 산 풍경
Mountainous
Landscape Behind
Saint-Paul's Hospital〉
1889년 6월
캔버스에 오일
70.5×88.5cm
뉘 칼스버그 미술관 소장
(덴마크 코펜하겐)

　7월에는 오랜만에 어머니에게 편지를 쓰면서 빈센트는 그곳 풍경과 들판, 올리브 나무들과 은빛 회색의 올리브 나무 잎사귀, 백리향과 다른 향초들이 자라고 있는 언덕들의 아름다움에 대해 이야기하면서 고향 뉘넨의 풍경들을 보고 싶다고 적었다. 이때 빈센트는 셰익스피어 작품을 많이 읽었으며, 테오에게 책을 부탁해 받기도 했다. 그리고 감독관 샤를 엘제아르 트라뷕(Charles Elzéard Trabuc)과의 동행 하에 아를로 가서 남아 있는 일부 그림들을 부쳤다.

　빈센트가 병원 밖에서 작업을 할 수 있을 때 자주 찾았던 곳은 알필(Alpilles) 산맥과 버려진 채석장, 병원 주변의 밀밭 등이었다. 이중에서도 알필 산맥은 아를에서도 멀리서나마 보였으며, 정신병원 병실 창문을 통해서도 볼 수 있었다. 빈센트는 회색과 푸른빛이 도는 이 산들을 배경으로 한 밀밭이라든가 병원 울타리 등 여러 그림을 그렸다. 병원 밖으로 나갈 때는 항상 트라뷕이 따라다녔다.

〈별이 빛나는 밤 Starry Night〉
1889년 6월, 캔버스에 오일, 74×92cm, 뉴욕 현대미술관 소장 (미국 뉴욕)

빈센트의 대표작 중 뉴욕 현대미술관에 소장되어 있는 〈별이 빛나는 밤 Starry Night〉은 1889
년 6월경 빈센트가 생 레미 정신병원에서 발작이 심해 정신 상태가 좋지 않을 때 그려진 것이
다. 이 그림은 돈 맥린의 'Starry, Starry Night'라는 제목의 노래로 불려져 더욱 유명해졌
다. 그러나 일반적인 다른 그림과 달리 빈센트는 테오에게 보낸 편지 속에서 이 그림에 대해
서는 자세히 언급하지 않아서 어떤 마음으로 그렸고, 어떻게 느꼈는지는 알 수 없다. 그래서
〈까마귀 나는 밀밭〉과 함께 휘몰아치는 듯한 이러한 화풍은 그의 어지러운 정신 상황을 나타
낸 것이 아닌지 추측되기도 한다. 이 그림은 야외가 아닌 실내에서 기억을 더듬어 그려졌다.

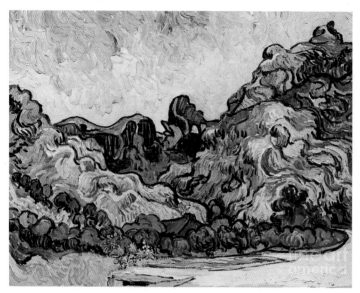

〈검은 시골집이 있는
샘 레미의 산 Mountains
at Saint-Rémy with
Dark Cottage〉
1889년 7월, 캔버스에 오일
70.8×90.8cm
구겐하임 미술관 소장
(미국 뉴욕)

　7월 어느 날 채석장 그림을 그리다가 찾아온 발작 이후 얼마 동안 빈센트의 병세는 무척 악화되었다. 그는 더러운 것을 집어삼키려 했고, 램프에 등유를 채우려는 소년에게서 등유를 빼앗아 마셨을 뿐만 아니라 심지어 유화 물감과 테레핀유까지 마셨다. 당분간 그는 그림 그리는 것이 금지되었고, 날카로운 펜 대신에 연필만 허용되어 편지도 연필로 써야 했다. 그러나 빈센트는 그림을 그려야만 했다. 그림을 그리는 것이 오히려 회복을 돕는 것이라 주장했으며, 어쩔 수 없이 아무것도 하지 못하고 빈둥거리는 것은 그에게는 고문이었다.

　8월 말에 가서야 빈센트는 병원 안에서만 그림을 그릴 수 있었고, 야외 작업을 할 수 있기까지는 한 달을 더 기다려야 했다. 이때 빈센트는 테오에게 보낸 편지에서 "많은 날 동안 나는 몹시 혼란스러웠단다. 아를에서만큼은 아니더라도 그 정도로 혼란스러웠는데, 이런 발작이 다시 일어난다면 정말 끔찍할 거야."라고 말했다. 또한 이 시기

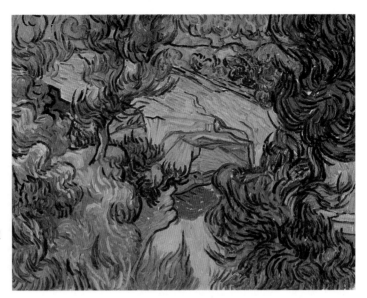

〈채석장 입구
Entrance to a Quarry〉
1889년 7월, 캔버스에 오일
60×73.5cm
반 고흐 미술관 소장
(네덜란드 암스테르담)

에 빈센트는 파리 조르주 프티 갤러리에서 열린 클로드 모네와 오귀
스트 로댕(Auguste Rodin, 1840~1917)의 작품전 카탈로그에 큰 관심
을 가졌다.

9월 '독립화가전(살롱 데 앵데팡당)'에 〈론 강의 별이 빛나는 밤〉과
〈붓꽃〉을 출품했는데, 이 전시회에서는 어떤 화가도 2점 이상 전시할
수 없었다. 이 전시회에 출품한 화가들로는 툴루즈 로트렉과 조르주
쇠라, 폴 시냐크 등이 있었다. 당시 파리에서는 프랑스 혁명기념 100
주년을 맞아 만국박람회가 개최되고 있었다. 페이롱 박사는 이 만국
박람회를 보기 위해 파리를 갔는데, 이때 빈센트는 그를 따라 파리에
올라가 옛 친구들을 만나고 싶어 했다. 이에 대해 페이롱 박사는 신중
한 입장을 보였고, 테오 역시 아직 시기상조라고 답변했다. 어쩔 수
없이 빈센트는 이들의 의견에 따라 생 레미에 남아 있기로 했지만, 정
신이상 환자들과 함께 지내면서 작업을 계속하기 힘들다면서 다시 한

〈감독관 트라뷕 초상 Portrait of the
Superintendent Trabuc〉, 1889년 9월
캔버스에 오일, 61×46cm
졸로투른 시립미술관 소장(스위스 졸로투른)

〈트라뷕 부인 초상 Portrait of Madame
Trabuc〉, 1889년 9월, 캔버스에 오일,
63.7×48cm, 애르미타주 미술관 소장
(러시아 상트페트르부르크)

번 발작이 일어나면 분위기를 바꾸기 위해서라도 파리로 올라가겠다
는 입장을 밝혔다.

어쨌든 아직 건강이 여의치 않아 실내에서 작업을 했지만, 이젤 앞
에 있을 때만이 편안했기 때문에 빈센트는 뭐에 홀린 듯이 그림을 그
렸다. 그는 예전에 그렸던 것을 다시 그린다든지, 아니면 새로운 버전
으로 그렸으며, 밀레나 들라크루아의 그림을 보고 그렸다. 이때 빈센
트는 그가 가깝게 느꼈던 정신병원 감독관 트라뷕과 그의 아내에게
초상화를 그려주었는데, 현재 남아 있는 것은 테오에게 보낸 복제본
이다. 건강이 어느 정도 회복되자 빈센트에게 다시 야외 작업이 허용
되었다. 충분한 물감과 캔버스가 있을 때는 유화를 그렸고, 그렇지 않
으면 주문한 그림 자재가 도착하길 기다리면서 드로잉을 그렸다.

 취재노트

곁눈질하고 있는 자화상은 진품일까?

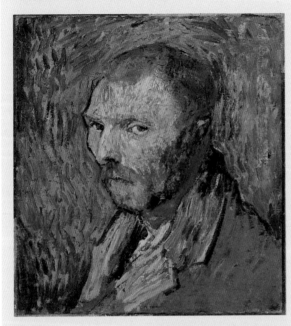

〈우울한 자화상
Brooding Self-Portrait〉
1889년, 캔버스에 오일
22×57cm
오슬로 국립미술관 소장
(노르웨이 오슬로)

불그스레한 눈자위에 죄 지은 표정으로 곁눈질하고 있는 빈센트 반 고흐의 〈우울한 사화상 Brooding Self-Portrait〉이 2020년 4월 공식적인 진품으로 인정받게 되었다. 현재 노르웨이 오슬로 국립미술관이 소장하고 있는 이 자화상은 1889년 빈센트가 생 레미 정신병원에 수용되어 있을 때 그린 것으로 전문가들은 추정하고 있다. 이 그림은 그가 정신병을 잃고 있을 때 남긴 유일한 자화상으로서, 이 그림을 그린 뒤 1년 뒤에 그는 권총 자살을 하게 된다.

이 자화상은 1910년 오슬로 국립미술관이 빈센트의 진품이라고 구입하였으나, 1970년대 이후 전문가들은 이 작품의 출처와 스타일, 색조 사용 방법, 그린 장소 등에 대해 의문을 제기해왔다. 그러나 6년에 걸친 장기간의 기술적 연구와 스타일 검토를 통해 이 그림이 빈센트 말년의 중요한 작품이라고 암스테르담의 반 고흐 미술관 측에서 인정한 것이다.

영혼의 해방구, 밀레의 그림들

　　10월에 테오로부터 빈센트의 상태에 대한 이야기를 들은 피사로는 빈센트를 오베르 쉬르 우아즈(Auvers-sur-Oise)로 오게 하는 것이 어떠냐는 의견을 냈다. 그곳에는 의사이자 아마추어 화가인 폴 가세(Paul Gachet, 1828~1909) 박사가 있는데 그가 빈센트를 돌봐줄 수 있을 것이라는 이야기를 했던 것이다. 그러는 사이 빈센트는 주로 풍경과 병원 정원, 알필 산들을 그렸고, 때때로 그가 특히 그리기 어렵다고 생각한 올리브 나무나 사이프러스 나무들을 그렸다. 그리고 어느 환자의 초상화도 한 점 그렸다. 네덜란드의 화가이자 미술평론가였던 요세프 야코프 이삭손(Joseph Jacob Issacson)은 그의 책에서 다음과 같이 빈센트를 칭찬하였고, 빈센트는 이러한 평가를 과찬이라고 여겼다.

　　"19세기에 형태 면이나 색상 면에서 화려하고 활기찬 에너지를 전달한 사람은 누가 있을까? 나는 한 사람, 아주 외로운 사람, 칠흑 같은 어둠 속에서 발버둥 쳤던 한 사람을 알고 있다. 그는 빈센트로 그 이름은 후세에 전해질 것이다. 앞으로 이 영웅적인 네덜란드인은 더 많이 인구에 회자될 것이다."

　　11월 빈센트는 다시 장 프랑수아 밀레(Jean François Millet, 1814~1875)의 그림을 복제하면서 영감을 얻었다. 〈저녁 Evening〉이나 〈양치는 여자 The Shepherdess〉, 〈씨 뿌리는 사람 The Sower〉과 같은 작품에서 보듯이 밀레의 작품을 그대로 복제하는 것보다는 나름대로 해석해서 그리고자 했다. 그는 베르나르나 고갱과 비슷하게 된다고 할지라도 데생 화가로서 활기차고 자연스러운 스타일을 찾고자

장 프랑수아 밀레(Jean François Millet)
〈양 치는 여자 The Sheepshearer〉
1853년, 판화

〈양 치는 여자 The Shepherdess〉
1889년, 캔버스에 오일, 52.7×40.7cm
텔 아비브 미술관 소장 (스위스 제네바)

했다. 빈센트는 다시 아들을 찾아가 살르 목사와 지누 가족과 며칠을
보냈다. 벨기에의 화상 그룹인 '레 뱅(Les Vingt, 20인회)'의 사무장인
옥타브 마우스(Octave Maus)는 세잔, 르누아르, 시냐크, 시슬리, 로
트렉 등과 함께 브뤼셀에서 전시회를 갖도록 초청했다. 빈센트는 이
선시회를 위해 6점의 그림을 선정했는데, 그중에 〈수확하는 사람 The
Reaper〉과 자화상 한 점이 있었다. 그는 고갱과 베르나르가 성경에
나오는 장면을 사진처럼 복제하는 것을 보고 거칠게 비난했다. 사람
은 꿈을 꾸는 것이 아니라 생각해야 하며, 가능하고 논리적이며 진실
된 것을 찾아야 할 뿐만 아니라 추상적인 것을 그리는 것이 아니라

장 프랑수아 밀레
(Jean François Millet)
〈정오의 휴식 Noonday
Rest〉, 1866년
캔버스에 오일
29.2×41.9cm
보스턴 미술관 소장
(미국 보스턴)

자연과 모델을 대상으로 그림을 그려야 한다고 빈센트는 주장했고,
친구들에게 다시금 생각해볼 것을 권했다.

　12월에 빈센트는 테오에게 세 상자의 그림을 보냈는데, 그중에는
레이덴으로 이사한 어머니와 그의 여동생 빌에게 주기 위한 몇 점의
그림도 있었다. 추위에도 불구하고 밖에서 그림을 그리는 것이 자신
을 위해서나 작품을 위해서도 좋을 것이라고 생각하여 야외에서 그림
을 그렸다. 이러한 작품들에서는 다시 올리브 나무와 바람에 날리는
소나무들이 소재가 되었다.

　탕기 아저씨는 파리에 자신의 상점을 열고 그곳에 빈센트의 여러
작품을 걸어두었다. 연말이 가까워오면서 빈센트는 조용히 그림을 그
리는 도중에 다시 한 번 발작이 일어나 물감을 삼키려는 행동을 다시
반복했다. 이번의 발작은 상당히 심각해서 일주일 내내 지속되었다.
페이롱 박사는 유화 물감을 치워버렸으며, 단지 드로잉만 하도록 허
용했다.

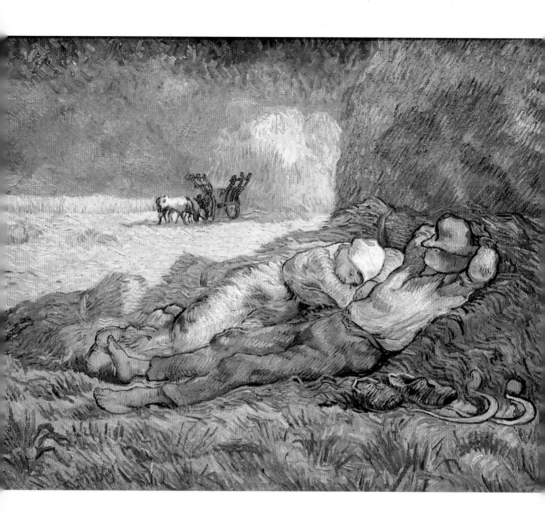

⟨정오의 휴식 Noon: Rest from Work⟩
1890년 7월, 캔버스에 오일, 73×91cm
오르세 미술관 소장 (프랑스 파리)

밀레의 작품을 모방하다

많은 작가와 화가들이 빈센트에게 영향을 미쳤지만, 그중에서도 특히 장 프랑수아 밀레는 빈센트에게 가장 큰 영향을 미친 인물이다. 빈센트는 1880년대 초 화가가 되기로 결심했을 때부터 밀레의 작품을 따라 습작했고, 1885년 테오에게 보낸 어느 편지에서는 "밀레는 아버지와 같은 사람으로 젊은 예술가들에게 모든 면에서 조언자이자 멘토다."라고 밝히고 있다.

밀레는 비비종 화파의 대표 화가이자 에칭 판화가로서 약 700점의 그림과 약 3,000점의 파스텔화와 드로잉을 남겼다. 밀레는 활동 기간 중에 이미 충분히 평가를 받고 경제적으로 성공한 화가였다. 그러나 밀레는 편안한 생활 속에서도 "나는 농민으로 태어났으며, 농민으로 죽을 것이다."라고 말할 정도로 농민과 노동자들에게 큰 동정심을 가지고 있었고, 이들에게 향수와 같은 찬사를 보냈다. 이러한 점이 빈센트와 밀레를 묶어주었던 것인데, 빈센트 역시 농민과 노동자를 진정으로 고귀한 사람으로 여겼다. 이러한 성향은 빈센트가 벨기에 탄광촌에서 일할 때에도 나타났고, 농민과 베 짜는 사람들을 대상으로 뉘넌에서 그린 여러 초기 작품 등에도 잘 드러나 있다. 파리로 가면서 밀레의 영향은 조금 줄어드는 듯했으나, 1888년 아를로 내려가면서 빈센트는 다시 추수나 햇볕 내리쬐는 시골 풍경과 농부를 다시금 그의 작품의 중요 소재로 삼았다.

빈센트는 특히 1889년 가을부터 1890년 초까지 생 레미 정신병원에 있으면서 행동이 자유롭지 못하자 밀레 작품을 모작하기 시작했는데, 그 수가 21점에 이른다. 대표적인 작품이 〈첫 걸음마〉, 〈타작하는 사람〉, 〈양털 깎는 여자〉, 〈씨 뿌리는 사람〉, 〈정오의 휴식〉 등이다. 이는 밀레에 대한 경의의 표시이자 자기만의 화풍을 확대하기 위한 시도였다고 볼 수 있다. 빈센트는 동생에게 보낸 편지(1889년 9월 19일자)에서 "작곡가만이 그의 곡을 연주하는 사람일 수는 없다"면서 밀레 작품의 흑백 사진을 스케치하고 색깔을 입혀 나갔다. 자신 안의 악마와 싸우고 있는 동안 빈센트는 밀레의 작품 속에서 피난처를 찾고자 했다.

왼쪽 흑백화는 밀레의 1853년 작품들이고, 오른쪽 채색화는 1889년 반 고흐의 작품들

계속되는 병마와의 싸움

빈센트는 1889년 7월에 나타난 심각한 정신질환으로 두 달 동안 밖으로 나가지 못했다. 그는 10월이 되어서야 밖으로 나갈 용기를 냈다. 빈센트는 색상을 배합하여 서로 어울리거나 대조되는 효과가 나도록 함으로써 감정을 표현했다. 12월에 그린 그림에서의 색상은 이전 작품에 비해 강렬하지 않는데, 이는 그의 병세가 소금 신정되었음을 보여준다. 베르나르에게 보낸 편지에서 빈센트는 "당신은 이 붉은빛을 띠는 밤색과 회색빛 도는 초록색, 검은 윤곽선 등이 종종 고통을 받고 있는 몇몇 불쌍한 동료 환자의 불안감을 자아낸다는 것을 이해할 수 있을 것이요."라고 적고 있다. 또한 여기에 나오는 조그만 인물들을 통해 빈센트는 생존의 두려움을 나타냈다.

〈생 폴 병원의 정원
The Garden of
Saint-Paul's Hospital〉
1889년 11월
캔버스에 오일
73.5×92cm
폴크방 미술관 소장
(독일 에센)

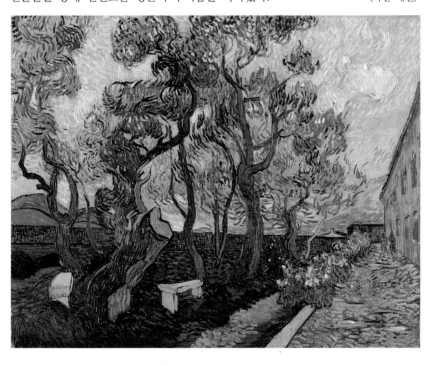

334

〈올리브 나무 사이 하얀 시골집
The White Cottage among the Olive Trees〉
1889년 12월, 캔버스에 오일, 70×60cm, 개인 소장

1890년 1월, 여동생 빌이 테오 아내 요한나의 출산을 도와주기 위해 파리로 갔다. 빈센트는 프로방스 지방의 생생한 인상을 다른 이들에게 보여주기 위해 사이프러스 나무와 산들을 소재로 더 많은 그림을 그리고 싶었다. 프로방스 지방 출신의 화가인 로제(A. M. Lauzet, 1865~1898)는 "이것이 진정 프로방스다운 것이야."라고 빈센트의 그림에 찬사를 보냈다. 당분간 빈센트는 병원 스튜디오 안에서 밀레나 도미에, 구스타프 도레(Gustav Doré, 1832~1883)의 그림을 모방하여 그렸다.

1월 18일, 빈센트의 작품 6점이 출품된 '레 뱅(Les Vingt, 20인회) 전시회'가 브뤼셀에서 개막되었다. 로트렉은 빈센트 작품을 거만하게 멸시하는 어느 화가와 다투기도 했다. 네덜란드 밖에서는 처음으로서 빈센트 작품에 대한 평론이 나왔다. 알베르 오리에(Albert Aurier)라는 프랑스 미술평론가는 《프랑스의 수성 Mercure de France》이라는 잡지에 빈센트의 그림에 대해 호의적인 비평을 실었다. 이때 빈센트는 아를에서 오랫동안 병석에 누워 있는 마담 지누를 찾아갔고, 이틀 뒤에 또 다른 발작이 찾아와 일주일 동안 지속되었다.

새로운 생명의 탄생

　　　　　　1월 31일, 테오의 아내 요한나는 아들을 낳았으며, 그의 이름을 삼촌인 빈센트의 이름을 따서 빈센트 빌렘 반 고흐(Vincent Willem van Gogh)라고 붙였다. 이 아이는 나중에 88세까지 장수를 누리며 빈센트의 작품을 알리는 데 큰 역할을 한다.

　1890년 1월과 2월 사이 생 레미 정신병원에 있는 동안 빈센트는 밀레의 작품 사진을 보고, 〈첫 걸음마 First Steps〉 그림을 그렸다. 빈센트는 화가가 되기 전 1873년부터 테오에게 보낸 편지 속에서 밀레를 언급할 만큼 밀레의 그림을 좋아했고 그를 존경했다. 그는 정신병원에 있는 동안 밀레의 여러 작품을 모작했는데, 이 그림도 그중의 하나다. 빈센트는 4월 말 테오에게 이 그림과 함께 여러 밀레 작품 모작을 부쳤는데, 이에 대해 테오도 크게 호평했다. 〈첫 걸음마〉는

장 프랑수아 밀레(Jean François Millet)
〈첫 걸음마 First Steps〉
1858년, 파스텔, 30.5×43.2cm
로렌 로저 박물관 소장(미국 미시시피)

따뜻한 가족애를 표현한 것으로 테오의 아내가 임신한 소식을 듣고 조만간 태어날 조카를 기다리는 마음이 담겨 있다. 또한 자기는 그토록 바랐지만 결코 이루지 못한 가족에 대한 안타까움이 배어 있다.

　아이들의 걸음마 장면은 렘브란트와 그의 제자들이 묘사한 바 있고, 밀레의 〈첫 걸음마〉 그림은 마리아에게서 첫 걸음을 떼는 어린 예수를 그린 15세기 화가들로부터 영향을 받았다. 밀레는 이 첫 걸음마를 주제로 3점의 작품을 그렸는데, 빈센트가 모작한 대상의 작품은

〈첫 걸음마
First Steps〉
1890년 1월
캔버스에 오일
72.4×91.1cm
메트로폴리탄 미술관
소장 (미국 뉴욕)

미국 미시시피 로렌 로저 박물관에 소장되어 있는 것이다. 테오는 이 그림의 사진을 1889년 10월 빈센트에게 부쳐주었고, 석 달 뒤 빈센트는 그 사진(반 고흐 미술관에 소장되어 있음)에 직사각형의 격자선을 그리고, 유화로 모작하기 시작했다.

"학교에 밀레의 그림이 많이 걸려 있으면 아주 좋을 거야. 그러한 그림을 보기만 해도 화가가 되고자 하는 아이들이 많이 있을 거라고 나는 생각해."

〈빈센트가 테오에게 보낸 편지〉 1888년 9월 19일 생 레미

2월에 빈센트는 그의 조카를 위해 창밖의 꽃이 핀 아몬드 나무를 그렸다. 테오는 1889년 4월 암스테르담에서 요한나 봉허르와 결혼했다. 1890년 1월 빈센트는 생 레미에서 조카가 태어났고 빈센트 자신의 이름을 따라서 이름 지었다는 편지를 받았다. 빈센트는 이 소식을 듣고 매우 기뻤다. 그리고 큰 캔버스에 새로 태어난 조카를 위해 특별한 그림을 그렸는데, 새 생명의 상징으로 강한 하늘색 배경에 일찍 피어난 아몬드 꽃가지들을 그렸다. 바로 일본풍의 영향을 받은 〈꽃핀 아몬드 나무 Blossoming Almond Tree〉이다. 빈센트는 종종 자기 그림의 진행 상황을 편지에 적고 있는데, 특히 이 그림에 대해서는 동생 테오, 여동생 빌, 어머니 등 여러 사람에게 보낸 편지에서 언급하고 있고, 테오의 아내 요한나는 빈센트에게 이 그림에 대해 매우 호평하면서 잘 받았다는 회신을 보내기도 했다.

"내 이름보다는 테오 이름을 따서 이름을 붙였어야 하는 건데, 어쨌든 저는 요새 아주 자주 그 조카를 생각하고 있어요. 그래서 저는 곧장 조카의 방에 걸어둘 그림을 그리기 시작했어요. 푸른 하늘을 배경으로 큰 가지에 하얀 아몬드 꽃이 있는 그림이에요."

〈빈센트가 어머니에게 보낸 편지〉 1890년 2월 19일

아몬드 꽃은 봄이 왔음을 알려주는 꽃으로서 남프랑스에서는 2월 초부터 피기 시작한다. 빈센트는 원래 이 그림을 테오와 요한나의 침실 위에 걸어둘 것을 생각하고 그렸으나, 테오 부부는 거실에 자리 잡은 피아노 위에 걸어두었다. 빈센트는 1890년 5월 파리에 사는 테오집을 들렸을 때 이 그림이 걸려 있는 것을 보았다. 아몬드의 꽃 색깔은 원래 핑크 빛을 띠었으나, 햇빛에 노출되면서 퇴색해 현재는 거의 하얗게 보인다.

〈꽃핀 아몬드 나무 Blossoming Almond Tree〉
1890년 2월, 캔버스에 오일, 73.3×92.4cm
반 고흐 미술관 소장 (네덜란드 암스테르담)

1980년 생 레미 주민 두 사람이 알려주어 〈꽃핀 아몬드 나무〉 작품의 대상으로 여겨지는 실제 아몬드 나무를 찾아냈지만, 너무 많은 사람들이 찾아와 손상될까 봐 정확한 소재지는 비밀로 남겨두고 있다.

세상에 알려질 무렵

테오는 빈센트에게 브뤼셀의 '레 뱅 전시회'에서 외젠 보쉬의 누이인 안느 보쉬(Anne Boch)가 출품된 작품 중 〈붉은 포도밭 The Red Vineyard〉을 400프랑에 샀다는 사실을 알려주었다. 이는 한때 빈센트가 살아 있는 동안 팔렸던 유일한 사례로 알려져 있지만, 사실 그 이전에도 빈센트는 초상화 한 점과 자화상 한 점을 판 적이 있고, 커미션을 받고 드로잉이나 그림을 그린 적도 있으며, 동료 화가들과 그림을 교환하기도 했었나.

2월 22일 빈센트는 아를의 마담 지누를 다시 찾아가 〈아를의 여인 L'Arlesienne (Madame Ginoux)〉의 다른 버전을 선물했다. 빈센트가 14개월 전에 그렸던 마담 지누 초상화를 고독한 정신병동에서 다시 그린 이유는 무엇일까? 하지만 빈센트는 다시 발작이 일어나 다음날 병원 관계자 두 사람에 의해 차에 태워져 생 레미 병원으로 돌아왔는데, 이번 발작은 두 달 동안 지속되었다.

미술평론가 알베르 오리에로부터 좋은 평가를 받은 후 테오는 빈센트의 작품을 보다 큰 전시회에 출품했는데, 여기서도 호평을 받았다. 그러나 빈센트는 이런 평가를 과분하다고 여기고 오히려 불편하게 생각했다. 그는 편지에서 다음과 같이 말했다.

"오리에 씨에게 나의 작품에 대해 더 이상 글을 쓰지 않도록 말해 줘. 정말로 그가 처음에는 나에 대해 잘못 안 것이고, 내가 세상에 알려지게 될까 봐 걱정된다고도 이야기해 줘. 그림을 그리는 것은 즐거운 일이지만, 그 그림에 대해 이야기하는 것을 듣는 것은 생각보다 나를 힘들게 한다고 말이야."

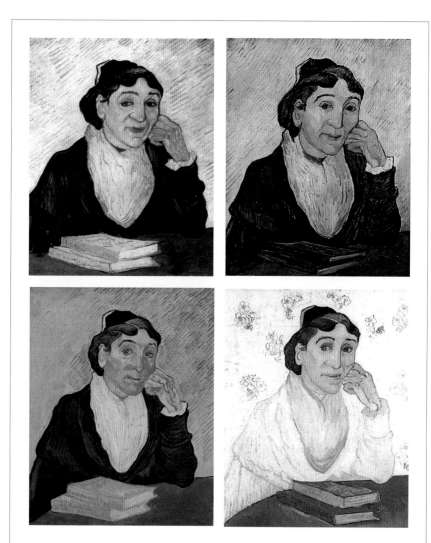

〈아를의 여인(마담 지누) L'Arlesienne (Madame Ginoux)〉
위 왼쪽: 1889년, 캔버스에 오일, 65×49cm, 크뢸러 뮐러 미술관 소장
위 오른쪽: 1890년 2월, 캔버스에 오일, 60×50cm, 로마 국립현대미술관 소장
아래 왼쪽: 1890년 2월, 캔버스에 오일, 63×47cm, 상파울로 미술관 소장
아래 오른쪽: 1890년 2월, 캔버스에 오일, 65×54cm, 개인 소장

테오는 1888년부터 파리에서 매년 열리는 '살롱 데 앵데팡당(독립화가전)'에 빈센트의 작품을 출품해 오고 있었다. 1890년 3월에 열린 전시회 때에는 빈센트 작품 10점이 선정되어 전시되었고, 이 작품들은 매우 호의적인 평가를 받았다.

"형이 이 앵네팡당 전시회를 보았더라면 내가 정말 기뻤을 텐데(…) 형의 그림들이 좋은 자리에 걸렸고 아주 좋아 보였어. 많은 사람들이 와서 찬사를 보냈어. 고갱은 형의 그림이 이 전시회의 꽃이라고 말했다구."
〈테오가 빈센트에게 보낸 편지〉 1890년 3월 19일 파리

이때 고갱도 편지로 안부를 전했으며, 서로 그림을 교환할 수 있는 지를 물어보기도 했다. 테오는 처음으로 가셰 박사를 만나 형의 증상을 이야기했고, 이에 대해 가셰 박사는 빈센트가 오베르에 온다면 회복할 가능성이 있다고 말했다.

4월에 몸이 좋지 않자 빈센트는 고향 브라반트의 추억을 되새겼다. 이끼 낀 초가집이라든가 가을 저녁 폭풍우 치는 하늘의 해변 울타리, 눈발이 날리는 들판에서 사탕무를 캐는 여자들 등 기억을 더듬어 빈센트는 몇 점의 그림과 조그만 드로잉들을 상당수 그렸다. 생 레미 정신병원에서 1년 정도 있으면서 빈센트는 4차례 발작이 있었고, 발작 후 얼마 동안은 무기력한 상태였지만, 정신이 맑을 때에는 왕성하게 작품을 그려 무려 약 150점의 유화와 그와 비슷한 숫자의 드로잉을 남겼다.

1890년 4월과 5월경에 빈센트는 〈슬픔에 잠긴 노인 Old Man in Sorrow〉 또는 〈영혼의 문턱에서 On the Threshold of Eternity〉를 그렸다. 이 작품은 8년 전인 1882년 그의 초기 석판화 〈영혼의 문에서 At Eternity's Gate〉 또는 〈손으로 머리를 감싼 노인 Old Man with his

Head in his Hands〉를 기초로 한 것으로서 두 개 작품은 거의 흡사하다. 이 그림들은 의자에 앉아 허리를 구부리고 두 손에 얼굴을 파묻고 있는 외로운 노인을 묘사하고 있다. 그 이미지는 완전히 절망에 빠진 것을 나타내고 있는 것으로 빈센트가 겪은 말년의 정신 상태를 보여 준다고 할 수 있다.

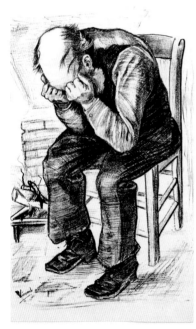

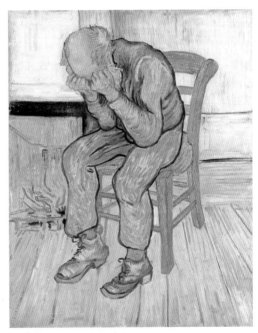

〈영혼의 문에서 At Eternity's Gate〉 또는 〈손으로 머리를 감싼 노인 Old Man with his Head in his Hands〉
1882년 11월, 종이에 잉크, 50×34cm
반 고흐 미술관 소장

〈슬픔에 잠긴 노인 Old Man in Sorrow〉 또는 〈영혼의 문턱에서 On the Threshold of Eternity〉
1890년 2월, 캔버스에 오일, 81×65cm
크뢸러 뮐러 미술관 소장

1890년 2월 빈센트는 생 레미 정신병원에서 구스타프 도레(Gustave Doré)의 드로잉을 모방해서 〈운동하는 죄수들 Prisoners Exercising〉을 그렸다. 이 그림은 폐쇄공포증을 불러일으킬 만한 조그만 감옥 벽 사이 공간에서 열 지어 둥글게 돌고 있는 죄수들을 표현한 것으로, 죄수 대신에 환자들이 수용되어 있는 정신병원에서 생활하고 있는 본인의 상황을 상징한 것이라 하겠다.

한 가지 특이할 만한 점은 여기에 나오는 인물 중 한 사람만 빼고 모두 얼굴들이 없다는 것이다. 이 한 사람은 정면으로 관람객을 응시하고 있는 듯한데, 사람들은 이 인물이 빈센트 자신을 나타내는 것이라고 이야기하고 있다.

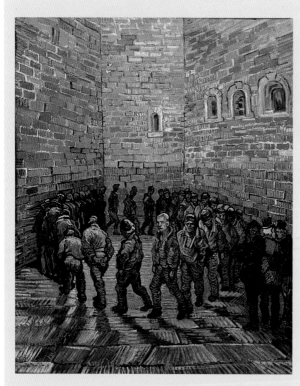

〈운동하는 죄수들
Prisoners Exercising〉
1890년 2월
캔버스에 오일
80×64cm
푸시킨 미술관 소장
(러시아 모스크바)

아를을 떠나다

1889년 5월 생 레미 정신병원으로 들어간 이후 밖에서 작업하는 것이 자유롭지 못해 빈센트는 그가 좋아하는 화가들의 그림 인쇄물을 보고 실내에서 많은 모작을 했다. 아를 시절의 생생한 색조는 생 레미 정신병원에서는 보다 절제되기는 했지만, 힘차고 불꽃 같은 붓놀림은 이 시기부터 두드러지기 시작해서 1890년 7월 오베르에서 죽을 때까지 이어졌다.

또한 빈센트는 파리 시절에서부터 클루와조니즘(cloisonisme)이라는 기법을 사용하기 시작해서 〈의자〉나 밀레 작품의 모작 등을 그릴 때 많이 사용했다. 이 기법은 화면을 단순화시키고 그림 대상(오브제) 주위에 윤곽선 또는 경계선을 그려 넣음으로써 오브제가 주변과 확실하게 구분되게 하는 기법으로서 에밀 베르나르나 루이 앙크탱, 폴 고갱과 같은 후기 인상파들이 시도했다. 1888년 3월 '독립화가전(살롱 데 앵데팡당)'에 출품한 이들 화가들의 그림을 두고 평론가인 에두아르 뒤자르댕(Edouard Dujardin)이 명명한 '클루와종(cloison)'이란 용어는 프랑스어로 벽, 간막이 등을 의미한다. 베르나르나 고갱 등과 긴밀한 관계를 가지고 있던 빈센트도 이들의 영향을 받아 그의 여러 작품에 이러한 기법이 활용되고 있음을 볼 수 있다.

귀를 자른 사건으로 아를에서 첫 입원 후 1889년 1월 7일 퇴원했지만, 그의 개인적 생활과 예술적 생활은 망가졌다. 그리고 1889년 5월 8일 생 레미 정신병원에 제 발로 걸어 들어간 뒤 374일을 머물렀던 빈센트는 아를을 떠날 때까지 몇 달 동안 여러 차례 병원 신세를 졌다. 이웃들은 그를 차갑게 바라보았고, 헌병은 그를 감시하면서 옐로우 하우스에서 쫓아내기도 했다. 그의 정신 상태는 매우 불안했음에도 계속해서 유화와 드로잉을 그렸다. 그것만이 유일하게 삶을 붙

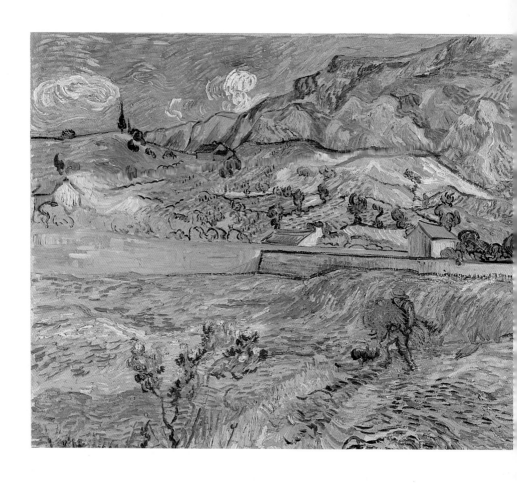

잡는 수단이었기 때문이다. 이런 상태였기에 그가 새로운 담대한 시도를 한다는 것은 쉽지 않았다. 그가 점차적으로 개발해 온 색상 배합에 있어서는 색조 대비가 줄어든 대신 스타일과 리듬, 격동치는 붓질이 그의 그림들을 지배했고, 또 다른 걸작들을 향한 새로운 길을 열었다. 그러나 빈센트가 남프랑스 아를에서 화려한 색들과 빛을 보고 느낀 황홀감은 그에게 다시 돌아오지 않았다.

〈들녘의 농부가 있는
생 레미 풍경
Landscape at
Saint-Rémy
Enclosed Field
with Peasant〉
1889년 9월
캔버스에 오일
73.5×92cm
인디아나폴리스 미술관
소장 (미국 인디아나)

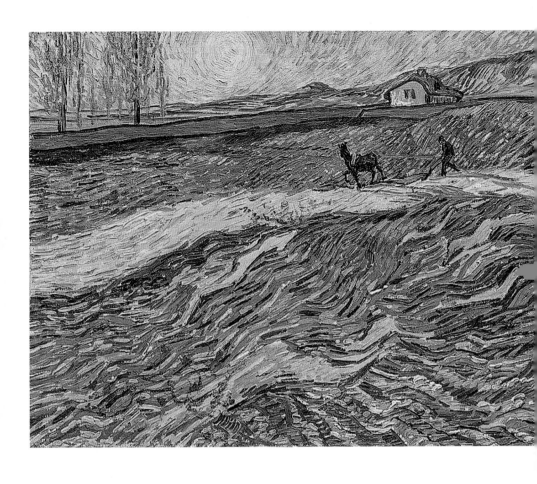

⟨들녘의 농부 Farmer in a Field⟩
1889년 9월, 캔버스에 오일 50×65cm
개인 소장

이 작품은 2017년 1월 뉴욕 크리스티 경매에서 예상보다 3,000만 달러 높은 8,130만 달러에
찰되어 판매되었다. 역대 빈센트 작품 경매에서 두 번째로 높은 금액이다. 빈센트가 죽기 한 해
전 생 레미 정신병원에 수용되어 있을 때 병실 창문을 통해 본 풍경을 그림으로 옮긴 것이다.

보색을 활용한 정물화

빈센트는 생 레미 정신병원을 떠나기 직전인 1890년 5월에 3점의 정물화를 그린다. 이 그림들은 물감을 두텁게 칠했기 때문에 마르지 않아서 퇴원 후 나중에 병원에서 부쳐주었다. 빈센트는 화가로서 초년 시절부터 오베르에서 마지막 몇 달을 보낼 때까지 줄곧 정물화를 그렸다. 그러나 1년 이상 정신병동에 있는 동안에는 비교적 정물화를 적게 그렸는데, 그것은 올리브 나무라든가 사이프러스 나무 등 관심을 끄는 소재들이 많았기 때문인 것으로 보인다.

〈노란색 배경의 붓꽃 화병 Still Life: Vase with Irises Against a Yellow Background〉은 보색을 통해 콘트라스트의 효과를 적극적으로 모색한 작품 중의 하나다. 보색의 사용은 자칫 눈에 거슬릴 수도 있으나 이 그림에서는 배경의 노란색과 붓꽃의 보라색이 강력하면서도 시각적으로 잘 조화되었다. 다만 보라색을 만들기 위해 사용한 붉은색 안료가 퇴색해 보라색은 파란색에 가깝게 변했다. 반면 오른쪽 페이지 붓꽃 그림들은 부드럽고 파스텔 분위기로 그려졌다.

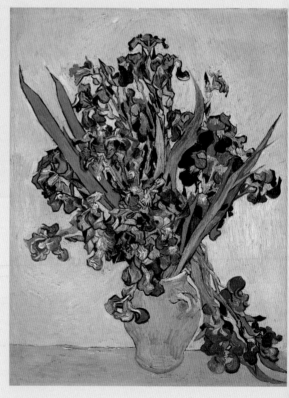

〈노란색 배경의 붓꽃 화병
Still Life: Vase with Irises
Against a Yellow Background〉
1890년 5월, 캔버스에 오일
92×73.5cm
반 고흐 미술관 소장
(네덜란드 암스테르담)

빈센트는 보색을 이용한 콘트라스트 효과에 대해 줄곧 관심을 갖고 있었고, 특히 파리로 온 이후 적극적으로 보색 활용 시도를 했다. 그는 테오와 여동생 빌 등 여러 사람들에게 보내는 편지에서도 보색 효과에 대해 자주 언급했는데, 이러한 보색 효과에 대해서는 동생 테오 역시 관심이 높았고, 이를 자주 형에게 독려했다.

"나는 단순히 꽃이나 붉은 꽃양귀비, 파란색의 수레국화와 물망초, 하얗고 붉은 장미, 노란 국화 등을 그리면서 파란색과 오렌지색, 붉은색과 초록색, 노란색과 자주색과 같은 반대색을 어떻게 활용할 것인지 일련의 색상 공부를 하고 있다네."
〈빈센트가 안트베르펜에서 알게 된 호라스 리벤스에게 보낸 편지〉 1886년 8월/10월경

"몽티셀리(Monticelli)는 조화를 유지하면서도 강력한 효과를 얻기 위해 콘트라스트를 적절히 잘 이용했고, 색상의 힘을 잘 이용했던 화가 중 한 사람이었어."
〈테오가 생 레미 정신병원에 있는 빈센트에게 보낸 편지〉 1889년 12월 22일 파리

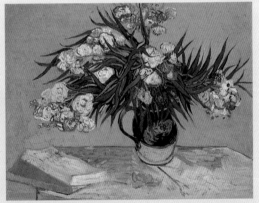

〈야생화를 꽃을 담은 도자기 Still Life : Majolica with Wildflowers〉
1888년 5월, 캔버스에 오일
55.1×46.2cm, 개인 소장

〈협죽도와 책이 있는 꽃병 Still Life: Vase with Oleanders and Books〉
1888년 8월, 캔버스에 오일, 60.3×73.6cm
매트로폴리탄 미술관 소장 (미국 뉴욕)

빈센트는 1889년 5월 8일 아를에서 북서쪽으로 약 25킬로미터 떨어진 생 레미 드 프로방스에 있는 생 폴 드 모졸 정신병원에 제 발로 건너 들어가기 다음해 5월 중순 파리를 거쳐 오베르 쉬르 우아즈에서 마지막 자리를 잡을 때까지 이곳에서 보냈다.

빈센트가 정신적 휴식을 취했던 생 레미 드 프로방스 지역에도 개선문 등 로마의 유적이 많이 남아 있다. 그곳은 자연공원으로 지정된 알필 산악지대 서편에 위치하고 있다.

생 폴 드 모졸 정신병원 입구

붓꽃을 그린 마당

빈센트 입상

빈센트는 이곳 정신병원에 1년여 동안을 머물면서 병원의 내부와 바깥 정원, 사이프러스 나무와 올리브 나무, 붓꽃, 꽃양귀비와 나방 등을 대상으로 여러 그림을 그렸으며, 〈별이 빛나는 밤〉과 〈꽃핀 아몬드 나무〉와 같이 널리 알려진 걸작을 그렸다. 또한 그가 존경했던 밀레와 들라크루아의 많은 작품을 모작했으며, 〈해바라기〉와 〈아를의 여인들〉을 다시 그리기는 등 약 150점의 그림을 남겼다.

커다란 사이프러스 나무가 있는 병원 입구를 지나 기다란 정원을 지나다 보면 빈센트의 동상이 보이고, 좀 더 들어가면 가운데 정방형의 안뜰이 있는 병원 본채로 들어가게 된다. 빈센트가 묵었던

빈센트가 사용한 2층 방

방은 2층으로 올라가 오른편으로 가면 나온다.
2층 계단 끝부분에는 빈센트의 청동 두상이 코
너에 보인다.

　이 병원에는 쥔더르트와 오베르 쉬르 우아즈
에 있는 빈센트의 입상을 조각했던 러시아 출신
프랑스 조각가 오십 자킨(Ossip Zadkine)이 조각
한 또 다른 빈센트 두상이 있었는데 도난당했다
고 한다. 빈센트는 방을 2개를 썼는데, 침실로
쓴 방은 병동 밖 정원이 보이고, 화실로 썼던 방
은 정방형의 안뜰이 창문으로 보인다.

도난당한 빈센트 두상

빈센트가 화실로 사용했던 방에서 내려다본 정방형의 정원

〈꽃핀 아몬드 나무〉가 보이는 병원 밖 정원

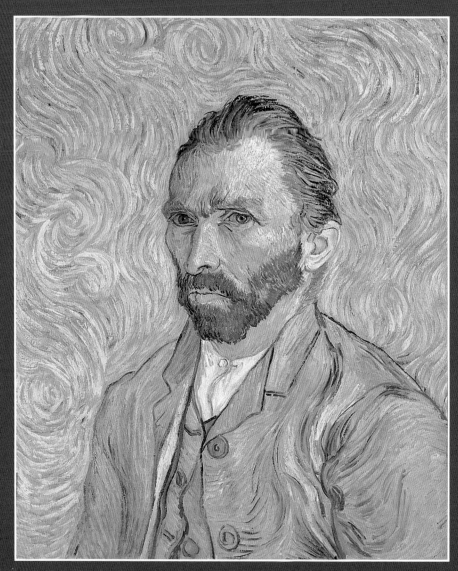

〈자화상 Self-Portrait〉
1889년, 캔버스에 오일, 65×54cm
오르세 미술관 소장 (프랑스 파리)

불꽃이 사라지다

"화가들은 죽고 묻히지만 자신의 작품을 통해
다음 세대에 아니면 여러 다음 세대에 말을 건넨다.
화가의 삶에 있어서는 죽음은
아마 가장 어려운 일은 아닐 것이다."

— 〈빈센트가 테오에게 보낸 편지〉 1888년 7월 9일 또는 10일 아를

마지막 몇 달

오베르로의 마지막 여행

　　1890년 5월 테오는 빈센트가 오베르 쉬르 우아즈(Auvers-sur-Oise)로 옮겨 오도록 준비하면서 페이롱 박사와 폴 가셰(Paul Gachet, 1828~1909) 박사에게 편지를 썼다. 그 이전에 테오는 빈센트가 파리로 올라온다는 소식을 전하며 빈센트에게 잠자리를 내줄 수 있는지를 여러 화가 친구들에게 물어보았다. 그중에는 고갱도 포함되어 있었는데, 모두 빈센트의 발작 증세에 이야기를 들은 터라 거절했다. 단지 카미유 피사로(Camille Pissaro)만이 이를 수락하는 듯했으나, 아내의 반대로 어렵게 되었다. 그러자 피사로는 친구였던 가셰 박사를 접촉하게 되었고, 이를 테오에게 알려주었던 것이다.

　　빈센트는 정신병원을 떠나기 며칠 전에 미리 짐들을 기차로 부치고, 아직 마르지 않은 그림들은 병원의 감독관으로 하여금 나중에 부쳐주도록 부탁했다. 또 아를의 창고에 있는 자신의 침대와 거울도 부쳐주도록 요청했다.

　　빈센트는 5월 16일 혼자서 기차를 타고 다음날 아침 일찍 파리의

리옹 역에 내렸다. 테오와 빈센트는 파리에서 며칠 묵은 뒤 오베르로 가기로 결정했다. 빈센트는 테오의 아내와 조카를 아직 보지 못했으며, 테오도 2년 만에 보게 되었다. 테오는 1888년 12월 빈센트가 귀를 자르는 사고가 났을 때 잠깐 형을 보러 아를에 온 적이 있었으나, 당시 빈센트는 정신이 혼미하여 테오가 온 지도 모르고 있었다.

테오는 파리 리옹 역에서 빈센트를 맞이하고 마차로 자신의 아파트 (Cité Pigalle 8번지)로 갔다. 테오의 아내 요한나는 조바심을 갖고 이들을 기다리고 있었다. 요한나는 어떤 병자가 나타나리라 생각했으나, '건장하고 어깨가 넓은 사람이 건강한 모습으로 얼굴에 미소를 띠며 강한 의지를 갖고 있는 듯한 모습'에 사뭇 놀랐다. 빈센트는 자신과 같은 이름을 가진 태어난 지 3개월 반이 된 조카를 보고 무척 좋아했다.

당시 테오는 만성적인 감기에 걸려 있었다. 빈센트는 〈감자 먹는 사람들〉, 〈론 강 위 별이 빛나는 밤〉, 〈꽃핀 아몬드 나무〉 등 자신의 대표적인 작품들이 테오의 집에 걸려 있는 것을 보았다. 두 형제는 빈센트의 많은 작품을 보관하고 있는 탕기 아저씨를 찾아가 만났고, 에르네스트 메소니에(Ernest Meissonier, 1815~1891)의 분리파 전시장을 찾아갔다. 그러나 파리는 빈센트에게 너무 시끄럽고 번잡했다. 빈센트는 사흘 동안 파리에 머문 뒤 5월 20일 혼자서 기차를 타고 파리에서 북쪽으로 30킬로미터 정도 떨어진 오베르로 갔다.

19세기 말 오베르는 조그만 예술인 공동체였다. 시골 풍경과 숲이 많은 주변 환경은 예술가들에게 휴식과 영감을 주었다. 또한 파리와도 무척 가까워서 시골 정취를 맛보고자 하는 사람은 하루만에도 다녀갈 수 있는 곳이었다. 당시 이곳에 살았던 프랑스의 유명 화가들로는 오노레 도미에(Honoré Daumier, 1808~1879), 샤를 프랑수아 도비

니(Charles-François Daubigny, 1817~1878) 등이 있었다. 풍경화가였던 도비니는 빈센트가 이곳에 오기 전에 죽었지만, 그의 미망인이 아직 살고 있었다. 그녀는 빈센트가 자기 집 정원에 들어와 작업하는 것을 기꺼이 허용해주었다. 빈센트는 오래 전 구필 화랑에서 일할 때 이미 도비니를 잘 알았고, 그의 작품을 좋아했기에 이는 그에게 색다른 경험이 되었다.

오베르에 도착한 첫날은 생 토뱅(Saint-Aubin) 호텔에서 묵었다. 가

<오베르 풍경
View of Auvers〉
1890년 5~6월
캔버스에 오일
50.2×52.5cm
반 고흐 미술관 소장
(네덜란드 암스테르담)

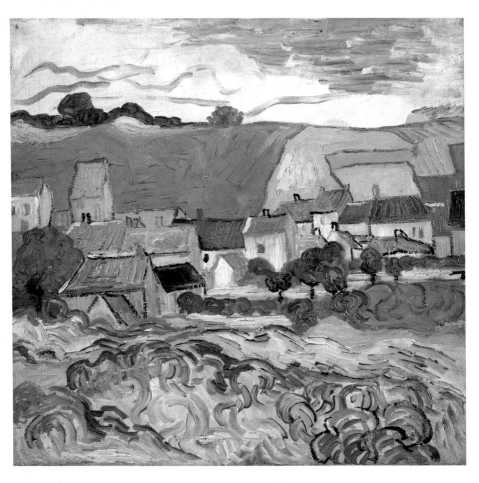

〈아들린느 라부 초상 Portrait of Adeline Ravoux〉
1890년 6월, 캔버스에 오일, 67×55cm
개인 소장

〈아들린느 라부 초상 Portrait of Adeline Ravoux〉
1890년 6월, 캔버스에 오일, 73.7×54.7cm
개인 소장

셰 박사는 자기 집과 가까운 곳에 있을 것을 원했기 때문이다. 그러나
숙박료가 1박당 6프랑으로 너무 비싸다고 생각한 빈센트는 시청 건너
편에 라부(Ravoux) 부부가 운영하는 카페 겸 여인숙의 조그만 다락방
으로 옮겼다. 이곳의 1박당 숙박료는 3프랑 50상팀이었다. 그는 그림
을 그리고 아래층에 있는 '화가의 방'을 이용해 캔버스를 보관했다.
맘에 들지 않으면 다른 곳으로 옮길 수도 있었으나, 빈센트는 라부 가
족과도 잘 지낸 것으로 보인다. 이 여인숙은 레스토랑과 와인샵도 겸
하고 있었다. 빈센트는 이 집의 큰딸 아들린느(Adeline)를 대상으로
초상화를 그리기도 했는데, 몇 년 뒤 아들린느는 빈센트가 술이라고
는 한 방울도 입에 대지 않았다고 회고했다.

〈집들이 있는 풍경 Landscape with Houses〉
1890년 5월, 종이에 수채, 44×54.4cm
반 고흐 미술관 소장 (네덜란드 암스테르담)

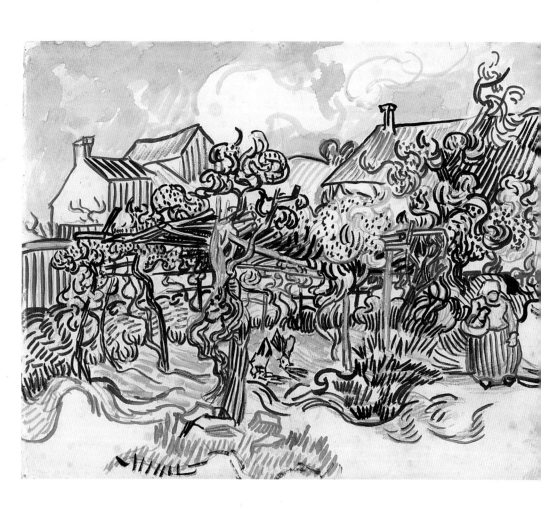

〈농부 여인이 있는 오래된 포도밭 Vineyard with Peasant Woman〉
1890년 5월, 종이에 수채, 44.3×54cm
반 고흐 미술관 소장 (네덜란드 암스테르담)

 취재노트

오베르의 거리와 집들

1년 남짓 정신병원 생활을 하다가 1890년 5월 20일 오베르에 도착한 빈센트는 테오 가족이 있는 파리와도 가깝고, 그 동네에서 민간요법(동종요법) 치료를 해줄 가셰 박사도 만나 크게 마음을 놓았다. 또한 주변 환경이 너무 맘에 들어 도착한 그날 빈센트는 테오와 그의 아내 요한나에게 열정에 차서 편지를 썼다.

> "오베르는 정말 아름다워. 무엇보다 요새는 없어져가는 오래된 초가집들이 많이 남아 있다는 것이 좋았어. 이제 진짜로 진지하게 몇 점의 그림을 그릴 수 있기를 기대해. 내가 이곳에 머물 수 있는 비용의 일부라도 벌 수 있는 기회가 있을 거야. 이곳은 정말 아름다워. 전형적인 시골의 한복판으로 정말 그림 같아."

〈빈센트가 테오와 요한나에게 쓴 편지〉 1890년 5월 20일 오베르

〈오베르의 거리
Street in Auvers〉
1890년 5월, 캔버스에 오일
73.5×92.5cm
아테네움 국립미술관 소장
(핀란드 헬싱키)

〈코르드빌의 초가집
Thatched Cottages
at Cordeville〉
1890년 6월
캔버스에 오일
72×91cm
오르세 미술관 소장
(프랑스 파리)

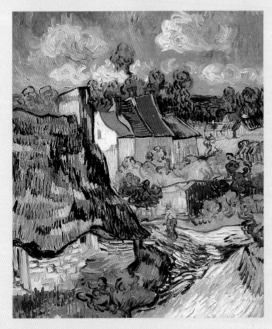

5월과 6월에 빈센트는 오베르와 인근 마을 코르드빌의 초가집을 대상으로 몇 점의 그림을 그렸다. 특히 첫 번째 그림 〈코르드빌의 초가집 Thatched Cottages at Cordeville〉은 파란색과 초록색이 부드럽게 조화를 이루고 있다. 출렁이는 듯한 들판과 불꽃처럼 움직이는 수풀, 그 수풀 속으로 섞여 들어가는 초가집 등이 전체적으로 잘 조화되어 있다.

〈오베르의 집들
Houses at Auvers〉
1890년 5월
캔버스에 오일,
75.6×61.9cm
보스턴 미술관 소장
(미국 보스턴)

▲ 〈오베르의 계단
Stairway at Auvers〉
1890년 5월
캔버스에 오일
50×70.5cm
세인트 루이스 미술관
소장(미국 미주리)

◀〈두 사람이 있는 농가
Farmhouse with Two
Figures〉
1890년 6월
캔버스에 오일
45×38cm
반 고흐 미술관 소장
(네덜란드 암스테르담)

〈마차와 기차가 지나가고 있는 풍경 Landscape with a Carriage and a Train〉
1890년 6월, 캔버스에 오일, 72×90cm
푸시킨 미술관 소장(러시아 모스크바)

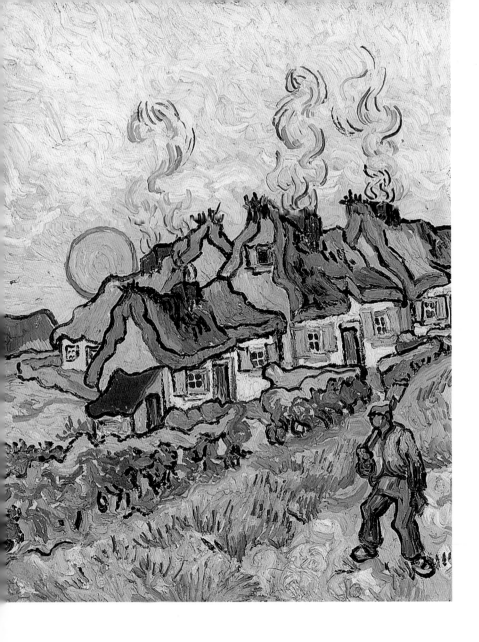

〈햇살 속의 초가집 Thatched Cottages in the Sunshine〉
1890년 5월, 캔버스에 오일, 50×39cm
반스 미술관 소장(미국 필라델피아)

〈오베르 쉬르 우아즈의 교회 The Church in Auvers-sur-Oise〉
1890년 6월, 캔버스에 오일, 93×74.5cm
오르세 미술관 소장 (프랑스 파리)

가셰 박사와의 만남

빈센트는 오베르에서 초가집이나 시골의 그림 같은 풍경들을 보고 매우 마음에 들어 했다. 빈센트가 오베르에 오게 된 동기 중의 하나였던 가셰 박사는 파리에 아파트를 한 채 가지고 있으면서 일주일에 세 번 파리에 올라가 환자를 맞았고, 한 철도회사 직원들과 몇몇 학교 건강검진을 맡았다. 오베르에 있을 때에는 일을 하지 않았으나, 열렬한 아마추어 화가로서 동료의식을 가지고 있는 빈센트를 돌봐주었다. 그는 동종요법으로 환자를 치료해주는 의사로서, 그를 고흐 형제에게 소개시켜준 사람은 카미유 피사로였다. 실제 가셰 박사는 자신도 그림을 그리면서 여러 인상파 화가들을 알고 있었다.

가셰 박사에 대한 평가는 상당히 엇갈렸다. 어떤 사람은 기이하고 탐욕스런 사업가이자 화가들을 등쳐먹는 사람이라고 혹평하는가 하면, 어떤 사람은 매우 관대한 선각자라고 호평하기도 했다. 그는 1874년 마네, 모네, 시슬리, 드가, 세잔의 그림들을 판매하기 위한 행사를 개최한 바도 있고, 그 이전에는 르누아르와 세잔을 자기 집에 초청하기도 하는 등 여러 인상파 화가들과 친분을 맺었으나 아직 빈센트는 만나보지 못했다.

빈센트는 가셰 박사에 대해 "좀 특이한 사람이기는 하지만 인상은 나쁘지 않았다."고 밝히면서 그와 친구가 될 수 있을 것으로 생각했다. 가셰 박사는 빈센트 그림을 높이 평가했고, 빈센트는 가셰 박사와 그의 스무 살 딸 마르그리트(Marguerite), 열여섯 살 아들 폴(Paul)과 서로 가까운 사이가 되었다. 빈센트는 온갖 잡동사니들이 있는 오베르 언덕배기의 가셰 박사 집을 자주 찾아갔다. 오베르 쉬르 우아즈에서 빈센트는 마을 풍경과 포도밭, 가셰 박사의 집과 정원, 가셰 박사

〈정원에 있는
마르그리트 가셰
Marguerite
Gachet
in the Garden〉
1890년 6월
캔버스에 오일
46×55cm
오르세 미술관 소장
(프랑스 파리)

초상화 등을 부지런히 그리고 드로잉 했다. 그에게 남아 있는 마지막 두 달 동안에 그는 80점 이상의 그림을 그렸다.

6월 가셰 박사는 파리의 갤러리를 찾아가 테오를 만났다. 그는 빈센트가 완전히 회복되었고, 더 이상 발작을 걱정할 필요가 없다고 말했다. 그러면서 6월 8일 일요일 테오 가족을 오베르로 초청했다. 빈센트는 샤퐁발(Chaponval) 역에 나가 그들을 맞이했고, 가셰 박사는 자기 집 넓은 정원에 점심을 마련했다. 빈센트는 정원에서 조카를 보듬고 고양이니 개, 토끼, 닭 등 뜨락에서 돌아다니는 동물들을 보여주었다. 그는 조카가 수탉의 울음소리에 놀라 우는 것을 보고 박장대소하기도 했다고 요한나는 나중에 회상했다. 그날은 정말 즐거운 하루였다.

빈센트는 정원이니 풍경, 밀밭, 꽃양귀비 들판, 오베르의 교회 등을 소재로 지칠 줄 모르고 그림을 그렸다. 가셰 박사와 그의 딸 마르그리트, 여인숙 주인집 딸 아들린느, 그리고 시골 소녀들의 초상화도 그렸다. 이때 네덜란드 화가인 안톤 마티아스 히르스시흐(Anton Mathias Hirschig, 1867~1939)가 오베르로 이사 와서 바로 옆방에 들어왔다. 고갱은 편지를 보내 아를에서 공동으로 스튜디오를 차리자고 얘기했던 것을 상기시켰다. 고갱은 당시 브르타뉴 지방의 조그마하고 예쁜 어촌 마을인 르 풀뒤(Le Pouldu)에서 동료 화가 폴 세뤼지에(Paul Sérusier, 1864~1927), 야코프 메이어 드 하안(Jacob Meyer de Haan) 등과 같이 살고 있으나, 언젠가 마다가스카르로 가서 자연 속에서 단순한 삶을 살고 싶다고 이야기했다. (실제 고갱은 1891년 처음으로 타히티로 여행을 간다.)

〈가셰 박사의 초상 Portrait of Dr. Gachet〉
1890년 6월, 에칭, 17.7×15.2cm
보스턴 미술관 소장(미국 보스턴)

빈센트는 에칭을 시도했는데, 상당히 성공적이었다. 그는 가셰 박사의 프레스를 자유롭게 이용할 수 있었고, 이 에칭 기법으로 가셰 박사 초상화를 찍어내기도 했다. 빈센트는 〈프로방스의 추억 Recollection of Provence〉이라는 제목으로 일련의 풍경화를 에칭으로 만들 계획을 세웠다.

오베르 주위는 넓은 평원으로서 농부들은 감자와 콩, 밀 등을 재배했다. 빈센트는 뉘넌이나 아를, 생 레미 등에서 그러했던 것처럼 야외를 돌아다니며 그림 소재를 찾았다. 빈센트는 여동생 빌에게 보낸 편지에서 "요새 나는 많은 그림을 빨리 그리고 있어. 그렇게 함으로써 오늘날 빠르게 변화하고 있는 모습들을 표현하고자 해."라고 적었다.

빈센트가 죽기 얼마 전에 그린 이 그림의 주인공 가셰 박사는 빈센트를 의료적으로 돌봐주었을 뿐만 아니라 가까운 친구가 되어 그림에 몰두하도록 도와주었다. 그러나 가셰 박사는 상당히 의문의 인물이기도 하다. 빈센트는 테오에게 보낸 편지(1890년 5월 24일자)에서 "그는 나보다 더 아픈 사람이야. 그렇지 않으면 나만큼 아픈 사람이라고 해야 할까?"라고 표현하기도 했다. 또한 빈센트는 죽기 직전에 가셰 박사와 사이가 다소 틀어져 더욱 고독감을 겪기도 했다.

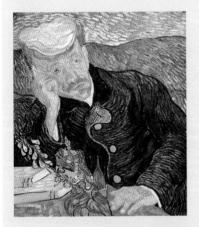

〈가셰 박사 초상 Portrait of Dr. Gachet〉
1890년 6월, 캔버스에 오일, 67×56cm
개인 소장

위쪽 초상화는 1990년 당시 미술품 경매에서 가장 비싸게 팔렸다는 점에서도 유명세를 타게 되었다. 1990년 5월 15일 경매가 시작된 지 3분 만에 일본의 리요이 사이토(Ryoei Saito)에게 8,250만 달러에 팔렸다. 그러나 아이러니하게도 크리스티 경매소가 이 그림을 사이토로부터 8분의 1 가격에 재구입했다는 소식이 전해지면서 다시 세인의 관심을 끌었다. 이는 1980년대 일본 예술계의 예술품 구입 열기가 절정에 달했다가 크게 추락한 것을 나타낸다.

빈센트는 가셰 박사를 모델로 왼쪽 2점을 포함해서 3점의 초상화를 그린 것으로 알려지고 있다. 그런데 이 초상화의 테이블에 위에 그려진 식물은 디기탈리스(digitalis)라고 하는데, 이것은 신경 안정제로 사용된 식물이다. 사람들은 이 식물을 가셰 박사 직업을 상징하는 것이라고 여기거나, 빈센트 자신이 가셰 박사로부터 디기탈리스로 치료를 받았음을 나타내는 것이라고 보고 있다.

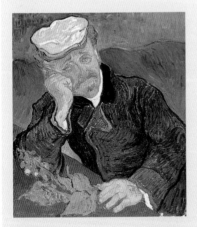

〈가셰 박사 초상 Portrait of Dr. Gachet〉
1890년 6월, 캔버스에 오일, 68×57cm
오르세 미술관 소장(프랑스 파리)

돈 걱정

빈센트는 7월 6일 아침 마지막으로 파리에 가서 테오를 만났으나, 풀이 죽어 돌아왔다. 조카는 아팠고, 요한나는 아픈 애 때문에 지쳐 있었으며, 150프랑의 생활비를 매달 빈센트에게 주는 것도 가뜩이나 어려운 가계를 더욱 어렵게 만들고 있었다. 요한나는 방마다 가득 찬 빈센트의 그림들과 자나 깨나 형을 걱정하는 남편으로 인해 신경이 예민해지고 짜증스러운 모습을 보였다. 테오도 무척 바쁜데다가 건강도 그다지 좋지 못했다. 테오는 화랑을 그만두고 자신이 직접 화랑을 차리는 것을 생각하고 있었다. 그러다 재정적인 지원을 해주기로 했던 처남 앙드리가 도와줄 수 없다고 하자 논쟁이 벌어졌다. 테오는 살 곳마저 걱정하고, 아내와 아들을 네덜란드로 보내는 것을 생각하고 있었다.

사정이 이렇다 보니 빈센트는 테오에게 계속해서 부담이 되는 것을 괴로워했고, 화가로서 자신의 노력이 아무런 결실을 거두지 못한 데 대해 큰 자책감을 갖고 오베르로 서둘러 돌아왔다. 원래 빈센트는 파리에서 로트렉과 미술평론가 알베르 오리에를 만나려고 했었다. 빈센트는 테오에게 보낸 편지 속에서 자기가 짐만 되는 것을 마음 아파했고, 동생의 어려움에 대해 슬퍼했다.

"일단 이곳으로 돌아오기는 했다만, 나 역시 우울하구나. 너에게 들이닥칠 듯한 폭풍우가 나에게도 계속해서 큰 중압감으로 다가온다. 할 수 있는 것은 너도 알다시피 나는 항시 맘 편히 먹으려고 노력하지만, 나의 생활도 뿌리에서부터 흔들리고, 내 발걸음도 휘청거리는구나."

〈빈센트가 테오에게 보낸 편지〉1890년 7월 10일경 오베르

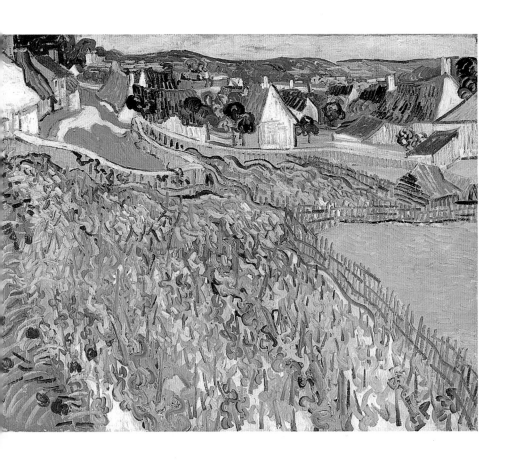

〈오베르 풍경을 담은
포도밭 Vineyards with
a View of Auvers〉
1890년 6월
캔버스에 오일
64.2×79.5cm
세인트 루이스 미술관 소장
(미국 미주리)

테오와 그의 아내 요한나는 빈센트를 안심시키려 편지를 썼다. 빈
센트는 그 편지를 두고 '진짜 나에게는 복음과 같은' 것이었다고 말했
다. 그러나 금전적인 불확실성과 걱정이 신경적인 발작이 다시 일어
날지도 모를 정도로 반 고흐의 건강에 큰 부담이 되었다. 빈센트는 장
래에 대한 우울한 생각을 떨쳐버릴 수 없었으며, 세상과 단절된 듯한
외로움을 느끼면서 침울한 나날을 보냈다. 게다가 7월 20일에는 가셰
박사와 언쟁을 하기도 했다.

 취재노트

더블 스퀘어 캔버스 작업

빈센트는 1890년 6월부터 죽기 전까지 가로 약 100cm, 세로 약 50cm의 더블 스퀘어 캔버스를 많이 사용했다. 잘 알려진 〈까마귀 나는 밀밭 Wheat Field with Crows〉, 〈폭풍우 치는 밀밭 Wheat Field under Thunderclouds〉, 〈비 오는 날의 오베르 풍경 Landscape at Auvers in the Rain〉, 오베르 성이 보이는 〈석양 풍경 Landscape at Twilight〉 등은 모두 더블 스퀘어 캔버스 작품으로, 빈센트는 총 13점의 더블 스퀘어 캔버스 작품을 남겼다. 그중 12점은 옆으로 그려져 있고, 세로로 그려진 한 점은 가셰 박사 딸 마르그리트가 피아노 치는 모습을 그린 〈피아노 치는 마르그리트 가셰 Marguerite Gachet at the Piano〉이다.

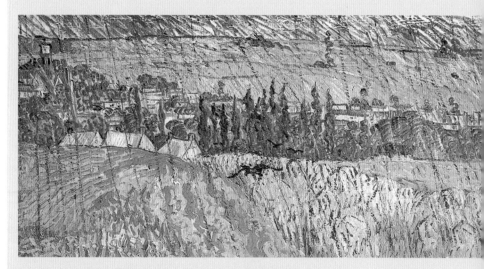

〈비 오는 날의 오베르 풍경 Landscape at Auvers in the Rain〉
1890년 7월, 캔버스에 오일, 50×100cm
카디프 국립미술관 소장 (영국 웨일즈)

테오에게 보낸 편지 속 드로잉

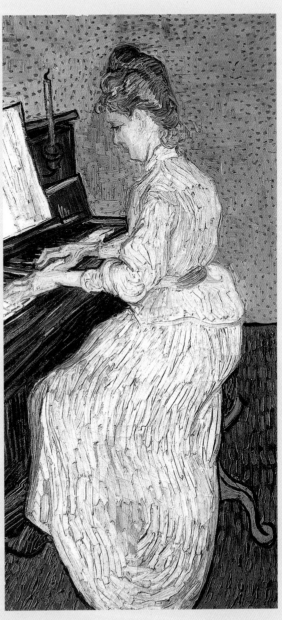

〈피아노 치는 마르그리트 가셰
Marguerite Gachet at the
Piano〉
1890년 7월, 캔버스에 오일
102.5×50cm
바젤 미술관 소장(스위스 바젤)

모두를 위하여

　　빈센트는 다시 그림을 그리기 시작했다. 〈폭풍우 치는 밀밭Wheat Field under Thunderclouds〉, 〈도비니 정원Daubigny's Garden〉 등을 큰 화폭에 담았다. 특히 〈폭풍우 치는 밀밭〉을 통해 빈센트는 하늘과 밀밭의 단순한 구성 속에 위협적인 하늘과 나무와 새, 사람이 전혀 없는 넓은 들판을 그림으로써 슬픔과 극도의 고독감을 표현하고자 했다. 또한 빈센트는 이 그림을 통해 '말로 표현할 수 없는 그 무엇, 시골이 주는 건강함과 강인함'도 나타내고자 했는데, 사실 얼마 동안 테오와 그의 가족들에게 건강을 위해 오베르로 와서 같이 살자고 권하기도 했다. 신선한 공기가 건강을 되찾아줄 것이라 했고, 빈센트는 이를 그림으로 보여주고자 했다. 그는 조만간 몇 점의 그림을 가지고 파리로 올라가려고 했으나, 이 파리 여행은 이루어지지 않았다.

〈도비니 정원
Daubigny's Garden〉
1890년 7월
캔버스에 오일
56×101cm
바젤 미술관 소장
(스위스 바젤)

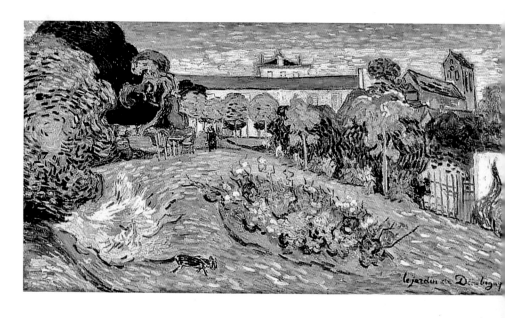

〈폭풍우 치는 밀밭
Wheat Field under
Thunderclouds〉
1890년 7월
캔버스에 오일
50.4×101.3cm
반 고흐 미술관 소장
(네덜란드 암스테르담)

"…내가 원하는 것을 분명히 알고서 그때부터 나는 또 다른 3개의 큰 캔버스에 그림을 그리고 있다. 그 그림들은 폭풍우 치는 하늘 아래 널리 뻗은 밀밭을 그리는 것인데, 여기서 나는 슬픔과 극도의 외로움을 표현하는 데 중점을 두고 있어. 조만간 이 그림을 볼 수 있을 거야. 가능하면 빨리 파리에 있는 너에게 이 그림을 가져가 보여주고 싶구나. 왜냐하면 이 그림들은 내가 말로 할 수 없는 것들, 내가 시골에서 건강하고 활력을 주는 것이라 생각하는 것들을 말해줄 것이니까."

〈빈센트가 테오에게 보낸 편지〉 1890년 7월 10일경 오베르

어머니와 여동생 빌에 보낸 마지막 편지에서 빈센트는 지난해보다 훨씬 차분해졌다고 말했다. 7월 14일 프랑스혁명 기념일에는 깃발로 장식된 시청사를 그렸다. 23일에는 테오에게 보낸 마지막 편지에 4점의 그림을 그리기 위한 스케치를 동봉하면서 자신과 함께 히르스시흐

<오베르 시청
Auvers Town Hall〉
1890년 7월
캔버스에 오일
72×93cm
개인 소장

오베르 시청 건물의 맨 위에
는 7월 14일 혁명기념일 축
하 깃발이 보이며, 빈센트의
고향 네덜란드 쥔더르트 시
청과 매우 흡사하다.

가 쓸 물감을 주문했다. 그러나 그는 자신의 일생은 실패작이고 화가
로서의 집념은 아무런 성과가 없었으며, 이제는 어떻게 달리 해볼 수
도 없다고 자책했다.

　여인숙의 라부 부부는 빈센트가 매일 주변의 들판에서 작업하는 것
을 익숙하게 받아들이게 되었다. 그런데 7월 27일 빈센트가 저녁을
먹으러 식당으로 오지 않았다. 그는 거의 일정한 시간에 저녁을 먹으
러 왔기 때문에 라부 부부와 그의 딸은 걱정하기 시작했다. 혹시 몰라
주인 라부는 2층의 빈센트 방으로 올라가 보았다. 그는 파이프 담배
를 피면서 침대에 피를 흘리며 누워 있는 빈센트를 보았다. 그는 자살
하려 자기 가슴에 권총을 쏘았다고 말했다.
　카페 주인인 라부 부부는 빈센트가 매우 아파하는 것을 보고 동네
의사인 마제리(Mazery)와 가셰 박사를 불러왔다. 두 의사는 그를 붕대

〈수확하는 사람이 있는
밀밭 Wheat Stacks
with Reaper〉
1890년 7월
캔버스에 오일
73.6×93cm
톨레도 미술관
(미국 오하이오)

로 감쌌지만 총알을 빼내지는 못했다. 가셰 박사는 곧바로 테오에게
전보를 치려고 했으나, 빈센트가 테오의 주소를 알려주지 않아 소식
을 전하지 못했다. 가셰 박사는 빈센트와 한 마디도 나누지 않았고,
라부 부부에게 그냥 편하게 내버려두라고 말하고 돌아갔다.

리고몽(Rigaumont)이라는 경찰이 찾아와 경위를 묻자 빈센트는
"내가 한 짓은 누구와도 상관이 없어요. 나는 내 몸뚱이 가지고 내가
하고 싶은 것을 했을 뿐이요."라고 간단히 말했다. 다음날 아침 히르
스시흐는 가셰 박사가 써준 편지를 가지고 부랴부랴 파리로 갔고, 테
오는 곧장 오베르로 달려왔다. 빈센트 하루 종일 파이프 담배를 피면
서 침대에 기대어 앉아 있었다. 테오가 빈센트를 보았을 때 빈센트는
생각만큼 심각해 보이지 않았다.

빈센트는 테오를 보자 반가워했으며, 테오는 어릴 때 쥔더르트에서
처럼 한 침대에서 나란히 눕기도 했다. 테오는 당시 네덜란드에 있던

요한나에게 보낸 편지에서 "너무 걱정하지 마. 전에도 이런 절망적인 일이 있었지만, 그는 의사들이 생각한 것보다 강인한 사람이야."라고 말했다. 그러나 빈센트의 부상은 심각했고, 7월 29일 새벽 1시 30분경에 숨을 거두었다. 테오는 옆에 앉아 있었고, 빈센트의 마지막 말을 되새겼다.

"울지 마. 모두를 위해서 그랬을 뿐이야."

폴 반 리셀
(Paul Van Ryssel:
가셰 박사의 예명)이
죽은 빈센트를 보고 그린
드로잉, 1890년

⟨오렌지를 가진 아이 Child with Orange⟩
1890년 6월, 캔버스에 오일, 50×51cm
샤프 게스튼베르크 미술관 소장 (독일 베를린)

외롭고 쓸쓸한 장례식

라부 여인숙의 큰딸이었던 아들린느는 76세가 된 1953년 어느 인터뷰를 통해 빈센트의 죽음을 회상하면서 "우리 가족 중의 한 사람이 죽은 것처럼 온통 애도의 분위기였어요. 바(bar)로 통하는 문은 열려 있었지만, 앞쪽 셔터는 닫혀 있었지요."라고 밝혔다.

영안실로 이용된 '화가의 방'에 걸려 있었던 그림들로는 〈수확하는 사람이 있는 밀밭 Wheat Stacks with Reaper〉, 들라크루아 그림을 본떠 그린 〈피에타 Pietà〉와 같이 상징적인 의미가 있는 작품과 함께 오베르 풍경과 가구장인 르베르의 어린 아들 라울(Raoul) 초상화, 라부 여인숙의 큰딸 아들린느의 초상화 등이 있었다.

오베르의 성당 신부는 자살한 사람을 위해 마을 영구차가 사용되는 것을 반대해 사람들은 옆 동네에서 빌려와야 했다. 장례 행렬은 라부 여인숙에서 마을 뒤 교회 묘지로 이어졌다. 슬픔에 가득 찬 테오가 앞장섰으며, 그 뒤를 파리에서 온 친구들과 여인숙 주인 라부 가족, 그를 알고 있는 이웃들과 마을 사람들이 따랐다. 그는 오후 3시경 오베르 묘지 입구 가까이에 묻혔다. (이후 1905년에 현재 자리로 이장되었고, 테오의 유골은 1914년 빈센트 무덤 옆에 나란히 안장되었다.)

이 장례식에 참석한 사람들로는 테오와 가셰 박사는 물론 파리에서 온 몇몇 화가들과 지인들이 있었는데, 그중에는 베르나르, 로제, 샤를 라발, 루시앙, 피사로, 탕기 아저씨, 요한나의 오빠 앙드리 봉허르 등이 있었다. 하지만 예정된 교회 장례식은 취소되었고, 가셰 박사는 눈물을 참으며 무덤 옆에서 "그는 정직한 사람이자 위대한 예술가였다. 그에게는 오직 두 가지, 인간애와 예술밖에 없었다. 예술은 그에게 무엇보다도 소중했고, 이제 그는 그 속에서 살아갈 것이다."라며 그의 죽음을 추모해주었다.

〈피에타 Pietà
(after Delacroix)〉
1889년 9월
캔버스에 오일
73×60.5cm
반 고흐 미술관 소장
(네덜란드 암스테르담)

　테오는 끊임없이 흐느꼈고, 그 다음날 요한나에게 보낸 편지에서
"그는 밀밭 가운데 양지 바른 곳에 묻혔어. 너무나 보고 싶어. 어떤
것을 보아도 형 생각밖에 나지 않아."라고 말했다.

　빈센트가 죽은 뒤 얼마 동안 테오와 그의 어머니는 다른 화가들로
부터 애도와 놀라움을 표하는 여러 통의 편지를 받았다. 조르주 브레
이트너(George Breitner)는 노르웨이에서 이 소식을 들었다고 했으며,
이삭 이스라엘스(Issac Israels)는 생전에 빈센트를 개인적으로 알지 못

했던 점을 안타깝게 생각한다고 말했다. 로트렉은 장례 안내장을 너무 늦게 받아서 장례식에 참석하지 못했다면서 애도를 표했다.

베르나르는 미술평론가 알베르 오리에에게 보낸 편지에서 빈센트의 장례식은 분명 위대한 영성과 훌륭한 재능을 가지고 있었던 한 사람의 인생이 정점에 달한 것을 의미한다는 것을 많은 사람들이 알도록 글을 써달라고 했다. 그리고 빈센트의 〈감자 먹는 사람들〉을 두고 사이가 소원해졌던 안톤 반 라파르트는 빈센트가 죽은 후 그의 어머니 카르벤튀스에게 보낸 1890년의 어느 편지에서 "지금도 저는 안타깝게 생각하지만, 빈센트와 저는 서로 오해가 있어 마지막 몇 년 동안 서로 헤어졌습니다. 그러나 저는 항상 그를 생각해왔고, 우리의 관계는 위대한 우정일 뿐이라고 말하고 싶습니다."라고 밝히고 있다.

테오는 어머니에게 보낸 편지에서 여러 사람들이 형의 죽음을 애도해준 점에 대해 안타까워하며 이렇게 말했다.

"형이 우리를 떠났을 때 사람들이 나에게 어떻게 말하고 행동했는지, 수많은 사람들이 형에 대해 어떻게 동정심을 나타냈는지 형이 보았다면, 그 순간에 그는 죽으려고 하지 않을 거예요."

〈테오가 어머니에게 보낸 편지〉 1890년 8월 1일

가슴을 향한 총성

자살에 사용된 권총은 여인숙 주인 아르튀르 라부의 것이었음이 거의 확실하다. 빈센트는 자신이 자살을 하려고 했다고 라부 부부에게 말했으나, 1950년대에는 빈센트가 마을 소년들이 쏜 총에 맞았다는 소문이 오베르에서 나돌았다. 그러나 이러한 소문은 소문에 불과할 뿐 무시할 수 있을 것으로 본다.

〈석양 풍경 Landscape at Twilight〉
1890년 6월
캔버스에 오일
50×107cm
반 고흐 미술관 소장
(네덜란드 암스테르담)

빈센트는 〈석양 풍경 Landscape at Twilight〉 그림에서 보이는 오베르 성 뒤편 들판에서 자기 가슴에 권총을 쐈다. 그리고 가셰 박사의 아들인 폴 가셰 주니어(Paul Gachet Jr: 루이 반 리셀Louis van Ryssel이라는 예명으로 활동함)는 1904년 빈센트가 자살한 장소를 그림으로 남겼다.

루이 반 리셀(Louis van Ryssel, 또는 폴 가셰 주니어 Paul Gachet Jr) 〈오베르, 빈센트가 자살한 장소 Auvers, The Location Where Vincent Committed Suicide〉, 1904년, 캔버스에 오일
카미유 피사로 미술관 소장 (프랑스 퐁투아즈)

또한 빈센트가 죽은 지 거의 70년 뒤에 건초 더미 뒤에서 어느 농부가 쟁기를 갈다 옆 사진과 같은 조그만 권총(7mm 포켓 리볼버)을 발견했다. 이것이 빈센트가 쏘았던 권총이라는 확증은 없으나, 거의 확실한 것으로 여겨지고 있다. 이 권총은 당시에 많이 사용되던 것으로서 살상용이라기보다는 가게의 도둑 방지나 민가로 내려오는 까마귀 퇴치 공포탄 발사 등을 위해 사용되던 것이었다. 따라서 빈센트가 자기 가슴에 방아쇠를 당긴 이후 총알은 몸속에 박혀 있었고

2016년 7월 15일부터 9월 25일까지 개최된 반 고흐 미술관의 "광기를 넘나들며(On the Verge of Insanity)"라는 특별전시회에 전시된 권총. 아래쪽 권총은 1960년경 발견된 문제의 권총이고, 위쪽은 동일한 기종의 온전한 권총이다. 2019년 파리 경매에서 13만 유로에 낙찰되었다.

이틀이나 고생하다 죽었다. 또한 심하게 부식된 것으로 보아 50~80년 동안 땅속에 묻혀 있었던 것으로 보이는데, 이는 1890년 7월 27일 빈센트가 자살을 시도한 시기와 대략 일치할 뿐만 아니라 이 권총

이 안전모드로 있지 않다는 점 등이 빈센트가 자살을 위해 사용한 것이라는 추정의 신빙성을 높이고 있다는 것이다.

1890년 8월 7일자 현지 지방지 〈L'Echo Pontoisien〉에 실린 사건사고 소식에는 다음과 같은 짤막한 기사가 실렸다.

"오베르 쉬르 우아즈: 7월 27일 일요일, 반 고흐라는 37세의 홀란드 출신 화가가 오베르 들판에서 권총 한 발을 자기 가슴에 발사했으나, 상처만 입고 자기 방으로 돌아와 그 다음다음날 죽었다."

 취재노트

빈센트의 죽음에 대한 의혹

미국의 총상 분석 전문가인 범죄 과학자 빈센트 디 마이우 박사가 빈센트 죽음을 두고 여러 정황을 분석한 결과 자살이 아니라고 주장하여 세인의 관심을 끌기도 했다. 그 근거로서 디 마이우 박사는 먼저 권총으로 손목을 비틀어 스스로 왼쪽 가슴을 쏘기가 어렵고, 보통 자살하고자 한다면 총구를 관자놀이나 입안에 넣는다는 것이다. 둘째 당시 총기에 사용된 흑색 화약은 발화한 뒤 흩어져 연소되는 것이어서 총구를 몸에 밀착시킨 상태에서 발사하면 손과 팔에 화상을 입거나 불똥이 튀어 그을음이 묻을 수 있지만, 그런 기록은 전혀 없다는 것이다.

타살이라면 누가 빈센트를 죽였느냐를 두고 2011년에 출판된 《반 고흐: 삶 Van Gogh: The Life》에서는 두 전문가가 빈센트의 여러 편지를 분석하고 다른 연구자들과 인터뷰를 가진 결과 소년 2명에게 살해되었다는 가설을 전개하기도 했다. 당시 빈센트는 보리밭에서 그림을 그리고 있었고, 알고 지내던 마을의 두 소년(형제)이 근처에서 권총을 가지고 놀다가 우발적으로 쏜 총에 맞았다는 것이다. 빈센트는 고통을 느끼면서도 두 소년의 장래를 생각해 자살로 가장했다는 것이다. 또한 사건 전날 빈센트는 평소보다 많은 화구를 테오에게 요청했다는 점도 빈센트의 자살 의지를 의심케 한다는 것이다.

2014년 11월 28일자 〈서울신문〉 기사

죽음의 이미지

　　사실 빈센트는 즉흥적으로 자살을 시도했던 것
이 아니라 오래 전부터 자살을 암시하는 편지 구절들이 있다. 특히 정
신병원에 입원한 뒤 그는 세상으로부터 고립되었고, '미친 사람'이라
는 낙인이 찍힌 데 대해 무척 낙담했다. 정신이 맑을 때에는 씩씩해
보였지만, 실제 그는 공황장애와 악몽, 자살 충동을 느꼈고, 화가로서
의 자존감도 땅에 떨어졌다. 1889년 4월 8일~5월 2일 사이 여동생
빌에게 보낸 편지에서는 "날마다 나는 어느 기막힌 악마로부터 자살
치료를 받고 있어. 그것은 포도주 한 잔과 빵 한 조각, 파이프 담배
한 모금으로 되어 있지."라고 언급하면서 나름 유머스럽게 자살을 언
급하기도 했다. 또한 빈센트는 자기의 그림을 '고뇌의 외침'이라고 표
현했는데, 이는 〈수확자가 일하고 있는 밀밭 Wheat with Reaper〉에서
강하게 느낄 수 있는 어떤 것이다. 그는 '인간은 수확될 밀이라는 의

〈수확자가 일하고 있는 밀밭
Wheat with Reaper〉
1889년 9월, 캔버스에 오일
73.2×92.7cm
반 고흐 미술관
(네덜란드 암스테르담)

미에서 죽음의 이미지'를 그렸던 것이다.

"너의 (따뜻한) 우정이 없었더라면 나는 미련 없이 자살했을 것이다. 아무리 내가 겁이 많다고 하더라도 나는 그러고 말았을 거야."

〈빈센트가 테오에게 보낸 편지〉 1889년 4월 30일 아를

옆에 보이는 편지는 빈센트가 테오를 수신인으로 하여 오베르에서 쓴 것이지만 부쳐지지는 않은 것으로, 1890년 7월 23일자로 적혀 있다. 빈센트가 7월 27일 자신의 가슴을 향해 권총을 쏘았을 때 이 편지를 품안에 가지고 있었다. 편지 하단에 보이는 얼룩은 권총을 발사했을 때 흘러나온 피가 아닌가 추정하고 있다.

"나는 네가 코로의 단순한 화상 이상의 무엇이라고 항상 생각할 거야. 그리고 나를 통해서 너는 내가 그리는 그림에 참여하고 있는데, 그러한 그림들은 어려울 때에도 그만의 평온함을 간직하고 있지. 그것이 우리가 있는 곳이고, 그것이 전부야, 아니면 최소한 내가 꽤 어려운 위기의 순간에 너에게 말해줄 수 있는 가장 중요한 말이야."

〈빈센트가 테오에게 썼으나 부쳐지지 않은 편지〉 1890년 7월 23일 오베르

"나를 통해서 너는 그림을 그리는 데에도 참여하고 있는데, 이 그림들은 어려운 시기에도 평온함을 간직하고 있지." 이 말은 빈센트가 태어난 쥔더르트에 세워져 있는 빈센트와 테오의 동상 아래에도 프랑스어로 같은 문구가 적혀 있다.

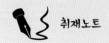 취재노트

〈까마귀 나는 밀밭〉에 대한 논쟁

〈까마귀 나는 밀밭 Wheat Field with Crows〉은 빈센트 작품 중 가장 강렬한 인상을 주는 그림의 하나이자 가장 격렬한 논란의 대상이 되고 있다. 어떤 이는 '자살 노트'를 캔버스에 옮겨 놓은 것이라고 하고, 어떤 이는 그림 속에서 희망을 보았다고 한다. 또 어떤 사람들은 잠재의식의 언어로 해석하기도 한다.

이 작품은 말년에 낙오된 예술가의 외로움과 불안감이 배어 있기는 하지만, 일반적으로 알려진 바와는 달리 빈센트의 마지막 작품이 아니다. 빈센트의 일생을 다룬 두 영화인 〈삶의 열망 Lust for Life〉과 〈빈센트와 테오〉에서 극적인 효과를 위해 이 그림을 마지막 작품으로 설정했으나, 사실과 다르다. 빈센트에 대해 전문적으로 연구한 로널드 픽번스(Ronald Pieckvance)는 그의 저서 《생 레미와 오베르에서의 반 고흐》라는 저서에서 이 그림은 그가 자살하기 2주 이상 전인 7월 5일에서 10일 사이에 그려진 것으로 추정했다. 당시 빈센트는 거의 하루에 한 작품을 그렸다.

비슷한 시기에 유사한 작품이 그려졌고, 편지에도 명확히 언급하지 않아 정확히 언제 그렸는지 알기 어려운 것이 사실이다. 아래 테오에게 보낸 편지 안에서 3점의 작품에 대해 간단히 언급된 것이 있으나, 〈도비니 정원〉을 제외한 나머지 2개의 작품 중에 〈까마귀 나는 밀밭〉이 포함되는지 여부에 대해서도 주장이 엇갈리고 있다.

"잔뜩 흐린 하늘에 넓은 밀밭이 펼쳐 있다. 나의 이 슬픔과 극한의 외로움을 굳이 나타낼 필요까지는 없었다. 가급적 빨리 파리에 있는 너에게 이 그림들을 부칠 것이니 조만간 네가 이 그림들을 볼 수 있을 거야. 이 그림들은 내가 말로는 하기 어려운 것들, 이 시골에서 볼 수 있는 건강과 회복력을 너에게 말해줄 것이야. 세 번째 그림은 〈도비니 정원〉을 그리고 있는데, 이것은 내가 이곳에 올 때부터 그리고 싶었던 것이다."

〈빈센트가 테오에게 보낸 편지〉 1890년 7월 10일 오베르

〈까마귀 나는 밀밭 Wheat Field with Crows〉
1890년 7월, 캔버스에 오일, 50.5×103cm
반 고흐 미술관 소장 (네덜란드 암스테르담)

또한 이 그림을 상징적인 관점에서 본다면 그림의 여러 구성 요소를 두고 여러 의견들이 나오고 있다. 우선 세 갈래 길을 두고 어디서 와서 어디로 가는지 알 수 없는 앞의 두 길은 그가 살아온 혼동된 삶의 방향 아니면 과거와 미래를 나타낸다고 추론되고 있다. 가운데 지평선의 휘어져 사라지는 길을 두고는 새로운 희망을 찾아가는 길이라고 말하는 사람도 있고, 피할 수 없는 죽음의 종착역으로 이어진다고 주장하는 사람들도 있다.

폭풍우 치는 하늘을 두고 부정적으로 해석하는 사람도 많으나, 빈센트는 〈폭풍우 속의 스헤베닝언 해변〉(95쪽 참조)을 그리던 초보 화가 시절부터 폭풍우 치는 하늘을 즐겨 그리면서 이를 통해 자연의 힘을 존경스럽게 바라보았다. 빈센트는 폭풍우를 자연의 활기차고 긍정적인 면으로 생각했다. 까마귀를 두고도 여러 상징적인 해석들이 나오고 있다. 까마귀들이 앞으로 날아오고 있느냐 아니면 날아가고 있느냐를 두고 날아오고 있다면 어떤 불길한 징조를 나타내는 것이고, 날아가고 있다면 어떤 안도감을 나타낸다는 것이다. 그러나 이러한 논쟁은 무의미해 보이는데, 그 이유는 과거 여러 편지에서 빈센트는 까마귀를 못마땅하게 여기는 것이 아니라 자연의 하나로서 긍정적으로 보고 있기 때문이다.

〈오베르 평원 The Plain of Auvers〉
1890년 6~7월, 캔버스에 오일, 50×101cm
벨베데레 갤러리 소장 (오스트리아 빈)

〈오베르 근처 평원
Plain near Auvers〉
1890년 6~7월
캔버스에 오일
73.5×92cm
노이에 피나코테크 미술관
(독일 뮌헨)

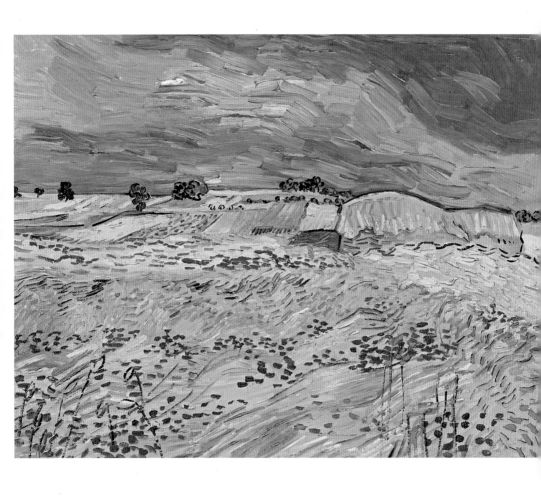

⟨밀밭 평원 The Fields (Wheat Fields)⟩
1890년 7월, 캔버스에 오일, 50×65cm
개인 소장

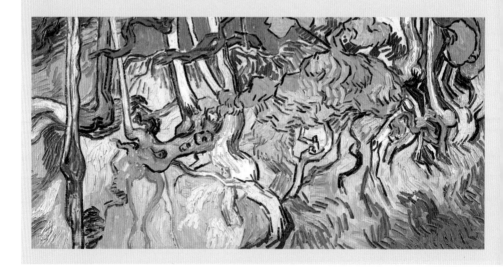
미완성 마지막 작품

흔히 〈까마귀 나는 밀밭〉이 빈센트의 마지막 작품으로 알려지고 있으나, 실제 그의 마지막 작품은 미완성의 〈나무뿌리 Tree Roots〉이다. 당시 오베르 쉬르 우아즈의 주민들은 마을 주변의 진흙 채취장 근처 언덕 잡목림에서 땔감을 구했다. 이 나무들은 잘라내면 밑동에서 다시 새싹이 자라나와 몇 년이 지나면 다시 땔감으로 쓸 정도로 자랐다. 이렇게 자주 자르다 보니 나무들은 특이한 모양으로 자랐고, 그림의 소재가 되기도 했다.

이 그림들 두고 요한나의 오빠이자 고흐 형제와 친구 사이였던 앙드리 봉허르는 한 편지에서 1890년 7월 27일 빈센트가 죽기 전 "아침의 태양과 생명력으로 가득 찬 숲속 그림을 그렸다."라고 적고 있다. 이 그림은 완성되지 않았고, 하나의 작별 인사처럼 보인다. 몇 그루의 느릅나무들이 석회석 토양으로부터 떨어져 나오고 있고, 이 나무뿌리들은 이미 밖으로 많이 드러나 있어 곧 말라죽을 것처럼 보인다. 빈센트는 이 뿌리를 통해 자신의 상황을 말하고자 했을까?

〈나무뿌리 Tree Roots〉
1890년 7월
캔버스에 오일
50.3×101cm
반 고흐 미술관 소장
(네덜란드 암스테르담)

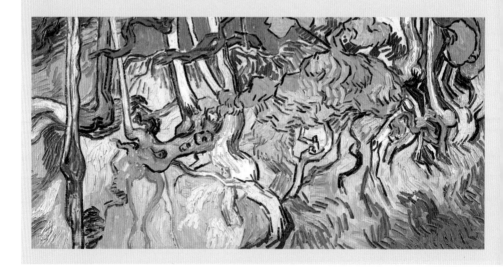

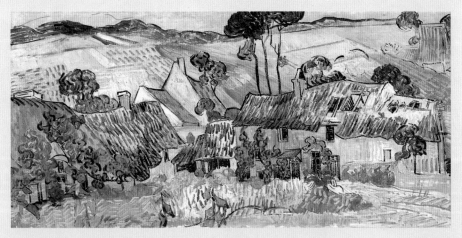

〈오베르 근처 농가 Farms near Auvers〉
1890년 6~7월, 캔버스에 오일, 50.2×103cm
테이트 갤러리 소장(영국 런던)

빈센트가 죽은 뒤 완성되지 않은 두 번째 그림이 발견되었는데, 그 그림은 오베르 근처 농가를 그린 전원 풍경이다. 앙드리 봉허르는 나중에 파리에서 열린 어느 전시회에 〈마을: 마지막 스케치〉라는 이름으로 이 작품을 출품했다. 이 그림은 아마 그가 자살을 시도하기 바로 전날 그려진 것으로 보이는 것으로 〈나무뿌리〉를 그리기 직전에 그린 그림이다.

"화가들은 죽고 묻히지만 자신의 작품을 통해 다음 세대에, 아니면 여러 다음 세대에 말을 건넨다. 화가의 삶에서 죽음은 아마 가장 어려운 일은 아닐 것이다."

〈빈센트가 테오에게 보낸 편지〉 1888년 7월 9일 또는 10일 아를

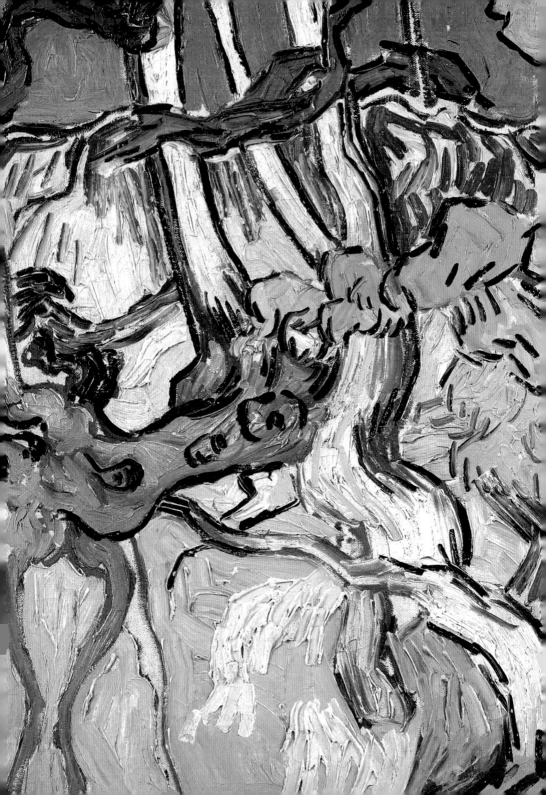

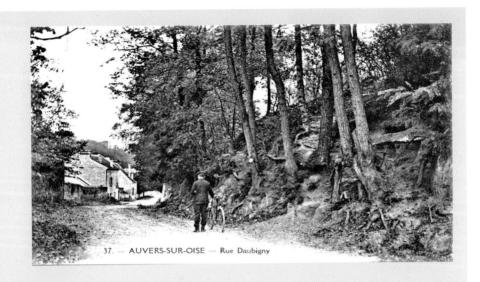

37. — AUVERS-SUR-OISE — Rue Daubigny

취재노트

빈센트의 마지막 작품인 〈나무뿌리〉의 실재 위치가 그가 죽은 지 130년이 지난 2020년 7월 파악되었다고 반 고흐 연구소 소장 바우테르 반 빈(Wouter van Veen)이 밝혔다. 그는 1910년경의 어느 고엽서를 컴퓨터로 분석한 결과 나무뿌리 그림의 형상이 있는 것을 찾아내고, 그 위치를 추적했다. 정확한 위치는 오베르 쉬르 우아즈로 들어가는 도로(Rue Daubigny) 옆 잡목림으로 과거에 이곳은 땔나무를 줍던 곳이었다. 반 고흐 미술관의 수석 연구자인 루이 반 틸보르흐(Louls van Tilborgh)는 130년이 지난 지금에도 그곳을 알아볼 수 있으며, 땔나무 숲의 묘사는 빈센트의 삶과 죽음을 상징하는 것으로 마치 "나는 살아왔고 열심히 투쟁했었다."고 말하는 것 같다고 말했다. 이런 땔나무 숲은 끊임없이 새로운 잡목들이 자라나고 베어지고 하는 곳이어서 어떤 불굴의 생명력을 보여주는 것으로 여겨진다.

반 빈 또한 빈센트가 마지막 70일을 살았던 라부 호텔 주인의 딸이었던 아들린드 라부와의 인터뷰 사실을 밝혔는데, 그 인터뷰에서 아들린느 라부는 당시 13세 때 빈센트에게 모델을 서 주었고, 음식을 가져다주기도 했다고 말했다. 반 빈은 진짜 증인의 목소리를 듣는 것은 가슴 떨리는 일이었고, 이보다 더 가까이 빈센트에 다가가는 것을 느낄 수는 없었다고 밝혔다.

1890년 5월 빈센트는 생 레미 정신병원에서 파리로 올라와 사흘을 머무른 다음 20일 오베르 쉬르 우아즈에 도착했다. 파리 시내에서 북쪽으로 33킬로미터 정도밖에 떨어지지 않은 이곳은 지명이 의미하는 바와 같이 우아즈(Oise) 강변에 위치하고 있는 조그만 마을이다. 빈센트는 이곳에서 7월 29일 숨을 거둘 때까지 2개월 9일밖에 머물지 않았으나, 아직도 그의 흔적들이 많이 남아 있다. 서너 시간이면 이 모든 곳을 돌아볼 수 있다.

우선 그가 머물렀던 아더 라부(Arthur Ravoux) 여인숙(Place de la Mairie Auvers-sur-Oise)은 시청 앞 광장 맞은편에 있다. 빈센트의 기념관으로 바뀐 이 여인숙은 앞쪽이 아니라 왼쪽 골목길을 통해서 들

빈센트가 머물던 라더 라부 여인숙

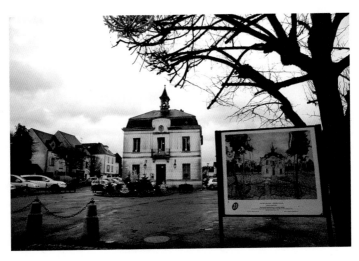

오베르 시청 건물

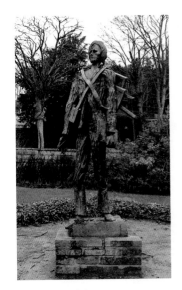

빈센트 청동 입상

어갈 수 있으며, 2층으로 올라가면 빈센트가 묵었던 방과 바로 옆에 안톤 히르스시흐가 묵었던 조그만 방을 가이드 의 설명을 들으며 들어가 볼 수 있다.

라부 여인숙에서 시청을 바라보고 왼편으로 큰 길을 따라 조금 올라가면 왼쪽에 조그만 공원(Parc Van Gogh) 이 있고, 그 공원 안에는 오십 자킨(Ossip Zadkine)이 조 각한 빈센트의 청동 입상이 보인다. 이 러시아 출신 프랑 스 조각가는 빈센트가 태어난 네덜란드의 쥔더르트에도 빈센트와 테오가 함께 서 있는 조각상을 만들기도 했다.

공원에서 나와 왔던 방향으로 이삼백 미터 가다가 왼 쪽 골목으로 오르면 이 지방 출신의 화가 도비니(Charles François Daubigny, 1817~1878)의 두상을 볼 수 있다.

도비니는 파리에서 태어나 오베르에서 생을 마감한 프랑스 화가로서 바비종 화파이자 인상파 화가들에게 큰 영향을 미친 선구자로 평가받고 있다. 도비니는 처음에는 전통적인 방식에 따라 그림을 그리다가 1843년 바비종에 자리를 잡으면서 야외 작업을 많이 했다. 1852년 이후 카미유 코로와 구스타프 쿠르베의 영향을 많이 받았다. 오베르로 와서 활동하면서 세잔 등 젊은 화가들에게 영향을 미치기도 했다. 도비니는 우아즈 강변, 나무, 들판 등이 자주 나오는 풍경화를 상당히 정제된 색조로 그렸다. 그가 살았던 집은 잘 보존되어 있는데, 빈센트는 도비니 집 정원을 그림으로 남기기도 했다.

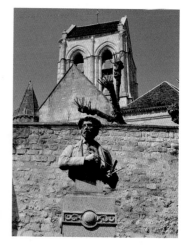

도비니 두상

오른쪽으로 좀 더 올라가면 빈센트가 그림으로도 남긴 조그만 성당이 있다. 좀 더 올라가면 넓은 들판이 보이고 공동묘지 입구의 넓은

도비니 집

주차장이 보인다. 이 들판은 빈센트의 〈까마귀 나는 밀밭〉이라든가 〈폭풍우 치는 밀밭〉의 소재가 된 곳이다. 묘지 안으로 들어가면 왼쪽 담벼락 밑에 빈센트와 테오의 무덤이 나란히 담쟁이 넝쿨에 덮여 있는 것을 볼 수 있다.

날씨가 좋으면 묘지에서 나와 왼쪽 아래 마을을 보면서 이 들판을 가로질러 산책할 수 있다. 들판을 건너 다시 내려가면 오베르 성 (Chateâu d'Auvers-sur-Oise)을 볼 수 있으며, 이 성 아랫길로 통해 다시 마을로 들어갈 수 있다. 이 마을 안에는 도비니가 살았던 집과 압생트 박물관, 관광안내소를 겸한 도비니 미술관 등이 오르락내리락하는 좁은 골목길로 연결된다. 이 골목길에도 빈센트가 그림의 소재로 삼았던 곳에는 어김없이 그림과 안내문이 붙어 있다. 이 마을에서 묘지 방향으로 더 가다 보면 빈센트가 초가집을 그렸다는 코르드빌이 나오는데, 현재 이곳에서는 초가집을 찾아볼 수는 없다.

왼쪽이 빈센트 무덤, 오른쪽이 동생 테오의 무덤

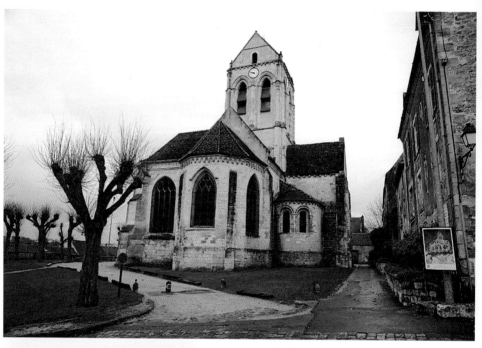

오베르 성당

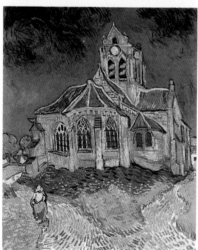

오베르 골목

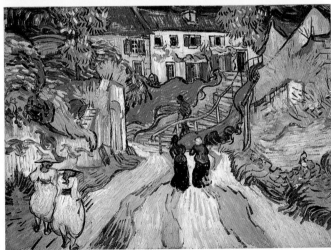

⟨회색 중절모를 쓴 자화상 Self-Portrait with a Grey Felt Hat⟩
1887년, 캔버스에 오일, 42×34cm
암스테르담 시립미술관 소장 (네덜란드 암스테르담)

9

우리를 사로잡은 화가

빈센트 사후

"이 사람은 미쳐버리거나
혹은 우리를 훨씬 앞질러 갈 것이다."

— 카미유 피사로

Vincent

빈센트의 예술 세계

추모전시회

빈센트는 아를에 있을 때 테오에게 보낸 어느 편지에서 "내 그림들이 팔리지 않는다면 나는 아무것도 할 수 없어. 그러나 우리가 부어넣은 물감 값과 얼마 되지 않는 생활비보다 내 그림들이 더 가치가 있다는 것을 사람들이 알게 될 날이 올 거야."라고 말했다. 그의 말은 옳았다. 그가 죽은 지 얼마 되지 않아 그는 비평가들과 다른 화가들로부터 찬사를 받기 시작했다. 그러나 그는 세계적으로 수많은 사람들이 자신의 그림을 높이 평가하는 것을 결코 보지 못했다. 안타깝게도 테오도 마찬가지였다.

1890년 7월에 형 빈센트가 죽은 지 한 달 반 뒤 테오는 몽마르트르 인근 주택단지의 다른 아파트로 이사했고, 이곳에서 베르나르의 도움을 받아 빈센트 추모전을 개최했다. 약 100점의 그림이 몇 달 동안 이 방 저 방에 걸려 있었는데, 이런 그림들은 사실상 대중들이 보지 못했던 작품들이었다. 다른 화가들이 와서 보기도 했지만, 다행이도 상당수의 기자들도 와서 보았다.

〈분홍빛 과수원
The Pink Orchard〉
1888년 3월
캔버스에 오일
64.5×80.5cm
반 고흐 미술관
(네덜란드 암스테르담)

동료 화가였던 폴 시냐크는 1891년 봄 〈분홍빛 과수원 The Pink Orchard〉과 같은 작품들을 예로 늘면서 빈센트에 대헤 찬사를 보냈다. 또한 네덜란드의 작가이자 정신과 의사였던 프레데릭 반 에던 (Frederik van Eeden)은 테오의 우울증을 치료하기 위해 파리에 왔다가 그의 아파트에서 걸려 있는 빈센트의 그림을 본 후《새로운 길드 De Nieuwe Gids》라는 문학잡지에 아래와 같이 열광적으로 평가했다.

"반 고흐는 사물을 극한으로 가져간다. 그는 때때로 핏빛의 붉은 나무와 풀밭 같은 초록색 하늘, 샛노란 얼굴을 그렸다. 내가 그런 색깔의 사물을 본 적은 없지만, 나는 그를 이해한다."

네덜란드의 신문인 〈알게메인 힌델스블랏 Algemeen Handelsblad〉의 기자인 요한 드 메이스터르(Johan de Meester)는 몽마르트르의 빈 아파트 어두운 방에서 본 화려한 색상의 그림에 깊은 인상을 받았다. 그는 빈센트의 고국인 네덜란드가 빨리 '빛나는 네덜란드인 중의 한 사람'으로 빈센트를 인정해줄 것을 희망했다.

빈센트가 죽은 후 그의 회고전이 파리와 브뤼셀에서 차례로 열렸다. 그러나 네덜란드는 그의 작품에 대해 거의 잘 몰랐다. 해외에서 활동한 네덜란드 화가들이 귀국해서 빈센트 작품에 대해 찬사와 감탄을 나타내자 점차 네덜란드에서도 빈센트의 삭품과 드로잉이 전시되기 시작했다.

추모전시회 이후 빈센트의 그림이 알려질 무렵 과로와 함께 사업 실패로 테오의 건강은 검차 악화되었다. 전시회가 끝나고 얼마 되지 않아 그는 즉시 자신이 다녔던 부소-발라동 화랑에 사직서를 냈고, 건강이 급격히 악화되어 심각한 신경쇠약으로 고통을 겪었다. 10월 12일 그는 담석증과 요독증, 정신착란으로 파리의 파시에 있는 블랑쉬(Blanche) 박사 병원에 입원했다. 이후 테오는 매독과 관련된 육체적·정신적 병리 증상으로 고통을 받았고, 1890년 11월 위트레흐트(Utrecht) 병원에 입원했다가 1891년 1월 25일 죽었다. 그의 병명은 '과대망상과 점진적이고 전체적인 마비 현상을 동반한 급성 조병(躁病) 불안 상태'였다. 나중에는 아내 요한나도 알아보지 못했다. 형 빈센트가 죽은 지 겨우 반년밖에 지나지 않은 때였으며, 결혼한 지 2년도 채 되지 않은 때였다. 그는 위트레흐트 묘지에 묻혔고, 빈센트의 그림들은 테오를 거쳐 테오의 미망인 요한나 반 고흐 봉허르(Johanna van Gogh Bonger)의 관리하에 들어갔다.

테오가 죽자 요한나는 아들 빈센트 빌렘(Vincent Willem)을 데리고

뷔쉼(Bussum)이라는 암스테르담 근처의 작은 도시로 이사를 왔으며, 이때 빈센트와 테오가 수집한 예술품도 가지고 왔다. 어린 아들을 데리고 혼자 산다는 것이 쉽지는 않았지만, 요한나는 아들에게 빈센트의 작품을 남겨주기 위해 최선을 다했다. 수년 동안 그녀는 뷔쉼에서 게스트하우스를 운영하고 영어 번역 작업을 하면서 돈을 벌었다. 그러면서도 그녀는 빈센트의 유화와 드로잉을 전시하는 전시회를 주관했다. 소득원으로서, 그리고 빈센트의 작품을 알리기 위해 그녀는 정기적으로 빈센트의 작품을 한 개씩 팔았는데, 그중의 하나가 지금은 세계적으로 널리 알려진 〈별이 빛나는 밤〉이다.

〈테오 반 고흐 초상 Portrait of Theo Van Gogh〉
1887년, 캔버스에 오일
19×14cm
반 고흐 미술관 소장
(네덜란드 암스테르담)

빈센트는 동생 테오의 초상화는 그리지 않은 것으로 일러지고 있다. 그러나 반 고흐 미술관은 2011년 6월 빈센트의 자화상으로 알려진 것 중 하나가 동생 테오의 초상화라고 발표했다. 두 형제는 매우 닮았지만, 미술관 측에 의하면 테오의 초상화로 판정된 그림은 귀가 또렷이 보이고 볼을 깨끗이 면도했으며, 붉은색이 아닌 황토색 구레나룻을 하고 있다. 이 모습은 빈센트가 아니라는 것이다. 빈센트는 이 조그만 초상화를 증명사진처럼 상당히 정교하게 그렸다.

테오의 미망인

　요한나는 1901년 요한 코헨 호스할크(Johan Cohen Gosschalk)라는 화가와 재혼했고, 2년 뒤 가족들과 함께 수백 점의 빈센트 작품을 가지고 암스테르담으로 이사했다. 1905년 요한나는 암스테르담의 미술관에서 472점에 달하는 빈센트 작품을 전시하는 대규모 전시회를 주관했다. 또한 그녀는 전 세계에 걸쳐 미술관에 빈센트 작품을 대여하여 전시하는 등 갖가지 방법으로 그의 작품을 알리기 위해 노력했다. 점차 빈센트 반 고흐의 작품이 알려지고, 사고자 하는 사람들도 많이 나타났다.

　빈센트가 죽은 뒤 얼마 되지 않아 테오는 형이 자신에게 보낸 편지들을 모아 책으로 발간하는 것을 희망했다. 요한나는 이 일을 넘겨받았다. 그녀는 어느 편지에서 이 작업을 하기로 한 것은 "그 편지를 통해 빈센트에게 보다 가까이 가고자 한 것이 아니며, 테오에게 보다 가까이 가기 위한 것"이라고 밝히고 있다. 그러나 그 작업은 보통 일은 아니었다. 우선 그녀는 수백 장의 편지들이 넘쳐나고 있는 커다란 서랍장을 파리에서 가져왔고, 이것을 시기별로 배열했다. 그러나 빈센트는 편지에 날짜를 잘 쓰지 않아 시기별로 맞추는 것도 쉬운 일은 아니었다.

　요한나는 모든 편지를 복사하고, 섹스 문제라든가 가정사와 같은 민감한 부분은 삭제하고 타이핑했다. 그녀는 빈센트에 대해 보다 많은 것을 알기 위해 반 고흐 가족을 찾아다니며

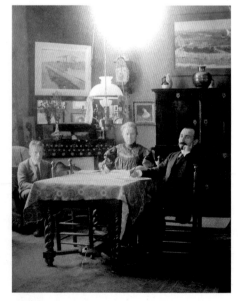

테오의 미망인 요한나와 그녀의 두 번째 남편 요한 코헨 호스할크, 그리고 아들 빈센트 빌렘

410

인터뷰를 했다. 사실 그녀는 빈센트에 대해 잘 알지 못했다. 몇 년의 작업 끝에 1914년 마침내 그녀는 《빈센트 반 고흐: 동생에게 보낸 편지들》이라는 서간집을 발간했다. 그리고 같은 해에 남편 테오를 형 빈센트가 잠들어 있는 오베르 공동묘지로 이장했다.

"그들은 오베르의 뒤 밀밭 가운데 있는 조그만 공동묘지에 나란히 누웠어요."

〈요한나가 친정 오빠에게 보낸 편지〉 1914년

1950년대에 가셰 박사의 아들은 자기 아버지 무덤가에 있던 담쟁이 넝쿨 일부를 캐와 두 형제의 무덤 사이에 심었는데, 현재는 이 넝쿨이 두 무덤을 덮고 있다. 담쟁이 넝쿨은 사랑과 충성, 유대를 상징하고 있다. 빈센트는 정신병원에 있는 동안 숲 아래 응달진 곳의 담쟁이 넝쿨을 그린 바 있고, 테오는 그 그림을 높이 평가하기도 했다.

1961년 러시아 태생으로 프랑스에서 활동한 조각가 오십 자킨(Ossip Zadkine, 1890~1967)은 빈센트 반 고흐 추모상을 오베르에 세웠고, 또한 1964년 빈센트와 테오가 태어난 노르트 브라반트 지역의 쥔디르트에도 두 형제의 추모상이 설립되었다.

1962년 빈센트 반 고흐 재단(Vincent van Gogh Foundation)이 암스테르담에 설립되었는데, 이 재단은 빈센트와 그의 가족, 친구들과 관련된 것으로 아직 구입할 수 있는 모든 그림과 습작, 드로잉, 편지와 문서들을 구입하는 것을 목적으로 하고 있다. 반 고흐 가족은 반 고흐 특별미술관을 설립한다는 조건하에 보관하고 있던 소장품들을 상당한 금액으로 네덜란드 정부에 양도했다.

현대 미술의 선구자

흔히 사람들은 빈센트를 인정받지 못한 천재로 알고 있지만, 이 말이 전적으로 옳다고는 할 수 없다. 빈센트가 생전에는 자기 작품을 거의 팔지 못했지만, 동료 화가들은 분명 그를 높이 평가했으며, 언론인들도 1888년 이미 그의 작품에 관심을 갖기 시작했다. 또한 프랑스와 네덜란드의 많은 현대 화가들이 그의 작품에서 영감을 받았다. 그들은 누구이고, 그들은 정확히 빈센트 작품에서 무엇을 보았을까?

"진리의 씨앗을 뿌리는 사람, 한 인간, 메시아의 재림을 언급하지 않고서 빈센트의 작품 〈씨 뿌리는 사람〉을 어떻게 설명할 수 있을까? 그 사람은 노쇠한 우리의 예술에 다시 활기를 불어넣어줄 것이다…."

1890년 1월호 〈Mercure de France〉에 실린 알베르 오리에

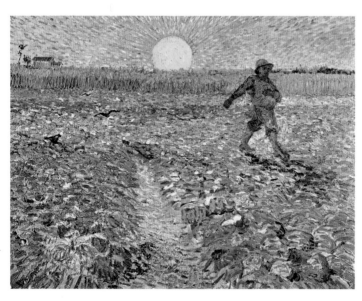

〈씨 뿌리는 사람
The Sower〉
1888년 6월
캔버스에 오일
64×80.5cm
크뢸러 뮐러 미술관 소장
(네덜란드 오테를로)

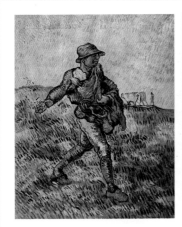

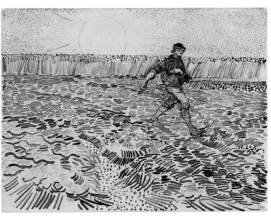

〈씨 뿌리는 사람 The Sower〉
1889년 10월, 캔버스에 오일
80,0×66cm, 개인 소장

〈씨 뿌리는 사람 The Sower〉
1888년 8월, 종이에 펜과 붉은색 잉크, 24.4×32cm
반 고흐 미술관(네덜란드 암스테르담)

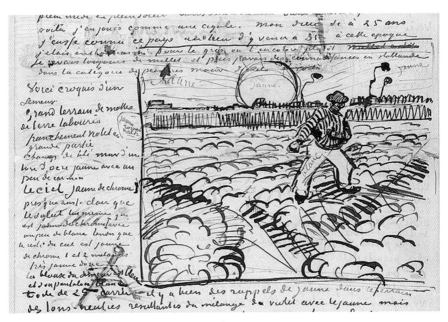

1888년 6월 테오에게 보낸 편지에서 그린 드로잉

〈두 여인이 있는
사이프러스 나무
Cypresses and Two
Women〉
1890년 2월
캔버스에 오일
43.5×27.2cm
반 고흐 미술관
(네덜란드 암스테르담)

　프랑스의 미술평론가 알베르 오리에(Albert Aurier)는 빈센트 작품
에 처음으로 찬사를 보낸 사람 중의 한 사람이다. 그는 빈센트의 표현
력 넘치는 색상과 붓질은 물론 무엇보다 그의 상징주의적인 힘을 높
이 평가했다. 젊은 화가들의 주의를 끌었던 것은 이러한 요소들, 즉
상징주의와 색상과 붓질들이었다. '금속이나 수정이 녹아 흘러내리는
듯하고 태양이 작열하고 있는 하늘', 그리고 '악몽같이 이글거리는 그

림자 속에 열 지어 있는 검푸른 사이프러스 나무', 이 같은 것들이 낯설고 강렬하며 열정적인 빈센트 반 고흐의 작품이 자아내는 이미지들이라고 오리에는 말하고 있다.

빈센트는 오리에의 이러한 뜻하지 않은 호평에 놀라 고맙게 생각하면서도 한편으로는 어색해 하면서 다음과 같이 답신했다.

"다음에 동생에게 보낼 그림들 중에 당신을 위해 사이프러스 나무 습작 하나를 보내겠습니다. 당신이 좋은 기사를 써준 데 대한 보답으로 보내니 기념으로 받아주시면 좋겠습니다."

1888년 3월 빈센트는 '독립화가전(살롱 데 앵데팡당 Salon des Indépendants)'에 3점의 작품을 출품했다. 독립화가전이란 이름은 기존의 전통적인 아카데믹한 전시회와는 독립적으로 개최된다는 의미를 가지고 있다. 여기서 처음으로 빈센트의 작품은 형식적이기는 하지만 어느 정도 관심을 받았다.

또 다른 미술평론가 구스타프 칸(Gustave Kahn)은 1888년 〈독립화가 리뷰 La Revue Indépendante〉 4월호에서 다음과 같이 평가했다.

"반 고흐는 활기찬 붓놀림으로 자기만의 톤이 가지는 가치나 정교함에 거의 주의를 기울이지 않고 커다란 풍경화를 그린다."

빈센트는 1889년에 열린 '독립화가전' 출품을 위해 보다 강하게 색조를 대조시킨 2개의 작품을 선택했는데, 테오는 멀리서도 사람들의 눈길을 끄는 〈붓꽃 Irises〉 그림으로 그중 하나를 대체했다. 출품 마감 직전에 빈센트는 심각한 발작을 겪었고, 테오는 보다 잘 팔릴 듯한 그림으로 바꿨던 것이다. 빈센트와 함께 이 전시회에 출품했던 폴

고갱은 빈센트의 작품이 모든 전시품 중에서도 가장 많은 주목을 받았다고 생각했다. 노화가인 클로드 모네도 빈센트의 작품에서 영감을 받은 것으로 보이는데, 모네가 다음해인 1891년에 그린 〈네 그루의 나무 The Four Trees〉를 보면 최소한 어느 정도 빈센트로부터 영향을 받았음을 엿볼 수 있다.

언론의 반응도 긍정적이었다. 펠릭스 페네옹(Félix Fénéon)은 〈라 보그 La Vogue〉라는 잡지에서 "반 고흐는 마음을 즐겁게 해주는 색조 화가이다."라고 평했고, 또 다른 미술 평론가는 "그의 작품이 특히 대중의 관심을 끌었다."라고 덧붙였다.

1889년 빈센트는 벨기에의 진보적인 화가들로 구성된 20인 그룹(레 뱅 Les Vingt)의 초청을 받고, '다양한 색조 효과'를 보여주기 위해

클로드 모네
(Claude Monet,
1840~1926)
〈네 그루의 나무
The Four Trees〉
1891년

〈포플러 나무 사이로
꽃핀 과수원 Orchard in
Bloom with Poplars〉
1889년 4월
캔버스에 오일
72×92cm
노이에 피나코텍 미술관
(독일 뮌헨)

계절을 주제로 색이 매치되는 6점의 작품을 골랐다. 빈센트는 남프랑스에서 테오에게 보낸 편지 메모에서 "이것들이 20인전과 관련해서 내가 출품하고자 하는 것이다."라고 밝히고 있다.

　미술평론가였던 일베르 오리에가 예인했던 깃처럼 빈센트는 실로 서양 미술을 바꾸어놓았다. 그는 형태의 상징주의라든가 색상의 강렬함, 표현주의적인 붓질 등 여러 측면에서 그를 따르는 후세 예술가들에게 많은 것을 남겼다. 빈센트가 없었다면 현대예술은 아마 현재와는 달랐을 것이다.

자연에서 받은 영성

　　빈센트는 어린 시절 벨기에와 국경 지역인 브라반트라는 농촌 지역에서 태어나고 자랐다. 브라반트의 들판과 수풀은 평생 그의 머릿속에 남아 있었다. 빈센트는 자연과 예술이 불가분의 관계라고 생각했으며, 어디에서보다도 시골과 전원에서 많은 영감과 평화와 위안을 받았다. 그는 동생 테오에게 보낸 1882년 7월 26일자 편지 속에서 "…내가 자연과 내 작품에 대해 사랑의 감정을 느끼지 못한다면 나는 불행할 것이다."라고 밝히고 있다.

　　"이따금씩 나는 풍경화를 무척 그리고 싶어져. 마치 사람들이 기분전환을 위해 긴 산책을 하고 싶어 하듯이 말이야. 그리고 자연의 모든 곳에서, 예를 들면 나무에서도 나는 그 나름대로의 표정과 영혼을 본다."
　　　　　　　　　〈빈센트가 테오에게 보낸 편지〉 1882년 12월 10일 헤이그

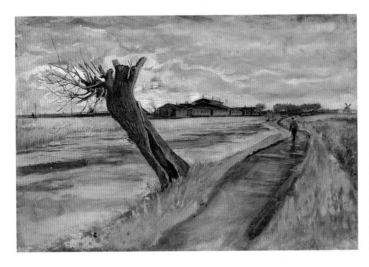

〈가지 잘린 버드나무
Pollard Willow〉
1882년
종이에 연필과 수채
38×55.8cm
반 고흐 미술관
(네덜란드 암스테르담)

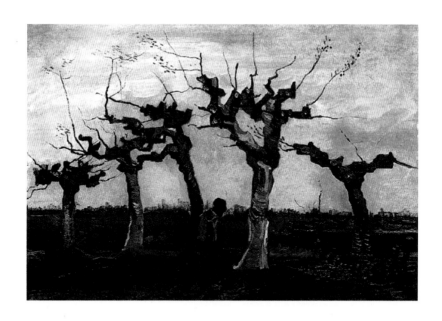

〈가지 잘린 버드나무가
있는 풍경 Landscape
with Pollard Willows〉
1884년 4월 뉘넌
캔버스에 오일
43×58cm, 개인 소장

빈센트는 예술가란 진정으로 자연을 알고 이해해야 한다고 믿고 있었고, 테오에게 보낸 1884년 어느 편지에서도 "항시 자연 속을 거닐고 자연을 사랑하도록 해. 이는 예술을 보다 잘 이해할 수 있는 진정한 방법이야."라고 조언하기도 했다.

1883년 어느 날 시엔과의 헤이그 생활을 청산하고 빈센트는 오염되지 않은 시골을 찾아 네덜란드의 북쪽 지방 드렌테로 갔다. 그곳은 토탄이 많이 나는 지역으로 빈센트는 농민들이 빈곤 속에서도 자연에 순응하면서 고되게 살아가는 것을 보았다.

빈센트는 어둡고 칙칙한 드렌테 생활을 오래 버티지 못하고 1883년 말 부모가 있는 뉘넌으로 돌아갔다. 〈감자 먹는 사람들〉이 그려진 이곳 역시 전형적인 농촌 지역으로서, 빈센트는 시골 풍경과 자연을 배경으로 많은 드로잉과 그림을 남겼다. 뉘넌에서는 새집을 정물화로 많이 그렸다. 그는 새집을 우연히 찾기도 하고 동네 애들에게 약간을

〈새집 Bird's Nest〉
1885년
종이에 잉크
38×55.8cm
반 고흐 미술관
(네덜란드 암스테르담)

돈을 주면서 새집을 주워오도록 했다. 굴뚝새나 꾀꼬리와 같은 새들은 매우 독창적인 새집을 만들며, 그 예술성이 자기와 비슷하다고 여겼다.

빈센트는 야외에서 그림 그리는 것을 좋아했다. 여러 도구들을 짊어지고 나가 직접 자연 속에서 그리고자 했다.

"…그리고 나는 먼지에 뒤덮여 항상 지팡이와 이젤, 캔버스와 다른 물건들을 짊어지고 고슴도치처럼 다닌단다."

〈빈센트가 여동생 빌에게 보낸 편지〉 1888년 6월 16~20일

1886년 2월 파리로 옮긴 빈센트는 번잡한 파리 생활에 싫증내기 시작했다. 그는 1888년 2월 빛과 평화를 찾아 남프랑스의 조그만 도시 아를로 갔다. 봄에는 과수원의 만발하는 꽃들을 부지런히 그렸고,

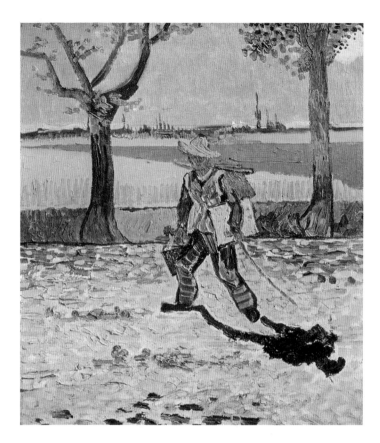

〈타라스콩으로 가는
길 위에서의 화가
Painter on the Road
to Tarascon〉
1888년, 캔버스에 오일
소실됨

가을에는 황금빛 들녘의 추수 모습을 그림에 담았다. 또한 아를에서
멀리 떨어지지 않은 몽마주르 수도원 터를 50번 이상 찾아다니며 많
은 그림과 드로잉을 남겼다.

"그래, 나는 사람들을 항상 행복하고 기분 좋게 하며 활기차게 만드는
그 자신감을 가질 수 있기를 바라고 있지. 그런 자신감은 용광로 같은
파리보다는 시골이나 조그만 도시에서 훨씬 더 쉽게 가질 수 있어."

〈빈센트가 테오에게 보낸 편지〉 1888년 9월 29일 아를

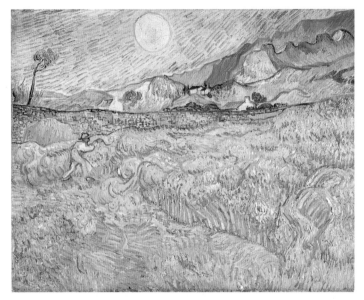

<수확하는 사람이 있는
생 레미 뒤편 밀밭
Wheat Field behind
Saint-Paul Hospital
with a Reaper>
1889년 9월
캔버스에 오일
59.5×72.5cm
폴크방 미술관(독일 에센)

"나는 새로운 소재를 열심히 그리고 있는데, 그것은 내 눈에 멀리 들어
오는 초록과 노란색의 넓은 들판이야. 나는 이미 두 번이나 드로잉을 그
렸고 유화로도 그리기 시작했어."

<빈센트가 테오에게 보낸 편지> 1888년 어느 날

아를에서 고갱과의 다툼으로 귀를 자르는 소란을 피운 뒤 빈센트는
1889년 5월 스스로 제 발로 생 레미 정신병원에 들어갔다. 정신적 고
통 속에서도 그의 눈은 시골 풍경에 꽂혀 있었다. 불타는 듯한 태양
아래서 황금빛 밀을 수확하고 있는 한 농부를 그린 <수확하는 사람이
있는 생 레미 뒤편 밀밭Wheat Field behind Saint-Paul Hospital with
a Reaper> 그림은 빈센트가 철창문을 통해 들판을 상상하며 그린 것
이다. 이 그림은 수확이 생명의 끝이지만 그것을 뿌림으로써 다시 생
명이 시작된다는 생명의 순환을 상징하기도 한다.

정신병원에서 활동이 제약된 빈센트는 울타리 안의 올리브 나무 풍경과 정원을 그림으로 그리거나 정원에서 볼 수 있는 나방이나 풀들도 스케치했다. 스케치하기 위해 어쩔 수 없이 나방을 죽일 수밖에 없었던 것을 빈센트는 부끄럽게 생각했다. 이곳에서 빈센트는 고향 브라반트의 자연을 그리워하며 그림을 그리기도 했다.

〈공작 나방
Giant Peacock Moth〉
1889년 5월
종이에 연필과 잉크
16.3×24.2cm
반 고흐 미술관
(네덜란드 암스테르담)

왼쪽 〈잎사귀 Branch
with Leaves〉
1890년 6월
종이에 연필
반 고흐 미술관

오른쪽 〈꽃핀 가지
Blossoming Branches〉
1890년 6월
종이에 연필
반 고흐 미술관

〈올리브 채집
Olive Picking〉
1889년 12월
캔버스에 오일
72.7×91.4cm
메트로폴리탄 미술관
(미국 뉴욕)

〈땅 파는 사람들과 집이 있는 풍경 Landscape with Houses and Two Diggers〉에서 보면 빈센트는 생 레미 정신병원 부근의 언덕들을 그리면서 키 작은 너도밤나무 울타리를 하고 있는 네덜란드 스타일의 집들을 그려넣음으로써 과거와 미래를 섞기도 했다.

"대지는 얼마나 아름다운지, (하늘은) 얼마나 푸르고, 태양은 또 어떠했
는지. 그러나 나에게 보이는 것은 창문을 통한 정원뿐이야."
〈빈센트가 테오에게 보낸 편지〉 1889년 5월 31일~6월 6일 생 레미

1890년 5월 오베르로 가서 마지막 몇 달을 보내면서 빈센트는 가로세로 100cm×50cm의 더블 스퀘어 캔버스에 상당수의 휘몰아치는 풍경화를 그렸다. 그것은 시골에 대한 어떤 송가였으며, 거기에 그는 보다 깊은 감정을 실었다.

424

<땅 파는 두 사람과 집이 있는 풍경 Landscape with Houses and Two Diggers〉
1890년 3~4월
종이에 연필, 23.5×32cm
반 고흐 미술관
(네덜란드 암스테르담)

빈센트는 1890년 7월 27일 마지막 순간에 오베르 주변의 밀밭으로 걸어 나갔다. 그는 자기 가슴에 권총을 쏘았고, 이틀 뒤에 죽었다.

"사람들이 뭐라 말하든 우리 같은 화가들은 시골에 있어야 일이 더 잘 돼. 시골에 있는 모든 것들은 보다 명확히 드러나고, 확실하며, 스스로를 나타낸단다…."

〈빈센트가 여동생 빌에게 보낸 편지〉 1890년 1월 20일자 생 레미

전 생애를 통해 자연은 빈센트 예술의 출발점이었다. 이 점은 일본 화가들도 마찬가지였으며, 빈센트는 그러한 사실을 알았다. 동시에 일본 판화는 빈센트가 자기만의 화풍을 찾아가는 데 있어 좋은 본보기가 되었다. 빈센트는 현대적이면서도 보다 원시적인 그림을 찾아가려고 했으며, 그 점에서 일본 목판화는 그의 출발점인 자연을 저버리지 않으면서도 새로운 길을 열어가는 방향을 제시했다고 볼 수 있다.

우타가와 히로시게
(Utagawa Hiroshige)
〈나팔꽃과 방울새
Morning Glory and
Oriental〉
1871~1873년, 판화
23.5×17.5cm

"나의 모든 작품들은 어느 정도는 일본 예술에 기반을 두고 있다….."

〈빈센트가 테오에게 보낸 편지〉 1888년 7월 15일 아를

그밖에도 생 레미와 오베르에서 그린 빈센트의 여러 작품에서도 여전히 일본풍의 영향을 볼 수 있다. 〈공작 나방〉, 〈나비와 꽃양귀비〉를 예로 들면 조그만 식물과 곤충들이 묘사되어 있는데, 주제나 비대칭적인 클로즈업이 일본의 가쵸(Kacho: 꽃과 새) 그림과 매우 흡사하다. 그밖에도 〈붓꽃〉, 〈뿌리와 나무 등걸〉, 〈밀 이삭〉 등과 같은 작품들도 일본풍의 영향을 받은 것으로 평가되고 있다.

〈나비와 꽃양귀비 Butterflies and Poppies〉
1889년 5월~6월, 캔버스에 오일, 35×25.5cm
반 고흐 미술관 (네덜란드 암스테르담)

〈밀 이삭 Ears of Wheat〉
1890년 6월, 캔버스에 오일, 64×48cm
반 고흐 미술관 (네덜란드 암스테르담)

〈공작 나방 Giant Peacock Moth〉
1889년 5월~6월, 캔버스에 오일, 33.5×24.5cm
반 고흐 미술관 (네덜란드 암스테르담)

고통으로 몰고 간 질병

　　수많은 내과 의사와 정신과 의사들이 빈센트가 고통을 받았던 질병이 무엇이었는지 밝히기 위해 노력했다. 그 결과 측두엽 간질과 조울증, 투존 중독, 납 중독, 하이퍼그라피아, 일사병 등과 같은 병명 등이 제기되고 있다.

　　생 레미 정신병원에서 빈센트를 담당했던 펠릭스 레이(Félix Rey) 박사와 페이롱(Peyron) 박사는 빈센트가 측두엽에서 발생하는 간질로 고통을 받았다고 진단했다. 많은 의사들은 빈센트가 태어날 때부터 뇌가 손상되었고, 간질을 야기하는 압생트(Absinthe)를 장기 복용하여 악화되었다고 보고 있다. 마지막 몇 달 동안 빈센트를 돌보았던 가셰 박사는 디기탈리스(digitalis)로 빈센트의 간질을 치료한 것으로 보인다. 이 디기탈리스는 사물을 노랗게 보이게 하거나 아니면 노란 반점이 보이도록 하는 부작용이 있을 수 있는데, 이로 인해 빈센트가 노란색을 좋아했을 수도 있다는 추론이 있다.

　　빈센트는 처음에는 종교에, 다음에는 예술과 수많은 작품 창작활동에 몰두하였는데, 이렇게 어떤 곳에 몰두하는 '매니아' 증상이 빈센트의 고유한 특성 중 하나였다. 그러나 이러한 특성은 탈진과 우울증을 동반하게 되고, 결국에서 자살에까지 이르게 했다. 따라서 조울증(bipolar disorder) 또는 조울병(manic depression)이 빈센트의 전 생애에 걸쳐 나타났다는 말에도 어느 정도 일리가 있다.

　　일부에서는 빈센트 가족의 여러 사람들이 정신질환을 앓은 점을 지적하면서 유전적인 요인을 주목하고 있다. 두 삼촌은 정신질환 진단을 받았고, 어머니는 만성 우울증이 있었으며, 외가 쪽에는 간질병을 앓을 사람이 몇몇 있었던 것으로 알려지고 있다. 또한 빈센트 동생들은 정신질환으로 요양원에서 말년을 보냈거나 자살로 생을 마감했다고

말하고 있다. 즉 테오는 형이 죽고 두 달 뒤 정신은 혼란스러워 아내와 아들을 죽이겠다고 위협했다고 한다. 그는 정신병원에 입원했다가 4개월 뒤 네덜란드 위트레흐트에서 죽었다. 또한 여동생 빌은 79세까지 살기는 했지만, 빈센트와 테오가 죽은 뒤 자살을 시도했고, 이후 정신병원에서 살았다. 막내동생 코르는 1900년 남아프리카공화국의 프레토리아에서 죽었는데, 혹자는 그가 자살했을 것으로 추정하기도 한다.

또 다른 이는 빈센트의 '대체된 아이 콤플렉스'를 이야기하고 있다. 정확히 빈센트가 태어나기 1년 전인 1852년 3월 30일에 같은 이름의 형이 사산했고, 이 형의 무덤에 자주 꽃을 놓았던 어머니를 보았던 빈센트는 후천적인 모성 결핍 현상을 보였다는 것이다. 이로 인해 빈센트는 버림받고 상처받는 것에 매우 취약했다. 사촌 누이에 대한 사랑이 거절당하자 자신의 손을 불에 지진 행동이라든가 고갱이 아틀을 떠나겠다고 하자 귀를 자르며 광기에 휩싸인 것이 그 증거로 나타났다고 보인다.

동생 테오에게 보낸 편지 속 드로잉

또한 빈센트는 간질과 불안, 우울증을 피하기 위해 압생트를 많이 마셨는데, 이 압생트는 당시 수많은 예술가들이 자주 마시던 중독성 있는 술이었다. 투존은 압생트에 들어 있는 독성 물질로서, 불행하게도 이 투존은 빈센트의 간질과 우울증을 악화시켰다. 투존을 과다복용하면 사물을 노랗게 보이게 하는 부작용이 있다고 알려져 있다.

한편 빈센트는 납 성분이 든 유화를 사용했고, 페인트 조각들을 조금씩 뜯어 먹는 버릇이 있어 납 중독이 되었다고 말하는 사람도 있다. 페이롱 박사는 빈센트가 발작이 있을 때 페인트를 삼키거나 케로신(등유)을 마시려고 했다고 말하기도 했다. 납 중독의 증상 중 하나는 눈의 망막을 부풀게 해서 사물의 주위에 둥그런 후광 같은 것이 보이도록 한다는 것이다. 그러한 증상을 〈별이 빛나는 밤〉에서 볼 수 있다.

그밖에도 어떤 전문가들은 빈센트가 아를에 내려와서 가스 조명을 많이 사용했는데, 당시 가스는 일산화탄소가 약 5퍼센트 정도 함유되어 있었고, 이는 무수히 많은 증상과 질병을 야기했는데, 그중에는 간질과 환상, 환각, 과민증은 물론 자살로까지 이어지는 우울증도 일으킬 수 있다고 주장하기도 했다.

하이퍼그라피아를 지적하는 이들도 있다. 이는 끝없이 글을 쓰도록 하는 증상을 말한다. 이러한 정신질환은 보통 매니아 증상이나 간질과 관련이 있다. 어떤 사람들은 짧은 생애 동안에 800통 이상의 편지를 쓴 것은 이러한 증상 때문이라고 말하고 있다.

또한 빈센트는 그림을 그릴 때 대상을 직접 보면서 그리려고 했기 때문에 남프랑스에 머무는 동안 자주 야외에서 작업을 했다. 이로 인해 일사병을 겪었을 수도 있는데, 그가 종종 편지에 언급한 메스꺼움이나 'bad stomach' 등은 이러한 일사병의 영향일 수도 있다. 게다가 빈센트의 이러한 질병들은 과로와 과음, 지나친 흡연 등으로 좀처럼 나아지지 않고 계속 악화되었을 것이다.

문학성을 인정받은 편지들

빈센트 시대에는 교통과 통신 수단이 급속히 발전했다. 특히 철도망이 크게 확대됨에 따라 우편이 매우 편리해졌고, 어떤 도시에서는 우체부가 하루에 네 차례나 배달을 하는 곳도 생겨났다. 빈센트는 이 우편을 통해 부모는 물론 흩어진 여러 형제자매들과 수시로 소식을 주고받았다. 또한 그들은 우편을 통해 책이라든가 사진, 인쇄물, 초콜릿, 옷과 같은 선물도 주고받았고 돈도 부쳤다. 빈센트가 영국에 있는 동안 동생 테오는 고향 브라반트의 풀과 잎사귀를 부쳐주기도 했다.

현재 남아 있는 편지는 총 903통이다. 이중 빈센트가 쓴 것은 820통이고, 그가 받은 것은 83통이다. 그중 658통은 동생 테오에게 보낸 것이고, 58통은 화가 친구인 안톤 반 라파르트(Anthon van Rappard)에게, 21통은 여동생 빌에게, 22통은 에밀 베르나르에게, 4통은 폴 고갱에게 보냈으며, 다른 사람들에게도 이따금씩 편지를 썼다. 약 3분의 2는 네덜란드어로 썼고, 약 3분의 1은 프랑스어로 썼다. 편지 속에 있는 그려진 스케치는 242점에 이른다.

처음으로 쓰여진 편지는 빈센트가 19세였던 1872년 9월 29일자 편지로 헤이그의 구필 화랑에서 일할 때 테오가 며칠 다녀간 후 허전함을 전한 것이다. 그리고 마지막 편지는 37세였던 1890년 7월 23일자로 되어 있다.

빈센트와 가장 많이 편지를 주고받았던 테오의 편지는 현재 41통밖에 남아 있지 않는데, 이는 빈센트가 편지를 읽은 후에는 보통 불태워버렸기 때문이다. 그러나 테오는 형의 편지를 비교적 잘 보관했고, 이 편지들은 빈센트 생활에 대해 자세히 알려주고 있다. 특히 편지 속에 그려진 그림은 그의 명성을 높이는 데 결정적인 역할을 했고, 그

편지 속에 서술된 그의 개인적인 생활 이야기는 그의 그림과 밀접하게 관련되어 있다.

테오의 아내였던 요한나 반 고흐 봉허르는 빈센트가 동생에게 보낸 편지와 테오가 가지고 있었던 방대한 그림을 물려받았다. 그녀는 이러한 편지들과 그림들을 함께 홍보하는 것이 중요하다고 인식하고, 1914년 테오에게 보낸 편지들을 모아 3권의 책으로 엮어냈다. 편지들의 초기 발간과 그 이후의 발간의 역사는 상당히 복잡하나, 최근에 발간된 《빈센트 반 고흐: 편지 Vincent van Gogh: The Letters》(edited by Leo Jansen, Hans Luijten, and Nienke Bakker, 6 vols., New York: Thames and Hudson, 2009)는 상당히 훌륭한 책이다. 빈센트 편지에 대한 보다 많은 내용은 www.vangoghletters.org.에서 무료로 검색할 수 있다.

2009년 출판사는 빈센트의 편지 중 약 절반은 소실되었을 것으로 추정했지만, 아직까지 많은 양의 편지가 남아 있다. 그리고 사람들을 사로잡는 도전적인 내용도 있다. 2010년 네덜란드 문학박물관(Museum of Dutch Literature)은 수집된 편지들의 뛰어난 문학성을 인정하여 빈센트를 네덜란드의 위대한 작가 100인 중 한 사람으로 선정했다.

이러한 편지들은 빈센트 전기의 가장 기본적인 자료가 되고 있으며, 작품이 어떻게 변화되었는지를 살펴보는 데 있어서도 풍부한 정보를 제공한다. 그러나 편지라는 것은 그 속성상 때때로 쓰는 것이고, 빈센트 글의 스타일과 톤은 받는 사람이 누구냐에 따라 종종 다르다. 따라서 편지 속에 나오는 정보들은 상황에 따라 적절히 해석되어야 한다. 예를 들어 테오는 빈센트가 케이 보스(Kee Vos)나 시엔(Sien)과 바람직하지 못한 사랑관계를 받아들이지 않았기 때문에 빈센트의 열정적인 사랑을 편지를 통해서는 이해할 수 없었을 것이다.

Est ce qu'ils ont lu le livre de Silvestre
sur Eug Delacroix ainsi que l'article
sur _la couleur_ dans la grammaire des
arts du dessin de Ch. Blanc.
Demandes leur donc cela de ma part et
s'ils n'ont pas lu cela qu'ils
le lisent. J'épense moi à Rembran[?]
plus qu'il ne peut paraître dans mes
études.

Voici croquis de ma dernière toile en train
encore en demeur. Immense disque citron
comme soleil. Ciel vert jaune à nuages
roses. le terrain violet le semeur et
l'arbre bleu de pru[?] , toile de 30

1888년 11월, 동생 테오에게 보낸 편지 속 드로잉

빈센트의 편지들은 일상적인 하루하루 생활에 대해서 이야기하고 있다기보다는 화가로서의 생각과 작품에 대해 이야기하거나 그림과 드로잉의 기법 등에 대해 자세히 기술하고 있고, 때로는 진행 중인 그림뿐만 아니라 소실된 그림에 대해서도 어느 정도 정보를 제공하고 있다. 뿐만 아니라 읽고 있는 광범위한 분야의 책들에 대해서도 많은 정보를 담고 있다. 그의 편지에서 언급되고 있는 작가들은 셰익스피어, 발자크, 에밀 졸라, 플로베르, 모파상, 도데, 빅토르 위고, 디킨스 등 150여 명에 이르고, 성경을 포함해서 언급되고 있는 소설과 작품들은 800편에 달하는 것으로 알려지고 있다. 따라서 우리는 그의 편지를 통해 그가 좋아했던 예술가들이 누구인지, 문학과 시각 예술 사이의 유사성은 무엇인지를 흥미롭게 찾아볼 수 있다.

편지의 문학성에 대해서는 인정받고 있기는 하지만, 작가로서의 평가는 제대로 이루어지지 않은 경향이 있다. 최근에 발간된 책《빈센트 반 고흐의 편지들: 비판적 연구 The Letters of Vincent van Gogh: A Critical Study》(Alberta: Athabasca University Press, 2014)에서 패트릭 그랜트(Patrick Grant)는 빈센트의 상상력과 그 글이 얼마나 개념적으로 일치하는지에 초점을 맞추어 작가로서의 평가에 중점을 두었다. 빈센트의 편지를 현대문학의 연구범주에서 살펴보았다는 점에서 흥미롭다고 할 것이다.

암스테르담의 반 고흐 미술관은 2020년 10월 9일부터 3개월 동안 'Your Loving Vincent'라는 특별 전시회를 개최했다. 이 전시회에서는 동생 테오에게 보낸 820통의 편지 중 중요한 내용이 있는 40통의 편지를 비롯하여 죽은 후 가슴 속에서 발견된 부치지 못한 편지까지 공개되어 빈센트의 영혼을 좀 더 가까이에서 느낄 수 있는 기회가 마련되기도 했다.

빈센트에 대해 알려지지 않은 사실들

네덜란드 암스테르담 반 고흐 미술관이 전시회에서 빈센트에 대한 알려지지 않은 사실들을 밝히며 다음과 같이 설명해주었다.

1. 빈센트는 천재 화가가 아니다

빈센트는 타고난 화가라고는 할 수 없다. 그는 테크닉이니 구성, 비율, 원급법 등을 익히기 위해 많은 노력을 했다. 특히 그는 풍경이나 사물의 비율과 깊이를 파악하는 데 있어서 타고난 재능이 거의 없었다. 이러한 약점을 보완하기 위해 빈센트는 원근틀(perspective frame)을 오랫동안 자주 사용했다. 이 틀은 수평선과 수직선, 대각선의 실이 팽팽하게 연결되어 있어서 캔버스나 종이에 이 틀을 통해 비치는 풍경을 그대로 그려 넣을 수 있다. 빈센트의 많은 작품의 밑그림에는 이런 격자선이 그려져 있는 것을 볼 수 있는데, 이러한 습관은 아를에 가서야 없어진다.

또한 빈센트는 투사지(tracing paper)에다 격자선을 그려 넣고 정확한 비율로 원래 그림을 확대해서 캔버스에 옮기기도 했다. 그는 파리에서 이 방법을 이용해서 여러 일본 인쇄물을 화폭으로 옮겨 그렸다. 또한 그는 여러 인물들이 등장하는 군상 그림에는 매우 약했다. 예를 들어 〈감자 먹는 사람들〉에서는 등장인물 하나하나를 따로 연습한 후 화폭에 옮겼는데, 이렇게 옮길 때 인물들의 비율을 제대로 설정하지 못해 무척 어색한 그림이 되곤 했다. 〈감자 먹는 사람들〉에서 등을 지고 있는 여자도 어딘지 모르게 비율이 맞지 않는 것처럼 보이는데, 이 같은 약점으로 인해 빈센트는 군상 그림을 거의 그리지 않았다.

2. 빈센트는 고집 센 독학 화가도 아니다

19세기 화가들은 보통 예술학교나 유명 화가의 스튜디오에서 수업을 받으면서 기본적인 스킬을 익혔다. 이들은 유명한 복제 조각품이나 누드모델을 드로잉하면서 회화의 기초를 배웠다. 빈센트 역시 이러한 수업을 받기도 했으나, 전부 합쳐도 고작 8개월도 되지 않는다. 즉 그는 1881년 헤이그의 안톤 마우베 스튜디오에서, 1885년에는 안트베르펜 예술학교에서, 1886년에는 파리의 코로몽 스튜디오에서 조금씩 배웠다. 그러나 빈센트는 수많은 드로잉을 습작하면서, 다른 유명 화가들의 그림을 모작하고 관련 책자를 읽으면서 스스로의 화풍을 찾아나갔다. 또한 그는 파리에서 만난 동료 화가들의 그림을 보면서 많은 것을 체득했으며, 이들과 많은 대화와 토론을 갖기도 했다. 1888년 아를로 내려가 상당히 고립된 생활을 하면서도 고갱이나 베르나르와 같은 화가들과 편지를 통해 예술에 관한 대화를 이어갔다. 따라서 빈센트는 독학으로 그림을 공부했으며, 다른 사람들의 의견을 잘 듣지 않았다는 이야기는 옳지 않다.

3. 그림 뒤의 그림이 숨겨져 있다

빈센트는 돈을 아끼기 위해 캔버스를 다시 사용하기도 했다. 즉 그는 종종 습작 작품 위에 다시 물감을 칠하거나, 때로는 다른 작품 위에 직접 다른 그림을 그리기도 했다. 어떤 때에는 첫 그림의 물감을 긁어내고 덧칠을 하기도 했고, 캔버스 뒷면에 다른 그림을 그리기도 했다. 엑스레이 사진이나 유화의 화학요소 분포를 측정하는 기술인 엑스레이 형광분광법(X-ray fluorescene spectrometry)과 같은 현대 기술로 그림 속에 숨겨진 다른 그림을 찾아내기도 한다.

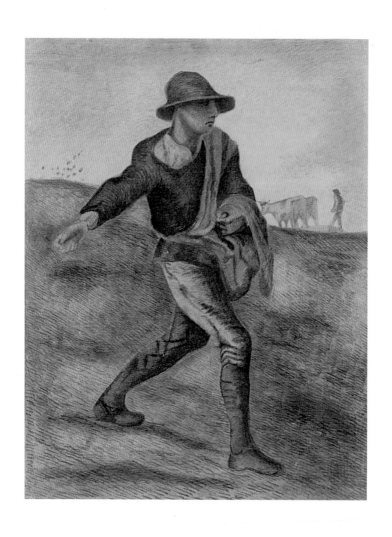

〈씨 뿌리는 사람 The Sower(after Millet)〉
1881년, 종이에 연필, 펜, 잉크, 브러시, 수채물감, 48.1×36.7cm
반 고흐 미술관 (네덜란드 암스테르담)

4. 원래 드로잉 화가가 되고자 했다

빈센트는 화가로의 길을 들어섰지만, 처음부터 그가 그림에 대한 타고난 재능이 없다는 것을 잘 알고 있었다. 1880년 여름 테오가 빈센트에게 화가가 되는 것이 어떠냐고 말했을 때 빈센트는 말도 안 되는 소리라고 생각했다, 빈센트는 재미 삼아 자주 드로잉을 그리기는 했지만, 고작해야 아마추어 수준에 불과했다. 그러나 빈센트는 회화에 관한 여러 책자들을 읽고 원급법과 같이 그가 이해하기 힘들었던 분야를 이해하게 되었으며, 해부학이나 여러 다양한 화구 사용에 대한 기술적인 지식을 습득했다.

안톤 마우베의 지도 아래 그린 몇 점의 그림들과 1882년 여름에 그린 약 20점의 그림들을 제외하고서는 빈센트는 처음 3년 동안은 주로 드로잉에 전념했다. 미술 아카데미 수업과 같은 전통적인 미술 수업에서는 드로잉이 회화의 기본으로 간주되었고, 빈센트 역시 드로잉이 중요하다고 여기고 드로잉을 독학했다. 처음에는 드로잉에 수채화를 더해 그리기도 했으나, 1881년 말 헤이그에 정착한 이후에는 검은색 드로잉 화구로 그림을 그리는데 집중했다. 그는 미술에 대한 기초가 다져질 때까지는 색상에 대한 공부를 미루었다고 볼 수도 있으나, 원래 드로잉 화가가 되고자 했다는 주장도 있다.

빈센트가 흑백 드로잉에 관심을 가진 또 다른 이유는 영국과 프랑스에서 나오는 잡지 〈그래픽 The Graphic〉에 실린 흑백 일러스트레이션(주로 목각)을 무척 좋아했기 때문이다. 그는 이러한 잡지에 나오는 그림들을 잘라 두터운 판지에 붙여 보관하기도 했는데, 이렇게 모은 컬렉션은 약 1,400개에 달하고, 현재 암스테르담의 반 고흐 미술관에 보관되어 있다. 이처럼 빈센트는 흑백 드로잉 그림에 관심을 갖고 1882년 11월에는 석판화를 시도하기도 했다. 또한 연필이나 초

크, 잉크와 같은 일상적인 흑백 물감 이외에도 프린터 잉크나 석판화 잉크, 석판화 크레용 등을 사용해보기도 했다. 그는 우유를 뿌리면 흑연의 검정색이 부드럽게 변하고, 석판화 크레용을 물과 함께 섞어 쓰면 좋은 효과를 낸다는 것을 알아내는 등 일상적이지 않은 방법을 시도하기도 했다. 또한 그는 거친 표면의 두터운 판지를 좋아해서 여기에다 검은색 물감을 거칠게 칠하여 매우 힘찬 이미지의 그림을 그렸다. 색조 시험을 할 때에는 컬러 초크나 수채화, 유화를 가지고도 여러 드로잉을 그렸다. 그밖에도 빈센트는 어떤 물감을 사용할 것인지, 캔버스는 거친 것을 쓸 것인지 아니면 촘촘한 것을 쓸 것인지, 밑칠이 되어 있는 캔버스에 그릴 것인지 아니면 그렇지 않은 것인지 여러 가지 온갖 시도를 하면서 재료들의 속성을 연구하기도 했다.

그가 좋아했던 영국의 일러스트 작가들은 이러한 드로잉이나 인쇄물을 '흑백화(Black and White)'라 불렀는데, 빈센트는 이러한 용어를 사용하기도 하고, '검은색으로 그린 그림(painting with black)'이라고 부르기도 했다. 빈센트는 테오에게 보낸 편지에서 "화가는 가장 밝은 빛에서부터 가장 깊은 어둠까지 그릴 수 있어야 한다."고 말하기도 했다.

어쨌든 드로잉은 그의 창작활동에서 매우 중요한 부분이었다. 그는 무려 1,300여 점의 드로잉을 남길 정도로 수많은 드로잉과 스케치를 통해 연습했다. 어떤 그림을 그리기 위해 사전에 습작으로 그린 드로잉도 있는가 하면 그림을 그린 뒤에도 다시 드로잉을 한 적도 있다.

5. 야외에서의 작업을 선호했다

빈센트는 정신병원에서 행동이 자유롭지 못하거나 날씨가 나쁜 날을 제외하고서는 가급적 그림의 대상을 직접 눈앞에 두고 그림을 그

〈해질녘 버드나무
Willows at Sunset〉
1888년, 캔버스에 오일
31.5×34.5cm
크뢸러 뮐러 미술관 소장
(네덜란드 오테를로)

리고자 했으나, 때로는 밖에서 그려온 드로잉을 이용해서 실내에서
그림을 그렸다. 이러한 성향은 단순히 상상이나 기억을 더듬어 그림
을 그린 고갱과의 큰 논쟁으로 비화되기도 했다. 빈센트가 야외에서
작업을 할 수 있었던 것은 튜브에 넣어져 이미 만들어진 물감들이 19
세기 후반에 나왔기에 가능했다. 이와 더불어 야외용 이젤과 휴대용
물감통과 같은 야외 작업에 적합한 도구들이 개발되었다. 초기에 빈
센트는 야외에서 무릎을 꿇고 그림을 그렸기 때문에 일부 그림 속에
는 모래 알갱이나 풀잎, 잎사귀 조각들이 발견되기도 한다.

　그런데 빈센트가 사용했던 유화 물감들의 색상은 원래 처음 그림이
그려졌을 때 색상과 다른 것이 많은 것으로 알려지고 있다. 바니쉬는
종종 누렇게 변했고, 일부 안료들은 햇빛에 노출되어 급격히 색상이

변하거나 바래졌다. 특히 붉은색 계통의 안료들이 잘 변했다. 현재는 과학의 발달로 빈센트의 작품 색상과 안료 성분 등을 연구함으로써 원래의 색상이 어떠했는지 자세히 알 수 있으며, 때로는 빈센트의 많은 편지에서 나온 색상에 대한 묘사를 통해 원래 색상을 추정하기도 한다.

6. 새로운 시도를 통해 자신만의 스타일을 찾아나갔다

초기 네덜란드 시기에는 헤이그 화파의 영향으로 보색을 서로 섞어 어둡고 칙칙한 그림을 그리다가, 1886년 파리로 온 다음 아방가르드 화가들의 화풍과 일본 목판화의 영향을 받아 갑자기 색상이 화려해지면서 여러 화법을 시도했다. 파리에서 첫 6개월 동안은 아돌프 몬티첼리(Adolphe Monticelli)의 영향을 받아 마치 조형점토처럼 물감을 두껍게 칠하면서 일부러 잘 다듬어지지 않은 것처럼 보이도록 했다. 이후에는 툴루즈 로트렉과 같이 무광의 투명한 물감 층을 만들기 위해 유화 물감을 크게 희석해서 사용했다. 이때는 캔버스 대신에 판지와 같이 흡수력이 있는 소재에 그림을 그렸는데, 이러한 그림 기법을 '휘발성 화법(peinture a l'essence)'이라 한다. 또한 쇠라와 시냐크와 같이 점묘법에 심취하기도 했는데, 이러한 과정을 거치면서 빈센트는 자기만의 '소용돌이치는' 화법을 개발해나갔다.

빈센트는 때로 자신의 그림을 복제해서 여러 버전의 그림을 남기고 있는데, 이러한 경향은 아를에서 특히 강했다. 그 대표적인 그림들로 〈15송이 해바라기〉, 〈침실〉, 〈마담 시누 로상〉, 〈요람을 흔드는 여인〉 등이 있다.

반 고흐 미술관

 빈센트가 죽은 지 20년이 지나자 그의 작품은 널리 알려졌고, 가격도 급등했으며, 위작들도 돌아다니기 시작했다. 1925년 요한나가 죽자 빈센트와 테오가 모은 그림들은 테오의 아들 빈센트 빌렘 반 고흐(Vincent Willem van Gogh)에게 넘어갔다. 엔지니어가 되었던 빈센트 빌렘은 요한나가 죽었을 당시 아버지 테오가 죽었을 때보다 많은 나이로 36세가 되었다.

 1930년 빈센트 빌렘은 암스테르담 시립미술관(Stedelijk Museum)에 많은 작품을 임대해주었고, 일부는 라렌(Laren)의 자기 집 거실과 창고에 보관하고 있었다. 점차 빈센트 작품만을 위한 미술관의 필요성이 높아지고, 가지고 있던 빈센트 작품을 잘 보관하기 위해 노력을

암스테르담의 반 고흐 미술관 전경

기울였딘 빈센트 빌렘은 '빈센트 반 고흐 재단(Vincent van Gogh Foundation)'을 설립하고, 네덜란드 정부에 빈센트 작품을 장기 임대했다. 1969년 암스테르담 국립미술관(레이크스 미술관Rijksmuseum) 옆에 반 고흐 미술관(Van Gogh Museum) 건물이 건축되기 시작해서 1973년 6월 2일 완공되어 개관되었다. 설계를 맡은 사람은 네덜란드의 유명 건축가인 게리트 토마스 리트벨트(Gerrit Thomas Rietveld)였다. 미술관 개관식에서 율리아나(Juliana) 여왕을 비롯해 많은 유명인사가 왔다. 이후 1999년 전시관 하나가 추가되어 연결되었고, 2015년 9월에는 기존 미술관 뒤편에 전시 건물이 추가되어 지하로 연결되었다. 현재 이 미술관에는 약 207점의 빈센트 그림과 600점에 가까운 드로잉을 소장하고 있다. 개관 이후 이 미술관에는 세계 각국으로부터 수많은 관광객들이 찾아오고 있으며, 현재는 연간 방문객이 약 150만 명에 이른다.

1990년 빈센트 반 고흐가 죽은 지 100년이 되는 해를 기념해서 암스테르담의 국립미술관과 반 고흐 미술관은 대규모 회고전을 개최해 약 120점의 그림을 전시했고, 오테를로(Otterlo)의 크뢸러 뮐러 미술관(Kröller-Müller Museum)에서는 약 250점의 드로잉을 전시했다. 이 전시회는 반 고흐의 생일인 3월 30일부터 죽은 날인 7월 29일까지 개최되었다.

빈센트 빌렘의 아들, 즉 테오의 손자는 할아버지와 같은 테오라는 이름을 가지고 있었다. 그는 TV 연출자이자 영화제작자로 활동하다 2004년 11월 2일 암스테르담의 어느 거리에서 한 아랍인에게 살해되어 세인의 관심을 끌기도 했다.

크뢸러 뮐러 미술관

 빈센트는 1883년 네덜란드 중부의 벨뤼베(Veluwe) 지역을 기차로 여행한 바 있다. 이때 빈센트는 이 지역의 색상들이 무척 풍성하다는 말을 남겼다. 반세기 후에 이곳에서 가까운 오테를로에 빈센트의 작품을 상설 전시하는 미술관이 생겼다. 이 미술관 이름은 크뢸러 뮐러 미술관으로 암스테르담에서 약 80킬로미터(차량으로 약 1시간 반) 떨어진 국립자연공원 안에 있다.

 이 미술관은 안톤(Anton) 크뢸러 뮐러와 헬렌(Helene) 크뢸러 뮐러 부부의 소장품을 전시하기 위해 특별히 건립된 것인데, 이곳에는 91점의 빈센트 유화와 180점의 드로잉을 소장하고 있다. 이 빈센트 작품들은 1908년과 1929년 사이에 특히 헬렌 크뢸러 뮐러가 집중적으로 수집했는데, 그 소장품 숫자는 반 고흐 가계에 이어 두 번째로 많은 곳이다. 대표적인 작품으로는 〈밤의 카페 테라스〉와 〈요람을 흔드는 여인〉 등이 있으며, 빈센트 작품 이외에도 몬드리안, 피카소 등 유명 화가들의 작품이 있다.

크뢸러 뮐러 미술관 전경

참고문헌

〈원서〉

Ingo F. Walther, Rainer Metzger, *Van Gogh, The Complete Paintings(빈센트의 연대기)*, Taschen, Koln, 2012

Rubinstein, Van Gogh Museum, *The Vincent Van Gogh Atlas(빈센트의 여정과 당시 생활 묘사)*, Amsterdam, 2015

Fondation Vincent Van Gpgh Arles, *Van Gogh, Colours of the North Colours of the South(화풍의 변화 및 빈센트의 생활)*, Actes Sud, Arles, 2014

Doctor Jean-Marc Boulon, *Van Gogh, Vincent Van Gogh's life, works and illnesss*, Saint-Remy-de-Provence, 2005

Ajax Monaco, *Van Gogh in Provence*, Monaco, 2015

Maite van Dijk Renske Suiver, *The Mesdag Collection(메스닥과 반 고흐)*, Van Gogh Museun, 2011

Michelin Travel Partner, France, *The Green Guide*, Paris, 2013

——, *The Netherlands, The Green Guide*, Paris, 2013

——, *Belgique, The Green Guide*, Paris, Paris, 2013

〈인터넷 사이트〉

The Vincent Van Gogh Gallery, http://www.vggallery.com

Van Gogh Museum, http://www.vangoghmuseum.nl/en

Van Gogh Gallery, http://www.vangoghgallery.com/

Vincent Van Gogh, The Letters, http://vangoghletters.org/vg/

Van Gogh Brabant, http://www.vangoghbrabant.com/en/

Webmuseum, Paris, Gogh, Vincent Van,
 http://www.ibiblio.org/wm/paint/auth/gogh/

Kroller Muller Museum, http://krollermuller.nl/

DutchNews.nl, http://www.dutchnews.nl/

〈국내 발간서 및 번역서〉

인고 발터, 《빈센트 반 고흐》, 유치정 옮김, 마로니에 북스, Taschen, 서울, 2005
 (Ingo F. Walther, *Van Gogh*, Taschen, Koln, 2005)

빈센트 반 고흐, 《반 고흐, 영혼의 편지》, 신성림 옮기고 엮음, 개정판, 예담, 서울, 2005

멜리사 맥킬런, 《반 고흐》, 이영주 옮김, 시공아트, 서울, 2008
 (Melisa MoQuillan, *Van Gogh*, Thames & Hudson Ltd., Lomdon, 2005)

빈센트 반 고흐, 《고흐의 재발견》, 안나 수 엮음, 이창실 옮김, 시소 커뮤니케이션즈, 2012

《고흐의 영성과 예술》, 최종수 역편, 한국기독교연구소, 2000